古城、古鎮與古村

旅遊開發經典案例

鄒統釺◎著

目錄

古城篇

古鎮篇

古城篇

麗江

麗江古城，中國歷史文化名城，中國古代城市建築的瑰寶。這裡既是聞名世界的納西族東巴文化的中心，也是漢、藏、白等民族文化的交匯地，有著非常豐富的歷史人文景觀和民族文化遺產。她既是中國的驕傲，也是世界的驕傲。

麗江古城（英文名稱：The Old Town of Lijiang），於 1986 年 12 月 8 日被國務院批准為國家第二批歷史文化名城，於 1997 年 12 月根據文化遺產遴選標準 C（Ⅱ）（Ⅳ）被列入《世界遺產名錄》（編號：200-017）。

世界遺產委員會評價：古城麗江把經濟和戰略重地與崎嶇的地勢巧妙地融合在一起，真實、完美地保存和再現了古樸的風貌。古城的建築歷經無數朝代的洗禮，飽經滄桑，它融匯了各個民族的文化特色而聲名遠颺。麗江還擁有古老的供水系統，這一系統縱橫交錯、精巧獨特，至今仍在有效地發揮著作用。

第一節　概況及發展簡史

一、基本概況

麗江納西族自治縣位於中國雲南省西北部，其地理座標為北緯 26° 34 至 27° 26，東經 99° 23 至 100° 32 之間，面積 7648 平方公里。麗江的地勢由西北向東南傾斜，呈階梯狀遞降，海拔高低差達 4337 米。而麗江古城位於納西族自治縣，地處雲貴高原，座落在玉龍山下的一塊海拔 2400 餘米的高原臺地上，全城面積達 3.8 平方公里。

納西族自治縣人口 32.9 萬人。這裡居住著納西、傈僳、普米、漢、白、彝、藏等十多個民族。其中，納西族 18.4 萬人，占總人口的 57%。麗江古城現有居民 6200 多戶，25000 餘人。其中納西族占總人口絕大多數，有 30% 的居民仍在從事以銅銀器製作、皮毛皮革、紡織、釀造業為主的傳統手工業和商業活動。

由於地處青藏高原南端的橫斷山脈向雲貴高原北部過渡的銜接地帶，麗江的氣候受南亞高原風影響，乾濕季分明，溫度變化不大，而「一山分四季，十里不同天」是麗江地區氣候的最好寫照。麗江年內溫度變化較小，四季不分，平均氣溫年差僅 12℃。年均降雨量 958.9 毫米，7、8 月份降雨量集中。所以，麗江氣候溫和，溫度適宜，自然環境優美。

二、古城發展簡史

麗江地區歷史悠久，文化燦爛，在其歷史長河中，麗江人以智慧和勤勞不斷創造和積蓄著歷史，為後世的子子孫孫創造著豐厚的文化底蘊。

早在十萬年前，已有舊石器晚期智人「麗江人」在這裡活動。金沙江河谷洞穴岩畫的發現和眾多的新石器、青銅器、鐵器的出土等證明麗江是中國西南古人類活動的重要地區之一。

據史書記載，戰國時期（前 475～前 221 年），麗江屬秦國蜀郡，蜀漢置遂久縣，唐代先後歸屬吐蕃與南沼，宋時臣服大理國。

南宋末年，麗江木氏先祖將其統治中心從白沙移至獅子山麓，開始營造房屋城池，稱「大葉場」。

南宋寶祐元年（西元 1253 年），木氏先祖阿宗阿良歸附元世祖忽必烈。寶祐二年（西元 1254 年），在「大葉場」設三談管民官，其建制隸屬於茶罕章管民官。

元至元八年（西元 1271 年），設麗江宣慰司，始稱麗江。

元至元十三年（西元 1276 年），茶罕章管民官改為麗江路軍民總管府。

元至元十四年（西元 1277 年），三跋管民官改為通安州，州治在今大研古城。

明洪武十五年（西元 1382 年），通安州知州阿甲阿得歸順明朝，設麗江軍民府，阿甲阿得被朱元璋皇帝賜姓木并封為世襲知府。

明洪武十六年（西元 1383 年），木得在獅子山麓興建「麗江軍民府衙署」。

清順治十七年（西元 1660 年），設麗江軍民府，仍由木氏任世襲知府；清雍正元年（西元 1723 年），朝廷在麗江實行「改士歸流」，改由朝廷委派流官任知府，降木氏為土通判。

雍正二年（西元 1724 年），第一任麗江流官知府楊珌到任後，在古城東北面的金虹山下新建流官知府衙門、兵營、教授署、訓導署等，並環繞這些官府建築群修築城牆。

乾隆三十五年（西元 1770 年），麗江軍民府下增設麗江縣，縣衙門建於古城南門橋旁；民國二年（西元 1912 年），麗江廢府留縣，縣衙門遷入原麗江府署衙內。

民國三十年（西元 1941 年），在麗江設雲南省第七行政公署及麗江縣政府。

1949 年，設麗江專員公署及麗江縣人民政府；1961 年，設麗江納西族自治縣。

1995 年 6 月 15—16 日，國家文物局組織專家在北京召開麗江古城申報世界文化遺產的論證會，正式拉開了麗江申報世界文化遺產的序幕。

1996 年 2 月 6 日，麗江發生七級強烈地震，給古城造成重大損失，但是地震後，透過新聞媒體報導，麗江立刻成為全國、全世界關注的熱點。「一方有難，八方支援」，由於國內國外的大力支持和援助，麗江古城很快得到恢復。地震之後，麗江古城比過去更美更氣派了。所以人們戲謔說：「麗江不是震窮了，而是震富了。」經歷了大地震的麗江，應該說是不幸的，但她得到了全國乃至全世界的幫助和聲援，麗江又是幸運的。

1996 年 2 月 16 日，聯合國教科文組織世界遺產中心專家梁敏子和理查德在國家文物局的專家的陪同下到遭受地震的麗江地區進行考察，指出了重建古城時一定要注意保護好古城原貌的真實性，這樣可以利於以後的申報工作。

1996 年 6 月，經國家相關部委的一致審核確認，正式申報。

1997 年 12 月 4 日凌晨 2 時，麗江正式被批准為世界文化遺產。

第二節 旅遊資源分析

麗江有著豐富的旅遊資源，有世界聞名的自然遺產、文化遺產、記憶遺產，有著吸引大量遊客的自然景觀、人文景觀，其中主要有以下幾個部分：

一、麗江大研

麗江古城，又名大研鎮，是麗江地區和麗江納西族自治縣兩級府署所在地。始建於宋末元初（西元 13 世紀後期），距今已有 800 餘年的歷史了。古城東南是數十里良田闊野，形狀如同一塊碧玉大硯，所以取名大研鎮（研與硯同音）。麗江古城是中國歷史文化名城中唯一沒有城牆的古城。據說，因為古代麗江世襲統治者姓木，如果築城牆，就猶如木字加框而成「困」字，不吉利。古城融合了納西、白、藏、漢各民族建築藝術的精華。城內保存著完整的古城風貌，是歷史文化名城和世界文化遺產所在地。整個古城風貌可以用四個字來概括——水、街、市、風。

水：「城依水存，水隨城在」是麗江大研古城的一大特色。進入古城的第一印象，穿街過巷的潺潺流水。位於城北的黑龍潭為古城的主要水源，潭水由北向南蜿蜒而下，至雙石橋處被分為東、中、西三條支流，各支流再分為無數細流，入牆繞戶，穿場走苑，形成主街傍河、小巷臨水、跨水築樓的景象。早在明清時期，當政者就開挖西河和東河，充分利用城內一切用水，形成密如蛛網的水系佈滿全城，使大研城有了「東方威尼斯」之稱。

有水便有橋，水域之上，在古城區內的玉河水上，造型各異的石橋、木橋多達 354 座，使大研古城的橋梁密度為平均每平方公里 93 座，居中國之冠。橋梁的形制多種多樣，大多建於明清時期（西元 14 ～ 19 世紀），其中以位於四方街以東 100 米的大石橋最具特色。

街：四方街為古城的中心，據說是明代木氏土司按其印璽開頭而建。從四方街四角延伸出四大主街，直通東南西北四郊，又從主街岔出從多街巷，四通八達，周圍小巷通幽。

四方街最有特色的是全用五彩石鋪砌，平坦潔淨，晴不揚塵，雨不積水。古城街依水勢而建，形成「家家流水，戶戶垂揚」的獨特風貌。城內早年依地下湧泉修建的白馬龍潭和多處井泉至今尚存，人們創造出「一潭一井三塘水」的用水方法，即頭塘飲水、二塘洗菜、三塘洗衣，清水順序而下，既科學又衛生。居民還以水洗街，只要放閘堵河，水溢石板路面順勢而下，便可滌盡汙穢，保持街市清潔。

街巷之間居住著千家萬戶，從每個門洞進去都可以看到兼具漢、藏風味的納西族居民小院。麗江居民極富民族特色，其平面布局有三坊一照壁、四合五天井、前後院、一進多院等多種形式。房屋就地勢高低而建築，以兩層居多，也有三層，適用且美觀。

市：有街就有市，因市而成街。古城地處滇、川、藏交通要道，古時候頻繁的商旅活動，促使當地人丁興旺，很快成為遠近聞名

的市集和重鎮。城北為商業區，以四方街為中心，四條幹道呈經絡狀向四周延伸，臨街均設商業鋪面。除此之外還有橋市，且生意紅火。

風：即麗江的民俗文化，麗江古城小橋流水，街巷市集，院落居民，民風民俗，本身就是耐人尋味的民族文化現象。除此之外還有東巴文、納西古樂等等。

二、麗江大研古城周邊居民建築群

白沙居民建築群位於麗江古城以北 8 公里處，這裡曾是宋元時期（西元 10 ~ 14 世紀）麗江地區政治、經濟、文化的中心。白沙居民建築群分布在一條南北走向的主軸上，其形成和發展為後來麗江古城的布局奠定了基礎。

束河居民建築群位於麗江古城西北 4 公里處，是麗江古城周邊的一個小市集，居民房舍錯落有致，布局形制與麗江古城四方街相似，極具民族特色。

三、豐富的民族文化

1．重要文物古蹟

（1）明代麗江軍民府與木家院：明代麗江軍民府府衙與木家院位於麗江大研古城西南，始建於明洪武十五年（西元 1382 年），

府衙分布在一條 286 米長的東西軸線上，一進數院，巍峨壯觀。府衙北側建有一進三院住宅，俗稱木家院。明代大旅行家徐霞客曾驚嘆曰：「宮室之麗，擬於王者」。

（2）玉泉明清建築群：位於黑龍潭公園內，包括雲南省重點文物保護單位明代建築福國寺五鳳樓和許多麗江縣重點文物保護單位，以五鳳樓最富特色。五鳳樓具有漢、藏、納西等民族的建築藝術風格，是中國古代建築中稀世珍寶和典型範例。

（3）白沙宗教建築群：包括琉璃殿、大寶積宮、大定間、金剛殿、文昌宮。其中琉璃殿和大寶積宮於 1965 年被公布為雲南省第一批重點文物保護單位，現已推薦為中國重點文物保護單位。

2．神祕的納西東巴文化

（1）世界上唯一活著的象形文字：東巴文字，屬原始象形文字，共有 1400 個單字，至今仍使用不衰，故被譽為目前世界上唯一還活著的象形文字，被視為全人類的珍貴文化遺產。美國學者洛克和眾多中國學者都對其研究做出了重要的貢獻，代表了東巴文字研究領域的高水平。

（2）納西古樂：起源於西元 14 世紀，是雲南省最古老的音樂，也是世界最古老的音樂結晶。主要包括「白沙細樂」和「麗江洞經音樂」，前者是元世祖攻占大理時途經麗江時遺留下來的，後者是明清時期傳入麗江的中原道教洞經音樂。現在納西古樂已經

走上世界，其中做出重要貢獻的是「奇人」宣科先生，有人說他在音樂上有靈氣，在學問上有鬼氣，在形式上有匪氣，沒有宣科，麗江會寂寞很多。

麗江東巴文化主要包括東巴文字、東巴經、東巴繪畫、東巴音樂、東巴舞蹈、東巴法器和各種祭祀儀式，這些都使得麗江的民族文化為世界所驚奇。

3．世界罕見的母系氏族民族風情

在麗江地區有個最美麗的湖泊——瀘沽湖。居住在湖畔的摩梭人，他們的婚姻、語言文字、生產生活方式以及風俗習慣都帶給人們以神祕感。對考察研究人類文化發展歷史的鮮活狀態產生了重要的作用。

麗江古城歷史悠久，古樸自然。城市布局錯落有致，既具有山城風貌，又富於水鄉韻味。麗江居民既融和了漢、白、彝、藏各民族精華，又有納西族的獨特人居環境、地方歷史文化和民族民俗風情。其博大精深的文化內蘊，是研究中國建築史、民族發展史、文化史不可多得的重要遺產，為之提供了寶貴的資料。它不僅是中國，而且也是全人類珍貴的文化遺產。

第三節　旅遊產品開發

早在 20 世紀中葉，就有一個叫做顧彼得的俄羅斯人受「國際工業合作組織」的派遣，在麗江居住了 9 年之久，被麗江的美麗深深地震撼了。在其著作《被遺忘的王國》中寫道「麗江很少為外界知道，是幾乎被遺忘了的中國南部的古納西王國」。

中國著名的文學家郭沫若先生更是傾心於麗江的美，「心嚮往之，何日能得一遊」，可見麗江是多麼的令人神往。

麗江地區是集世界文化、自然和記憶於一體的知名景點，有著豐富的少數民族文化資源，這為旅遊產品開發提供了豐富素材和空間。麗江也是中國香格里拉生態旅遊區的中心，玉龍雪山風景區已發展成為其極其重要的典型風景區。麗江作為旅遊勝地，她的主要特點可以概括為以下兩句話：「名城旁清泉映雪山，峽谷畔山茶伴東巴」。

具體而言，就是說麗江的一些主要旅遊景點，有「高原姑蘇」美譽的大研古城、玉泉公園、世界北半球緯度最低的一座有現代冰川分布的極高山——玉龍雪山、景觀險峻雄偉的虎跳峽谷、長在玉峰寺內被譽為「環球第一村」的萬朵山茶、獨特的民族文化世界記憶遺產——東巴文化、有著母系氏族婚姻和摩梭文化的瀘湖女兒國、一日能見三次日出和日落的「黎明丹霞」赤壁的老君山風光、古老奇險和神祕的寶山石城等等。這所有的一切奇特的人文景觀、多彩的民族風情一起都構成了麗江獨特的旅遊資源。為麗江的旅遊產品的推出提供了深厚的基礎前提。

要開發和發展旅遊產品，就必須加快旅遊產品結構調整步伐。實施精品名牌戰略，建設一批旅遊產品基地，爭創一批品味高、特色突出的精品旅遊景區，加快培育麗江古城、納西文化、東巴遺產等一批全國一流、世界知名的名牌旅遊產品，推出一批具有較強吸引力的黃金路線。鼓勵各地利用資源優勢，開發建設服務當地群眾和遊客的各類觀光、休閒渡假、健身娛樂、鄉村旅遊等大眾旅遊產品。

應該說麗江在推出旅遊產品方面是成功的。

一、政府當局的主導作用

自始至終，麗江市政府從宏觀角度對麗江市旅遊發展的態度，對旅遊產品的開發和規劃發展所採取的一系列政策措施是其旅遊發展的重要原因。麗江市政府非常重視麗江的旅遊開發和旅遊產品開發，制訂了相關的政策來推動和鼓勵企業和相關部門對麗江旅遊的開發。

目前麗江市委、市政府制訂了 2004 ～ 2010 年《麗江市旅遊產業發展計劃》中其主要內容提出了根據麗江地區旅遊發展條件和目標調整了旅遊產業結構，從觀光型旅遊向綜合性旅遊轉變，精心打造麗江古城、玉龍雪山、東巴文化、納西古樂、摩梭文化、三江並流、雪山高爾夫、世界遺產論壇、高原體育訓練基地等 9 大精品旅遊產品，從而邁出了麗江實施旅遊強市戰略的重要一步。

二、根據市場發展主要路線的成功推出

古城—長江第一灣—巨甸—塔城線、古城—老君山線、古城—玉龍山線、古城—虎跳峽環線、古城—瀘沽湖線、古城—寶山石頭城線等。

圍繞上述路線又展開了古城東巴文華遊、玉龍山雪城探險遊、瀘沽湖母系文化遊、虎跳峽徒步探險遊、金沙江河谷人文風情遊、黎明丹霞地貌遊、老君山杜鵑花海遊、杵峰原始森林遊、寶山石頭城遊、程海生態遊等。

目前麗江根據它的路線推出了一日遊、兩日遊、三日遊、八日遊、十三日遊等等。

三、後繼旅遊產品的不斷開發

短短的十幾年時間裡，麗江已經發展成為蜚聲海內外、旅客必去的旅遊地。現代社會商品經濟的發展，人們的生存壓力不斷增大，使人在人與自然的結合中得到釋放，個人體驗旅遊就成為了現代的時尚遊。這就要求旅遊產品逐漸豐富化，在不斷打造傳統的旅遊產品的同時還不斷地推出新的旅遊產品，使後繼旅遊產品得以繼續開發，才能成為吸引大批國內外旅遊者的又一重要原因。

麗江在原有的旅遊產品的基礎上不斷開發它的後繼產品，如近年來，麗江旅遊的人數不斷增加，原有的以納西民族、民間樂舞為表現內容的小客廳傳統表演形式的納西古樂、東巴樂舞等已經不再適應旅遊者的需求，於是滿足旅遊者夜間文化生活需要為定位的旅遊歌舞精品——《麗水金沙》也就應運而生了。

這是一臺地方民族特色濃郁的、現代藝術表現力強烈的大型精品歌舞晚會，在麗江國際民族文化交流中心進行了市場化的推出，使得全國內外的旅遊者矚目的麗江又掀起了引人關注的「《麗水金沙》熱」，上演 4 個月觀眾就達數萬人，而且現在數目還在不斷增加。正在成為演出市場的一匹「黑馬」和繼納西古樂之後麗江文化旅遊業的又一嶄新品牌。

觀眾們稱之「精彩絕倫」「賞心悅目」，是「高原奇葩」「麗江旅遊的又一大品牌」「民族文化的創新製作」，許多觀看過世界一流演出的中外人士都評價它「可與美國百老匯相媲美」、「比歐洲的紅磨坊更棒」等，還積極邀請他們去國外演出。

麗江還經常召開《麗水金沙》的研討會，省內外的專家都認為是雲南省創新民族文化、打造文化旅遊品牌的一個具有示範意義的項目，其市場化運作的體制、機制為演出市場的培育提供了有效的借鑑產生了積極的影響。

第四節　旅遊發展規劃

　　一個城市的發展戰略需要進行一個宏觀調整和規劃，要從整體大局的觀念出發，從該城市的實際情況出發做出相應的發展政策。而一個旅遊城市的發展則更離不開旅遊規劃，有了明確和實際的旅遊發展規劃，才能有發展的目標。麗江作為世界聞名的旅遊勝地，當局把其發展主要定位於旅遊發展，把旅遊作為一個支柱型的產業，所以其旅遊規劃是非常重要。

　　麗江的整體旅遊發展規劃是成功的。

　　麗江縣旅遊業萌芽於 80 年代末，發展於 90 年代中期。1994年以前，雖有所發展，但未形成規模和氣候，接待設施不足，接待能力薄弱。進入 90 年代後，麗江縣不斷加大解放思想、更新觀念的力度，進一步強化產業結構，逐漸摸索出一條適合縣情的發展方法，確立了以旅遊業為龍頭的發展戰略。經過幾年努力，麗江縣旅遊業透過一抓規劃，二抓基礎，三抓對外宣傳，四抓招商引資。提出了發展麗江的短期和長期規劃目標，來加快發展麗江的旅遊業。

一、政府政策方面

1．規劃目標

麗江「十五」規劃的目標為：牢牢把握中國加入世貿組織和國家西部大開發給旅遊業帶來的歷史機遇，按市委、政府建設旅遊大市、民族文化強市、生態保護示範市的戰略部署，在「九五」成就的基礎上，面向新世紀，抓好旅遊業的轉型、升級、提高工作。在完善觀光旅遊、渡假旅遊的同時，緊隨旅遊發展趨勢，開發週末渡假旅遊、鄉村旅遊、生態旅遊等旅遊新產品，走可持續發展之路，努力把麗江建成滇西北商貿中心和國際旅遊景點。到「十五」末，力爭接待海外遊客 30 萬人次，旅遊創匯 9,000 萬美元；爭取接待海內遊客 550 萬人次，旅遊收入 40 億元人民幣，以旅遊業為龍頭的第三產業在全縣 GDP 的比重為 60% 左右。

「十五」旅遊發展的原則：堅持主導產業重點發展；優勢產業互相促進；政府主導；以市場為導向，經濟效益為中心；國際旅遊國內旅遊並舉；旅遊發展與民族文化、精神文明建設相結合；依法治旅；走可持續發展的原則。

2015 年遠景目標為：旅遊基礎設施，城市功能和旅遊的品牌化、訊息化以及大旅遊、大市場、大環境格局基本形成。旅遊的產業結構、產業體系更趨合理，旅遊的經濟效益全面增長，旅遊業的關聯帶動作用顯著發揮，旅遊業成為名符其實的新的增長點和麗江市國民經濟的支柱產業。

旅遊開發的重點：重點開發以「一城（麗江古城）、兩山（玉龍雪山、老君山）、一江（金沙江沿線）、一文化（東巴文化）、一風情（少數民族風情）為主的自然旅遊資源和人文旅遊資源及旅遊元素相關的其他開發項目。

景區的布局規劃主要為：

（1）麗江古城文化旅遊區
（2）麗江玉龍雪山觀光、渡假旅遊區
（3）虎跳峽探險旅遊區
（4）長江第一灣觀光、漂流旅遊區
（5）老君山世界自然遺產生態旅遊區
（6）寶山古城、納西民俗文化尋蹤旅遊區
（7）麗江古城周邊農業觀光休憩旅遊區

二、政府對旅遊業的發展定位

麗江市旅遊局副局長何貴林強調，麗江旅遊發展的二次創業，並非是遭遇 SARS 衰落後的重起爐灶，而是旅遊發展的連續階段，是在遊客量累積的基礎上，要求質的飛躍，既符合旅遊產業發展的基本規律，又符合麗江旅遊業的實際，解決了長期困擾麗江市旅遊業發展的有關問題，也為該市旅遊業發展指明了方向。

事實上「旅遊發展的二次創業」這一概念，早在 2001 年下半年的全區旅遊工作會議上就曾提出過，並且經一年多的努力，已

有了良好的開端。主要表現為：一是旅遊綜合收入明顯高於遊客增長。2002 年比上年旅遊綜合收入增長 7.4%，遊客增長 4.6%。二是海外遊客和外江收入大幅度增長。2002 年海外遊客的外匯收入分別比上年增長 35.9%，三是行業管理走向規範，旅遊消費一卡通的第一期團隊卡網絡管理已成功運行，四是旅遊環境明顯改善，不僅得到了麗江市政府的大力支持，而且有不少旅遊投資商在行動，如麗江鼎業旅遊開發有限公司對束河鎮的規劃建設。

依據這一戰略，何貴林總結的麗江旅遊的發展定位方向為：一個目標、兩個重點。

一個目標就是要把麗江建設成為國際精品旅遊勝地。麗江大研鎮已於 1997 年申報成為世界文化遺產三江並流區（核心區為麗江老君山片區）正在申報世界自然遺產；今後將把寧蒗瀘沽湖及湖畔的摩梭風情申報為世界自然文化遺產；將麗江寶山石頭城申報為世界文化遺產，麗江現為世界 100 個遊客嚮往的旅遊目的地之一，若以上申報都成功的話，它將以世界級的資源優勢吸引更多的國際遊客。

兩個重點就是要使麗江成為中國香格里拉生態旅遊的中心和示範區。麗江歷史上就是茶馬古道的重鎮之一，而今又正處在香格里拉生態大旅遊環線（包括香格里拉、西藏、麗江和四川西北部的廣大自然風光秀麗區域）的交匯點上。9 月麗江撤地改市正式完成，且大麗鐵路即將啟動，加上原有的民航、公路設施條件的改善麗江將毋庸置疑地成為滇西北乃至雲南省的重要遊客集散中心。

作為示範區一是要使麗江旅遊的環境和管理及旅遊城市建設要走在全國的前列，發揮帶頭示範作用，如整頓行風，實行網絡化管理，有效經營文化及生態旅遊。同時遊客集散中心和旅遊示範區兩重點之間是相輔相成，相互促進的關係，抓住了兩個重點，又有利於一個目標的實現。

此外，在麗江旅遊等發展的整體布局上，突出的是以麗江城市為中心，老君山、瀘沽湖作為兩翼，永勝、華坪的特色景點作為補充，統籌規劃，合理布局，將全面提升麗江旅遊業，實現跨越式發展。

三、具體規劃過程

1．麗江在其規劃開發的過程中，做的比較好的一點是在麗江古城的西北部又興建了新城區，而保護好了老城區的風貌，不但增加了安定的因素，減輕了對古城區的壓力，促進了歷史文化名城的經濟繁榮，使古城區得到了保護，而且新城區的興建還嚴格按照麗江古城的特色進行了規劃，嚴格管理，秩序井井有條。麗江新城區的建立，使古城區改變了居住人口過密，人均居住面積過小，臃腫的現象，為減輕古城區的壓力，開闢新區，保護保持歷史文化風貌的好辦法。

2．其他旅遊配套設施的規劃，即關於食、購、娛等方面的旅店、餐廳、商店、娛樂場所等的規劃。麗江在以下方面都做的是比較成功的：

（1）其數量和規模的確定給予了旅客客流量的分析，尤其是注意淡季和旺季的分析；

（2）在設施的選址方面也要注意，規劃時要注意：如果是在老城區，則要保持原有的風貌，可以利用原有的建築和居民改造成旅店；如果是在過渡區，可以利用傳統建築建造適當的設施，大型現代化的旅遊設施應該注意避開老城區，不影響其風貌，但可以於老城區內的設施相補充；

（3）還應該注意分等級，要於不同的消費水平相對應。

3．還有關於旅遊交通方面的規劃，只有交通方面等基礎設施也規劃得當，才能使麗江的旅遊業有更好的發展。

第五節　旅遊保護

一、麗江的保護和發展是成功的典範

（一）保護方式

「在古城和文物的保護與合理利用兩方面都取得突出成效的歷史文化名城應首推麗江。」在建設新城與保護上，麗江便得到了專家的首肯。

專家們都一致認為，麗江古城的選址及建築具有較高的科學性。古城建築吸取漢、藏、納西各民族建築工藝之長，在屋頂的形式、梁架的結構及內部裝潢彩飾等方面又形成了獨具納西民族特色的藏傳佛教的建築風格。在各建築群體與個體的布局上，又由相互聯繫的單院或進院組成，主軸分明，和諧對稱，繼承了中國傳統庭院式的形式。麗江古城區位的優越性與城建的科學性，使之在滇西北政治、經濟、文化方面的地位十分重要，並在歷史發展過程中形成了無出其右的局面。

　　面對如此充滿濃郁、悠久、和諧人文氣息的古城，怎樣建設現代化城市？麗江人選擇了一條「保護古城區，開發新城區」的道路。這樣，既保證了麗江的城市建設與時俱進而在本地區處於領先地位，又十分完好地保存了麗江古城的整體風貌，同時還恢復重建了新的景點──木府，使其成為麗江古城區的心臟和麗江的「紫禁城」。

　　麗江古城的整體保護是成功的，同時，對各文物保護單位的保護也是成功的。麗江全縣現有縣級以上文物保護單位 34 項，大都獲得了有效的保護。自 1986 年以來，先後完成了白沙壁畫、福國寺五鳳樓、普濟寺、指雲寺、石鼓渡口、文昌宮等省級以上文物保護單位的維修。另外，還動員社會各界力量，籌集資金對 20 餘項文物古蹟進行了全面維修。在繼承和發揚無形的民族優秀傳統文化方面，麗江也走在全省乃至全國前列，東巴文化與納西古樂的研習就是證明。對古城、文物的妥善保護和合理利用，給麗江帶來的前所未有的社會效益和經濟效益更是世人有目共睹的，

僅 2001 年，到麗江旅遊的遊客就超過 300 萬人次，旅遊收入超過 17 億元。

幾乎每年都要到麗江兩三次的聯合國教科文組織亞太地區辦公室顧問理查德‧恩格哈特說：「麗江古城的管理是有成效的，其歷史的真實性得到了高度重視。」

隨著工業化的進程和旅遊業的發展，麗江在開發和保護的磨合中不斷發展。前些年，古城內一些機構和人家蓋新房時，選擇了高大的鋼筋水泥房，它們在成魚鱗狀分布的傳統居民中，極不協調。在政府的倡導下，麗江古城先後拆遷 3 萬平方米不協調的居民。

其實，人們對麗江古城的保護由來已久。1951 年以後，當地的機關、部隊及企事業單位都設於古城內，使古城在歷史變遷中得以較好的保存。此後，隨著公路的開通，古城內的機關單位感到工作不便陸續遷出古城，開始建新區。1958 年當地政府第一個麗江縣城總體規劃提出了「保存古城，發展新城」的思路，麗江古城的保護更進一步。

1986 年麗江縣準備將新建的東大街向四方街延伸，當時的雲南省領導獲悉這一消息後當即指示，「務必做到保留麗江古城」。這一年底國務院批准麗江古城為國家歷史文化名城，麗江制訂了古城管理條例，促進了對古城的全面保護。

據麗江市古城區的一份資料說，2003 年麗江古城接待的遊客數突破 200 萬人次，其中不少遊客是數次重返麗江。旅遊業的興旺招徠了四方商賈，昔日茶馬重鎮的繁華儼然再現。曾幾何時，麗江古城大街小巷冒出了幾十間面孔相似的緬甸珠寶玉器店、音像店。不過，這些與古城風格大相逕庭的店舖如曇花一現，在古城內很快消失了。漫步古城，只見街邊一個個酒吧、茶舍和風格各異工藝品店，雖小卻不乏雅緻之處。麗江市政府官員奚奮說：「麗江古城保護不能一味地迎合旅遊業的需求。」

（二）麗江政府重視古城的發展工作

麗江古城建造於八百年前，城市基礎設施已不適應現代社會要求。近十年來，麗江先後投入近 4 億元，改善古城供排水、消防、通訊、垃圾處理系統，排汙管安裝到了每一個院落、商舖。古城大街小巷，一直流水潺潺。

古道內 40% 的道路以五彩石鋪，曲徑通幽。當地政府不斷對久經滄桑的五彩石道路進行維修。

麗江市政府的官員年建偉說，這些舊五彩石享受與文物保護同等待遇，每塊石頭都有編號修復中，它原來在哪就放哪。至於其它的水泥路面或土路，也全部鋪上了新的五彩石。

當地政府早已禁止汽車駛入古城，在古城中偶而見到有居民推著自行車穿過古城。汽車禁行給人們帶來一些不便，有的居民

23

為此搬到了古城外居住。現在，古城便民服務中心專為古城居民提供無償人力運輸服務，居民只要給服務中心打個電話，就會有人幫助居民把需要搬運的物品送到家裡。一味地迎合旅遊業的需求。

（三）目前麗江在進一步加大對古城保護和發展的力度

近期麗江在原有的古城保護基礎上，新增加投資 2 億元進一步完善古城保護。

麗江當地政府在多次城市規劃修整中，始終把古城保護放在第一位。據麗江古城保護管理委員會辦公室主任年繼偉介紹，從 1998 年起，為了保留古城特有的風貌，政府對基礎設施進行全面修建改造。緊接著，古城內原有的兩大集貿市場也逐步疏散，搬遷到新城；與古城不協調的 3 萬多平方米磚混結構建築被拆遷，取而代之的是「修舊如舊」的納西族傳統居民；50 多家珠寶玉器商店、卡拉 OK 等場所也遷出了古城。

2003 年，麗江投入 1 億多元資金用於古城的「郵電、電力、電視」三線入地工程和建設消防報警系統。此外，古城內還修建了 10 座星級公廁，旅客在入廁的同時可觀看新聞和風光片。

「碧水繞古城」是麗江的一大特色。不僅普通百姓關愛這難得的景緻，政府部門更將它作為保護古城、整治環境的重要。近幾年來，麗江先後投入近 3 億元，改善古城供排水、消防、通訊、

垃圾處理系統，排汙管安裝到了每一個院落、商舖。一個日處理能力達 2 萬噸的汙水處理廠也於 2003 年正式投入使用。

目前，麗江古城內有 40 多個宅院被列為重點保護居民，嚴禁破壞、拆遷，有關部門每年還撥付 20 萬元作為維修專項費用。對於大量普通居民，以《麗江納西居民修繕指導手冊》為修復標準，麗江古城居民得以保存自己獨特的風格。

市政府官員年繼偉表示，在 2006 年以前，麗江市將完成保護古城的地方性法規和規章的修編工作，明確古城保護範圍。此外還將投入 2 億多元資金，主要用於完善供水管網系統，進行玉河上段排汙工程及古城核心區獅子山的環保項目，明清建築群落的修繕、古城東郊緩衝區的環境整治、規範束河古鎮保護範圍內的居民改造等工程。

二、麗江在保護和發展的過程中的教訓

（一）由於急功近利、規劃不當造成開發性破壞的現象

早在 80 年代中後期，麗江人便意識到「砍林經濟」的危害。麗江縣很早開始植樹造林、封山育林和控制採伐，並尋找新的生產門路。80 年代，該縣在縣城周圍 9 個鄉鎮禁止採伐天然林；1994 年開始，他們在玉龍雪山自然保護區周圍 5 個鄉禁止採伐森林，並在省政府的幫助下責令一省屬森工企業退出林區，轉變經營方向。在國家禁伐令下達前，該縣一些依賴森林砍伐和加工的

企業，已成功地將主業轉移到旅遊業和服務業。

　　然而，在麗江大力發展旅遊業並出現喜人形勢的背後，也出現了令人憂慮的問題——麗江地區在旅遊開發中，一些部門只重經濟效益、忽視生態保護，個別景點甚至出現破壞性開發的現象。

　　位於麗江縣的玉龍雪山自然保護區，東靠麗（江）鳴（齊）公路，西臨虎跳峽谷，南起玉湖，北至下虎跳峽口，擁有中國緯度最低的現代海洋性溫冰川和古冰川遺蹟，具有典型完整的高山垂直帶自然景觀，高山植被豐富，是中國植物模式標本的集中產地和珍稀瀕危動植物資源地。由此，玉龍雪山完全可以成為當地取之不盡的財源。然而，由於開發不當，該保護區的生態環境已經遭到破壞。

　　到目前為止，玉龍雪山共架設了 3 條索道，它們分別是玉龍雪山大索道、雲杉坪索道、牦牛坪索道。3 條索道已進入到自然保護區的核心區。其中，與外商合資的玉龍雪山索道，長近 3000 米，自海拔 3356 米的高山原始森林，直至海拔 4506 米的雪山上臺地，垂直高度達 1150 米，每小時單向運量達 426 人。這些索道的建設和營運，為欲近睹雪山風采的遊客提供了便利的條件，但它卻破壞了景區的自然景觀，並給保護區帶來了生態災難。

　　旅客的大量湧入，破壞了冰川景區的小環境，改變了景區的小氣候，致使部分冰川開始融化；一些遊客進入後，踐踏、破壞高山植被和野生花卉；在保護區的核心區「開發」旅遊，使野生

動物的生存環境遭到破壞，造成其數量急劇減少，當年經常看見的珍稀野生動物，現在已難覓蹤跡。

麗江是一個工農業生產均比較落後的地區，經濟發展長期滯後。為發展地方經濟，經過多年的探索實踐，當地政府把發展旅遊業作為發展地方經濟的支柱產業來抓。旅遊業在很大程度上也帶動了麗江經濟的發展，然而卻給保護區自然生態環境的保護、冰川資源的保護、植被的保護、野生動物的保護帶來了很大問題。

（二）古城水質迅速退化　水質惡化需要保護

在「世界文化遺產」的申報和通過理由中，「家家流水、戶戶垂楊」的水鄉風貌，被認為是麗江區別於其它古建築群的最重要標誌之一。

納西人愛護水，就像愛護自己的眼睛一樣。可是很多外來者卻並不理會這世代傳遞的風俗。遊客往往不經意間就隨手把垃圾扔到河裡了。有的飯館、客棧的廚房汙水，也不經處理就直接排到河中了。直接結果是古城水質的迅速退化。以至使古城總體水質目前只能達到三類水標準，在下游部分地區，甚至低於五類水標準。在抽查樣本中，大腸桿菌超標最為嚴重。據專家分析，致汙的主要原因是過多的人流量對水系自身淨化造成嚴重威脅。

「過於濃厚的商業氣息正在破壞麗江古城的生態平衡和傳統的生活方式。」在當地環保部門一份報告中說道。一位從事宣傳

的工作人員認為，這甚至已成為明年麗江古城接受聯合國第一次 5 年定期監測評估的一個重大障礙。

（三）變異了的古城旅遊　旅客如潮商氣過重

有資料統計，2002 年上半年，麗江全區共接待海內外遊客 159.29 萬人次，比去年同期增長了 3.4%。在「十一」黃金週期間，更是人滿為患，在 3.8 平方公里的麗江古城裡，人均只有 0.4 平方米的空間。在四方街、東大街等主要街道上，與其說是遊麗江古城，不如說是觀看人潮。

旅客如潮，意味著商機無限。古城裡原來居住著 6000 多戶納西族居民，自從旅遊業蓬勃發展起來，主要街道上的 1600 多家戶主紛紛開起了店舖和客棧。政府部門統計，這其中有 70% 以上都是外來人口在經營。

「走在古城街道上，你看到的是一幅與真實的納西人無關或變異了的旅遊商品交易圖。」雲南省生物多樣性和傳統文化研究會的生態學者李波說。

納西人遷出了祖祖輩輩居住的老屋，搬到新城嶄新明亮的商品房中。古樸寧靜的古城正在變成遊客和商貿的街區。

原麗江古城保護行動計劃辦公室主任段松廷對此感到非常擔憂，「人口的置換和空間汙染，如果再不進行有效控制，將導致

古城文化主體的轉移和失落。而這正是古城作為文化遺產最有價值的部分。」

不但是傳統的「用水公約」遭到破壞，變了相的文化產品也充斥著古城的旅遊商品市場。由於缺乏對文化產品的權威認證機構，街頭賣得紅火的各種東巴文化衫、壁掛等飾物謬誤百出，甚至連店主都不知所云。「巨大的商業利潤促成了民族文化的表層利用，長此以往，將使民族文化的主體精神變異、消落。」楊福泉說。

曾經在中國社會科學院關於世界遺產保護地的研討會上，不少學者提出，中國目前面臨著如何有效保護世界文化遺產的嚴峻考驗。

（四）旅遊越發展　古城越衰敗

據政府部門提供的數據，麗江古城 2001 年遊客人數達到 320 萬人次，旅遊業收入 17 億元，今年有望達到 20 億元。在旅遊黃金週期間，每天中午，大約有 3 萬人同時湧入古城狹窄的街道，在新華街、東大街等長約 3 公里的遊覽街區中，人頭攢動，摩肩接踵。

然而與之形成巨大反差的是，有資料顯示，當地政府每年用於古城保護的投入卻不足千萬元，其中從旅遊收益中返還的還不到 100 萬元。當地人稱之為「旅遊越發展，古城越衰敗」。

麗江旅遊已有近 20 年的發展歷史，從 1995 年起，更是進入了高速發展的時期。因此麗江古城保護面臨的挑戰無疑是巨大的。

「最大的衝擊來源於古城不得不迎合遊客的需要，掠奪居民的需求和空間，對古城進行改建和開發，這必然會導致對原有的真實性和傳統氛圍的破壞。」麗江市政部門一位工作人員說。

生態學者李波對此提出了更加明確的建議。他認為，在逐漸走向成熟的旅遊規劃中，應當把大眾旅遊和精品旅遊項目區分開來。根據各地環境所能承受的份量規劃不同的模式，開發不同項目，切不能讓景區負重超過了實際的承載能力。

「當地人世世代代生活在這個地方，他們才是這裡的主人。你來開發，實際上是利用了他們的家園。尊重當地人的意見，保證他們的權利，是旅遊開發中應當著重考慮的問題。」在他看來，可持續發展的旅遊模式，除了對環境的低影響外，還有一個重要特徵是以當地人為開發主體，實現文化上的平等對話，而不是帶著遊客去獵奇。否則，納西人的生活家園被置換，千百年沿襲下來的傳統文化終將不復存在。數年後人們看到的，將是一幅外地人演繹的「麗江旅遊圖」。

中國民協黨組書記白庚勝說：「應該有一個總體規劃，不要搞時髦，要做一個立體化的開發。先踏踏實實研究，出版一些有深度的介紹古道、馬幫的書籍。」至於規劃的內容，專家們一致認為，首先要做到細化：城裡面如何保護，城外部又該如何保護，

多大的車子可以進入古城，每年的遊客量應該限制到多少人等等。另外要注重執行，如果不能做到有法必依，《管理條例》就失去了意義。

對於麗江保護中目前存在的問題，專家也直言不諱地提了出來。宋兆麟說：「麗江出土的文物很多，最近中國歷史博物館花了 200 多萬元買到 3 件：一個儲備器和兩個銅器。這說明當地沒把好關。」宋兆麟還表示，歷史博物館願意和麗江合辦一個博物館，把傳統文化收藏保護起來。麗江要保護古城、保護文化遺址，有必要與這些專門的文化機構聯合起來。

第六節　案例評析

麗江古城在進行了十多年的發展之後，現在已經成為令世人矚目的著名的旅遊勝地，成為了世界 100 個必去的旅遊地之一，可以說麗江的旅遊開發和發展是非常成功的。從前面的一系列描述和分析中可以看出來，麗江在其旅遊發展取得的成功及存在的不足可以總結為以下兩個方面：

一、經驗方面

1．保存完整風貌，提供旅遊資源

歷史文化名城和世界文化遺產都是對人類歷史有著巨大的貢獻，有許多歷史文化古蹟和文化民俗等等充分反映了人類在建築

藝術、生活特色、文化藝術等方面取得的偉大成就，都對研究人類歷史有著極高的價值，所以保持其原有的歷史風貌是極其重要的。

　　而麗江在這一方面就是一個極好的典範。在麗江被批准為世界文化遺產理由中提到，麗江古城是自然美與人工美、藝術與適用經濟的有機統一體，麗江古城是古城風貌整體保存完好的典範。依託三山而建的古城，與大自然產生了有機而完整的統一，麗江古城從城鎮的整體布局到居民的形式，以及建築用材料、工藝裝飾、施工工藝、環境等方面，均完好地保存古代風貌，首先是道路和水系維持原狀，五花石路面、石拱橋、木板橋、四方街商貿廣場一直得到保留。居民仍是採用傳統工藝和材料在修復和建造，古城的風貌已得到地方政府最大限度的保護，所有的營造活動均受到嚴格的控制和指導。麗江古城一直是由民眾創造的，將繼續創造下去。作為一個居民的聚居地、古城局部與原來形態和結構相背離的附加物或是「新建築」正被逐漸拆除或整改，以保證古城本身所具有的藝術或歷史價值能得以充分發揚。所以，古城保持了極大的真實性。

　　尤其是古建築群，大研鎮的古建築群有獨特的特點：古城科學的布局和精美的雕刻，是中華民族優秀建築的縮影，許多建築學家考察研究後說：麗江古城鎮的歷史，比被譽為世界樣板的英國翰洛城早數百年，並且其布局比翰洛城更加科學，是中國僅有的保持古城全貌的古城鎮，為研究中國城市建設史提供了寶貴的實物資料，是珍貴的文化遺產，是中華民族的建築瑰寶。

從政府當局到城內居民大家都注重對古城的保護，都極力維持古城的古老風貌，這就為古城旅遊的發展提供了很好的旅遊資源。

2．適當規劃和開發，為發展打下基礎

麗江人自從認識到了旅遊對於他們的重要性之後就從政府到城內居民都把麗江旅遊的發展作為他們的重頭戲來做。為了發展旅遊，做了長期規劃並緊緊抓住 1994 年滇西北旅遊規劃會議提出以開發麗江玉龍雪山景區為「主要產品」，打向國際旅遊市場，把麗江建成全省重要旅遊基地的規劃目標和 1995 年 10 月朱鎔基總理視察麗江時預言「麗江很有可能成為一個重要的國際旅遊景點」的指示精神以及麗江古城申報世界文化遺產等契機，堅定不移地加大對外宣傳、招商引資和基礎設施的進一步建設。

目前，麗江人還不斷地根據它的市場和客源和未來發展的目標等來進行規劃開發，提出了短期和長遠的規劃目標，規劃的原則和城內景區的布局規劃等等，並且既是根據這些來發展實施。

3．不斷創新，適應市場需求

在旅遊產品上，麗江根據市場要求和客源需求不端調整產品，推出了一系列旅遊產品並在此基礎上不斷開發推出新的後繼旅遊產品，使得麗江在旅遊市場上的吸引力和競爭力上不斷提升。

在宣傳營銷上，特別是對外宣傳下了大功夫，先後製作出版了一大批能充分展示麗江特點的優秀宣傳品；為充分展示民族文化和提高麗江的知名度，集中精力抓好外宣工作和精神文明建設的重點戰役。神奇的東巴文化和納西古樂成為對外宣傳麗江，讓世界瞭解麗江的一個重要窗口。「機場通航慶典」、「麗江的回音」等一系列大型活動，還有透過發展麗江的新的旅遊品牌，如《麗水金沙》大型歌舞晚會使國內外許多重要媒介爭相報導和宣傳麗江，大大提高了麗江的知名度，引發了麗江持續增溫的旅遊熱，極大地帶動了相關產業的迅速發展，有力地促進了對外開放和經濟社會的全面進步。

4·保護和開發齊頭並進

在 1996 年 2 月 16 日，聯合國教科文組織世界遺產中心專家梁敏子和理查德在國家文物局的專家的陪同下到遭受地震的麗江地區進行考察，就指出了重建古城時一定要注意保護好古城原貌的真實性，這樣可以利於以後的申報工作。

麗江在發展旅遊的過程中一直是把保護放在第一位，把保護好古城的歷史風貌放在重要。這也得到了城內居民的一致稱頌和贊同。古城保護得到了實質的實施，對古建築和古文物都進行了妥善的保護和合理的利用，避免了古建築的不當拆遷和不合理建築的興建。這些年來，麗江人不斷投資進行維修保護，使得古色古香的老城一直佇立在人們的眼中，活在人們對它的驚詫中！

麗江人也充分明白開發的重要性，所有的行動都堅持了「開發與保護」並進的戰略，採取了許多措施：1，重修和恢復麗江木府等古建築；2，不斷投資對城內的相關旅遊設施進行了修建和興建，對交通、住宿、娛樂和購物等方面都根據地方特色進行了規劃興建。

二、不足方面

麗江在她的十幾年旅遊發展中，收穫了許多，也成熟了許多，但是不可避免的在其發展中也有一些需要改進和修正的地方，也有許多的教訓在其中：

1．旅遊規劃

開始和過程中忽視了應該注意的一些問題，也有些盲目，在開發中又不適當的地方：

（1）觀念偏差，開發旅遊一度成為保護文物的有效途徑，但是很多地方都忽視了文化以差就那本身所應該保護的問題。忽視了其本身的文化性。有為了開發旅遊，而破壞古文物建築的行為，使得許多應保留的古建築被拆，而新建了許多不符合整體形象的現代化化建築。

（2）容量問題，每一個旅遊城市都會存在最大遊客容量問題，麗江作為一個旅遊地，今年越來越多的旅客湧入，使得麗江不堪負重，對麗江也有許多不好的影響。

（3）發展問題，麗江，首先是一個城市而存在，其中有正常生活的人們，所以首先應該首先履行作為城市的職能，其次才是發展旅遊，有的無視歷史文化風貌，拋棄老城區老建築，興建新城區，缺乏地方特色和生活氣息，有的因為歷史原因保存了歷史文化風貌的城區但是卻大肆搞旅遊，不顧城市特點，使充滿了商業氣息，房屋破爛，環境惡化、設施陳舊、居民生活受到干擾等，失去了文化旅遊的真正意義。

2．旅遊產品和宣傳

在推出旅遊產品上，麗江在於世界國際旅遊市場接軌方面還是有一定差距的，這就要求不斷打造國際旅遊品牌，舉辦一些國際旅遊盛會，提高麗江的旅遊知名度。

3．保護和發展

要注意從人出發，尤其要注意從居民和旅客的教育出發，使他們都瞭解旅遊知識和保護的重要性；要加大對麗江保護的投資力度；要進一步開發發展使麗江的旅遊走向世界並越來越強。

而在文化保護上，應該長遠利益。納西族的文化是包容的，麗江古城是開放的，這是它永恆的魅力所在。正如宋兆麟所指出的：納西族文化中有東巴文化，也還有很多其他的文化，這正是她的開放之處，比如白族工匠修建出了麗江城中最好的建築。

基於這一點，專家們提出，在討論麗江古城的保護與開發時，應該放開一些。理解納西文化，不能只考慮麗江。而考察麗江問題時，也不能僅僅研究納西族的情況。麗江地區的文化豐富多彩，只有多層次、多角度地考察各種情況，才能真正做到保護麗江傳統、麗江區域文化的目的。

　　如今的麗江，古城、古街、小橋、流水，走在街上，享受著具有納西風情的一切，心裡油然而生的是空靈、是沉靜、是回歸自然的篤定，遠離喧囂，古樸自然，水流潺潺，這裡是人間的天堂！

　　雲南市委書記令狐安於 98 年 8 月說到：「我先後 5 次到麗江調查研究，這裡奇山異水，文化深厚，人民勤奮給我以深刻的印象。」並揮毫寫出《古風四首》。其中《麗江行》：「虎躍金沙一線橫，龍騰玉樹十三峰，山花無意爭顏色，天風吹雪香滿城」。

　　曾在麗江工作了 27 年的美籍奧地利學者約瑟夫·洛克在彌留之際仍盼望著重返麗江，他說：「與其躺在夏威夷的病床上，我更加願意到麗江玉龍雪山的鮮花叢中死去」。

　　讓我們以純淨的心祝願雲南的桃花源——麗江的未來會越來越好！

思考題

1‧同是歷史文化名城的平遙與麗江在規劃開發和古蹟保護方面有哪些異同點？

2‧在推出旅遊產品方面麗江是成功的，成功在哪些方面？

3‧麗江應該如何繼續規劃開發，與時俱進，來發展她的旅遊業？

4‧麗江在其規畫開發中，政府當局造成什麼作用？

5‧透過對麗江的保護開發，對中國其他的歷史文化名城有哪些啟示？

平遙

「平遙是中國漢民族城市在明清時期傑出的範例，它保存了其所有特徵，在中國歷史的發展中，為人們展示了一幅非同尋常的文化、社會、經濟及宗教發展的完整畫卷。」

——聯合國教科文組織世界遺產委員會

第一節　概況

一、自然環境

1．地理位置

平遙是國家歷史文化名城，是世界文化遺產。平遙古城位於山西省中部、晉中地區南部，東連祁縣，北接文水，西臨汾陽，南靠沁源，西南與介休接壤，東南與武鄉、沁縣毗鄰，黃河的第二大支流——汾河斜貫縣境西北。平遙古城位於縣境西北的惠濟河、柳根河沖積扇尾部，遙望東南為巍巍的太岳群山環繞，地勢平坦開闊，土地肥沃。古城地域平廣，地勢由東南向西北傾斜，平均坡度 5% 左右。整座古城呈南向偏東 15°，宛如一隻烏龜向南爬行，迫臨中都河畔。古城位於太原盆地南緣，東北距省會太原 94 公里，西距古都西安 543 公里，南距廣州海岸 2390 公里，東距天津港口 758 公里，古城東北距首都北京 616 公里。

2‧氣候條件

古城平遙四季分明，氣候溫和，屬於溫帶大陸性季風半乾旱氣候。年平均氣溫 9.6°C 左右，年相對濕度 58%，年均降水量為 439 毫米，氣候比較乾燥。

二、人文環境

1‧古城歷史

平遙有著悠久的歷史，早在新石器時代，人類就在這裡繁衍生息。相傳帝堯初封於陶，故平遙亦稱「古陶」、「平陶」。下表是平遙城建置沿革表 (表 1-1)：

平遙城建置沿革表

時間	城市名稱	位置	屬轄
堯（約公元前21世紀）	古陶	縣境西北12公里	冀州并州
春秋晉（前745—前476）	陶	縣境西北12公里	冀州并州
戰國趙（前475—前206）	陶	縣境西北12公里	冀州并州
秦（前221—前206）	平陶	縣境西北12公里	太原郡
西漢（前206—公元25）	京陵縣、中都縣	縣境西北12公里	太原郡
東漢（25—220）	京陵縣、中都縣	縣境西北12公里	西河郡
三國（220—265）	京陵縣、中都縣	縣境西北12公里	西河郡
西晉（265—317）	京陵縣、中都縣	縣境西北12公里	太原郡
東晉（317—420）	京陵縣、中都縣	縣境西北12公里	太原郡
南北朝（420—589）	平遙縣	今縣址	太原郡、西河郡
隋（589—618）	平遙縣、清世縣	今縣址	太原郡、介休郡
唐（618—907）	平遙縣	今縣址	汾州、介州、西河郡
五代（907—960）	平遙縣	今縣址	汾州
北宋（960—1127）	平遙縣	今縣址	汾州
金（1115—1234）	平遙縣	今縣址	汾州
元（1271—1368）	平遙縣	今縣址	汾州
明（1368—1644）	平遙縣	今縣址	汾州、汾州府
清（1644—1911）	平遙縣	今縣址	汾州府
中華民國（1912—1949）	平遙縣	今縣址	山西省晉寧道太岳第一專區晉綏區三專區
中華人民共和國（1949至今）	平遙縣	今縣址	榆次專區晉專科區行政公署

2．人口狀況

　　古城總面積 2.25 平方公里，據查，1924 年時有 23160 人；
1942 年時有 30,227 人；80 年代為 4,020,000 人。之後，逐步向
新城區分流人口。自從平遙縣政府實施人口搬遷工程以來，古城
內人口減少很多。2000 年底，古城區內有 35000 人，人口密度
為 1.55 萬人 / 平方公里。2003 年平遙中學搬出後，一萬多人陸
續搬出。（《平遙古城志》2002 年）

3．基礎設施狀況

　　平遙古城洵為中國腹地要區，地處要衝，自古交通便利。
1920 年代，城西開通南北汽車路。30 年代，建成同蒲鐵路。城
西建有火車站和汽車站。現今有 6 條縣級公路起於古城，聯絡各
縣，四通八達。古城位於太原盆地南緣，東北距省會太原 94 公里，
西距古都西安 543 公里，南距廣州海岸 2390 公里，東距天津港
口 758 公里，古城東北距首都北京 616 公里。平遙交通網絡不斷
完善，形成了以大運高速公路、東廈公路、108 國道、南同蒲鐵
路等為主的公鐵交通網絡，全縣郵電通信，金融保險、醫療服務
等也發展較快。

4．經濟發展狀況

　　清道光三年（1823 年），在平遙古城內誕生了全國第一家票
號「日昇昌」。「日昇昌」的創立，在中國古近代金融史上具有

劃時代意義，它標誌著中國近代性質的新型金融業，在中國封建社會後期誕生。平遙發展之鼎盛時期，成為全國聞名的金融控制中心，被稱為「小北京」。後來隨著時代和環境能夠的變化，平遙在地理位置上的優勢不如從前，特別是清末及民國初期，當時的政府所奉行的不利於商業發展的政策及時局不穩等因素都對商業發展產生了極大的負面影響。

自從平遙發展旅遊以來，又特別是平遙成功申為世界文化遺產後，發展旅遊給平遙帶來了巨大的變化。隨著近幾年的發展，基本形成了以「一城兩寺」為依託、晉商文化為主導的古城景區旅遊產業體系。目前平遙古城的發展很大程度上依賴旅遊，旅遊業作為當地的經濟支柱的地位已牢牢確立下來。從開發旅遊以來，旅遊業的發展促進了平遙古城的經濟發展，人們的生活條件日益提高。

第二節　古城旅遊業

一、核心旅遊產品

平遙是國務院 1986 年公布的第二批國家歷史文化名城，1997 年 12 月 3 日，聯合國教科文組織世界遺產委員會把平遙古城列入《世界遺產名錄》。境內文物古蹟眾多，現已公布的縣級以上文物保護單位 99 處。

1·城內主要人文旅遊資源

古城牆	街道與官府	書院遺址	寺觀廟堂	居民宅地	商舖作坊
牆體 關城角臺 角樓馬面 敵樓城壕 吊橋禮制建築	四大街 八小街 72條巷 市樓金井 小察院 縣衙署	鄉士書院 西河書院 古陶書院 超山書院 鳴鳳書院	文廟 武廟 城隍廟 財神廟 清虛觀 雙林寺 鎮國寺 基督教堂 帝堯廟	書香門庭 商人故居 紳士宅地 小康家園	票號舊址 當舖舊址 推廣漆器作坊 金店舊址 綢緞舖舊址

（資料來源：《平遙古城志》，中華書局出版，2002 年）

2·古城文藝──晉劇

　　晉劇，原名中路梆子，它是在蒲州梆子孕育下產生的一個劇種，起初主要活動在山西省中部地區，即清代的太原府、汾州府及平定州所轄的各縣。後來，由於發展迅猛，流傳地區逐步擴展，社會影響越來越大，直至成為今天山西省戲劇的代表劇種──晉劇。

　　蓮花落、平遙鼓書、踩高蹺、跑旱船、備棍等均是平遙的傳統文藝活動。

3·古城工藝──推光漆器

　　平遙縣的推光漆器，歷史悠久，在唐朝（西元 618 年～ 907 年），推光漆工藝基本形成地方特色，到明清時已具相當規模，

開始出口到英、俄等國。目前，推光器產品已遠銷到 30 多個國家和地區。紗閣戲人、平遙琉璃等手工藝品也是平遙的傳統絕活。

4 · 古城特產——平遙牛肉

平遙牛肉是博大精深、源遠流長的中國食文化的精華之一。另外，碗托，平遙長山藥等也是古城的特色產品。

二、旅遊基礎設施

平遙自發展旅遊業以來，吃、住、行、遊、購、娛六大要素日趨完善。景點開發初具規模，形成了以古城牆、日昇昌、雙林寺、縣衙、城隍廟等為代表的八大類特色文化旅遊景點；配套設施逐步改善，以南大街、北大街、東西大街等主街改造為重點，古城基礎設施環境明顯好轉，古城旅遊區域不斷擴大。全民辦旅遊氛圍日益濃厚，全縣賓館飯店、民俗客棧等達到 90 餘家。旅遊交通網絡不斷完善，形成了以大運高速公路、東廈公路、108 國道、南同蒲鐵路等為主的公鐵交通網絡，全縣郵電通信，金融保險、醫療服務等旅遊相關行業也得到較快發展。

三、古城旅遊業發展情況

平遙是保存最完整的中國古城之一，是晚清最發達的金融都市，是遺存最豐富的文物大縣，是最完好的漢族古民建築群，這些都是平遙的旅遊資源。1949 年新中國成立到 70 年代中期，這

期間當地還沒有發展旅遊業的意識，有時臨時接待一些來平遙考察的人員以及藝術院校師生們。

　　平遙旅遊業發展主要分為兩個階段：自改革開放到 1997 年是第一個階段，改革開放後，平遙旅遊市場逐步放開。1986 年 12 月 19 日，國務院公布平遙為國家歷史文化名城。1988 年 1 月，鎮國寺、雙林寺、平遙城牆等 3 處省級重點文物保護單位被評為國家級重點文物保護單位，並相繼對旅客開放，來平遙古城旅遊觀光者也多了起來。到 1988 年底，共接待亞洲、非洲、歐洲、美洲數十個國家和地區的貴賓及中外友人累計達 72.58 萬人。

　　1991 年旅客數增加迅速，從 1989 年的 6 萬人次，增到 1991 年的 16.7 萬人次。隨後因國民經濟調整，旅客數下降明顯。從 1994 年起，旅客數逐年回升，1996 年為 13.6 萬人次，門票收入由上年的 39 萬元增加為 82 萬元。1997 年為 14.2 萬人次。隨著平遙加大對旅遊業的重視，以及旅遊業基礎設施的逐步完善、旅遊管理和服務等軟硬體建設的加強，平遙旅遊業進入了發展時期。（資料來源：《平遙縣志》）

　　1997 年到目前是第二個階段。

　　自 1997 年 12 月 3 日，聯合國教科文組織在世界遺產委員會 21 屆大會宣布將平遙古城列入《世界遺產名錄》，旅遊業成為了平遙支柱產業和新的經濟增長點。吃、住、行、遊、購、娛六大要素的旅遊開發日趨完善。逐步形成了以古城牆、日昇昌、雙林

寺、縣衙、城隍廟等為代表的八大類特色文化旅遊景點；配套設施逐步改善，以南大街、北大街、東西大街等主街改造為重點，到 1999 年，市內公車路線從沒有發展到 13 條，三輪旅遊車從 100 輛擴充至 300 餘輛，古城基礎設施環境明顯好轉。古城旅遊區域不斷擴大，形成兩日遊的格局。1998 年 6 月 9 日 -6 月 15 日，平遙縣委、縣政府又利用每年 6 月 9 日「名城活動日」，舉辦了'98 首屆中國平遙古城國際旅遊節暨第二屆晉商大院文化旅遊節活動。在這個活動期間，吸引了大令的國內外遊客。1999 年春節期間，平遙舉辦了為期一個月的'99 新春世界名城平遙賞燈會，觀光的遊客達 10 萬人之多。平遙的旅遊業步入了進一步發展的階段。

四、古城旅遊業的規模

平遙文物古蹟眾多，平遙地上地下的遺址遺蹟和古建築多大 600 餘處。據統計，平遙古城擁有 3997 處居民，其中 400 多處有較高的保存價值，這在國內絕無僅有。現在已確定的國家級重點文物單位為 3 處，省級的有 6 處，至於縣級的文保單位更是多達 90 餘處。

自發展旅遊業以來，旅遊相關產業整體得到發展，中都賓館、石化賓館申報星級賓館成功，全縣賓館飯店、民俗客棧等到到 90 餘家，旅遊商店達到 70 餘家，直接和間接從事旅遊服務的人員達到 2 萬餘人。公車路線從沒有發展到 13 條。旅遊交通網絡不斷完善，形成了以大運高速公路、東廈公路、108 國道、南同蒲鐵路等為主的公鐵交通網絡，全縣郵電通信，金融保險、醫療服務等旅遊相關行業也得到較快發展。

平遙旅遊市場經過近 10 年的發展，在接待旅客數及旅遊綜合收入方面都取得了巨大的成績。2003 年門票收入達 2289.3 萬元，比上年增長 6.7%；旅遊及相關產業綜合收入 2.24 億元，比上年增長 10.9%。下圖是平遙從 1998 年以來的旅客數及收入統計情況：

平遙古城從 1998 年以來的接待總人數及旅遊綜合收入狀況

注：平遙古城在 2002 年 9 月開始實行「一票通」，為此作了人次與人數的換算。2002 年的參觀人數是 306 萬人。

年度	接待總人次（萬人）	旅遊綜合收入（萬元）
1998	20	2500
1999	42	4800
2000	63	7800
2001	82	13000
2002	155	20200

資料來源：平遙縣旅遊局 2004 年旅遊統計

隨著平遙加大對旅遊業的投入，以及旅遊業基礎設施、旅遊管理、旅遊服務等軟硬體建設的加強，平遙旅遊業進入快速發展時期，旅遊產業規模也將不斷壯大。

第三節　古城的保護與開發

一、古城規劃簡述

平遙古城 1958 年開始經歷了很多次的規畫，其中有對古城的總體規畫，古城保護性的規畫，旅遊規畫等等。下表是古城歷年的規畫情況：

時間	規劃單位	規劃內容	備註
1958年	平遙縣計劃委員會	城市規劃	未體現古城的保護主題
1976年	縣城鄉建設局技術組	城市建設規劃	未體現古城的保護主題
1977年	晉中地區城鄉建設局規劃隊	城市建設規劃（僅作修改）	未體現古城的保護主題
1981年	上海同濟大學阮儀三教授及學生，山西省建設廳規劃設計院	編制《平遙縣城市總體規劃》	1982年1月12日，平遙縣第七屆人民大會常務委員會第二次會議審議通過。1985年8月3日，山西省人民政府正式批准《平遙縣城市總體規劃》，予以實施。首次將整個古城區的保護、開發和利用，作為重點納入總體的規劃。規劃中確定了平遙古城的性質為「國家重點保護的，以文物古蹟和旅遊為主的具有完整古城風貌的歷史文化名城。」
1989年	山西省規劃設計院的協助	編制《平遙縣歷史文化名城保護規劃》	1990年11月21日，縣長辦公會議討論通過，予以實施。規劃的思想是「全面保護，突出重點，保護與整治相結合。」規劃主要內容包括：一是總體布局上劃分為古城保護區和新城發展區。二是突出重點，保存和延續古城的風格和風貌特色。在保護中將文物古蹟保護區、街巷、典型民宅、空間尺度、古城外圍環城控制帶等分別劃分為四個等級，即絕對保護區、一級保護區、二級保護區和三級保護區，不同等級保護要求標準不同；三是保護古城大環境。

時間	規劃單位	規劃內容	備註
1994年6月			全國歷史文化名城二屆三次常務理事會，會上專題研討了《平遙歷史文化名城保護與發展戰略》，進一步補充完善了古城保護的詳細規劃、專業規劃和旅遊發展規劃。
1996年	晉中地區規劃設計研究室	修訂《平遙縣城市總體規劃》	城市的性質是以古城風貌為代表，以旅遊為主的國家歷史文化名城。近期規劃，建設新城區，逐步分流古城人口，降低古城人口密度，改善古城環境品質。遠期規劃，到2010年，古城人口控制為2.2萬人，需外遷人口1.37萬人，外遷走單位22個。
1998年8月	中國科學院地理研究所旅遊規劃研究中心	《山西省平遙縣旅遊業發展與布局總體規劃（1998-2010）》	
1999年	聘請上海同濟大學和省規劃設計院	《平遙縣城市總體規劃》進行修訂	本次規劃湖要圍繞古城保護與發展，古城保護與新城區開發，旅遊業發展等重大問題進行了調整。重點突出了古城保護這一核心，圍繞古城保護與旅遊業的發展，確定了城市發展方向。2000年11月，邀請國家、省有關部門領導和專家教授進行了初審。大家一致認為規劃內容全面，達到了總體規劃的深度要求。專家們對城市發展方向和總體布局、古城環境容量和人口壓力等方面提出了建設性意見。
2000年8月	北京華旅經緯旅遊策劃公司	平遙古城旅遊發展策劃	

以上規劃由於某種原因，有的未能施行。從這些規畫可以看出，隨著時間的發展，古城越來越受到重視，對其城市規劃、旅遊也越來越科學化、合理化。

遙古城旅遊發展規劃的長期戰略目標是：統籌規劃，科學保護，持續發展，充分發掘，合理利用，強化旅遊資源配置，策劃修復和建設具有深厚文化根基的旅遊景點，組織路線，最大限度地發揮古城人文旅遊資源的潛能。營造以世界文化遺產為品牌，以古城為依託，以明清古風古韻為基調，以漢文化為主線，以晉

商文化、民俗文化、建築文化、宗教文化等為內涵，滾動發展，最終把平遙古城建成集觀光、修學、科考、購物、宗教和休閒為一體的封閉式的「明清小社會式」的活體漢文化博覽城和國際旅遊城。

目前，平遙正在籌備一分新的規畫，由國家旅遊規畫和發展司的原司長魏小安先生牽頭，聯合四家部門（同和時代（北京）旅遊發展研究院，清華大學建築學院景觀系，中華行之網旅遊公司以及聯合國教科文組織中國代表處）一起做。這份規畫的總體名稱叫做「平遙旅遊目的地發展總體規畫及五年行動計劃：工作方案及規劃大綱」。

二、保護第一

平遙的古城牆、古居民、古街巷、古店舖、古廟宇等等歷史遺產都具有很強的觀光遊覽、修學旅遊、文化旅遊等旅遊價值，具有「修復和培育生產力」的功能，平遙從物質文化到精神文化，如繪畫雕塑、建築形式、民族工藝、市集貿易、服飾飲食、神話傳說、音樂舞蹈、戲曲藝術、節日慶典、婚喪嫁娶、文娛體育、宗教信仰、待客禮儀等等，對遊客都有很強的吸引力，這些歷史文化遺產所內蘊的深厚漢文化稟賦是吸引全國和全世界遊客的最大最持久的吸引力。在平遙考察期間，結識了一批批來自日本、英國、美國、法國、比利時、瑞典、瑞士、港澳的專家和遊客，他們無不驚嘆和折服於這座古城的深厚文化根基，由衷地發出平

遙太好了的感嘆！平遙，既是華夏文明的宏大載體，又是世界的共同文化遺產。

嚴格尊重歷史的完整古城保護就是最好的旅遊開發方式，平遙的旅遊價值、魅力和吸引力就來源於其完整的古城風貌和豐富的傳統文化遺產，平遙旅遊規畫嚴格貫徹了保護第一的思想，寓保護於發展，以發展求保護，保護與發展並舉的可持續發展的總體思路。大力提高旅遊開發的科學技術含量，使經濟效益、社會效益和環境效益三者達到最強化和持續化，實現以文化遺產興旅遊，以旅遊促保護的良性循環。

平遙真的是老了，不少房屋已露出了令人心痛的破敗和潦倒，有的甚至已完全倒塌。片片瓦礫散落四處，斷牆殘垣隨處可見，無數的滄桑和無奈全在破舊不堪的老房子面前聚集，昔日的輝煌彷彿成了嘲弄。

然而現在的保護力度因資金的緣故還遠遠不夠，居民的自覺保護意識不強，維修不力，私自搭建的違章建築比比皆是。儘管還有種種不足，但平遙已掀起了一場聲勢浩大的「保護古城、美化古城、清潔古城、開發古城」的活動，力爭營造一個更舒心、古色古香、古風古韻的氛圍。

三、引導性搬遷——讓路古城保護

　　平遙古城自從 1997 年成功申報世界文化遺產以來，古城在旅遊業得到長足發展的同時，保護工作也相應顯著加強。然而，由於人口的巨大壓力，古城保護的問題依然突出。2.25 平方公里的平遙古城內，居住著 4 萬多居民，人口相當稠密，分別是上海的 17 倍，北京的 33 倍。而專家認為，平遙古城合理的人口上限為 2.2 萬人。

　　為了減輕人口容量對平遙古城旅遊開發，尤其是對古城文物的保護、對遺產的真實性和完整性形成巨大的威脅和壓力，所以政府決定進行城市規畫，對城內的居民進行外遷，預計 2005 年，居民生活中心區域將移至城外。1997 年開始，包括平遙縣委、縣府在內的 80 多個機關單位，率先從古城搬了出去，醫院和學校也相繼遷出城外。去年，平遙縣又一次性投入 1.3 億把著名的平遙中學搬出來了，並徹底關閉了平遙古城周圍 30 戶汙染企業。

　　有著 80 年光榮歷史的平遙中學作為我省知名的一所重點中學，是城內規模最大的學校，師生 5000 多人，是古城的一大人口壓力，其校園內，還有一座國家級文物保護單位——文廟。這一文物的主體建築大成殿，是中國各地文廟中唯一的宋代建築，在建築學、文化學等方面的價值極高，而且從旅遊角度講，也具有很高的開發價值和良好的發展前景。為了保護世界文化遺產平遙古城，根據縣城總體規畫和平遙古城保護規畫的要求，平遙中學新校於 2002 年 3 月 15 日開工建設，經過一年多的緊張施工，於 2003 年 9 月實現了整體搬遷，建成了占地 400 餘畝，可供 8000 餘名學生就讀的人文型、數字化、園林式、現代化的新校園。在

興建新校的同時，平遙中學還投資 3200 多萬元對平遙文廟進行了開發，成為古城內規模最大、品味最高、人氣最旺的人文景觀。今年「五一」文廟向公眾開放以來，已接待遊客 10 多萬人次。平遙中學的整體搬遷，意味著古城人口搬遷取得重大進展。它既推動了古城內學校、醫院、機關和企事業單位的搬遷進程，又加速了古城內人口的分流步伐。

預計到 2005 年，僅生活中新區域將一之城外，城內人口將減少一半，到時展示大家眼前的是灰褐色的城牆，高聳的城樓，寬闊的護城河內流水潺潺......城內商舖林立，酒肆茶館上的旗幟隨風飄動，青石板鋪就的大街上馬車來往穿梭讓人像回到了幾百年前的明清時代，展現面前的是風貌的理想場景。

四、聚焦古城牆

平遙之有城牆，相傳始於西周，而重建於明洪武初。城高 10 米，周長 6000 餘米。古城近於方方正正，但不同的是一般城池只有 4 個門，而平遙則是 6 個城門，東西各有上下兩座門，6 門都有專名。據說這是取一頭一尾 4 只爪的龜形為城，可能是建造者以龜壽來祝福古城的永存，果然不負所望，龜城至今屹立。龜尾偏甩，所以南北二門不在一條中軸線上。下東門是直通式城門，與遠處一塔相對，傳說有一條看不見的線繫住龜足，以免龜城走動。其餘東西城三門都彎過來出入側門，既為便於防禦，也以示龜足的彎曲。南門前有對稱的一對井（正待發掘），象徵龜的兩隻眼睛。南城牆不是直線，而作水波流動狀，似乎龜在划動。整

個古城自明清以來完整無缺。直至 1938 年 2 月，日軍進占平遙，毀城建堡，古城遭到慘重破壞，東城牆南段至今尚有多處彈痕。這是日本軍國主義者侵犯中華的見證，也是古城捍衛民族生存的光榮疤痕，讓中華兒女永不忘。城牆上有敵樓 71 座，合城南隅奎星樓共 72 座，堆口有 3000 個，據說象徵孔子 3000 弟子 72 賢人。這無疑是一種附會，但也反映了平遙人民對文化的嚮往。五六十年代平遙曾受到關注與保護，不幸，「文化大革命」時期，拆牆盜磚，亂挖亂建，使千年古城面目全非。八十年代以來，始逐年維修復建，直至 1993 年底，古城牆體終於復原。

1‧倒塌經過

2004 年 10 月 17 日下午 14 時左右，位於平遙古城正南門的一段長約 17 米、高 10 餘米的古城牆突然坍塌。雖然事故沒有造成人員傷亡，但擁有「世界文化遺產」頭銜的平遙古城成為海內外關注的焦點。城牆為何倒塌、平遙會不會被摘掉「世界遺產」的帽子等話題備受關注。

2‧倒塌原因

2004 年 10 月 20 日上午，平遙縣文物局副局長李樹盛在陪同山西省古建設計保護所所長喬雲飛現場勘察時，分析這段城牆坍塌的原因主要存在四點：一是倒塌處牆體明顯比周邊牆體斜度小；二是倒塌處外牆牆體脆弱易倒塌；三是從倒塌牆體取回的土樣分析，明清時期在整修城牆時此處的土太鬆，另外從現場觀察，倒

塌處裸露的疏鬆乾燥的黏土，被風吹拂後不斷下落，這樣疏鬆的土壤不但起不到支撐作用，反而有外推作用；四是倒塌處牆體的上、下部分比中間部分厚實，說明此處砌牆方法不嚴格，磚與磚、磚與土之間缺乏緊密聯繫，工程品質存在很大隱患。

3．由城牆倒塌引發的思考

此次坍塌的原因歸根結底是年久失修造成的。倒塌處外牆與其他處外牆相比較明顯過陡，這種明顯的隱患卻一直未得到修護。平遙縣文物局對此的解釋是，該局每年財政經費勉強維持日常辦公，根本沒有能力對古城建築進行日常監測監護。不光是古城牆，除一些大的景點和民俗客棧保護相對較完好外，很多古民宅現象較為嚴重，牆體半腰以下都呈現出犬牙交錯狀。

據平遙縣財政局一位負責人說，去年，平遙縣財政收入首次突破 2 億元，2 億元中約 70% 上繳給晉中市、山西省和中央，除了專門撥款，除去薪資，剩下的 1000 萬元只夠維持日常運轉，這些年本級財政基本上沒有能力投入文物保護。文物旅遊漸入佳境，文保部門成了窮廟。平遙文物和旅遊在體制上還不融洽，維修都是上級文物部門投錢，但收入大都落到了旅遊部門的腰包，或者是被一些承包景點的公司賺走。

可見，平遙的文物保護與旅遊開發間出現了矛盾，未能建立保護和開發的良性循環機制。對於這個歷史文化名城，第一要義在於保護，保護就是最好的開發。不管是修繕還是重建，都要運

用現代高新技術，小心翼翼地維修，不露痕跡的加固，再苦心設計，既保持歷史風貌，又提高觀賞價值。古城的保護不僅僅需要平遙縣自身的努力，更需要全社會的大力援助。平遙古城作為中華民族留給全人類的一份珍貴文化遺產，將在全人類的視野中，變得越來越突出，越來越重要，如果有了這種意識，平遙的文化真諦能夠妥善的保護和留存下去的話，必然有一天，平遙會像雅典衛城、巴斯古城那樣，成為充滿獨特魅力的華夏第一古城。

第四節　世界遺產與平遙旅遊產業

一、平遙申請世界遺產過程

文化遺產是指具有歷代學、美學、考古學、科學、民族學和人類學價值的紀念地、建築群、和遺址。《保護世界遺產公約》古城是根據遺產遴選標準 C（Ⅱ）、（Ⅲ）和（Ⅳ）列入《世界遺產名錄》。Ⅱ：能在一定時期內或世界某一文化區域內，對建築藝術、紀念物藝術、城鎮規劃或景觀設計方面的發展產生過重大影響。Ⅲ：能為一種已消逝的文明或文化傳統提供一種獨特的至少是特殊的見證。Ⅳ：可作為一種建築或建築群或景觀的傑出範例，展示出人類歷史上一個或幾個重要階段。

山西是黃河文化的發祥地，為國內旅遊資源大省，境內文物古蹟、風景名勝眾多。1992 年平遙古城被列入申報世界遺產項目。1992 年 12 月到 1994 年 6 月 8 日期間，進行了制訂申報遺產方案的準備工作。1992 年 6 月 9 日，山西省建設廳、省文物局和平遙縣委、縣政府邀請國內近百名專家學者到平遙參觀考察論證，

共同起草了申報的議書，請國家建設部和文物局在全國 99 個國家歷史文化名城中，率先把平遙古城申報為世界文化遺產，由此正式拉開了申報的序幕。1996 年 5 月在國家建設部、文物局、科教文組織全委會的具體組織下，鄭孝燮、羅哲文等一批專家再次蒞臨考察認定；同年 6 月平遙古城順利地被國務院確定為申報推薦名單。山西省成立了申報工作領導組，確定了《平遙歷史文化名城保護與發展戰略》。四年中有關部門準備了大量的申報文件、照片、圖紙、幻燈片和影像資料，共投入了 3 億元的資金。省地的有關部門展開了古城的環境整治攻堅戰，鋪開了 10 項基礎設施工程的建設，解決了街道排水和路面問題，整修復原了明清一條街，開闢了中國字號博物館，拆除了有礙古城風貌的違章建築物，搬遷了長期占用文物保護單位的住戶，修繕了各景點，使古城的保護和發展發生了令人欣喜的變化。在國家有關部門的支持下，申報工作取得了突破性進展。1997 年 6 月聯合國教科文組織世界遺產委員會有關專家來古城考察，僅僅一個小時，就把國際專家們看呆了。是精美絕倫的古城征服了他們的眼睛，更是中華民族五千年的燦爛文明折服了他們的心靈！論證後認為：「平遙古城是中國境內保存最為完整的一座中國古代縣城，是中國漢民族城市在明清時期傑出的範例，它保存了其所有特徵，在中國歷史的發展中，為人們展示了一幅非同尋常的文化、社會、經濟及宗教發展的完整畫卷」。申報工作在資金投入不足，知名度不高的申報競爭中，依靠古城自身的魅力和嚴謹細緻的申報準備工作，使她在中國申報世界文化遺產的三個項目中，是唯一順利地通過了初審的。1997 年 12 月 3 日聯合國教科文組織世界遺產委員會第 21 屆會議在義大利那不勒斯召開，當日 19：04，大會一致通過決議，將平遙古城列為世界文化遺產名錄。

二、世界遺產給平遙旅遊帶來的變化

自從平遙古城稱為「世界遺產」後，平遙便以其獨特的文化魅力吸引著國內外的旅客，旅客數和綜合收入都連年上升。平遙人在古城裡接納了來自世界各地的旅客，也走出古城吸納了世界優秀旅遊城市的成功經驗。平遙在提高旅遊從業人員的素質、通訊設施改造、民俗賓館酒店的品味提升、公共衛生設施的治理、旅遊環境的整治、旅遊產品的開發等方面，在保持地域特色的基礎上，以國際標準為目標進行了整合與改造。

申報前，市內原無公共汽車，列入名錄的第二年就開闢了 13 條公車路線；經停的火車由 13 對增至 26 隊，火車站客流量最對日達 3000 餘人；三輪旅遊車從 100 餘輛增至 300 餘輛，年收入達 300 餘萬元；平遙主要文物古蹟為 2 寺（雙林寺、鎮國寺）1 城的門票乃從申報遺產前的 18 萬元躍至 1999 年的 500 餘萬元，2000 年 11 月躍升至 782 萬元；旅遊業 1999 年總和收入 4800 餘萬元，2000 年也躍升至 7800 餘萬元。其中五一節七天假期，門票 127.3 萬元，綜合收入達 1000 萬元。申報前，縣財政年收入只有 4000 餘萬元，1999 年在申報遺產成功後，達到了 1.01 億元，2000 年則為 1.1 億元。下圖說明了平遙古城從 1989 年以來的旅遊接待情況：

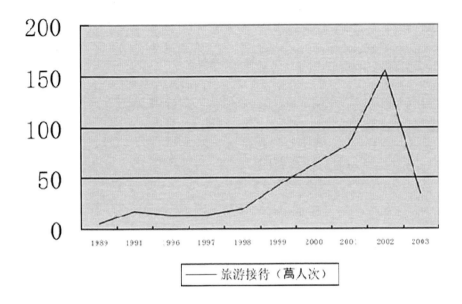

（注：平遙古城在 2002 年 9 月開始實行「一票通」，為此作了人次與人數的換算。2002 年的參觀人數是 306 萬人，門票收入2146 萬元。資料來源：平遙縣旅遊局 2004 年旅遊接待統計表）

（注：平遙古城在 2002 年 9 月開始實行「一票通」，為此作了人次與人數的換算。2002 年的參觀人數是 306 萬人，門票收入2146 萬元。資料來源：平遙縣旅遊局 2004 年旅遊接待統計表）

平遙成功申為世界文化遺產後，古城的遺產價值得到充分認識、知名度大大提高，這種世遺效應使遊客的數量在短短的時間內直線上升，並於 2002 年突破了百萬的大關。隨著平遙加大對旅遊業的投入，以及旅遊業基礎設施、旅遊管理、旅遊服務等軟硬體建設的加強，平遙旅遊業進入快速發展時期。

世界遺產造就了平遙古城的旅遊業，使這個十幾年前在中國還非常陌生的地名，成為了享譽國內外的著名旅遊目的地。它提升了平遙旅遊的人氣指數，帶動了當地旅遊產業的發展。

第五節　旅遊業的經營與管理

一、古城旅遊產業的管理模式

2002 年 5 月，平遙古城旅遊股份有限公司成立，它是全省旅遊行業首家股份制企業。該公司註冊資本金 3200 萬元，其中平遙縣國有資產管理公司占有股權 81.25%，太原東京科技實業有限公司占 6.25%，另外，平遙縣陸源焦化有限公司、太原東日商貿有限公司等四家公司各占 3.125%。除第一大股東外，其他都為民營企業，其中太原東京科技實業有限公司為張小虎所有。公司由平遙縣常務副縣長常明德任董事長，張小虎任副董事長兼副總經理，另一民營股東王春福任總經理。

改公司主營平遙古城景點經營、住宿，基礎設施建設及房地產的平遙股份有限公司，是古城保護和新城建設的實施主體。平遙古城旅遊股份有限公司也是按照政府主導、行業主管、企業主營和政企分開、事企分開、所有權和經營權分離的原則，引入市場機制而組建的。實現了旅遊由政府事業性管理向企業化運作的轉變，為古城保護和平遙的開發構建了融資平臺。

平遙政府為了更好地實施古城統一管理、統一執法組建成立了城市管理綜合行政執法局和城市管理監察大隊，在中國尚屬首例。

二、旅遊產業經營管理經驗談

1．積極展開宣傳促銷

（1）圍繞國際攝影大展、晉商社火節兩項活動，展開積極的促銷活動

圍繞國際攝影大展、晉商社火節兩項重大活動，從創新運作機制著手，從環境衛生、交通秩序、基礎設施、展場建設、旅遊市場抓起，精心組織策劃，實施綜合整治，全力營造環境。2003年的攝影大展體現了開放程度高、文化氛圍濃、市場運作活、規模氣勢大、宣傳影響廣五個特點。有 14 個國家的近萬幅圖片展出；有多項精品文化活動推出；有歐萊雅、阿爾卡特、紅塔集團、安泰集團等國內外大型企業贊助；有規模盛大的開幕式歌會；有140 餘家新聞媒體的 600 餘名新聞記者宣傳報導，宣傳平遙古城收到了轟動效應，使平遙古城世界文化遺產這塊金字招牌享譽海內外。春節期間在平遙開幕的山西省第四屆晉商社火節，文化主題十分鮮明，開幕式很有氣勢，民俗表演具有創新，城牆燈展規模空前，在旅遊淡季掀起了古城旅遊的新高潮。

（2）讓法國認識平遙

據統計，來平遙旅遊的外國遊客中法國遊客至少占 70%。浪漫的法國熱遊客為什麼偏愛這座古老的城市呢？這完全歸功於平遙成功的促銷活動。

2001 年，由平遙縣旅遊局主辦、山西國旅承辦，展開了法國人平遙遊的促銷活動。在那次活動中，特地的邀請了幾名法國報社的記者和幾個作家來平遙親自感受體驗這裡的民俗生活，這些記者和作家工作很認真，在平遙居住了好幾個月，幾乎走遍了平遙的大街小巷，每天住的是平遙特色的土炕，吃的是平遙當地的特色。這些記者回到法國後先後在《費加羅報》和《法國婦女》等雜誌上發表文章介紹作為歷史文化古城的平遙，並在各主要航線上把介紹平遙的書籍和雜誌免費送給乘機客人，這在法國引起很大的轟動。

2002 年的 11 月 5 日，平遙縣政府與法國普羅萬市政府建立友好城市關係，並相互約定，普羅萬市與平遙縣將在自己的城市分別舉辦「法國人眼中的平遙」與「中國人眼中的普羅萬」攝影互換展。透過攝影展，讓雙方的市民互相瞭解。普羅萬在法國也是歷史文化名城，位於法國巴黎以東八十公里處，屬塞納—馬納省，2002 年 12 月 13 日被聯合國教科文組織納入「世界文化遺產」的名單。成功的促銷活動使法國人認識了平遙這座古老的城市，也讓世界人認識了平遙。

2．加強旅遊基礎設施、旅遊環境秩序，取得突破性的進展

平遙圍繞旅遊硬體環境建設，實施了旅遊通道建設、文物保護、星級賓館、城內企事業單位搬遷、城市功能設施等重點建設項目，旅遊基礎設施條件明顯改善。旅遊通道建設方面，實施了以東關大街拓寬改造、東環城路綠化、康寧街拆遷、高速路引線綠化、城內中小街道等工程，旅遊通道框架基本形成。文物保護方面，實施了文廟開發、南門綜合整治、東護城河綜合整治、雙林寺釋迦殿維修等重點工程，文化內涵得到挖掘，文物保護得到加強。星級賓館建設方面，鋪開了以峰岩賓館、麗澤苑大酒店、居廣居賓館、洪善驛復原四大星級賓館建設工程，旅遊配套服務設施建設邁出了較大的步伐。城內企事業單位搬遷方面，實施了以平遙中學、人武部、中醫院等搬遷開發工程，拉動了古城人口外遷。城市功能設施建設方面，以城市集中供然供氣、汙水處理廠等重點工程的順利實施，景區環境將得到改善。

圍繞創造寬鬆的旅遊環境，凝聚各職能部門的力量，重點實施了環境治髒、秩序治亂為重點的旅遊環境綜合整治，集中打擊了「黑心導遊、黑店、黑社、黑車」的四黑行為；集中整治了亂建、亂倒、亂貼、亂停的四亂現象；在這方面執法局、監察大隊、警方交警、警方巡警、環衛局、客運站、城建局、工商局做了大量艱苦細緻的、卓有成效的工作。

圍繞創建 4A 景區，組織對 19 個景點，從「服務與環境品質」、「景觀品質」兩方面、十大項、1100 分指標進行公開、公正的評

定，透過評定，景點的硬體更好，經營者的觀念更新，服務的水平明顯提高。圍繞建設現代旅遊企業，規範經營機制，拓寬融資，增加投入，取得了重大突破，國家開發銀行貸款項目基本落實，項目資金將逐步到位，平遙古城旅遊股份有限公司順利地通過ISO9001國際品質體系認證和ISO1400國際環境體系認證，旅遊業市場化運作、企業化發展、標準化管理邁出了較大的步伐。

3．晉中市政府對平遙旅遊產業發展的促進

（1）大力推廣以市場經濟辦旅遊的觀念

晉中市長部門用市場經濟的觀念籌措資金，改革體制，集約經營，主導旅遊的發展，取得了顯著的成效，為平遙機其它地區旅遊產業的經營提出了新的發展思路。晉中市和其他城市一樣，在旅遊業發展中也遇到資金嚴重匱乏的矛盾。面對這種情況，晉中市積極探索市場化開發經營摸索出一些成功的模式。一是政府出資。二是多種資金分別開發。三是民營獨資。四是股份合作。據統計，晉中市正式對外開放的 65 處景點中，由社會力量興辦的就達到 37 個，占到總數的 57%；在已投入的 13 億元開發資金中，政府投入 2.9 億元，僅占 22.4%；社會投資就達 10.1 億元，占到投資總數的 77.6%。晉中的實踐表明，社會資金的投入不但改變了計劃經濟條件下一切靠財政的投資體制。而且隨之改變了經營體制，決策及時，貫徹迅速。還強化了經營理念，大投入，快產出，提高經營規模和效益。

有了好的投資體制才能有好的管理體制，針對目前各旅遊景區多為「官」辦企業，機構龐大，人員眾多，旅遊研究、開發、管理、宣傳促銷機制都不健全，基本沿用著計劃經濟體制等現狀，主部門提出讓經營旅遊景區（點）的政府和文物、宗教、文化、林業、旅遊等行業管理部門從景區（點）經營管理中退出，把職能轉向強化行業管理、規劃監督、業務指導和部門間的協調，將景區（點）的經營部門改製為旅遊企業。透過股份制改造、競爭拍賣等多種途徑，將景區（點）改造成為規範的現代企業，創建開發旅遊產品的獨立市場載體，規模經營和良好的市場理念則必須在此基礎上才能實現。

（2）重視協調，解決難題

旅遊業特點是關聯性強，對其他行業帶動性強，受其他行業的制約性也強。晉中市的領導層從旅遊業關聯性強的特點出發，特別重視協調，解決了制約旅遊業發展的種種難題。部門之間，地域之間問題很多，摩擦也很多。及時地解決協調這些矛盾就成為旅遊業發展的一個關節點。這方面，晉中市及各所屬縣（區、市）領導每年都投入很大精力，將矛盾解決在了萌芽狀態；形成各部門支持旅遊發展的合力。最近晉中市及所屬各縣（區、市）都要由政府牽頭成立「旅遊發展協調委員會」，相關部門參加，統一協調旅遊發展的重大問題；同時，還要在平遙古城、喬家大院、王家大院、綿山、大寨等重點景區，成立由縣（區、市）政府牽頭，職能部門、各景區所在村鎮共同組成的景區、景點「管理委員會」。晉中市的領導層，特別是主要領導對旅遊是「大旅遊、大市場、

大產業」的認識，親自引領旅遊的行動，發布許多政策加以引導的措施，市縣兩級成立旅遊發展協調委員會，主要領導掛帥，及時發現、解決旅遊發展過程中的各種問題的做法，都是值得仿傚的。

平遙古城的直接領導部門晉中市政府解決了平遙旅遊發展受政策限制的矛盾，同時，協調了平遙與周邊地區間的競爭與合作關係，為平遙旅遊產業更好地發展創造了良好的大環境，為平遙旅遊發展提供了大舞臺。

第六節　案例評析

平遙古城是中華 5000 年歷史長河，5000 座城市中現存最完整的一座。她的最終目的是建成「商貿城、影視城、旅遊城」。平遙古城將一展雄姿，展開雙臂迎接中外遊客前來遊覽觀光、海內外客商投資開發。然而，目前古城的旅遊管理還處於起步階段，存在著不足，需要進一步的完善。

一、古城旅遊產業管理存在的差距

1・開發不全

旅遊是一項綜合型產業，它包括吃、住、行、遊、購、娛六大要素，是一條完整的產業鏈條。旅遊收入不僅僅是體現在門票收入上，更多的空間是其它要素市場。看看著名的旅遊目的地麗

江的情況，據統計，2003 年麗江古城接待遊客 320 萬人，門票收入達 5 億元，是平遙收入 2289 萬元的 21 倍，旅遊相關產業收入 32 億元，是平遙 2.24 億元的 14 倍。同一年申報成功世界文化遺產，發展的速度，產生的效益，有這樣大的反差，這不得不反思。平遙旅遊業鏈條不健全，缺乏能夠吸引遊客吃住得舒心、遊玩得開心的旅遊項目。

2．旅遊環境不優

體現在硬體環境上，由於發展的思路不新，營運的機制不活，投入不足，舊城基礎設施改造進展緩慢，城市髒、亂、差的問題沒有得到徹底的解決。體現在軟體環境上，旅遊相關部門職能交叉，沒有形成統一、協調、高效的旅遊行業管理體制，審批單位與執法管理單位缺乏有效的協調機制，審批的不去管理，管理的缺乏主動，黑心導遊有了可乘之機，破壞性建設時有發生。

3．市場運作不活

這個問題主要體現在經營機制方面，過去發展旅遊只注重了文物資源的開發利用，忽視了旅遊市場需求的多樣性，缺少一些自然生態遊、農業觀光遊、休閒渡假遊等產品開發。在這方面，比外省旅遊發達地區，比同省兄弟縣市就落後了許多，保守了許多。山西三佳煤化投資 6 億元開發綿山，南風集團投資 3 億元開發運城鹽湖，打造「中國死海」特色旅遊產品。彩雲翔地然開發公司、宏達家電商場開始轉產投資旅遊，但動作不大，進展緩慢。另外，

城內電影院、大劇院、棉織廠、二針、柴油機廠等閒置資產和鄉村的文化遺蹟、自然風光等現有的旅遊資源不能有效開發利用，全社會發展旅遊的局面還未真正形成。

4．資金投入不足

旅遊業是一個高投入、高產出的行業。旅遊基礎設施欠帳較多，投入不足，建設速度較慢。旅遊賓館、飯店的等級較低，整體服務水平不高，全縣還沒有一家三星級以上賓館，這方面比麗江古城差距更大。麗江市已有 76 個星級賓館，麗江古城區有 9 家星級賓館，其中五星級賓館 1 個，四星級賓館 6 個。大型娛樂設施、購物場所建設滯後，不能滿足遊客的消費需求，旅遊綜合收入極低。旅遊通道改造速度緩慢，基礎設施滯後一直是制約旅遊業發展的瓶頸。平遙旅行社小而散，形不成合力，市場開拓能力弱。可以看出，旅遊產業層級較低，整體發展滯後，是當前旅遊產業發展面臨的主要矛盾，也是今後工作當中需著力解決的突出問題。

二、採取的措施

針對平遙旅遊產業經營管理方面存在的不足，並結合古城旅遊業的特點，當地主管部門提出了下一步近期的管理方案，以更好地促進旅遊產業的發展。

1・打造旅遊產業鏈

平遙旅遊景點開發單一，鏈條很不完善這是平遙旅遊業做不大、做不強的癥結之一。因此，大力支持縣內外企業投資開發旅遊要素市場建設，形成平遙縣較為完善的路線和旅遊鏈，提高旅遊產業層級，增加旅遊綜合收入。這也是今後旅遊發展的方向，更是旅遊業的潛力所在。旅遊業吃、住、行、遊、購、娛六大要素市場建設，是決定旅遊產業拉動作用的關鍵。平遙縣委、政府決定要在要素市場基礎設施建設方面有大投入，大舉動，實現大突破。一是吃住條件要有大變化。完成峰岩賓館、麗澤苑大酒店、居廣居賓館、洪善驛客棧 4 個星級賓館的建設。二是旅遊通道建設要有大的動作。實施以康寧街高標準拓寬改造、東關大街續建、下東關街整治、城南大型停車場、汽車站續建等重點工程，特別是把康寧街建設成集停車、購物、遊客服務中心、餐飲、娛樂為一體的旅遊產業街，成為平遙旅遊產業、旅遊通道建設的形象工程、亮點工程。

2・增收是目的，開發是手段，保護是根本

平遙現有國家級文物保護單位 5 處，省級文物保護單位 4 處，市級文物保護單位 13 處，縣級文物保護單位 77 處，共計 99 處，加上眾多的保存較為完整歷史街區和古民宅，保護任務十分艱巨，責任非常重大。文物不能再造，歷史不能重演。面對平遙點多、面廣的文物資源現狀，需要各有關職能部門，緊緊圍繞全縣旅遊業發展的大局，把保護工作為本單位的一項重要的工作去對待，

杜絕破壞性建設，嚴保文物安全，為今後利用好、發展好奠定基礎。

3.管理的力度

旅遊業發展到今天，必須克服先建設後規範、先上車後買票的無序發展。任何景點的開發和旅遊相關設施建設，必須嚴格按規畫審批，必須按設計建設，必須按制度運行，否則旅遊市場髒、亂、差的問題將不會得到徹底的解決。旅行社、導遊是旅遊業的形象，旅遊部門要堅持加強監督、管理、培訓，提高他們的職業道德和服務水平，樹立旅遊業的新形象。

4.堅持打造特色的原則，提高旅遊經濟的核心競爭力

特色是旅遊的生命，是旅遊的靈魂。要縮小與旅遊發達地區的差距，真正成為全省旅遊業的龍頭，必須著眼於平遙的特色資源，加大開發力度，實現跨越式發展。充分利用平遙人文資源優勢。雙林寺彩塑獨一無二，鎮國寺木結構建築歷史悠久，日昇昌票號全國第一，古城牆保存最為完整，縣衙保護全國最好，文廟規模全國最大。所有這些都是珍品，必須很好地保護利用，挖掘文化內涵。

5.堅持綜合整治的原則，營造旅遊業的良好環境

　　旅遊業是綜合性的產業，管理涉及到許多職能部門。旅遊業是重點產業，旅遊管理是相關部門共同的責任。平遙旅遊環境髒、亂、差一直是上級領導關注的重點，新聞媒體關注的焦點，遊客關注的熱點。亂倒垃圾、亂掛廣告、黑心導遊是存在的三大麻煩。

6.創新宣傳促銷機制，擴大古城的知名度和影響力

　　在宣傳促銷方面要明確政企分開，政府及旅遊部門重點是旅遊宣傳、整體形象的塑造，旅遊企業重點是市場促銷。宣傳促銷不在多，而在於創新，在於精。首先，採取集團化的辦法開拓市場。組織旅遊企業積極參加國內各大旅遊產品交易會，特別要及時捕捉訊息。擴大與國內外各大旅行社的聯繫，推出平遙古城，鞏固和擴大客源市場。其次，依託活動宣傳。在做好國際攝影大展和中法攝影互換展的準備工作的同時，提前籌劃旅遊宣傳方案，依託攝影大展這個文化大品牌，全方位、多角度宣傳平遙古城，擴大平遙古城在國內外的知名度和影響力，拉動旅遊業的快速增長。

7.創新經營管理機制，加快旅遊產業市場化運作

　　旅遊企業作為旅遊業發展的主體，建立適應市場規則和產業發展政策的運行機制至關重要。首先要研究制訂旅遊業投資政策措施，積極鼓勵民營企業投資旅遊業，大力發展民營旅遊企業。其次，規範平遙古城旅遊股份有限公司運行，提高市場化運作水

平，為企業上市實現資本營運創造條件。第三，探索組建旅行社集團公司，申報國際旅行社，推開國際旅遊項目，提高市場的競爭力。第四，成立旅行社協會，加強中介組織服務、行業協調職能，發揮企業與企業之間、企業與政府之間的橋梁紐帶作用，用市場化手段實施旅遊產品的促銷，用制度的手段進行行業自律。

8・創新投入機制，加大保護開發的力度

平遙旅遊基礎設施投入不足的問題，用市場的辦法去解決。首先，根據旅遊產業發展政策，超前編報項目，規範公司化運作，爭取得到上級政府的支持。其次，依託平遙古城旅遊股份有限公司，鞏固與金融部門的關係，爭取金融部門的支持，特別是確保國家開發銀行貸款項目的落實到位。第三，立足資源優勢，編制投資項目，寬鬆發展環境，吸引民營資本和外來投資。第四，激發土地一級市場，透過市場化運作，增加城市改造資金。透過政府出政策、部門跑項目、企業辦融資多種管道，切實增加旅遊業的投入，為我縣旅遊業的發展提供資金保障。

隨著旅遊業的發展，古城居民及外地人對古城、對世界文化遺產的價值有了更深的認識，增強了對世界遺產的保護意識；同時旅遊發展帶來了巨大的經濟效益，為遺產的保護提供了部分資金。

但是旅遊業發展過渡高漲，旅客數成倍增加，使得這座略顯蒼老的古城難以負重。特別是自 2000 年中國推行每年三個「黃金

週」假期制度以來，高峰期遊客劇增，給古城的環境造成了巨大的壓力。如果片面地追求數量型增長，嚴重地威脅遺產資源的保護，旅遊品質也隨之下降，從旅遊生命週期理論判斷，這樣的世界遺產旅遊業很有可能走下坡路，逐漸失去其本身的資源吸引力，失去市場的號召力，從而導致古城旅遊業發展迅速衰竭。旅遊業過渡的發展，不利於古城旅遊產業的可持續發展，同時也嚴重破壞世界遺產本身的價值。

旅遊是發揮文物古蹟作用的一個非常重要、非常關鍵的途徑，也是一種非常好的形式。古城旅遊主管部門應努力在旅遊發展與遺產保護間建立一種平衡，使二者相得益彰，求得共贏。

平遙遺產保護工作與旅遊開發工作目前未形成良性的循環，旅遊基礎設施尤其是環境的建設仍需加強。旅遊產業開發力度不夠。平遙旅遊尚屬中國旅遊冷溫點地區，獨特的旅遊資源，不斷完善的旅遊基礎設施，不斷高漲的旅遊熱，為平遙旅遊產業的發展提供了機會，但同時需要當地相關部門抓住時機，爭取機會。2008年奧運會將在北京召開，這是振興平遙旅遊產業的大好機會，平遙處於北京與西安間位置，對於這千載難逢的機遇，平遙人只有抓好資源保護，旅遊環境建設，並不斷推出新項目，才能有飛躍。

思考題

1．平遙在遺產保護與旅遊開發二者間仍未形成良性循環，當地文物保護單位與旅遊開發部門如何更好的協調？政府部門如何更好地發揮其協調職能？

2．平遙人文旅遊資源豐富，如何更好地利用其資源開發新的人文旅遊產品？

3．平遙與麗江古城比較，同年被列入世界遺產，但為何沒有成為熱點地區？

4．平遙的旅遊基礎設施建設、文物保護等都需要大量的資金，如何走市場化營運的道路來解決資金難題？

岳陽

發展文化產業的古城

第一節　歷史沿革

岳陽古稱「通衢」，交通運輸條件十分優越。地處洞庭湖與長江、京廣鐵路、107 國道交匯處，具有鐵、公、水三位一體的組合交通優勢。水路沿長江下行，五千噸級船舶可經武漢、南京、上海、連江出海，是祖國中南、西南的重要交通要道。城陵磯外貿碼頭馳名中外。

岳陽素稱「湘北門戶」，歷史上是兵家必爭之地。燦爛的歷史文化。岳陽有著悠久的歷史，新石器時代，人們就在這裡休養生息。

時間	城市沿革
夏商時期	這時為荊州之域、三苗之地
春秋戰國時代	此地屬楚
周敬王五十年（公元前505年）	築起了西糜城，是為境內建城之始
秦並六國時	岳陽市大部分地區屬長沙郡羅縣
西漢時	屬長沙國下雋縣
建安十五年（公元210年）	東吳孫權在今平江縣東南的金鋪觀設漢昌郡，這是岳陽市境內之始
三國公立之時	東吳魯肅率莫人屯駐於此，修巴丘邸閣城
晉武帝太康元年（280年）	建立巴陵縣
惠帝元康元年（公元291年）	置巴陵郡，郡治設在巴陵城，從此岳陽城區一直作為郡治所
南朝宋元嘉十年（公元439年）	置巴陵郡
隋文帝時	精簡郡縣，廢巴陵郡，建為巴州
隋開皇十一年（公元591年）	改巴州為岳州
公元1276年	改岳州為岳州路
公元1369年	改岳州路為岳州府1899，清政府開闢岳州為通商口岸
民國二年（公元1913年）	改巴陵縣為岳陽縣
1964年10月	設立岳陽專署
1975年12月	恢復岳陽市建制，屬岳陽地區管轄
1983年	岳陽市升為省轄市
1986年2月	實行市管縣

表 1　岳陽的歷史沿革

　　岳陽市現轄六個縣 (市)：汨羅市、臨湘市、岳陽縣、平江縣、湘陰縣、華容縣。四個區：岳陽樓區、君山區、雲溪區、屈原行政區。中共岳陽市委設南湖大道，岳陽市人民政府設金鄂東路。

　　由於歷史悠久，文化燦爛，岳陽擁有不少的名勝古蹟，擁有豐富的、多種類型的旅遊資源。全市有自然景觀 18 處、古祠廟樓 67 處、古塔 20 處、古遺址 42 處、古墓葬 42 處、名人故居 6 處、革命紀念地 4 處。共計 227 處。這些旅遊資源有三個特點：一是知名度高。有雄踞江南、千古叫絕的岳陽樓；有世界四大文化名人之一的屈原自沉紀念地──屈原祠；有馳名中外、形如青螺的君山島；有水天一色、風月無邊的洞庭湖；有可與「日內瓦」相

媲美的南湖風景區。二是景點相對集中。各旅遊景點基本上是以市內為中心，蔓延擴展的自然分布狀。市內景點幾乎占全市景點的一半以上，其它旅遊景點分布市區周圍，最遠距離也不過一百公里。這是展開區域性經濟的極有利條件。三是潛力很大。全市227處旅遊景點，現在已經開發的有50多處，還有不少可以開發。

第二節　城市規畫與發展

一、岳陽市區規劃

　　1939年（民國28年），國民政府首次公布《都市計劃法》。抗日戰爭勝利後，又相繼頒布《收復區營建規畫》、《城鎮重建規畫須知》和《縣級鎮營建實施綱要》等文件。1946～1947年（民國35～36年），岳陽、平江、臨湘、華容、湘陰等縣先後編《城區營建計劃》、《縣城地籍一覽圖》。1947年2月11日長沙《大公報》第3版《岳陽闢為出江港埠》載：「湖南省政府市政技術小組擬定岳陽城鎮規畫原則，將岳陽建成港埠城，把岳陽城區和城陵磯劃為一個區，設立岳陽市，闢建大輪深水碼頭和民船碼頭各一座，修建住宅區以及城陵磯鐵路支線等」。

　　1949年，岳陽解放前夕，城區面積不足2平方公里，人口2.06萬人，商店舖戶建築面積14.2萬平方米，主要街道崎嶇不平，用地布局和功能集中在舊城區，缺乏科學依據和長遠計劃。1954年，岳陽縣城區開始城市規劃工作，編制《岳陽城區建設初步規劃》。翌年，編制《岳陽城鎮建設十年規劃草案》。1956年，岳陽縣計

委成立臨時規劃辦公室，編制《岳陽城鎮建設規劃》。規劃縣城區 5 年內由 6.74 平方公里發展到 10 平方公里，人口由 5.8 萬人發展到 10 萬人；12 年內擴大到 45 平方公里，人口發展到 18 萬人。城區分 5 個功能區：牛皮山、九華山、城陵磯、冷水鋪等為工業區，湖濱為倉庫運輸區，汴河園為中心區，其他為商業區和住宅區。這次規畫，對以後岳陽城市建設和舊城改造造成參考作用。

1964 年，設岳陽專區。次年，編制《岳陽 10 年城市建設規劃》。確定京廣鐵路以東為城市新區，城陵磯、冷水鋪、七里山、九華山等為工業區，湖濱為風景旅遊區。該規劃為岳陽市的長遠發展指明了方向，並為市區建立組群式空間結構打下了基礎。至此，岳陽城市骨架基本確定。1975 年，成立地、縣、鎮城市規劃領導小組，設立規劃辦公室。1976 年，編制《岳陽市城市總體規劃》，規劃市區面積擴大到 23 平方公里，城區人口 23 萬人。工業區增加雲溪、路口鋪。城市性質定為：「湘北重鎮，水陸交通樞紐，以石油化工工業為主體的工業城市。」這次規劃比前幾次有較大突破。

1978 年，國務院批准岳陽為風景旅遊城市。根據岳陽經濟發展、風景旅遊資源、交通條件、地理環境的變化，從 1979 年起，開始編制岳陽市新一輪的《城市總體規劃》，該規劃於 1981 年底編制完成。1982 年 2 月，經湖南省人民政府批准實施。規劃的主要內容是：

城市性質：湘北石油化工、輕紡工業基地、對外貿易港口和風景旅遊城市。

　　城市規模：人口近期（1985 年）23 萬人，遠期（1990 年）控制在 30 萬人，建成區面積擴大為 52 平方公里。

　　城市布局：工業區：雲溪、路口、七里山（包括冷水鋪）、城陵磯、城北及楓橋湖、城南至湖濱等 6 處。風景旅遊區：岳陽樓、君山、南湖、洞庭湖。城市中心：火車站以北為市中心，為地、市機關和商業、服務、文化經濟中心。文化教育區：集中在四化建以南。倉庫區：城陵磯、三角線、馬壕。港口區：從韓家灣至街河口、城陵磯至擂鼓臺為港口作業區，街河口至岳陽樓為對外交通航運區。城市道路：南北主道為南湖路、德勝路、長江路、濱湖路；次幹道為城東路、洞庭路、東環路。東西主幹道為巴陵大道、湘北大道、金鶚路、海關路、楓橋湖路；次幹道為青年路、環城北路、江陵路、南環路、站前路。並規劃在城陵磯、雲溪和城區建立 3 座立交橋。給水：近期擴建 10 萬噸北門水廠和新建 8 萬噸楓橋湖水廠；遠期採用鐵山水庫和湖濱、麻塘一帶水資源作為城市生活用水。住宅建設：1985 年前，重點建設東井嶺、楓橋湖、土橋 3 個小區，並興建一些標準高的建築物，增加城市景觀、文化娛樂及商業服務點。火車站以南的東西幹道和南北幹道上，設置大型綜合商場、影劇院、科技大樓、青少年館、圖書館、蔬菜市場。在巴陵大橋下、魚巷子、梅溪橋、先鋒路、四化建等地設立大型集貿市場，其他各生活區配套建設。

1983 年，岳陽市升格為省轄市，行政區域擴大，城市面積增加，人口增多，特別是 1985 年被湖南省定為對外經濟開放城市後，以前的總體規劃已不適應城市經濟發展要求。1984 ～ 1986 年，在岳陽市八一年編制的總體規劃基礎上，修訂編制了《岳陽市城市總體規劃》，簡稱「八六」規劃，並按其布局和要求，編制《專業規劃》、《分區規劃》和《城鎮體系規劃》。該規劃於 1988 年 7 月經省人民政府批准實施。

主要內容

城市性質：岳陽市為湖南省對外貿易口岸，以石油、化工、輕紡、食品、風景旅遊為主的綜合性城市，建設成為長江中遊重要的經濟貿易城市之一。

城市發展方向：綜合治理洞庭湖，建設湖南北大門。以城陵磯對外貿易港口為中心，建設航運、鐵路、公路、航空等互相聯繫的交通樞紐，建設成為湖南經濟對外發展和北進的基地和門戶。發展石油化工工業，建成中南石油化工基地。發展以糧、棉、漁等農副產品為原料的輕紡食品工業基地，發揮岳陽湖光山色的優勢，融合文物古蹟，突出文化特色，建成全國旅遊城市之一。大力發展文教研究事業，提高全市人民文化科技水平。加強各項城市設施建設，適應經濟發展需要。

城市規模：近期（1990 年），城區總人口 50 萬人，建成區 30 萬人，城區建設用地 45 平方公里；遠期（2000 年），城區總人口 70 萬人，建成區 50 萬人，城區建設用地 75 平方公里。

城市布局：沿長江口以南，洞庭湖東岸至湖濱，形成以中心城區為核心的帶狀組團式「城鎮群」體系，按「一城四鎮，大分散，小集中」的結構布局，建成 1 個中心區、4 個工業鎮。即岳陽中心城區、雲溪、路口、陸城、湖濱鎮。在中心城區與城郊工業鎮之間，以大片農田、綠地、山林、水面隔開，保持「山、水、田、園與城市交相輝映」的良好空間。

對外交通：航運：劃分為四大港區，即城陵磯港區、岳陽港區、松楊湖港區、陸城港區。鐵路：將岳陽客運站遷至楓橋湖，重建新站，原客貨混合站改為貨運站。

公路：將 107 國道線截彎取直，降坡改線，建成國家一級標準公路。航空：利用陸城機場舊址，新建為二級民用機場。

城市道路：以方格網為主，幹道按功能分生活性、交通性和綜合性三類道路，並在城區設置足夠停車場。

風景園林：建設一線（三國歷史旅遊玩路線線岳陽段）、七區（古城遊覽區、君山風景區、南湖風景區、芭蕉湖風景區、汨羅江風景區、鐵山風景區、大雲山風景區）、五個公園（岳陽樓歷史文化名園、金鶚公園、東風湖水上公園、湖濱遊覽公園、岳陽動物園）。同時，改造舊城，保護文物。

1990 年 4 月，《中華人民共和國城市規劃法》頒布實施後，岳陽城市規劃工作進一步向法制化、規範化邁進。1994 年，考慮

到「八六」總體規劃目標已基本實現，從 1994 年開始，市政府開始組織新一輪總體規劃修編。1999 年，該規劃經省人民政府批准實施

二、城市總體規劃

城市性質：岳陽市是國家歷史文化名城，也是湖南省北大門，長江對外口岸，重要風景名勝旅遊城市，要努力建設成長江中下游地區現代化的中心城市之一。

城市規模：人口規模：近期（2005 年），城市人口規模為 60 萬人；遠期（2015 年），城市人口規模為 95 萬人。

用地規模：近期 65 平方公里，城市人口人均建設用地 110 平方米；遠期 95 平方公里，城市人口人均建設用地 100 平方米。

城市布局：岳陽市城區規劃區的範圍為：岳陽樓區、雲溪區、君山區的柳林和林閣佬、君山公園規劃區；岳陽縣康王、筻口機場、麻塘、新開規劃區。總面積 845 平方公里。按照「一中心四組團」進行規劃布局。即中心城區，雲溪─松楊湖─道仁磯組團；路口─陸城組團；柳林─林閣佬─君山區組團；筻口機場組團。

中心城區用地發展方向為：東擴南延

對外交通：鐵路：沙岳鐵路經道仁磯至雲溪接軌。調整城陵磯港區、松楊湖工業港區、疏港鐵路專用運輸網絡，設置雲溪－松楊湖工業港區－城陵磯港區－北站的疏港鐵路專用環線。公路：京珠高速公路從城市東郊的烏江、龍灣、西塘穿過，與城市的連接線在烏江接口，經長嶺頭與奇西路、金鶚路、巴陵路、通海北路相連接；拓寬市區內的 107 國道，形成城市各組團間的快速通道；配合 1804 線及洞庭大橋建設，南移 1804 線君山區段線，使之與柳林城市建設相協調；沙岳公路經道仁磯從雲溪與 107 國道接口。航空港：選址在城市東郊的筻口鎮，按一級機場規劃，首期按二級機場建設。港口：完善韓家灣千噸級城市生活物資供應港區，完善城陵磯五千噸級外貿港區建設，開發松楊湖深水工業港區，保留完善七里山港區專用碼頭。

在總體規劃的指導下，先後完成雲溪分區規劃、君山分區規劃、城陵磯分區規劃和湖濱分區規劃。

第三節　旅遊文化產業的開發

岳陽市的產業基礎

岳陽是湖南唯一的臨江口岸。地處「一湖」（洞庭湖）、「兩原」（洞庭湖平原、江漢平原）、「三線」（長江、京廣鐵路、107 國道）、「四水」（湘、資、沅、澧）的多元匯點上，是

武漢、長沙、三峽小三角區和華東、西南、華南大三角區的中心，
是中國中部的交通樞紐，憑長江上溯重慶可進入西南邊陲，下達
上海可遠涉重洋。在全國經濟憑藉長江東靠西移、依託京廣南北
交流的整體格局中占據重要地位，是《全國國土總體規劃綱要》
重要開發片區之一。1992 年 6 月，岳陽被列為沿江對外開放城市，
國務院和湖南省政府相應賦予岳陽享受沿海開放城市的有關政策
和部分省級經濟管理權限，市委、市政府制訂了憑藉「兩線」（長
江、京廣），呼應「兩東」（浦東、廣東），面向世界，服務三
湘的開放興市戰略，加強了投資軟、硬建設，城市綜合服務功能
明顯提高，基本具備接納大項目、大投資、大發展的基礎條件。
市區城陵磯港，是長江八大良港之一，兩個 5000 噸級泊位的外貿
碼頭已經建成，年出入量達 1200 萬噸。國家一級火車新客站通車
營運。電話開通了 11 萬門。城市日供水能力達 126 萬噸，水質
純清，無汙染。還先後興建了十多個星級賓館、現代化商場等高
中檔服務設施。市區衛生整潔，綠樹蔭映，環境優美，兩次榮獲
全國十佳衛生城市稱號，近十年一直是湖南省最佳衛生城市。

一、開發文化產業載體

　　岳陽市委、市政府提出把岳陽建設成為「文明、富強、秀美
的湖南第二大經濟強市」的宏偉目標，正在向前推進。經濟的快
速發展給文化產業的大力發展提供了良好的經濟環境。

　　岳陽市政府十分重視發展文化產業。2001 年第 35 次市長常
務會議決定：在中心城區無償劃撥 108 畝土地，建岳陽大劇院。

大劇院的建設資金以政府投入為主，同時採取多管道籌資，按市場機制運作的辦法經營管理，這是十五期間岳陽文化基礎設施建設的重點項目；岳陽市政府投入 8000 萬元，建成了南湖文化休閒廣場，堪稱「湖南第一大文化休閒廣場」，每年由宣傳文化系統組織的廣場文化活動就有 30 多場；岳陽市在城市規劃中提出，小區建設必須有展開社區文化活動的場所，主要公共場所文化必須占有一席之地。今年竣工的環南湖旅遊走廊，唯一未拆除的龍舟賽主席臺便交給文化部門來經營，把它擴建改造成既可旅遊觀光，又可作為大型龍舟賽主席臺，高品味的文化休閒、品茶的場所，每年約創造 50 萬元。岳陽市委、市政府積極支持岳陽市文化系統加快岳陽商業文化廣場的建設，批准市文化局通過全額融資 1.6 億元，在市區最繁華的商業步行街建岳陽商業文化廣場，大廈占地 1.3 萬平方米，高 26 層，總建築面積 4.5 萬平方米，力爭 2003 年 10 月建成。商業文化廣場集多功能影視廳、少兒藝術培訓活動中心、文化休閒中心、報告廳、音樂廳、萬國精品超市、商務辦公室於一體，形成較大規模的人流、物流、訊息流中心。岳陽經濟和社會的快速發展為發展文化產業提供了平臺，市委、市政府的重視及加大對文化產業的扶持力度，使文化產業的發展有了支撐。

<div align="center">二、發展文化產業有優勢</div>

岳陽是一座古老的歷史文化名城。據史書記載，先秦時期岳陽就是長江中遊、洞庭湖區的一個重要港口。秦漢魏晉南北朝時期，岳陽瀕湖扼江局面形成，開始成為名副其實的「湘北門戶」。唐、宋、元、明時期，岳陽形成荊湘漕糧轉運中心，當時「風帆

滿目」、「商賈盈市」、「巨艦若山屯」。1858 年，岳陽對外開放，1899 年設立海關。岳陽自古以來就是「商賈集之地、文人興會之地、兵家必爭之地」，為歷朝歷代州郡治所。岳陽的人文、自然景觀十分豐富。共有名勝古蹟 193 處，革命紀念地 22 處，集名山、名水、名樓、名人、名文於一體，市內有江南三大名樓之一的岳陽樓，有「白銀盤一青螺」的君山，有被譽為「東方日內瓦」的南湖，還有汨羅江、屈子祠、杜甫墓及任弼時故居和彭德懷領導平江起義的舊址等重要景點，令人神往。詩壇鉅子屈原、李白、杜甫、白居易、劉禹錫等在此留下過千古絕唱，范仲淹《岳陽樓記》中的名句「先天下之憂而憂，後天下之樂而樂」，更是膾炙人口，激勵後人。有岳陽樓等 6 處國保單位，文化累積深厚，有著豐富的文化旅遊資源和優越的人文環境。煙波浩淼的洞庭湖、雄偉壯觀的洞庭湖大橋、秀山碧水的南湖、美麗的君山島，古蹟遍布。范仲淹的《岳陽樓記》與岳陽樓蜚聲海內外；汨羅江上屈魂永駐，是中國龍舟文化的發祥地；「天下第一村」張谷英村是文化旅遊的黃金路線；革命老區平江、任弼時故居等革命紀念地使岳陽歷史文化名城名不虛傳。良好的人文環境，是發展岳陽文化產業的豐富資源，岳陽樓門票年收入逾千萬元，一個景點就是一個品牌，充分利用、開發好這些寶貴的文化資源，加大營銷力度，實行規模經營，把這些品牌打出去，使文化產業的開發帶動相關產業的聯動，形成整體效益，促進岳陽經濟的發展。

　　文藝「岳家軍」的精品力作每年都有一些劇（節）目在全國獲大獎。去年岳陽市文化局重視藝術生產，大膽投入，把岳陽市自編自演的舞臺戲《趙鄉長轉圈》改拍成戲曲電影片《鄉長本姓

趙》，與瀟湘電影製片廠共同投入 200 萬元，聯合拍攝成功。目前該片不僅定為十部黨的「十六大」獻禮片之一，而且還透過全國「三個代表」教育辦公室向全國鄉鎮發行拷貝，將會有良好的經濟效益和社會效益。此外，岳陽還立足湖湘文化資源的開發積極籌建「洞庭湖資源博物館」，擬建「岳陽龍舟博物館」，以岳州文廟為擴建重點，配套修建「翰林街」古玩市場，這些寶貴的文化資源是岳陽大力發展文化產業的明顯優勢。

三、推進文化產業有前景

岳陽市文化局 2001 年正式成立岳陽文化產業開發辦公室。文化產業開發首先以演出為突破口，為豐富市民文化生活，提高城市文化品味，由演出公司牽頭舉全局之力，組織了七場大型文藝晚會，有大型交響音樂會、大型歌舞晚會、上海芭蕾舞團演出的芭蕾舞《白毛女》、經典歌劇《洪湖赤衛隊》等。演出贊助及票房收入 300 餘萬元，獲純利 60 萬元。文藝培訓市場在岳陽遍地開花，蓬勃發展，方興未艾。僅城區就有少年兒童 10 多萬人，素質教育給少兒文藝培訓市場帶來了空前的繁榮。規範和發展文藝培訓市場是文化產業開發的又一重點，岳陽市文化局所屬的戲研所及圖書館，近年來辦起了各種文藝培訓班，嘗到了辦班的甜頭，取得了一定的辦學經驗。文化局正在加大文藝培訓的管理力度，以高標準改善辦學條件，盡快在城區做好硬體建設，逐步使少兒文藝培訓市場正規化、專業化。

四、旅遊文化開發情況

1988 年岳陽市建立了岳陽樓洞庭湖國家重點風景名勝區。1994 年岳陽市被批准為國家歷史文化名城，1998 年進入了首批中國優秀旅遊城市行列。

岳陽市旅遊業發展的基礎比較好，自 1997 年始，在大力發展旅遊業軟硬體環境的同時，努力創造良好的營銷環境，加大了旅遊產品的宣傳力度，以辦圖片展覽、放影片、發放宣傳資料、口頭介紹等多種形式的促銷方式，大力宣傳「洞庭天下水，岳陽天下樓」，並尋找一切機會同國內外旅遊組織洽談，大大增強了岳陽市旅遊產品進入市場的能力。在 1999 年，岳陽市作出重大戰略調整，將發展大旅遊與大工業、大城市一併列為全市跨世紀三大戰略重點，1999 年 1 號會議紀要對加快文化風景旅遊城市建設作出了具體部署。於 1999 年 3 月，成立了旅遊工作領導小組，明確當年重點開發洞庭湖沿湖風光帶和南湖體育旅遊產業，將市裡能作主的政策全部提供，能減免的費用全部減免。當即，岳陽樓公園拓寬改造落實資金 3000 萬元，並開始南遷。沿湖 600m 的岳陽外灘「范仲淹城」，準備投入 6500 萬元興建 8 組景點，即時開工建設。洞庭湖大橋於 1999 年底竣工，橋端配套景點和設施正在抓緊規劃，南湖旅遊渡假區的跨湖索道已落成營業，同時進行遊船改造、汙水處理、南湖人酒店、月牙灣沙灘等重點工程在 1999 年 9 月完成。同時，岳陽市政府撥 50 萬元新產品開發費作為貨款貼息重點扶持 5 個旅遊商品定點生產廠家，集中開發岳州扇、文房四寶。同時加大了對外促銷的力度，旅遊業大增長在

當年取得實效，1999 年 5 月中旬入境旅客數和創匯均比 1998 年同期增長 39.6%，國內旅遊者和旅遊總產出分別比上年同期增長 118.7% 和 104.4%。

第四節　城市旅遊文化的營銷

一、旅遊品牌定位（SWOT 分析）

優勢分析：岳陽是歷史悠久、文化底蘊深厚的歷史文化名城，旅遊資源較為豐富，「岳陽樓」和「洞庭湖」已成為岳陽的「品牌」標誌，是一筆巨大的無形資產。岳陽知名度大，美譽度也不低，所處的區位條件較為優越，地闊水廣，交通便利，並且是一個乾淨整潔、人口密度適中的中等城市，繁華而不噪雜，具備休閒、娛樂、渡假所需的那份舒適和悠然。

劣勢分析：雖有名樓名湖，但眾所周知，中國有名的樓臺亭榭、秀美的湖光山色不勝枚舉，岳陽北有黃鶴樓和大武漢，南有省城長沙，近鄰還有三大名樓之一的滕王閣，且畢竟是中等城市，經濟實力遠不如大城市，在旅遊業投資和建設力度上處於弱勢。

機會分析：在國家擴大內需的宏觀經濟政策背景下，人民生活水平和收入已有很大提高，居民消費包括旅遊消費需求在劇增，這也是人們物質需要滿足後追求更高的精神層次需要的必然結果。同時岳陽是建設中的中等城市，發展速度相對快於大城市，城市建設與旅遊發展相互滲透，旅遊業投資機會相應增多，嶄新的市容市貌可更好地吸引更多的遊客。

挑戰分析：主要體現在旅遊發展定位的準確性和風險性上。

近兩年岳陽市著手實施「生態環境旅遊」計劃，將沿洞庭湖一帶建高品味休閒渡假旅遊區，從這一將旅遊與市容市貌、城市交通與娛樂等基礎設施配套融為一體的發展規劃與戰略看，岳陽旅遊品牌定位已初顯端倪。岳陽旅遊資源大都分布在城區中心，市容市貌精雕細琢，乾淨優美；雄偉的洞庭湖大橋映襯著煙波浩渺的湖光山色和奔騰不息的長江，器宇軒昂之勢撲面而來；長達萬米的全國最長內河公路橋以及其他幾座立交橋和數條寬敞的大道組成岳陽十分便利的交通網絡；投入上億元的城中南湖廣場及商業步行街配套建設和已形成的岳陽樓、君山、屈子祠三個湘楚文化景區與南湖龍舟競渡、團湖賞荷採蓮、洞庭湖濕地觀鳥、張谷英村民俗民風四大特色旅遊項目將使岳陽這箇中等城市逐漸成為集觀光、休閒、娛樂、渡假為一體的文化風景旅遊城市。

在旅遊品牌建立的同時，應更加重視知名旅遊品牌所帶來的旅遊效益，並及時保護旅遊品牌的所有權。從下面岳陽市以旅遊景區注重商標保護的事例中我們可見一斑。

案例 1：

2004 年 6 月岳陽市才申請註冊的汨水源旅遊景區因為注重商標保護，使這一無形資產帶來了有形的旅遊效益。

汨水源原來只是位於平江縣大坪鄉的一條小溪流，在當地甚至連正式的名稱都沒有，這裡卻是汨羅江的三大源頭之一，順著汨羅江溯江而上，就可以來到這一源頭，奇山異水引人入勝。為了吸引遊客，便於進行包裝、促銷，開發商將這條小溪正式命名為「汨水源」後，今年 4 月，又向國家商標局正式提出商標註冊申請，註冊項目包括旅行社、觀光旅遊、旅遊預定、旅遊安排、運輸、船隻出租、商品包裝、租車、汽車運輸、安排遊艇旅行等 10 大項。國家工商總局商標局於今年 6 月 3 日正式通知開發商，根據商標法和商標法實施條例有關規定，受理了此商標的註冊申請。短短幾個月的時間，汨水源的品牌在岳陽、武漢、長沙都取得了一定的知名度。據統計，今年「十一」黃金週來汨水源旅遊的外地遊客占遊客總數的 70%。有專家評估說，汨水源品牌的無形價值現在已經超過百萬元。

二、旅遊廣告宣傳

岳陽市在近幾年中不斷加強廣告宣傳，充分調動各種宣傳手段進行旅遊產品的推廣，並同時以湖南發展旅遊的政策推廣為依託積極協助省旅遊局舉辦各種大型節慶活動（詳見案例 2）在 2002 年岳陽市旅遊局在全省率先完成 1 張導遊圖、1 個 VCD 光碟、1 個 CD 光碟、1 本旅遊畫冊、1 本旅遊指南、1 本《岳陽十景》書等「六個一」工程，邀請《湖南衛視》、中央電視臺《早安中國》欄目拍攝播出《岳陽樓》、《屈子祠》、《張谷英村》等旅遊專集，在《人民日報海外版》等報刊登岳陽旅遊專版，配合中央電視臺 10 套《家園》欄目拍攝《今上岳陽樓》、《張谷英村訪古》專題片。

參加國家旅遊局組織的日、韓促銷，南京、上海國內、國際旅遊交易會，邀請東南亞 80 多家旅行社和省內 400 多家旅行社的總經理來岳陽考察。

案例 2：

岳陽打造湖南「浪漫風暴」

作為 2004 年中國湖南旅遊節的一個重要組成部分，岳陽樓洞庭湖旅遊文化節於 9 月 13 日在岳陽樓開幕。岳陽市旅遊局局長張萬雄在接受記者採訪時說，本屆旅遊節，岳陽將用「激情」為原料，製造「浪漫風暴」。

旅遊節來岳陽，首先感受的將是湖湘文化的浪漫。在 9 月 13 日的開幕式上，全國首次激情推出的屈原、杜甫、范仲淹、騰子京、呂洞賓等千古人物形象活體雕塑表演將粉墨登場。屆時，還有百名學子齊誦千苦絕唱《岳陽樓記》。同時，岳陽樓、黃鶴樓、騰王閣、蓬萊閣、鸛鵲樓和大觀樓等中國六大歷史文化名樓將正式在岳陽結盟，共同探討古樓文化的保護與發展。

接下來，您將感受到愛情的浪漫。張萬雄說：「浪漫君山，無限相思」愛情聖火採集及傳遞、「愛在非常幸福時」廣場狂歡、《無限相思夜》大型文藝晚會以及浪漫婚禮等四項活動將在三湘四水捲起一場「浪漫風暴」」。據介紹，「浪漫君山，無限相思」愛情聖火採集及傳遞活動由百對新人百臺花車組成龐大愛情聖火

採集、傳遞隊伍，他們將在相思山主峰採集、點燃聖火，然後傳遞至愛情聖島君山，「浪漫風暴」橫掃 118 公里。與此同時，「緣定相思山激情寫真」新郎新娘國內首次野外人體攝影開鏡定格浪漫；「相思山第一情愛金鎖」也將在國內首次敲響拍賣錘。「愛在非常幸福時」廣場狂歡，將邀請市民共同見證百對新人的甜蜜愛情。而《無限相思夜》大型文藝晚會上，金鷹巨星將伴隨著 29 對情侶以及現場千對情侶觀眾集體相擁熱吻，演繹最經典的浪漫。

浪漫君山水上婚禮，將再次颳起一陣浪漫颶風。新郎新娘乘坐婚慶遊輪登上愛情寶島君山，坐花轎至柳毅井，點燃聖火。愛情聖水將拋灑在新人頭頂。新人們然後集合龍口豪華婚船，拋灑玫瑰花瓣，最後在金童玉女的引導下，到洞庭湖邊釋放愛情漂流瓶，將浪漫推向極致。

據瞭解，為了讓全國各地儘可能多的朋友共享浪漫，岳陽市政府在旅遊節期間將君山、岳陽樓、劉備洞、張谷英、相思山等 5 個景區，實行門票 8 折讓利，並邀請「百團萬人遊岳陽」。

目前，岳陽市已投入近 500 萬元拉通了由市區通往相思山景區的近 80 公里的旅遊公路。市區主要通往旅遊景區（點）的旅遊交通圖和道路指示牌正在製作，岳陽市政府有關負責人表示，旅遊節前全部設置將到位。

第五節　案例評析

　　岳陽是中國優秀旅遊城市，但近幾年來，旅遊發展步子小，與周邊城市比較起來存在不少差距，究其原因一方面受三峽截流和交通條件的影響，另一方面是岳陽樓、君山缺少大型參與性旅遊項目，留不住遊客。還有岳陽的老景點，如岳陽樓、君山島年接待遊客人次明顯在逐年下降，景點改造和修繕投入不足，回頭客少，加上對外宣傳不力，使名樓古蹟的先天優勢漸漸地因客源市場訊息到達率低而消失。

　　為了更好的發揮岳陽城市的獨特優勢，擴大影響，岳陽市在大力開發旅遊文化城市的中應注重對城市旅遊文化內涵的開發，結合岳陽的旅遊資源特色，依託楚湘文化品牌，挖掘岳陽樓文化和龍舟文化內涵，以各種形式把文化旅遊做大、做強、做活、做足。在文化旅遊已成為新世紀最受旅遊者歡迎的產品之一的同時，我們應該看到岳陽市開發文化旅遊的優勢：岳陽市是國務院公布的歷史文化名城，文化旅遊資源相當豐富，湖南省出省會長沙外，地級市中僅岳陽獲此殊榮；湖南文化產業已得到蓬勃發展，其優勢和潛力很大，作為文化產業重要內容之一的旅遊文化的開發必然得到快速發展；長沙 - 屈子祠 - 張谷英村 - 岳陽「楚湘文化」旅路線是湖南 4 條精品路線之一，也是唯一的文化旅遊精品線等等。此外，岳陽市在力圖建設歷史文化名城旅遊圈的同時應該以《岳陽市歷史文化名城保護規則為依據》，在充分保護好名稱旅遊資源的前提下，對名城旅遊資源進行合理有效的利用，整合成歷史文化名城旅遊圈，以發揮出文化旅遊的更大效益。

為了確保國家歷史文化名城的地位，必須正確處理好歷史文化旅遊資源與舊城改造、城市擴展、市政功能完善、經濟建設現狀等四方面的矛盾，用強烈的文化旅遊意識指導城市的建設和發展，並把這種意識貫穿到城市規劃、建設、管理的全過程中，用鮮明的個性特徵和特定的人文環境，實現歷史文化名城城市建設的對接。具體應該從以下幾個方面進行開發（參考有關資料）：

一、完善楚湘文化旅路線

作為湖南4條精品路線之一的楚湘文化旅路線，其文化品牌的開發與利用目前還很不夠，叫借助屈原這位世界文化名人品牌和《岳陽樓記》的名文品牌進行很好的策劃和包裝，加大市場營銷力度，增強該路線的旅遊吸引力，同時要下力氣對岳陽樓、屈子祠、掌故英村三個景點進行擴建，增加文化旅遊項目，特別是屈子祠的景點和道路的建設以迫在眉睫，需要引起足夠重視，並盡快解決。要注重該路線的延伸，從長沙延伸到韶山、花名樓，並將毛澤東、劉少奇這兩位偉人的故里連接起來，使傳統的岳（陽）長（沙）韶（山）旅遊玩路線線煥發出新的活力。往北可延伸到赤壁、荊州、宜昌、武漢，形成跨省旅遊通道，將荊楚文化與楚湘文化有機融為一體，打造「楚文化」旅遊品牌，進一步增強市場吸引力，吞吐南北旅遊客源。

二、開發龍舟文化旅遊

利用龍舟文化，可進行如下旅遊項目的開發：

1．龍舟觀光旅遊開發

觀光旅遊是最常見、最主要、最基本的旅遊形式，其他旅遊類型都是在觀光旅遊基礎上生出來的。龍舟觀光旅遊是透過觀賞遊覽、感知龍舟文化起源、發展、演變過程，對龍舟文化有一個較清晰的感性認識，從而獲得知識和美的享受。可利用龍舟博物館，陳列古往今來各式各樣的龍舟模型；規劃「龍城一條街」，修建永久性的龍獅群像；恢復有關屈原的遺址、古蹟、弘揚「愛國、求索」精神，興建龍文化碑廊，集古今中外有關龍、龍舟、龍舟競賽的著名詩詞、歌賦、對聯、繪畫作品於其上，營造濃郁的龍文化氛圍；彙集各種規格、各種式樣龍舟、彩船，開龍舟遊湖觀光活動；將龍舟發展史、話劇《屈原》、大型龍舟活動、龍舟傳說等故事拍成影視作品，供遊客觀看。

2．龍舟體育旅遊開發

龍舟競渡這一傳統的民間紀念性娛樂活動，經過千百年的發展，逐漸被人們當作一種體育的比賽項目來體現「團結、拚搏、愛國」的精神面貌。國家體委於 1984 年將龍舟競渡列為一項正式的體育比賽，並把全國的比賽定名為「屈原盃」龍舟賽。可以利用龍舟文化來進行體育旅遊開發。繼續舉辦一年一度的大型龍舟

競賽活動，可是當拓寬比賽項目，如增加「龍舟盃」水上摩托車比賽、水上賽艇比賽、帆板划水比賽、水上跳傘比賽、龍城國際釣魚賽等；同時，可在平時開設一定範圍的娛樂性競渡活動，讓遊客在龍舟之鄉親自體驗龍舟競渡的樂趣。遊客可自由組成臨時運動隊，隊員可多可少，由有經驗的人指揮、裁決，對獲勝的旅遊者發一定的龍舟紀念品做獎品。此外，可修建龍舟運動村，配置相應的體育設施和活動場所，提供相應的服裝、專用食品、飲料、醫療、急救設備等。

3．龍舟民俗旅遊開發

民俗是一個民族和地區的重要特徵，民俗旅遊對遊客的吸引力特別強，每年的端午節被定為岳陽國際龍舟節。端午民間有喝雄黃酒、掛香袋、懸艾葉和菖蒲、吃粽子等習俗，龍舟競渡前有「祭龍頭」、「龍舟遊鄉」，競渡結束後有「謝江」、「謝龍頭」、「龍頭會」等風情，這些都是獨特的吸引物，能滿足廣大旅遊者開闊眼界、增長知識的好奇心和求知欲。因此，展開豐富多彩的節慶民俗旅遊活動。除龍舟競渡外，可設立地下龍宮，利用現代電子技術，展示龍舟文化中豐富的民俗風采；還可建立遊樂場，讓有了參與舞獅、玩龍、踩高蹺、耍龍燈等活動；修建龍舟美食宮，請遊客包粽子、吃粽子、喝雄黃酒、舉行粽子大賽等。同時，要根據市場需求充分挖掘節日文化內涵，不斷更新、豐富民俗內容，加大宣傳力度，增強節慶影響力。

4．龍舟宗教旅遊開發

宗教旅遊是國際旅遊的一個重要組成部分，龍舟文化中蘊含著濃厚的宗教色彩。在正確的思想指導下，可是當擴展屈原廟，修建龍舟廟，將祭龍頭、拜龍舟等祭祀儀式規範化，讓遊客來祭祀、朝拜，有目的地開發龍舟宗教旅遊項目。

5．龍舟藝術旅遊開發

龍舟文化多蘊含的豐富多彩的藝術形式為可展開藝術旅遊項目提供了前提和基礎。龍舟文化活動中，可修建龍舟藝術館，收集陳列龍舟文化中的藝術保護珍品。同時，在館內舉辦一些大型的文化藝術活動，如「屈原盃」龍舟書畫大賽，屈原文學研討會、民間龍舟歌舞會、龍舟文化研究等，吸引文學界、藝術界等特殊客源階層。

6．龍舟旅遊商品開發

龍舟旅遊商品種類繁多，品種齊全，包括：龍舟紀念品，如龍舟扇、五色香袋、龍袍、龍床、龍椅，龍與龍舟模型的陶瓷、泥塑、根雕、石雕、竹雕、紀念章等；龍舟藝術品，如關於龍、龍舟、龍舟競渡、屈原詩詞的書法、繪畫仿製品；龍舟食品，如端午粽子、雄黃酒、龍舟茶、龍舟魚、龍舟運動系列飲料等。可成立龍柱旅遊商品開發研究所，進行市場調查，研製新產品，進行產品形象設計、銷售策劃。建立龍舟美食一條街，經銷各種龍

食品。如粽子就有珍珠粽、羊角粽、狗頭粽等多個品種，讓遊客隨時可以買到粽子、吃到粽子，並採用先進的保鮮技術和包裝工藝，便於遊客帶走。開闢龍舟旅遊商品批發市場，展開以龍舟商品為主的旅遊商品批發、零售、代購、代郵業務。

以上是龍舟旅遊開發的主要方向，除此之外，還可以進行龍舟名人旅遊、龍舟會議旅遊、龍舟商務旅遊、龍舟渡假休閒旅遊的開發。這些旅遊項目應相互滲透、交叉出現，根據不同市場時期的特點進行組合，形成符合個時期旅遊市場的發展趨勢，能滿足各時期旅遊者需要的綜合性龍舟文化旅遊。

三、辦好岳陽國際龍舟節

岳陽國際龍舟節是馳名海內外的節慶活動，已成功舉辦11屆，被國家旅遊局確定為全國面向海外市場的 23 個旅遊節慶活動之一，也是湖南省唯一具有國際吸引力的節慶活動。作為龍舟文化的發源地，全國只有岳陽才能舉辦龍舟的資格，而其他很多地方只能搞龍舟邀請賽。岳陽透過舉辦龍舟節（賽）活動，大大提高了知名度。但隨著目前全國旅遊節慶活動的大量湧現，各地龍舟競賽活動普遍展開，岳陽龍舟競賽的競爭力已有所減弱，品牌效應已開始降低。由於過去辦龍舟節，一直未走出傳統的政府包辦模式，請客較多，而旅遊團隊相對較少，致使財政壓力過大，節慶沒有直接收到經濟效益。當地政府對辦節的主動性和積極性因此受到傷害，作為龍舟文化的發源地，岳陽龍舟節這一國際品牌不能丟，必須高度重視，採取切實有效的措施，盡全力辦好岳陽

國際龍舟節。今後，辦節內容要不斷創新，要深度挖掘龍舟文化和屈原文學的精髓，增加龍舟節的文化品味，利用文化產業拉動旅遊節慶發展。同時，要將龍舟競渡與其他水上運動結合起來，策劃類似張家界「飛躍天門」、陽「高空跳水」等國內首創，具有轟動效應的重大活動，豐富龍舟節內容。在辦節方式上，要採取市場運作辦法，將節慶舉辦權拍賣給有經濟實力的大型企業，透過市場行為籌集資金，這樣，不但可以減輕政府負擔，還可以帶來比較可觀的經濟效益和社會效益。透過企業辦節，變成商業行為以後，迫使企業廣泛採取各種營銷手段，最大限度的爭取客商和旅遊者，龍舟節的綜合效益必然會大大提高。

四、申報世界文化遺產

根據岳陽樓、張谷英村、屈子祠的資源品味和價值，經過一段時期的文化旅遊開發和保護後，要積極創造條件，向聯合國教科文組織申報世界文化遺產，把岳陽文化旅遊打造成國際知名品牌。

在對岳陽市旅遊文化產業開發的介紹和分析中，我們可以看到，做好對岳陽城市的旅遊營銷是發展岳陽旅遊文化產業的關鍵保證。因此，作為歷史文化名城的岳陽，要更多地向外界展現自己的現代風采，要想成為湖南旅遊的亮點，就必須在湖南旅遊網站中成為核心角色，充分利用網絡這一現代傳媒的訊息資源來展現自己。因為，旅遊者對旅遊地的熱衷或冷淡在很大程度上取決於旅遊地、旅遊企業的知名度、美譽度、認可度以及其他影響旅

遊地（旅遊企業）形象的因素。也只有這樣，岳陽市成為湖南乃至全國知名核心旅遊文化城市的目標才會更快更好地實現。

思考問題

1．從岳陽的歷史發展沿革中，我們能總結出它有什麼樣的文化底子？

2．岳陽城市規劃內容中你認為最重要的內容是什麼？

3．岳陽旅遊文化城市的內涵是什麼？

4．結合 SWOT 分析，談談岳陽市旅遊營銷應該如何具體展開？

5．在案例評析中，提到的幾個開發文化旅遊的方面，你認為可行性如何，還需要加強哪些方面來補充城市的文化旅遊產業？

開封

—— 七朝古都

第一節 概況

　　開封是中原地區黃河沿線重要的旅遊城市，2001 年被國家旅遊局命名為中國優秀旅遊城市。悠久的歷史，深厚的文化累積，使開封享有七朝都會、文化名城、大宋故都、菊城之盛名。遍布市縣的名勝古蹟，依稀可尋的古城風貌，特色濃郁的民俗文化，絢麗多姿的秋菊，顯示了古都的風韻和魅力。目前，開封擁有名勝古蹟景點 213 處，其中，國家重點文物保護單位 7 處；省重點文物保護單位 28 處；旅遊景區（點）22 個。開封旅遊突出宋代特色。宋都御街、清明上河園、龍亭、鐵塔、繁塔、大相國寺、包公祠等觀光景點古樸典雅，與碧波蕩漾的包公湖、龍亭湖、鐵塔湖和雄偉的城門樓、古城牆交相輝映，形成了以宋代建築風格為主，宋文化氛圍濃郁，具有北方水城美譽的宋都旅遊景區。

　　香火繚繞的北宋時期最大寺院相國寺，巍峨莊嚴的龍亭，世人仰目的包公祠，歷盡千年依然挺立的鐵塔風景區、菊花花會……這些對一座城市是求之不得的巨大無形資產，可在兩年前卻是開封人的包袱。

　　「過去，旅遊業是接待業，各級部門領導成了陪吃、陪喝、陪玩的『三陪』，景點成了包袱，逢旅遊季節，領導害怕接待。

有人提出，菊花節能否不辦？或者 2 年辦一次？現在看來，這種思路非常可笑。」開封市旅遊局局長魏振中對記者說。

開封，7 朝古都，北宋鼎盛時，開封有 150 萬人，是那時世界上最繁榮的大都會。全市有名勝古蹟和景點 167 處，旅遊資源極有特色：文物遺存豐富，城市格局悠久，古城風貌濃郁，北方水城獨特。

然而，在舊觀念舊體制的束縛下，縱有世人矚目的旅遊資源，開封依然沒有「啟封」。觀念變了，開封市提出「以旅遊促開放，以開放促發展」的旅遊帶動戰略，將旅遊開發定位在宋文化上。

1992 年，投資 2000 萬元的清明上河園動工了。這是以北宋畫家張擇端的傑作《清明上河圖》為藍本復原的工程，占地 500 畝。市裡打破常規，變由市旅遊局一家獨辦為股份制公司運作，四處促銷，效果很好。清明上河園的名聲日隆，2 年接待旅客 100 多萬，年收入超 1000 萬元。

清明上河園的成功使開封的領導意識到，酒香還需勤吆喝。於是，市加大了旅遊的促銷活動，省內第一個做報紙整版廣告，率先在中央電視臺和省電視臺做形象廣告，第一個在鄭州和開封之間的車體上做旅遊產品廣告。1999 年，全市用於促銷的費用占旅遊收入的 10%。

促銷大大提高了開封風景區的知名度。近 2 年，開封市的旅客急劇上升，從 1998 年的 430 萬人次猛增到 2000 年的 705 萬人次，旅遊收入從 4.23 億元猛增到 24.53 億元，旅遊收入已占全市 GDP 的 10.9%。

旅遊業的發展帶動了相關產業，創造了大量的就業機會。開封國有企業下崗職工 4 萬人，現有 3 萬人在旅遊以及相關產業找到了就業機會。一位團幹部在清明上河園設了一個「大宋公平秤」，年收入 7 萬多；開封「第一樓」包子館天天爆滿，一天營業額十八九萬元。

景區火了，文化熱了，酒店滿了，道路窄了，停車場擠了，領導忙了，百姓樂了，旅遊不再是包袱了。用魏振中的話說：「如今給開封送錢的人越來越多了。」

開封市政府積極實施「旅遊帶動戰略」，把旅遊業確立為優先發展的支柱產業，以建設國際化旅遊名城為目標，在旅遊資源開發、城市旅遊功能建設、旅遊管理服務、創建中國優秀旅遊城市等方面，取得了顯著的成就，旅遊業呈現出迅猛的發展走勢。

第二節　旅遊條件分析

開封自西元前 364 年至西元 1233 年，先後有戰國時的魏國、五代的後梁、後晉、後漢、後國、北宋和金朝七個王朝在此建都，歷經千年夢華，尤其北宋更是繁華一時，為宋朝國都長達 168 年。

開封之名源於春秋時期，鄭莊公選此地修築儲糧倉城，取「啟拓封疆」之意，定名「啟封」，迄今已有 2700 餘年的歷史，可謂是歷史悠久的古城，有七朝都會之稱。

一、旅遊資源

1．文物古蹟眾多

古建築：鐵塔、北宋皇城、繁塔、延慶觀、開封城牆、龍亭、禹王臺、大相國寺、清明上河園、包公祠、山陝甘會館、天波楊府、朱仙鎮岳飛廟、翰林碑園等。

古文化遺址：新時期時代的「仰韶」古文化遺址，「龍山」古文化遺址，商、周時期的古文化遺址，古開封遺址，以及皇帝時代的蒼造字臺。

古陵墓、碑刻：張良墓、曹植墓、江淹墓、開封猶太石碑、女真進士墓、開封府題名記碑等。

2．民間藝術

汴繡：汴繡以繡製中國古名畫而著稱，作品以北宋畫家張擇端的《清明上河圖》為代表。近年來又增加了為各國元首及著名人士繡製肖像。作品形象逼真、色彩豐富，技法細膩，立體感強，深為人們所喜愛。品種有單面繡，雙繡，雙面異色繡等，產品遠銷歐亞美 30 多個國家和地區。

朱仙鎮木版年畫：朱仙鎮木版年畫的內容多取材於佛、道、儒三教的人物、七十二行業所供奉的諸神，以及英雄人物、吉祥物等。其構圖嚴謹飽滿，線條簡約粗獷；人物形象古拙渾厚，色彩艷麗，具有防蟲蛀、不褪色、宜裝裱等特點。它以其返樸歸真的藝術風格贏得越來越多的中外旅客的青睞。

草編：草編是中國的傳統手工藝品，勤勞智慧的勞動人民在生活和勞動中創造了它，普普通通的麥花草在一雙雙巧手的編制下變成了精美多姿的藝術品。開封草編在北宋時期已十分興盛，由於草編織品源於生活服務於生活，千百年來一直流傳下來。

汴綢：汴綢因產於七朝古都汴梁而得名，始於明末清初，而今已有 300 多年的生產歷史。主要產品有雲幅、黑紮巾、丈二紗巾、手帕、包頭、汴綢、汴綾等。遠銷雲南、貴州、青海、新疆、西藏、蘭州等地，並有少量遠銷國外。

3．吃在開封

開封的飲食文化源遠流長，是中國十大菜系中「豫菜」的發祥地。開封菜也以獨特的汴京風味成為豫菜的代表之一。開封的諸多佳餚中，最吸引人的有鯉魚焙麵、桶子雞、套四寶等。開封著名的餐飲老字號有：第一樓、又一鮮、稻香居、黃家老店、馬豫興等。另外在鼓樓夜市上也可品嚐到非常有當地特色的風味食品。

4．當地節慶

菊花花會 10 月 28 日至 11 月 28 日：每年此時，在開封的大街小巷遍布色彩絢麗的菊花，紅的、黃的、紫的、白的，把開封妝點成一片花海。開封菊花早在北宋時期就已盛極一時，掛菊花燈、開菊花會、飲菊花酒等活動在開封已經有上千年的歷史。

元宵燈會農曆正月十五前後：這一傳統活動從宋代至今已延續千年。燈會上的花燈種類繁多、設計新奇、璀璨奪目，為古城的上元夜色增光添彩。現在又增添了用新型材料製成的花燈，融入了許多現代科技，在色彩和造型上都有很大的突破。

此外，開封民間還流傳著鬥雞比賽、放風箏、東京禹王大廟會、打盤鼓等活動。

二、區位優勢突出

開封南臨隴海鐵路，北距黃河 10 公里，西至鄭州 70 公里，過道 310 高等級公路沿黃河貫穿東西，連接黃河沿線諸省市；106 國道經開封黃河大橋縱越南北；最近開通的開封至鄭州、洛陽高速公路，使抵達鄭州國際機場的車程僅有 50 分鐘。並且開封恰好和隴海鐵路上的西安、洛陽、鄭州形成了一個以古都為依託的區域旅遊。旅遊交通如下表：

外部交通	民航	開封至鄭州新鄭薛店國際機場近距裏程70公裏，經開封至鄭州 薛店高速公路裏程85公理，車程約55—75分鐘。鄭州新鄭機場 開闢有國內主要城市的航線，並與香港、曼谷有定期包機。
	鐵路	開封地處中原，交通便利，跨越我國東西部的主幹鐵路——隴海 鐵路途經開封站。從開封向西可達鄭州、洛陽、西安等地，向東 可到江蘇徐州等地。開封距鄭州70公裏，距商丘150公裏，由 此中轉經京廣、京九鐵路可達全國各地。開封火車站位於市區南 部，從市內乘1、3、4、5、9、10路等公交車均可到。
	公路	開封至鄭州、洛陽、三門峽、商丘有高速公路相連，經鄭州向北 可通達新鄉、安陽直至北京；向南可通達許昌、漯河、駐馬店直 至深圳。開封高速公路出入口距市區車程為10分種，國道106 線（北京至廣州）在境內南北貫通，國道310線（天水至連雲港） 與220線（開封蘭考至濱州）相通，開封長途客運站位於火車站 北側。
內部交通	公車	開封市內各景點間交通非常便利，乘公交車可通達市內各景點。 市內公交化運營車輛均為大巴，且都為無人售票車，上車1元。 20路公交車為旅遊專線，能直接到達各個旅遊景區。
	計程車	上車5元（含3公裏），以後每公裏收費為1元，市內景點間出 租車費用大致不超過7元。
	其他	由於開封旅遊景點多集中在市區，景點相距較近，搭乘人力三輪 車，也是十分便利富有情趣的旅遊交通工具。

三、客源市場

開封的旅遊客源主要有三：一是省內客源。近幾年，經濟飛速發展，人均收入大增，生活得到顯著改善，旅客數增加很快，尤其是農村遊客增加更快；二是省外客源。鄭州是全國性交通樞紐，四面八方的中轉遊客一般都要在此作長短不同的停留，就近遊覽鄭州及其附近的開封等地。另外，河南周圍地區也是人口密集區，現在是，將來也必然是開封重要的客源地。三是國外遊客。今年來，隨著中國文化在世界範圍內的弘揚，一股「中國熱」在世界各地掀起，訪華遊客不斷增多，開封作為中國的古都，在國外遊客的心中有著特殊的位置。

第三節　旅遊規劃與發展

一、旅遊規劃

在開封的歷史文化名城保護規劃中，針對開封的現狀與特點，主要是保護古城的完整性及歷史風貌的延續性，透過對歷史文化遺產、傳統街區、古城風貌、自然景觀的保護，以突出開封「文物遺存豐富、城市格局悠久、古城風貌濃郁、北方水城獨特」的四大特色。在保護的前提下尋求合理的開發，利用古都開封的顯赫聲名，將開封建設成為旅遊展示為主要特點的城市，與經濟建設相輔相成。由於開封獨特的城摞城的特點，也預示著未來北宋東京城的遺址終會重見天日。

旅遊業作為一種產業關聯度高，具有極大發展潛力的朝陽產業，是弘揚歷史文化提高城市品味和全民素質，帶動經濟發展的重要產業，開封市委、市政府根據開封旅遊資源豐富、特色突出、發展潛力大的特點，認真分析，科學決策，果斷實施戰略調整，從 1998 年開始，提出了將旅遊業作為第三產業的帶動產業和對外開放的突破口，發布了《開封市人民政府關於加快旅遊業發展的決定》，大旅遊發展戰略進入全面實施階段，1999 年，市委市政府又決定進一步提高旅遊業地位，將旅遊業作為開封市國民經濟的支柱產業和新的經濟增長點，實施政府主導型發展戰略，在充分研討論證的基礎上，針對開封旅遊業的現狀和未來發展前景，從大視野的高度，重新修編了《開封市旅遊發展規劃》，為開封市旅遊業發展提供了符合市情、加快旅遊產業化的藍圖，進一步明確了全市旅遊業發展的指導思想，把旅遊業作為開封市新的經濟增長點和支柱產業來發展，牢固樹立大旅遊觀念，實施大旅遊戰略，內抓管理，外抓促銷，經濟效益同社會效益並重，高起點，大進步，超常規地加快旅遊業發展，把開封建設成為環境優美、特色突出的中國優秀旅遊城市。按照「七期古都、北方水城、千年夢華」的城市定位，發揮「古、人、文、湖、河、龍的獨特人文景觀和自然景觀優勢」，本著「保護古城，建設新城，突出宋代，古今結合的原則」，以把開封建設成為馳名中外，獨具特色的宋都景區為旅遊開發建設的總體思路，實施了 1133 工程：

　　1．一是一條景觀軸線。以中山路兩側，眾多的文物古蹟、寬闊水面、地下遺址等構成的歷史文化和景觀軸線。包含宋都禦街、山陝甘會館、包公湖遊覽區、大相國寺、延慶觀和以龍亭公園、

鐵塔公園為主的西北風景區。重建開封府和開封古州橋遺址。二是一條水上走廊。以歷史名畫《清明上河圖》為依據，以三河溝通三湖、展開乘船遊覽為手段，以復現宋代民俗民情為熱點，充分體現「北方水城特色」。

2．兩片傳統居民民俗區。一是雙龍巷居民保護區，相傳是趙匡胤和趙光義幼年時在此居住。規劃保留原有四合院，建成居民保護試驗區，占地面積 1 公頃。二是劉家胡同民房保護區，辛亥革命社會活動家劉青霞在此居住過，宅院為清代建築，三進四合院，規劃將劉家宅院作為民俗博物館館址。

3．兩個郊外景區。一是朱仙鎮名勝區的開發。朱仙鎮在歷史上曾為中國四大名鎮之一，距市區公里，交通便利。鎮內的岳飛廟、宋代古戰場、啟封遺址、清真寺、木版年畫等具有獨特的旅遊開發價值。二是黃河旅遊區的開發。黃河柳園口距市區 11 公里，河床高出市區地平面 10 餘米，形成懸河奇觀。近年來，對柳園口進行了全面的綠化整治，景區已初具雛形。001 年前要以柳園口黃河沿岸和柳池為依託，著力進行綠化美化和必要的基礎設施建設，逐步開發成為旅遊休閒、鄉村觀光和風味、野味小吃為主的風景旅遊區。

4．三條傳統街區。一是馬道街，宋代為大相國寺的一部分，是傳統的步行商業街。二是書店街，清乾隆時因經銷書籍、文具聚集而得名。三是徐府街，為明中山王徐達之後府第，街內有以木雕、磚雕、石雕「三絕」著稱的山陝甘會館。

5．三道環狀綠帶。一是護城大堤綠帶；二是宋外城遺址綠帶；三是城牆綠帶及北城牆外國家森林公園。

6．四套展示體系。一是以地下文物遺址和地上文物古蹟為主形成的文物古蹟展示體系。重點抓好古城牆和地下城的保護與開發。二是展示歷史文化、宗教、藝術、科技、民風民俗的博物館展覽館體系。三是以三街兩片展示古都風貌遊覽體系。四是風景區園林綠化遊覽體系。

7．五個風貌分區。一是文物古蹟區；二是碧水園林區；三是商貿繁華區；四是居民精華區；五是綠色意境區。在對旅遊資源進行全面分析論證的基礎上，市旅管委建立了旅遊資源開發項目庫，一批有特色、有品味、開發價值較大的旅遊項目入選其中。按照突出「宋文化特色和增加休閒、消費內容」的要求，我們篩選出了宋都景區水系疏濬工程、重建「開封府工程、大梁門城下城展示工程、開封龍苑旅遊渡假區、東方假日酒店，金明池、環城森林公園、古城牆的保護與開發、延伸三條路線（開封——朱仙鎮、開封——陳橋驛、開封蘭考）」等一批開發潛力大、效益前景好的旅遊項目和產品。目前，宋都景區水系疏濬工程已完成了可行性研究報告等前期工作。開封府項目開工前準備工作已經就緒，工程建成後，可形成我市包公湖區域的東府開封府西調包公祠格局和以名人包公為主要文化內涵的名牌旅遊景區。東方假日酒店為五星級涉外飯店，目前已進入施工建設階段，其他項目也在積極推進之中。

為加快旅遊項目開發步伐，開封市還建立了項目庫，研究確定了一批近、中、長期旅遊開發項目。其中龍亭風景區環湖改造和水系疏濬工程進展順利，北支河段（龍亭湖連接鐵塔湖）已按時竣工；「開封府」目前已開工建設；金明池、城擺城博物館也已列入今年市政府要辦的 12 件實事；繁塔及地下州橋開發工程前期論證工作正在抓緊進行。這些項目建成後，開封宋都景區的特色將更加突出，真正體現「景在城中，城在景中，河湖相連，北方水城」的旅遊風貌。

二、旅遊發展

開封市政府積極實施「旅遊帶動戰略」，把旅遊業確立為優先發展的支柱產業，以建設國際化旅遊名城為目標，在旅遊資源開發、城市旅遊功能建設、旅遊管理服務、創建中國優秀旅遊城市等方面，取得了顯著的成就，旅遊業呈現出迅猛的發展。2002年接待國內旅遊者 610 萬人次，海外旅遊者 6 萬人次，實現旅遊收入 20.3 億元，旅遊業正在為開封經濟發揮著重要的帶動作用。

近年來，開封市更是充分發揮區位優勢和資源優勢，大力實施旅遊帶動戰略，將旅遊業作為新的經濟增長點，實現資源開發、產品開發、宣傳促銷和接待服務四個突破，旅遊業由資源優勢向產業優勢的轉化進程不斷加快，旅遊收入占全市 GDP 的比重由1998 年的 6.8%、1999 年的 10.2%、2000 年的 10.9%，上升到2001 年的 12.4% 和 2002 年的 12.8%。2004 年「十一」黃金週期間，全市旅遊接待總量達 114.6 萬人次，帶動相關行業實現旅

遊總收入達 2.539 億元，同比分別增長 24.6% 和 25.7%。龍亭湖
景區一舉獲得全國文明旅遊風景區示範殊榮，開封市榮獲國家 4A
級景區（點）稱號的單位已上升至 4 家。作為第三產業的龍頭和
支柱產業，開封市旅遊業的帶動作用日益明顯。大力發展旅遊業
不但成為開封市經濟和社會發展的實際需要，而且也已經成為全
市人民的共識。旅遊業以其在「強市富民」中的巨大帶動作用得
到了廣泛認同，在全面建設小康社會進程中正在發揮出越來越重
要的作用。

　　然而，應清醒地看到，面對競爭激烈的旅遊市場，開封市旅
遊業發展的總體水平仍處在初級階段，旅遊產業化程度還不高，
管理體制、經營機制和運作管道還不夠順暢，改革意識還有待強
化。正因為如此，開封八次黨代會以來開封市旅遊業為真正形成
「大旅遊、大產業、大聯合」的發展格局，按照改革思路，緊緊
抓住發展這個第一要務，展開了卓有成效的工作。

　　1．加強城市基礎設施建設，完善城市功能，改善城市發展環
境。

　　近年來，該市先後投資 30 多億元完成了東京大道、東京大
道——火車站道路、建設路東段、西門大街、東西大街、曹門大
街、公園路等 50 餘條道路總長 70 餘公里的高標準道路及供水、
排水、電力、電訊、燃氣的改造和建設。同時，對市區 84 條街進
行綠化，完善了城市道路網絡，提高了城市的承載力，創下了開
封市解放以來基礎設施建設的多項紀錄。為改善城市生態環境品

質，新建了占地 16 公頃、河南省最大的金明廣場，以及晉安廣場、宋城廣場和包公湖畔的朱雀苑廣場，並結合道路拓寬改造新建各種街頭綠地 18 處，使全市綠化覆蓋率達 34%，人均公共綠地達 7 平方米以上，形成了「春花、夏蔭、秋色、冬青」的園林意境。

2.強化城市管理和環境綜合治理，改善城市形象。

開封市把加強城市管理，提升城市品味，增強城市的吸引力和凝聚力列為「一把手」工程，解放思想，更新觀念，有突擊性管理轉變為日常性管理；有分散型管理轉變為規範化管理；由行政干預型管理轉變為制度約束型管理，層層落實城市管理責任制。建章立制，使城市管理基礎性工作走向法制化、規範化的道路；連續出擊，以「城市八亂」為突破口，對城市頑疾實行綜合執法，是開封市容市貌在較短的時間內發生了質的飛躍。同時，開封市加大力度實施亮化工程，在全面提高全市亮化水平的基礎上，重點對「一區、兩湖、六街」進行了亮化，多層次、多功能的亮化景觀，把古城的夜景裝扮得流光溢彩，成為「火樹銀花不夜城」。經過不懈的努力，開封市一舉甩掉「髒、亂、差」的帽子。

3.深化開發旅遊景區，促進可持續發展

開封黃河「懸河」生態旅遊區規劃已於 2004 年通過了專家評審，開封黃河生態旅遊區的開發建設有利於開封市郊區經濟結構調整，有利於推動郊區旅遊資源的開發和旅遊業的發展，可以豐富開封旅遊產品，拉大開封旅遊框架，提升開封旅遊品味，實現開封旅遊可持續發展。

4‧招商引資

開封市人民政府於 2003 年印發了《開封市招商引資優惠辦法》以期吸引更多的國內外客商投資，加速經濟發展，具體的優惠包括土地的使用、稅收政策、費用減免等等。另外還發布了《關於進一步促進非公有制經濟發展的決定》，支持非公有制經濟參與開封旅遊業的發展，不斷加強旅遊業的招商引資。

招商項目：

清明上河園二期工程預備再投入 6618 萬元，將景區擴大到 600 畝，開發皇家園林、古代娛樂項目，成為河南省集觀光、休閒、渡假、娛樂於一體的一日遊基地，變成中國宋代活的博物館和中國古代迪士尼樂園。

北宋皇家園林—金明池項目預期總投資 26300 萬元，重建的金明池工程是依照有關歷史文獻和《金明池爭標圖》、《龍池競渡圖》規劃設計的，金明池工程選址於金明池遺址之上，位於金明大道以西、集英街以東、大梁路和晉安路之間，占地 1008 畝，總建築面積 40000 平方米。其中，水面面積 420 畝，東大門廣場面積 90 畝。主體建築寶津閣高 60 米，築寶津樓高 49 米，假山高 50 米，其餘主要建築有宴殿、射殿、臨水殿、水心殿、寶津閣、東大門、奧屋等。

開發區五星級旅遊大酒，項目計劃總投資 20,000 萬元，占地 150 畝。建設內容：住宿、餐飲、娛樂於一體的五星級旅遊大酒店。

第四節　宋都文化之旅

古都對於開封來講幾年前似乎只是發展的沉重負擔，但由於開封旅遊近幾年始終把握了「宋都」這一核心，圍繞著這一定位「宋都」成了開封的招牌。在開封的老城區，聳立的是典型的宋朝建築，瀰漫的濃厚的宋朝文化，幾千年繁華喧鬧的宋朝都城恍然就是眼前。這種強烈的文化熏陶就是開封最大的魅力。

在旅遊規劃和發展中，著重於對景區文化內涵的深層挖掘，使開封旅遊加快了發展的腳步。旅遊活動是旅遊主體作用於旅遊客體的行為過程。作為旅遊客體的旅遊資源是旅遊業賴以生存和發展的物質基礎和條件，沒有旅遊資源就構成不了旅遊活動，而旅遊客體文化的對象即是旅遊資源的文化內涵和價值所反映出來的觀念形態及其外在表現。如果把旅遊客體資源按旅遊資源本身屬性及其組成要素進行分類，即可分為自然旅遊資源和人文旅遊資源。這種自然旅遊資源與人文旅遊資源有著很大的不同，比如，屬於自然旅遊資源的麗江，人們走入其中享受的是自然之美，遊客主要是尋山訪水；而人文旅遊的不同便在於人們走進其中享受的是文化的熏陶，又可透過身臨其境的感受，瞭解歷史，認識現在，得到審美享受，提高精神境界。開封便是透過這種歷史人文景觀，透過幾千年來厚重的文化累積讓人走進了歷史，歷史彷彿就在眼前，令人懷古之情油然而生。

旅遊活動不是一種單純的物理活動或生理需要，而是一種具有複雜心理過程和多向交流的文化活動。旅遊者的文化需求是多種所樣的，但歸納起來不外乎是物質需求和精神需求兩大類。應該說，旅遊者的文化需求是以精神需求為主的，至少是在物質需求中伴隨著強烈的精神需求。因此，旅遊者的旅遊活動實質上是一種心理和情感體驗，參與性是旅遊活動中的一大特點，開封便從體驗生活風情入手使遊客來感受人文景觀：

一、歷史文化

　　國家 4A 級景區清明上河園的盛況令人歎為觀止。絡繹不絕的遊客步入「清園」之後，立即被撲面而來的一幅「北宋民俗風情畫卷」所陶醉。在鱗次櫛比的「勾欄瓦肆」，在岸柳拂風的「汴河」，在凌空飛架的「虹橋」，在身著宋裝擔挑推車牽牛趕馬的「流動畫」中，到處人頭攢動。撩人心弦的嗩吶聲響了起來，只見「汴河」遠處駛來一葉扁舟，舟上立著披紅戴花前去迎親的「新郎」。過「虹橋」，靠河岸，鞭炮聲後，「新郎」便把一位如花似玉、頭頂紅蓋頭的「新娘」接到舟上，也贏得了遊客們的陣陣歡笑。而該園新增設的「鐵索橋」、「農耕苑」和象徵男女愛情的「鴛鴦壇」，更是遊客流連忘返之地。宋城腳下，汴河岸邊，一位黑面長髯的長者在木樁上架了兩米多長的一桿大秤，下懸可坐一人的巨型秤盤，時有好奇者付兩元錢上秤測重。這是開封下崗工王惠根據包公陳州放糧的故事在清明上河園創製的「大宋公平秤」。清明上河園的成功已說明了一切，一座景觀是一死物，但當迎賓的鑼鼓一敲起來，歡快的大秧歌一扭起來，包公審案，考狀元，

擲繡球等節目一演起來，清明上河園活了，活得精精彩彩，不僅清明上河園活了，連整個龍亭湖一圈兒都帶起來了。

國家 4A 級景（區）點龍亭公園，每天一早便奏響了莊重的宮廷音樂，頭戴龍冠的北宋「九帝」在文武百官簇擁下門前長揖迎賓，身穿龍袍的北宋開國皇帝「趙匡胤」駕臨大殿，隨著「太監」的一聲「傳旨」，久戰沙場的「武將」們次第上殿與「趙匡胤」同樂。然而，在輕歌曼舞和推杯換盞之中，「趙匡胤」軟硬兼施，「武將」們兵權頓失。這著名的歷史故事在龍亭大殿重現，引來無數遊客駐足觀看，歡聲笑語不絕於耳。

相國寺結合自己重點反映宗教文化，佛教勝地這一特點，展開了佛樂和武術表演，在藏經樓前每天循環表演五場，另外，相國寺每天下午六時還會在大雄寶殿進行佛事活動。

開封府作為一個年輕的景點，重點反映府衙文化。在自身節目創新方面，除保留以前開衙儀式、包公斷案、榜前捉婿等一些精品節目以外，又添設了敦煌飛天舞、疊人舞等十幾個民間雜藝，提高了遊客遊園的興趣。

在秋花盛開的朝門廣場看《李師師勸君》，或乘興轉到廣場盡享《大宋宮廷蹴鞠對陣》的樂趣，好不熱鬧。這些別具特色的演出使得遊客融情於景，流連忘返，仿若穿越時空到了繁華熙攘的宋朝。

二、民俗文化

　　開封大鼓，也叫盤鼓，有悠久的歷史，宋代散樂教坊十三部中設有大鼓部，這是當時官辦的樂隊，用以慶典、得勝、燈會、年節等。此外還有民辦鼓隊，多為求神祈雨之用。開封城鄉有眾多的老鼓隊，如西小閣神武廟鼓隊、城隍廟鼓隊、棚彩業鼓隊、八大作鼓隊、郊區邊村鼓隊等。開封大鼓，名符其實，非其它鼓能比。大鼓體積大，鼓面直徑為 42 公分，鼓框腹徑 55 公分，高 30 公分，重約 15 公斤。鼓槌粗大，一般用長 50 公分，直徑 3 公分粗的柳木棒製成。

　　四月春風放風箏，是開封市民家家戶戶喜愛的活動。開封風箏歷史悠久，花樣繁多，製作考究。每到春季，古城上空風箏紛飛，爭奇鬥艷。民間藝人製作的工藝風箏、小型風箏，是中外風箏愛好者收藏欣賞的佳品。

　　元宵燈會這一傳統活動從宋代至今已延續千年。燈會上的花燈種類繁多、設計新奇、璀璨奪目，為古城的上元夜色增光添彩。現在又增添了用新型材料製成的花燈，融入了許多現代科技，在色彩和造型上都有很大的突破。

　　民俗文化具有娛樂功能，它是人們智慧的結晶，又供人們享受和利用。傳承於民間的大部分民俗文化活動，都是寓教於樂，寓教於趣，帶有及其濃厚的娛樂性質，尤其是節日民俗文化的競技民俗文化，更是如此。因而，民俗文化在旅遊業中具有很大的影響，它是旅遊文化的重要組成部分。

三、節會文化

開封菊花花會，每年 10 月 28 日至 11 月 28 日，在開封的大街小巷遍布色彩絢麗的菊花，紅的、黃的、紫的，白的，把開封妝點成一片花海。花會主要展點有龍亭、鐵塔、大相國寺、包公祠、禹王臺等幾處，所展出的菊花品種多達 100 餘種。花會期間還將展開各種經貿活動，目的是使人們瞭解開封。中國開封菊花花會已成為開封乃至河南眾多旅遊資源中的一個獨具特色的品牌。菊會時節，全市展菊多達 300 萬盆、品種 1300 個，形成了「滿城盡菊黃」的壯觀景象。由於歷屆菊會的推動，開封的養菊技藝也得到長足的發展。開封菊花早在北宋時期就已盛極一時，掛菊花燈、開菊花會、飲菊花酒等活動在開封已經有上千年的歷史。「開封菊花甲天下」成為不爭的事實。

4 月 22 日至 26 日開封還有每年的宋都文化節。主要活動內容有：「宋都」風情遊，遊覽宋都禦街等開封的名勝古蹟。在樊樓品嚐皇宮禦宴，觀看宋宮樂舞，鬥雞比賽；舉辦民間文藝表演、書畫、盆景、花卉及工藝美術品展銷；舉辦國際風箏比賽等。

一年一度的東京禹王大廟會是展示開封民間藝術的大舞臺，也是品嚐開封風味小吃的好去處 1993 年，開封恢復了「東京禹王大廟會」這一傳統的民俗文化活動，深受廣大市民的歡迎。廟會期間不僅有民間祭祀活動，而且還有舞獅、盤鼓、旱船、踩高蹺、吹嗩吶、豫劇、京劇等豐富多彩的民間藝術表演及風味小吃、旅遊商品展賣活動。

中國民間的風俗節會，不僅與吃、玩相關，也與旅遊相聯。可以說，民間的每一個風俗佳節都是別具一格的旅遊節。

四、飲食文化

開封夜市久負盛名，位於市中心的鼓樓夜市規模最大，小吃品種最多。這裡的風味小吃，風味雅，深受中外賓客的喜愛。「炒涼粉」、「杏仁茶」還曾遠涉重洋，赴新加坡表演，備受歡迎。如今，逛夜市、品小吃、體味古都民俗風情，已成為遊開封的一大樂事。

任何飲食文化的基本的和第一位的特點，便是其鮮明的地域性。原料的地域性，成品的地域性，習慣與風格的地域性以及如同俗語所說「一方水土養一方人」。開封飲食文化是豫菜的代表，具有傳統宮廷菜餚特色，尤以「中華老字號」、「開封第一樓」經營的「灌湯小籠包子」和「什錦包子宴」馳名中外為榮。

總之，旅遊與文化是密不可分的。在現代的旅遊活動中，旅遊者不吝金錢與苦的空間位移活動，顯然不是為了滿足生存需要的謀生手段，而是出於樂活的需要，是一種精神性的享受和發展需要，是一定文化背景下的產物，是文化驅使的結果。沒有的文化的發展，就無法激發人們的旅遊動機，也就不可能產生旅遊。旅遊的發展雖然是以一定的經濟發展為物質基礎的，但從深層看則是社會文化進步與觀念轉變的結果。因此只有在提供物質享受的同時提供給旅遊者以文化享受，才能真正吸引住客人，並實現盈利。

第五節　案例評析

悠久的歷史和深厚的文化累積，使開封享有七朝古都、文化名城、大宋故都、北方水城、菊城之盛名。遍布市縣的名勝古蹟，依稀可尋的古城風貌，特色濃郁的民俗文化，絢爛多姿的秋菊，顯示了古都的風韻和魅力。進入九十年代以來尤其是近幾年，隨著經濟的發展、人民生活水平的提高和假日經濟的到來，開封市旅遊業得到快速發展，取得了顯著成績。可是，與同是幾朝古都的北京、西安、南京相比，無論是在知名度、吸引力、客源市場、旅遊創匯等方面都還存在著不小的差距。因此，開封還需要進一步的發揮資源優勢，進行旅遊產業的整合，加大旅遊營銷，進行觀念與行動上的創新，從而贏得古都應有的名望與聲譽。

一、取得的成績

1．大打「宋都」招牌，突出文化內涵

在中國的歷史長河中，北宋的地位舉足輕重。「唐宗宋祖」中宋太祖的雄姿和歷史業績，為歷代統治者嚮往和追逐；在文化發展史上，「宋文化」更是達到了歷代王朝的顛峰：不僅「宋詞」被廣為傳誦，很多傳統文化的影響，至今尚流淌在人們的血液裡。而能夠集中反映和代表北宋文化的，只有開封。歷經北宋王朝9個皇帝168年的營建，使開封成為全國唯一完整地全面反映北宋歷史的唯一標本。開封是與西安、北京、南京並列的四大古都之一，無疑，發展開封旅遊，必須突出「宋城」特色。這一點，在

開封市的上上下下已經達成了共識。開封旅遊城市的建設和發展，也是圍繞「宋」字做文章。開封旅遊發展的優勢，在於「古」；而「古」的全部，盡在北宋。做好「宋」文章，是開封旅遊的精髓，也是這個城市的內涵所在。

作為七朝古都，開封歷史上曾經的盛極一時為其奠定了歷史名城的地位。漫長的歷史為這座城市累積下了豐厚的文化內涵，也為今天的開封發展旅遊事業打下了深厚的人文資源基矗近年來開封市大力實施「旅遊帶動」戰略，全力打造的「宋」文化旅遊品牌已經日趨成熟，並漸顯其獨特魅力。經過多年的努力，開封市已經形成了由清明上河園的宋代民俗文化、龍亭公園的宮廷文化、開封府的宋代府衙文化和大相國寺的寺廟文化為骨架構成的「宋」文化旅遊體系。在景區、景點的建設和內容的豐富上，開封市這幾大知名景點都是各有側重，深挖其內涵，形成了互為補充的局面。

經過多年的努力和發展，開封市在旅遊業發展中著力打造宋文化特色旅遊品牌，形成了包括皇家園林文化、民俗文化、府衙文化和宗教文化在內的具有濃郁的「宋」文化特色的旅遊格局。開發文化資源，發展文化產業，是現代社會和未來社會的精神亮點與經濟支點，也是經濟快速發展中最具耐力和潛力的措施。所以應該將文化、文物與旅遊景點相結合，發展成為一個新興的經濟產業，因為只有文化產業，才能更好地繼承和發展本土文化。這種具有娛樂性、傳播性、宣教性、投資性和增值性的產業是可以長足發展的。

2．利用節會擴大宣傳

各種形式的旅遊節在擴大營銷效果，提升城市知名度，增加旅遊創匯收入等方面的作用是十分巨大的。許多旅遊城市在利用各種各樣的旅遊節當中受到了很好的效果。例如：大連的國際服裝節、青島的國際啤酒節、山東濰坊的風箏節……無不替舉辦城市賺取了足夠的人氣，贏得了豐厚的回報。

作為歷史文化名城，開封各種特色節會眾多，如菊花花會、廟會、文化節、汽車展、尋根活動等，都是吸引遊客的亮點，圍繞抓住節會重點，擴大旅遊市場，開封市採取了一系列卓有成效的旅遊宣傳促銷活動，旅遊客源市場得到進一步的鞏固和提高。

為在節會期間廣招遊客，每個節會前夕開封市都要舉辦富有特色的宣傳活動，特別是在每年的菊會前夕，連續舉辦了「開封金秋遊旅遊推介會」，邀請中外旅行商及新聞記者到開封考察踩線，透過新聞發表會、特色路線展示、旅遊業務洽談等活動，使每年的菊會期間各地遊客紛至沓來，實現了「菊花搭臺，旅遊唱戲」，如 2003 年菊會就接待遊客 145.6 萬人次，帶動相關行業實現旅遊總收入 2.78 億元，社會效益和經濟效益顯著，使菊會成了繼黃金週之後的「黃金月」。

3．產品設計突出創新

在雕梁畫棟的樓臺上，一位古裝打扮的富家千金風擺楊柳般款款現身，只見她嬌羞地從丫鬟手中接過一個紅色繡球向下拋去，等待已久的遊客蜂擁而上哄搶起來......這並非電影裡的鏡頭，而是每天都在河南省開封市著名景區「清明上河園」中上演的情景劇——「王員外招婿」。「我們就是想透過這一系列的情景劇將一個個單調呆板的「死」景點變成「活」景觀。」開封市旅遊局的一位負責人現場向記者解釋說。

清明上河園豐富多彩的民俗表演，龍亭景區的「大宋皇帝巡遊」，開封府獨特的「包公迎賓」開衙儀式，天波楊府的楊家將戲劇文化表演，以體驗為主的「情景旅遊」正在成為各地景區吸引廣大遊客的新「招牌」。

旅遊產業是一項體驗產業，旅遊者對旅遊產品的消費關鍵是在旅遊景點的參與體驗活動。著名旅遊專家魏小安認為，如果遊客到一個景區旅遊，回來後能夠講出一些感觸很深的細節和故事，那麼，這個景區的設計就是成功的。當前旅遊項目的創新應該講究情景規劃和體驗設計，即一切從遊客的身心體驗出發，透過情因景生、景因情入，做到情景交融，讓景區可進入、可停留、可欣賞、可享受、可回味，從可看、好看、耐看、反覆看，最終達到回頭看。魏小安強調，情景規畫和體驗設計必須強調創新，最大限度地追求差異。他說，憑藉差異才能產生特色，具有特色才能產生吸引力，而吸引力是提升景區競爭力的根本。

二、存在的不足

1．尚未形成獨具特色的旅遊品牌

產品有品牌，企業有品牌，城市也得有品牌，商業化社會的進程將城市帶入一個開放的市場交易平臺，如果一座城市不想被遺忘，就必須像經營企業，營銷產品一樣地經營自己的城市，打造自己獨具特色的城市品牌。一個城市的自然環境、經濟實力、人文景觀、建築特色和歷史風貌形成這個城市的特色，將這種城市特色定位包裝就形成城市品牌。

比如桂林為什麼和世界其他城市不同？這個品牌是怎樣產生的？我們就馬上能夠意識到這個城市有不同於世界任何一個地方的優秀山水自然景觀，更有自己獨特的文化特徵，也就形成了它自己的城市品牌。再比如，我們一提起「動感之都」就會想起香港；一提起「浪漫之都」就會想起大連；一提起「一山一水一聖人」就會想起山東等等這些無不都是成功的品牌營銷。而談到宋代中國的傑出表現，我們如果也能夠馬上聯想到宋代古都開封，這也會是城市品牌的表現。

所以開發旅遊要突出開封的宋文化特色，做好旅遊景點和路線的包裝、宣傳、促銷，展開吸引力強、面廣的開封兩日遊、三日遊等，打出開封旅遊的品牌，開發精品景點、精品路線，形成聞名海內外的旅遊熱線。要突出品牌意識，堅持扶優扶強，打造

精品景點、精品路線。要加大宣傳促銷的力度，打響品牌，提高知名度。

因此，要打造一個旅遊城市的品牌形象，我們更應該從打造城市品牌過程、不斷豐富和挖掘城市品牌的內涵上下功夫，才能夠找到自己不同於別人的東西，才有自己的特色。

2．旅遊市場需進一步開發

開封是一座七朝古都，自「春秋」至今已有三千多年的歷史了。這漫長的世事滄桑，朝代更替，風俗變遷，可知文化累積是何等深厚，何等驚人！僅開封的名人逸事而言，能夠企及她的城市是為數不多的。開封的「包青天」、「楊家將」在國外不能說家喻戶曉，至少可以說知道的人很多很多。然而，與大名鼎鼎的開封名人相比，在旅遊地的知名度上，無論是在國內還是國外，開封都沒有達到她應有的地位。尤其是在吸引國際遊客方面，開封和其他的歷史文化名城相比，旅客人次和旅遊外匯收入上都存在差距，這與開封所擁有的旅遊資源的豐富程度是極不相稱的。

因此，要充分發揮開封旅遊資源豐富的優勢，抓住河南省建設鄭、汴、洛「三點一線」沿黃旅路線的機遇，乘勢而上，大力推進旅遊業快速發展，加強旅遊市場管理，全面提高旅遊業管理水平和服務品質，加快旅遊服務配套設施建設，提高旅遊產業化水平。逐步實現旅遊景點所有權與經營權的分離，適時組建開封旅遊集團，力爭上市融資。加大旅遊宣傳促銷力度，擴大國際、

國內客源市場。努力把開封建設成國內一流、國際知名的旅遊強市。

3．旅遊購物有待發展

旅遊商品是一個較大的範疇，具有很大的挖掘潛力，經營旅遊商品應該成為旅遊景點增加收入的重要方面。旅遊商品還是一種文化傳播載體，是旅遊景點走向國內外旅遊市場，進而占領和開拓旅遊市場的重要媒介。我們不能單純地把旅遊商品看成是物化產品，而是要將其注入文化的靈魂，使其更加富有鮮活的吸引力，更具有人文精神和明顯的地域文化性。旅遊紀念品既可以在一定的地域暢銷和揚名，也受地域文化的限制和壓抑，不可能無限地擴大銷售範圍，延長銷售時間。為此，要有創新意識，不斷根據國內外旅遊者的消費心理、水平、文化和慾望，進行二次或多次調整開發，使之經常滿足旅遊市場日益增長的物質文化需求。

開封作為七朝古都，作為優秀旅遊城市，目前能提供給外地遊客的除了汴繡工藝、書畫作品和仿真清明上河圖，就是一些食品特產，真正具有代表意義的紀念品不是很多。旅遊的六要素為吃、注行、遊、購、娛，開封在「遊」與「吃」上占據優勢，其他均屬弱項，特別是旅遊購物，是整個旅遊消費中的薄弱環節。

據有關部門測算，在來汴遊客的消費結構中，購物僅占 12% 左右，而門票卻占 60% 以上。按照旅遊發展的一般規律，門票占旅遊消費的比例越高，說明該地旅遊產業化的水平越低。在一些

發達的國家和地區，門票僅占遊客消費總量的 2%—8%，而購物卻占 60% 以上。

開封如何發展適應市場和迎合遊客需求的旅遊商品，如何提高遊客在汴的消費水平特別是購物消費的比例，是開封市旅遊產業化進程中一個至關重要的問題，也是調整、強化旅遊業內部結構需要解決的課題。

4．遊客停留時間不長，消費水平不高

在開封遊玩，玩一天有點少，兩天有點多。遊客大多選擇一天，挑選主要景點遊玩。一日的旅遊模式確實給開封旅遊經濟的發展帶來了羈絆，開發開封的旅遊資源的確需要大手筆。從城市環境到郊野生態，從市區道路到鄉間小路，點點滴滴的融會發展才能形成開封的大旅遊格局。僅僅依靠小景點、分散性的經營，是難以達到預期的效果。精品景點在於維持新鮮感，普通景點在於開發和擴建，人造景點在於借助歷史資源提升自身品味！

開封的旅遊資源很豐富，可是比較密集，景區（點）也非常接近，這就大大縮短了遊客的行程。各景區（點）大多數屬於人工再造的觀光園林和建築景觀，節目內容也有不少雷同之處，這樣一來，遊客看了兩三個景點就再沒有興趣逛下去了。現有各景區（點）在建設和內容設置上應儘量突出各自特色、避免雷同，真正實現優勢互補。對於「城摞城」和開封古城牆應加緊開發和利用，並增加遊客參與的項目和內容。同時，應進一步加強市區周邊及縣郊旅遊景點的開發和建設，把已經具備開放條件的焦裕

祿烈士陵園、朱仙鎮等景區（點）納入旅遊景觀建設的大格局，
從而拉長遊客的行程。

思考題

1‧開封與北京、西安、南京等歷史文化名城相比，還存在那
些差距？
2‧作為古都旅遊，如何保持可持續性發展？
3‧與杭州的宋城旅遊相比，開封存在哪些異同？
4‧開封的文化旅遊的特點有哪些？
5‧城市構建旅遊品牌的重要作用？

喀什

第一節　概況

喀什，全稱「喀什噶爾」，是一座已有二千一百年歷史的邊疆重鎮，曾經是絲綢之路中國段南、北、中諸道在西端的總匯點，東臨塔克拉瑪干大沙漠，南依喀喇崑崙山，與西藏地區為鄰，西靠帕米爾高原，與吉爾吉斯斯坦、塔吉克斯坦、巴基斯坦、阿富汗、印度接壤，北與新疆克孜勒蘇柯爾克孜自治州和阿克蘇地區相連。是中國西部對外經濟文化交流的咽喉和門戶之地，自古以來就是新疆南部政治、經濟、文化、軍事和交通中心，素有「絲路明珠」之美稱。一九八六年被國務院命名為中國國家級歷史文化名城。

一、自然風貌

喀什地區總面積 16.2 萬平方公里，地形複雜，自然環境從南向北地域差異明顯。山區氣候寒冷乾旱，冰川廣布，平原沙漠景觀突出，景觀類型組合多樣。四季分明，夏無酷暑，冬無嚴寒，年平均氣溫 11.8℃。喀什是塔里木盆地西緣最古老的綠洲之一，盛產小麥、玉米、棉花、水稻，被譽為「塞外江南」，還盛產杏、梨、核桃、蘋果、葡萄、無花果、巴旦木等，為遠近聞名的「瓜果之鄉」。

喀什素有「絲路明珠」之美稱。遠在古代，絲綢之路這條橫貫歐亞大陸的交通大動脈，進入塔里木盆地以後便分為南北兩道

而行，繞過塔克拉瑪干大沙漠後又在喀什交匯，然後越過帕米爾高原，通往印度、伊朗、西亞、歐洲等地。在絲綢之路這條歷史的彩帶上，喀什噶爾如同一顆璀璨的明珠，閃閃發光。喀什風光奇特，這裡有號稱世界屋脊的帕米爾高原，有曲折蜿蜒的葉爾羌河，有「死亡之海」——塔克拉瑪干大沙漠......這些自然景觀，妝點著喀什大地，使她分外美麗妖嬈。

二、悠久文化歷史

喀什地處中國西部邊陲，風光獨特，是絲綢古道上的一座歷史名城，沉澱著古今深厚的歷史文化。當你感受著北國的陽光和氣息，跋涉在浩瀚的大漠之中，聆聽著古老的駝鈴聲，或乘坐著現代的交通工具逐漸走近這座邊城時，就會追憶起昔日西域三十六國並立的輝煌，並把視線一點一點地移向這座城市，強烈地感受著遠古與現代交匯的濃重的文化氛圍。伊斯蘭教和佛教兩種宗教文化在同一空間交融，使喀什顯得更加獨特而神祕。喀什文物古蹟眾多。這裡有世界聞名的艾提尕爾清真寺，有西元十一世紀偉大的維吾爾族語言學家，有大型伊斯蘭式古建築—香妃墓，有千年佛教遺址—莫爾佛塔，有古代「喝盤陀」國的都城—塔什庫爾石頭城等。喀什素有「歌舞之鄉」的美稱。喀什的手工藝品品種類繁多，製作精巧。

三、交通介紹

喀什交通郵電初步形成了以喀什市為中心，聯結各縣，溝通南北疆的現代綜合性交通，運輸通訊網絡 314、315 國道貫通喀什全區，主要幹線公路實現柏油化。1996 貨物周轉量 21416.9 萬公里，旅客周轉量 68026 萬人。喀什機場於 1953 年通航，現為新疆第二大航空港。南疆鐵路亦已通車。郵電通訊發展迅速，建成了衛星地面通訊站，12 各縣市的電話已組成本地網，進入全國控網，並可直撥全國各地乃至世界大中城市。烏魯木齊至喀什的航線、南疆鐵路、314、315、219 國道構架了區內的主要交通幹線，紅其拉甫口岸和吐爾尕特口岸是區內和中亞、南亞國家的聯繫通道，連接著廣大的國際、國內疆外和疆內的客源市場。

第二節　旅遊資源條件

喀什旅遊資源極為豐富，在區內 16.2 萬平方千米的土地上，有著豐富的自然和人文旅遊資源，它們是吸引遊客的物質基礎，其特色鮮明。自然景色獨特迷人，沙漠旅遊、冰川探險、高山旅遊等為各國遊客所傾慕。喀什以其濃郁的歷史文化、絢麗的民俗風情、獨特的人文自然景觀，喀什就是新疆的一個縮影，民族結構、宗教信仰、文化氛圍都有其鮮明的地域特色，吸引著眾多的海內外遊客觀光遊覽，以致於人常說：「不到喀什，就不算到新疆」。

一、自然旅遊資源

1 . 喀什（喀什噶爾的簡稱，意為玉石般的地方）是中國最西端的一座城市，東望塔里木盆地，西倚帕米爾高原。是中國西部廣博地域上的一顆閃爍的明珠。

2 . 高山、極高山區的山峰、冰川、冰湖和高原景觀知名度極高，享譽中外。

3 . 平原胡楊林是典型的乾旱區荒漠河岸林，景觀奇特。

4 . 平原區沿大河形成的交織水域、湖泊、水庫是展開各種水上娛樂項目的良好場所，充分展示了西部的山水和草原風光。

5 . 地層中保存完好的各類海相生物化石群記錄著地質歷史的滄桑巨變，也是具區域象徵意義的旅遊紀念品。

6 . 平原的大漠是沙漠探險和沙漠旅遊活動的依託。

二、民族文化、人文旅遊資源

文化遺址、古道、古城、佛寺、石窟、墓葬、岩畫等，構成豐富的文物古蹟景點，成為該區吸引海內外遊客寶貴的人文旅遊資源之重要部分。

1 · 眾多的名勝古蹟

悠久的歷史為喀什地區留下了眾多的古城、古墓、古道、古驛站、宗教建築等古代遺蹟。阿帕霍加墓（香妃墓）傳說清乾隆的妃子香妃（希帕爾汗）病亡後移葬於此，故此墓又稱「香妃墓」，是一座具有維吾爾傳統建築藝術特色的古代建築群。

2 · 宗教文化和享譽世界的名人名作

喀什是喀什噶爾的簡稱，其語源有突厥語、古伊斯蘭語、波斯語等融匯而成。這裡是維吾爾族聚居地，盛行伊斯蘭宗教文化，也是維吾爾文化的重要發祥地，孕育了燦爛的民族文化，奠定了喀什古文化在世界文學史上應有的地位。

3 · 絢麗多彩的建築藝術

喀什維吾爾建築既汲取了中原建築精華，也引進了中、西亞與伊斯蘭建築韻味，與當地的自然條件、建築形式融為一體，別具一格，成為中華民族建築百花園中的一朵奇葩，也豐富了世界建築藝術之內涵。

4 · 民族文化

該區是維吾爾族聚居最集中的地方，也是維吾爾族文化的最重要發祥地，孕育了燦爛的民族文化，產生過多位古代維吾爾族

著名學者、詩人和音樂家。維吾爾族的古典音樂「十二木卡姆」集維吾爾音樂之大成，是舞樂藝術之瑰寶。維吾爾族的民族工藝品歷史久遠，品種繁多，具有獨特的民族風格。傳統的地毯、花帽、艾得萊絲綢、小刀、土陶等色澤艷麗，美觀實用，熱瓦甫、都塔爾、彈布爾、達卜（手鼓）等結構精巧，風韻獨具。

　　走進喀什，可以瀏覽古絲綢之路的遺蹟，領略絲路的民俗風情，聆聽絲路的商旅傳說；逛一逛「不去遺憾多，一去忘不掉」的「喀什大巴紮」，從中體會古今絲路的異趣和獨特風情。

第三節　市場分析

一、客源市場

　　客源市場廣闊，國際客源增長穩定，國內客源突飛猛進，發展走勢好。從 1984 年的 2000 多人增至 2000 年的 2.5 萬人次，平均滯留約 3 天，近幾年發展平穩。主要客源國和地區有：日本、美國、德國、法國、英國、義大利、澳大利亞、瑞典、荷蘭、新加坡、巴基斯坦、臺灣、獨聯體國家和港、澳地區，其中日本為最大客源市場國。中國國內遊客從 1989 年的 3.4 萬人次上升到 2000 年的 60 萬人次，其中新疆內部占 6 成以上，以烏魯木齊市和喀什本地最多，其它省區有北京、上海、浙江、江蘇、華北地區、西北地區、重慶、廣東、西南地區、華中地區、山東、東北地區等。近年來，喀什市、疏附縣、莎車縣、葉城縣、塔什庫爾縣、巴楚縣、疏勒縣、英吉沙縣、澤普縣經國家批准相繼對外開放，旅遊基礎

設施逐步完善。加之紅其拉甫口岸和吐爾尕特口岸的開放，大大增加了喀什同中亞、西亞和歐洲等地的旅遊往來。

二、旅遊優勢

喀什有悠久厚重的歷史文化底蘊，和濃郁的民俗風情，有曲折幽深的高臺居民和神奇的帕米爾高原風光，有世界旅遊組織劃分的六大旅遊資源──登山、冰川、沙漠、峽谷、古城古洞探幽和生態旅遊。

旅遊資源豐富，品味高，旅遊業在新疆舉足輕重。喀什是新疆旅遊資源類型最豐富的地區。尤其是民俗文化最為濃郁。喀什市是中國 62 座歷史文化名城之一，在新疆是唯一的，無可替代的。喀什市是古絲綢之路南北道的父匯點，又是通往中亞、南亞的絲綢之路新起點，是絲綢之路上一顆最璀璨的明珠。多民族聚居豐富了該區的民俗旅遊資源，各民族，尤其是維吾爾族，塔吉克族的節日慶典，服飾裝束、宗教文化、飲食起居、婚喪禮儀、民族歌舞、娛樂習俗構成了絢麗多彩的民族風情，成為當地最具魅力的旅遊資源。因此，國際和國內的許多遊客將喀什視為新疆的典型代表。多年以來喀什旅遊業穩定在全疆各地州的前四位，2000年創收達到 9000 餘萬元。

形成了一批享有較高知名度的景點（區）主要有：艾提尕爾清真寺、阿帕霍加墓（香妃墓）、優素甫·哈斯·哈吉甫墓、莫爾佛塔、麻赫穆德·喀什噶里墓、盤橐城（班超紀念公園）、石頭城、

唐王城、阿曼尼莎汗紀念陵、喀什中西亞國際貿易市場、喀什絲路博物館、慕士塔格峰、公格爾峰、卡拉庫里湖、紅其拉甫口岸等。推出了一批具有很強吸引力的旅遊工藝品，特色產品和風味小吃。如英吉莎小刀、艾德萊絲綢、地毯、花帽、民族樂器、伽師甜瓜、無花果、石榴、巴旦杏、葡萄、沙棘、阿月渾子、烤全羊、烤羊肉串、烤包子、薄皮包子、抓飯等。

喀什是歷史名城、邊陲重鎮，更是一處風光秀麗的遊覽勝地，從民俗建築到宗教文化都從各個角度代表著地域廣闊的新疆。獨有的西域文化給人一種遙遠的神祕和遐想，它蘊涵的許多民族、宗教、民俗在內的歷史文化濃烈古樸，令人陶醉，令人難忘，是新疆別的地方不能替代的，「不到喀什等於沒來新疆」這句話的真實含意也正在於此。

第四節　旅遊產業背景

一、較完善的旅遊服務體系

1978 年以來，喀什地區旅遊業逐步開始發展，截止目前，主旅遊企業有：喀什國際旅行社、喀什中國旅行社、喀什青年旅行社和喀什金橋旅行社。擁有 50 餘輛旅遊車輛，總座位達 600 餘座。能較好地承擔旅遊交通任務。地區現有涉外賓館 11 家，8 家在喀什市，其餘 3 家在莎車縣、葉城縣和塔什庫爾干縣，其中二星級賓館 4 家；一星級 1 家，擁有總床位數 3000 餘張。另有較高等級的賓館十餘家，擁有床位數約 5000 張。賓館的接待能力基本上能滿足目前的遊客數量需求。

二、城市中心為依託的交通通訊網絡

　　喀什作為南疆的交通樞紐，交通業比較發達。出入喀什地區及區內交通有航空、鐵路、公路運輸。到喀什旅遊，可以選擇理想的交通工具。喀什的交通主要為航空和公路。在喀什至烏魯木齊之間，每天都有大型客機來往飛行，旅遊旺季時，每週還增加四個航班，為旅遊者提供了極大方便。現年運客量 6 萬餘人次。現在喀什機場已成為新疆第二大航空港，喀什機場設施經過三次擴建已被國家批准為國際機場。目前，機場改擴建資金已籌集到位，預計 7 月份開工建設，機場建成後可開通喀什到奧什、安集延航線，烏魯木齊至伊斯蘭堡飛機在喀什停靠。

　　喀什公路四通八達，全區 12 個縣（市）均通汽車。從喀什市向東北有公路通往克州、阿克蘇、庫爾勒、吐魯番，再向北通往烏魯木齊。從喀什市向東南有公路通往疏勒、英吉沙、莎車、澤普、葉城、和田，再向東可通往甘肅的敦煌和青海的格爾木。從葉城向南可通往西藏地區。從喀什市向南有中、巴國際公路，向北和向西有兩條公路經吐爾尕特口岸通往獨聯體。年運客能力達 100 萬人次以上；公路現有 314、315、219 國道貫通，配合 215、213、214、310、311 省道及縣鄉道路通達主要旅遊景點（區）。

　　通訊業發展很快，光纜和通訊廣泛使用。提供了集文字、圖形、圖像、語言為一體的多媒體綜合訊息服務。

三、喀什地區統計局的數據

2004年	1-4月	黃金週	1-7月	1-8月	1-9月
旅客數（萬人）	512	42.72	883	203.54	1024
旅遊收入（萬元）	8424	897.52	19286	26900	26948
按民航、鐵路、公路計算旅客數（萬人）	495	暫無	828	127.25	947
旅遊收入（萬元）	6793	暫無	14593	20600	20618
按賓館、飯店、旅行社、景點計算旅客數（萬人）	16.66	4.74	55	76	76.29
旅遊收入（萬元）	1631	229.02	4693	6300	6330
海外旅遊者（人）	1776	暫無	暫無	暫無	暫無

第五節　資源開發與項目策劃

喀什是將旅遊與民族文化和地域特色結合發展的典範，其旅遊發展模式呈現出以下幾個特點：

一、管理模式—政府起著主導作用

喀什地區、喀什市對創建中國旅遊城市一直十分重視。5 年來，共投入 10 億餘元資金對城市進行建設、改造，使喀什這座千年古城青春煥發，各族人民團結向上，為喀什市的旅遊產業發展奠定了良好的基礎；近幾年先後邀請名人迪麗拜爾和阿迪力作為

故鄉的旅遊形象大使，向國內外宣傳、營銷喀什，使喀什旅遊業日益成為經濟發展中的亮點和增長點。因此，創建中國優秀旅遊城市不僅是喀什市的奮鬥目標，更是加快喀什市經濟發展的根本要求。隨著中吉烏鐵路的修建，國際航空港的投入使用，喀什既可直達歐洲，又可越卡拉奇進入印度洋，加入國際經濟圈的大循環。必將成為連接亞歐大陸旅遊交通樞紐城市、國際貿易中心城市和最具人文內涵的旅遊觀光城市。

喀什地區國民經濟發展規劃中，旅遊業被置於重要位置，確立了大力發展旅遊業的方針，在地區產業結構調整中，將地區旅遊業作為優勢產業，在產業策略上，將旅遊業作為大產業來發展，盡快將資源優勢轉化為經濟優勢，有步驟地、可持續地發展旅遊業。為了在西部大開發中充分發掘喀什的旅遊資源，喀什地區啟動一批旅遊項目工程，把喀什市建成「全國優秀旅遊市」。

喀什政府還聘請中科院新疆生態與地理研究所的專家，對全地區進行了旅遊資源普查，編制旅遊規劃，據此提出了以喀什市為中心，創建全國優秀旅遊城市。該市重點實施「15481」工程，即建設一個旅遊娛樂場所，推出五條旅遊新路線，在喀什市建設手工藝品、民俗、風味小吃、農副產品 4 條特色步行街；修建 8 個城市公廁，開發一系列旅遊商品。目前，該地區正在建造「喀什民俗風情園」。岳普湖縣上馬沙漠旅遊項目工程，已完成旅遊開發區砂石路面、電力、電話等工程，該工程全部投資達千萬元人民幣。

二、基金模式—政府引導，國際輔助，吸引民間投入

對國家級重點項目的建設，國家要注入前期的資金。國際資金的介入也是很重要的管道之一，因為有很多項目對全球的環境變化有重要影響，這些計畫的實施既可以創造一定的旅遊價值，又可以對全球的氣候變化產生深刻的影響，因此能成為國際關注的熱點，熱點就是旅遊的賣點，就能吸引國際資金的介入。更大量資金的投入則還需要吸引民間資金的投入來完成。

（一）喀什政府投資億元建設四大景點

2001 年新疆著名的民俗旅遊區喀什地區投資一億多元人民幣建設四大旅遊景點，完善旅遊設施。這次投資建設的工程主要有：配套完善岳普湖縣達瓦昆沙漠風景旅遊區；建設占地一百七十公頃的疏附縣吾庫薩克民俗風情區；建設占地二十公頃的疏附縣欄杆鄉民俗文化風情園；開發建設塔什庫爾干縣帕米爾高原風景區、慕士塔格冰川公園和塔合曼溫泉療養區。

（二）企業投資整和旅遊產業

2003 年北京中坤集團特邀澳大利亞 D、C、M 設計事物所、法國和同濟大學的規劃設計專家來南疆三地州實地考察，並投資 13 億元整合南疆兩地州旅遊產業。中坤集團的投資將對喀什社會進步、經濟發展、民族融合產生不可估量的影響，同時也為提升喀什中國西部經濟核心地位創造了良好的基礎條件。中坤旅

遊正式運作後，喀什幾年內來源於中坤旅遊的直接收益將達到數十億，並能帶動相關的餐飲、賓館等產業，獲得大批就業職位，使人民群眾的收入和地方財政收入有較大幅度的增長；能拉動我區傳統手工藝品的發展及相關旅遊產品的開發；帶來房地產新一輪開發的高潮；改變我區落後的旅遊設施現狀；能提高當地居民的文化素質，提升人民的生活品質和生活品味。與此同時，還能吸引一大批國內、國外的實業家來喀旅遊，由此帶來無限商機，為喀什經濟發展創造出更廣大、寬闊的發展空間。

（三）產品模式—三優轉化模式「人無我有，人有我優，人優我精」

突出民族特色和地方風格，充分展示原始、神祕、浩瀚、雄偉的自然景觀和粗獷、純樸、熱情的民族風情以及千百年來形成的文化底蘊，樹立起別於其它城市的旅遊形象。

1・地區特色—核心資源開發

「西部第一漂」——開發喀什河漂流。國內有關專家在考察喀什河漂流河段後，將喀什河漂流資源定位為：漂流特色集奇、長、險、美為一體，與全國 66 條展開漂流的河流相比，喀什河的等級屬甲級的甲等。其中奇是指漂流河道是穿越西北面積最大，亞洲保護最完整，面積約 21 萬畝的原始森林，並飛渡西部小三峽；長是指漂流里程 163 公里；險是從起點至終點落差達 1480 米，河水既洶湧澎湃，又平緩柔和，歷經峽谷、險灘、巨浪和漩流；美是千奇百態的喀什河流域風光盡收眼底，她的美只有透過漂流才

能全部領略，使人真實體會到在純淨水中漂流，在綠色的長廊中漂流，在百里來廊中漂流，在藍天下漂流的美妙感覺。

同時還發展喀什河谷風景區：蒼蔥碧綠、綿延 110 公里天然而成，巧奪天工的喀什河谷次生林被列入全疆旅遊開發十大項目，並被申報自治區級風景區，自治區重點文物保護單位的奴拉塞古銅遺址也正在此，歷經四年，投資 500 萬元建成的次生林渡假村，設施齊全、功能完善，其獨有的天然之美無與倫比。

開發冬季旅遊，讓白雪變白銀絲綢之路冰雪風情節成為新疆冬季旅遊的一個大平臺，新疆開發了體驗大漠寒冬景觀以及在沙丘上滑雪等旅遊項目。遊客可以到喀什看古蹟、民俗文化，體驗那裡獨特的自然、人文景觀。絲綢之路冰雪遊再加上民族風情，是一個獨特的有魅力的品牌，大有潛力，吸引了不少遊客。

2．結合民俗風情

特殊的地理氣候環境同時造就了特殊的民俗風情。由於歷史的原因，喀什一直是少數民族聚居相對集中的區域，不同的民族在漫長的人類歷史中，逐漸形成了自己特有的地方傳統和民族風情，如北方風情，大漠絲路情懷等，都是風景有形，文物有跡，異彩紛呈，這些特點極為鮮明的各族傳統風情，自然引起旅客極大的旅遊興趣。喀什政府在保護文化多元化的基礎上大力展開民俗風情遊作出了很大的舉動。

喀什古爾邦藝術節

　　喀什每逢古爾邦節，盛況空前，一直為中外旅遊者所嚮往。
因此，新疆維吾爾自治區旅遊局從 1991 年起，將喀什古爾邦節列
為一年一度固定的旅遊節慶活動項目，也被國家旅遊局列為節慶
活動項目。喀什古爾邦藝術節，可以為中外旅遊者安排在艾提尕
爾廣場觀看穆斯林群眾的大禮拜活動和盛大的薩滿舞表演；觀看
空中走繩、鬥羊、摔跤表演；到維吾爾人家拜年（家訪）；乘馬
車去遊覽香妃墓、大巴札；觀看民族幼兒園的幼兒文藝節目表演；
到帕米爾高原遊覽喀拉庫湖；到中巴邊境的紅其拉甫口岸去考察；
在塔什庫爾干縣參觀馬、羊比賽......。在夜間，有大型民族歌舞及
雜技表演。整個活動安排緊湊，內容豐富多彩，可使中外旅遊者
大飽眼福。

　　古爾邦節又稱「宰牲節」。每年伊斯蘭教歷的 12 月 10 日，
信仰伊斯蘭教的維吾爾、哈薩克、柯爾克孜、塔吉克等兄弟舉行
多種慶祝活動來歡度這個傳統佳節。

　　（四）市場模式—多元化營銷手段

　　1．節慶促銷　舉辦首屆南疆旅遊節

　　2004 年 7 月 15 日，在古絲路重鎮喀什市舉辦了新疆首屆南
疆旅遊節。此屆南疆旅遊節將持續兩個月，旅遊節期間將舉辦國
際旅遊城市市長論壇、慕士塔格峰國際大學生環保登山活動、國

際熱氣球賽、中亞國際詩會等多項國際活動，此外，還將舉辦達瓦孜節、龜茲文化旅遊節、和田玉石文化節一系列活動。新疆喀什獨有的文化資源吸引來了遊客。這些活動非常成功。

舉辦首屆達瓦孜節。為了推動新疆旅遊事業的發展，喀什舉辦首屆達瓦孜節。「高空王子」阿迪力被聘為喀什旅遊形象大使。在參加今年召開的九屆中國人大四次會議時，阿迪力提出希望在故鄉喀什舉辦達瓦孜節，推動喀什旅遊經濟發展的建議，受到國家和新疆領導的一致贊同。喀什地委書記對此事十分重視，這項意義深遠的活動達到預期目的，擴大喀什知名度，帶動喀什的旅遊經濟發展。阿迪力在歷時 3 天的達瓦孜節期間，邀請國家、新疆領導人前來參加，並特邀國內外文化及各界人士來喀，在展現新疆獨特大漠風光的同時，欣賞具有悠久歷史和民族特色的大型郎舞、麥西來甫、木卡姆、摔跤表演。

2．舉辦各種活動，吸引遊客眼球

展開「98 華夏城鄉遊」活動。喀什以「98 華夏城鄉遊」主題活動年為契機，舉辦形式多樣的宣傳活動，向海內外遊客大力宣傳喀什獨特的民俗民風，秀美的山水風光以及改革開放以來各民族團結奮鬥所取得的偉大成就。在古爾邦節期間，成功地舉辦「喀什古爾邦節旅遊節慶活動」。不僅增加了客源，拓寬了客源市場，還帶動了相關產業的發展，使「絲綢之路」再次成為旅遊熱點路線。

3・公共關係促銷

地區旅遊局創新思路，全面融入國際社會。如成功地接待了法國 150 人組成的「絲綢之路長跑團」和「日本摩托車旅遊團」，進一步擴大了「絲綢之路」在世界上的影響。與日本各大旅行社聯絡，在短時間內就與日本 JTB 旅行商會達成來喀什旅遊觀光意向，並於 1998 年 9 月接待該旅行商會考察團一行，進一步增進了信任與瞭解。並確立合作關係。同時，積極參與國際、國內旅遊交易會，先後派人參加在新加坡舉辦的「亞洲太平洋國際旅遊交易會」，在上海舉辦的「上海國際旅遊交易會」，在福建舉辦的「國內旅遊交易會」。

2004 年七月海內外三十多家旅遊城市市長相聚喀什，就如何發展旅遊經濟、合作開發新市場展開研討，論壇吸引了包括印度、巴基斯坦、吉爾吉斯斯坦、塔吉克斯坦、烏茲別克斯坦等國在內的旅遊市市長參加。這些國家均來屬於中亞地區，並與新疆接壤。這次論壇由中國市長協會、新疆旅遊局和北京中坤集團聯合主辦，其主題為「二十一世紀旅遊經濟的發展前景」。主辦者表示，新疆南部地區有著獨特的地貌和眾多歷史文化遺址，旅遊資源十分豐富，尤其與巴基斯坦等中亞五國相鄰，面對十分龐大的經濟貿易市場，具有獨特的口岸優勢，是一個前景非常看好的旅遊區域會議特邀世界旅遊組織的專家和官員做專題報告。與會者希望透過區域經濟的合作與發展，探求國際合作新空間。

4．展開多條特色路線

根據旅遊者的興趣和要求，組織觀光旅遊，如：高原湖泊二日遊：麻赫默德‧喀什噶里墓、卡拉庫里湖；沙漠風光二日遊：可乘沙漠探險車進入沙漠腹地，還設有滑沙、沙療、遊泳、快艇等旅遊項目。古絲綢之路旅遊、民俗旅遊、長途汽車旅遊、高山旅遊、草原旅遊、沙漠探險旅遊、冬季冰雪遊等各種項目的旅遊活動以及出境旅遊、全國各地名勝遊、新婚伴侶遊、老年人休閒遊、家庭旅遊等，並提供各種會議服務、學術交流、單向委託等服務。

第六節　案例評析

喀什古城在進行了多年的發展之後，現在已經成為令世人矚目的著名的旅遊勝地，可以說它的旅遊開發和發展是成功的。從前面的一系列描述中可以看出來，喀什在其旅遊發展眾多取得的成功是有原因的，主要可以總結為四個方面：

一、打造中亞南亞經濟圈重心

喀什全力打造中亞南亞經濟圈重心地區。「新疆喀什中亞南亞經濟圈發展戰略北京論壇」在京召開。論壇主題是把喀什打造成為中亞南亞經濟圈重心地區。此前，同議題論壇分別在廣州、喀什和杭州三地舉辦。中共喀什地委宣傳部副部長傅紅星在接受記者電話採訪時表示，在經濟全球化和西部大開發的背景下，正確認識並積極打造新疆喀什中亞南亞經濟圈對中國經濟發展非常

重要。喀什地處中亞南亞經濟圈的中心，是中國連接中亞、南亞的天然通道，是古絲綢之路南道、北道、中道的交匯點，與周邊各國有著悠久的經貿交流史。這些優勢對中國在中亞、南亞地區拓展廣泛的國際市場有著重要作用。喀什作為中國實現與中亞、南亞各國經貿往來的「橋頭堡」作用突顯。

此次論壇選在北京舉辦，旨在使政府和國家相關部委進一步認識到打造三地經濟圈的重要意義，給予喀什開通國際航班、加強鐵路建設等政策支持，為經濟圈的發展創造更有利條件。把喀什打造成為中亞南亞經濟圈重心地區不僅可以促使西部地區經濟進步，同時還將打破目前東南地區所遇電力、土地、人才等資源瓶頸的制約，為東南部經濟發展開闢新的空間，達到中國和中亞南亞各國共同富裕，實現「多贏」。

喀什建設中西亞國際貿易市場，位於喀什市東北角的吐曼河東岸，占地面積 130 畝，是喀什市乃至全新疆規模最大的園林化綜合性市場。許多外國旅遊者把這個巴紮稱為「中亞的物資博覽會」。

二、保護與城市旅遊一體化建設

喀什在城市發展中加強對歷史文化名城、古街區、古建築的保護，使該市城市發展與民族、歷史文化特色保護協調發展，城市特色更加突出。

喀什是一座有 2000 多年歷史的古城，喀什老城區面積約為 4.25 平方公里，占喀什市五分之一的面積。老城居住人口 12.6 萬，占城區人口四成。坐落於喀什市中心的艾提尕爾清真寺，每天都有成千上萬的穆斯林群眾前來做禮拜，在古爾邦節、開齋節等穆斯林傳統節日，有近 10 萬人到艾提尕爾清真寺進行宗教活動。國家曾多次撥款進行較大規模的維修，在這座始建於西元 1442 年的古老寺院新建了現代化的配套設施。以艾提尕爾清真寺為中心向外放射擴展的喀什老城區，是保存完整的以伊斯蘭文化為特色的城市街區：街道小巷蜿蜒伸展，走進去就像走進迷宮；居民並存著土木、磚木兩種結構，房屋布局靈活多變，不少優秀的傳統居民已有百年歷史，個別居民已保留了 300 多年。喀什政府投資近億元加強歷史文化名城保護。2003 年喀什進行老城區改造，總投資六點六五億元，其中對文物和古建築加固工程投資八千四百多萬元。還有一項高臺居民保護工程。

喀什也是新疆文物數量最多的地區，目前已確定的各級文物古蹟 392 處。這些文物古蹟時間進步大、分布地域廣，是珍貴的歷史文化遺產。喀什地區加大對文物的維修與保護力度，使眾多文物保護點成為著名的旅遊勝地。

多年來，喀什嚴格按照保護規劃要求加強對歷史名城保護工作。對重點文物維護管理投入每年達二百五十萬元人民幣以上，在城市用地規劃、建設審批工作中，堅持「保護第一，搶救為主」的方針，一切建設活動服務於名城保護，未發生一起侵占、破壞歷史遺蹟的行為。為了保護好這批文物古蹟，近幾年，國家和自

治區加大了對喀什地區文物保護和維修的力度。阿巴克霍加麻紮是中國現存規模最大的伊斯蘭教陵墓，據傳其中葬有清朝乾隆皇帝的妃子香妃，又被稱為「香妃墓」。新中國建立之初，國家就曾撥專款用於阿巴克霍加麻紮的修復。近兩年，國家文物局撥專款 320 萬元，完成了阿巴克霍加麻紮的二期修復工作，使這一著名的文物古蹟重現昔日的輝煌。

傳統街區、歷史遺蹟、傳統建築、古樹名木得到較好保護。在實施有效保護的同時，該市還相繼對阿巴克‧霍加墓、艾提噶爾清真寺等一批歷史遺蹟進行恢復和整修，成為喀什歷史文化名城的重要內容。

三、獨特民俗風情

喀什民俗風情旅遊區已被列為新疆五大重點旅遊區之一，這個開發項目將獲得重點支持。許多國際上和國內遊客不遠萬里來此旅遊的最重要目的之一就是欣賞這裡的民俗風情。民族、民俗風情發掘、體驗旅遊。瞭解各民族生活習慣，研究各民族過去、現狀，探索其未來，提供與各民族人民共同生活的條件，體會其特有的生活形態及特殊習慣。少數民族文化旅遊資源主要表現形式為語言、宗教、歷史，藝術、生活習俗等，對國內外旅遊者具有很大的吸引力。

為了配合《瑪納斯》的「聯合國非物質形態文化遺產」的申報工作，中坤投資集團投資 2000 萬人民幣拍攝大型電視連續劇《瑪

納斯》。還邀請新疆喀什地區歌舞團在北京民族文化宮進行大型的民族歌舞劇《喀什噶爾》的專場演出。把這臺大型民族歌舞劇帶到首都，致力於構件南疆旅遊新格局。帶動了帕米爾風光旅遊、國際登山、探險等旅遊。並保持了旅遊資源固有的人文特色。並將新疆的舞蹈藝術珍品介紹給更多的城市。

<h2 style="text-align:center">四、保護絲路生態</h2>

為了保護喀什現有生態資源，為可持續發展打下堅實基礎，喀什舉辦了保護絲路生態承諾活動。保護絲路生態承諾活動由共青團新疆維吾爾自治區委員會、自治區環境保護局、溢達集團和中國科學院新疆生態與地理研究所聯合主辦，旨在培育「人與自然和諧與共」的理念，組織建設綠色新疆承諾活動，動員帶領更多的青少年和社會公眾投入到拯救絲路生態的活動中來，從自己做起，從一點一滴做起，透過自己力所能及的行動，共同維護喀什現有生態資源。該活動主要採取散發宣傳卡的方式舉行。每張宣傳卡有普通的明信片大小，彩色雙面印刷。一面印有保護絲路生態的標誌圖和活動主辦單位及聯繫方式；另一面印有野生動物的攝影圖片，並附有百字左右的文字簡介，附參與方式。參與者只需將承諾內容填寫在宣傳卡上，並在生活中積極履行諸如不食野生動物、不亂扔廢棄物等若干環保方面的承諾，並把承諾部分沿虛線剪下，寄往共青團新疆維吾爾自治區委員會青農部，就有望被授予「絲路環保監督員」稱號，成為全疆 600 名保護絲路生態優秀個人之一。

五、小結

作為一種綜合性很強、外部經濟性明顯的行業，旅遊業實行政府主導型戰略是必要的。充分發揮政府信譽好、協調力強、有一定的資金籌措能力的優勢，對促進旅遊業的快速發展是必要的，也是重要的。同時，喀什地區由於生活著少數民族，生存環境、發展歷史等不同，形成了獨具特色的奇異風光和色彩斑瀾的民族風情。在開發過程中，還存在著以下的不足：

1．旅遊目的地與客源地交通線太長，使旅遊費用昂貴，國際和國內客源受其影響，增長幅度不如人意。航空票價居高不下，缺乏競爭機制，航線單一，缺少與內地、國外的直通航線，客觀上減少了長線客源。

2．民俗風情旅遊資源最具特色，但開發不足，缺乏集中反映民俗風情的龍頭景區，遊客愉悅觀賞和參與的需求得不到滿足，帶來較大的遺憾。比如說香妃墓，她在世界上也算是小有名氣，再加上《環珠格格》播出，名聲噪起，但是現在除了香妃墓三個主墓室之外，相關的景區開發沒有開發出來。如相關的小產品開發，故事編輯，以及其他的旅遊，相關的東西都沒有。遊客進去後，十五塊錢門票，看完主墓，然後就沒有了，然後坐車就走了，先後所待的時間不超過 20 分鐘。滯留的時間短，錢就花不出去。另外一個原因是喀什目前景點投資薄弱：政府沒有錢投入，再加上外面的其他的企業家又不願到喀什來投資，所以只有喀什的企業來慢慢的建設，時間是比較漫長的，而且投資的資金款項比較

大，再加上發展比較緩慢，搞旅遊的企業都是虧得，就是因為第一期限太短，二是旅遊景點建設的不成規模，滯留時間短，相關的附加產業值就沒有，就僅靠門票。必須盡快加大招商引資力度，吸引有實力的企業來喀什投資旅遊產業，加大旅遊資源的挖掘、開發、和利用，並透過健全旅遊景區設施，帶動餐飲業、旅館業，零售業的發展，最終透過增加旅遊業的附加值。

3．旅遊季節短，受誤導宣傳，旅遊旺季僅 7～9 月，遊客人數占到全年的 66%。實際上喀什地區氣溫較高，5、6、10 月均適合旅遊活動。

4．群眾性旅遊就業觀念意識淡薄。政府對個體旅遊就業引導不足，群眾觀念比較保守，主動參與藝術表演，文化展示，旅遊紀念品生產，銷售等方面明顯落後於其它少數民族省區。

5．政府部門在培植旅遊業發展觀念上有新的認識，明確旅遊業為支柱產業，是新的經濟增長點，但對旅遊業的政策、資金導向性投資方面缺乏力度。

6．各縣、市旅遊發展極不平衡，尚有幾個縣旅遊業基本處於空白，旅遊服務設施軟、硬體極待提高。

喀什風情既是一筆重要的民族文化遺產，也是一宗價值極高的旅遊資源。由於歷史、經濟和交通等各種原因，目前中國大多數少數民族地區經濟發展水平較低，但這類旅遊資源對於追求異

地風味、異國情調的國際、國內旅遊者都有很大吸引力。積極開發和利用中國少數民族地區旅遊資源，必將成為中國旅遊業招徠國內外遊客的重要競爭手段。如何開發和保護少數民族文化旅遊資源，是關係這些地區旅遊業能否持續發展的關鍵問題。這裡就喀什地區少數民族文化旅遊開發與保護進行初步探討，希望對這類地區的旅遊開發有所啟示。

思考題

1・影響喀什資源開發的因素有哪些？
2・喀什現有的旅遊項目能否突出其資源特色？
3・透過喀什的開發我們能得到哪些啟示？

古鎮篇

烏鎮

第一節　概況

一、文化底蘊豐厚的壽星古鎮

在江南水鄉，有不少像烏鎮這樣的古鎮，美麗寧靜得像一顆顆珍珠。烏鎮除了擁有大家都具備的小橋、流水、人家的水鄉風情和精巧雅緻的居民建築之外，更多地飄逸著一股濃郁的歷史和文化氣息。這可能是它的歷史最為悠久、文化最為發達的的緣故。

據潭家灣古文化遺址的考證表明，大約在 7000 年前，烏鎮的先民就在這一帶繁衍生息了。那一時期，屬於新石器時代的馬家浜文化。

潭家灣遺址是烏鎮歷史的源頭，它位於烏鎮東郊三里的潭家灣村的西邊，西接紅光村的水田，南抵河浜以南的桑地，北部延伸至潭家灣村的水田。中心地段在呈饅頭狀高埠的田裡。

遺址的文化層厚約 1.2 米，共分三層。中下層的文化內涵極為豐富，屬馬家浜文化羅家角類型。有機質較多，土質鬆軟，色澤深黑；發現的動物遺存有魚、牛、豬、鹿和庭鹿的骨頭；從採集到的陶器碎片分析，當時的日用器皿主要是以紅陶和灰紅陶為主

的釜和牛鼻式盛具，還曾發現一件鹿角勾勒器。下層可能相當於羅家角三層，上層則可能晚於羅家角遺址。

羅家角遺址在桐鄉市石門鎮附近，是浙江省迄今發現的最大一處新石器時代遺址，距今約 7000 年左右。潭家灣遺址屬羅家角類型，距今已有近 7000 年的歷史。也就是說，烏鎮的先民早在約 7000 年前就已在這塊土地上繁衍生息了。

1989 年 12 月，潭家灣遺址被浙江省人民政府列為省級重點文物保護單位。看起來，歷史的源頭毫不起眼，但只有有了潭家灣遺址，才有以後「千年烏鎮」的輝煌。春秋時期，烏鎮是吳越邊境，吳國在此駐兵以防備越國，「烏戍」就由此而來。

1950 年 5 月，烏、青兩鎮終於合併，稱烏鎮，屬桐鄉縣，隸嘉興，直到今天。烏鎮有「千年古鎮」之稱，地處兩省三府七縣之間，戰略地位十分重要。吳越兩國常在此往來爭戰，唐時叛軍和清時的太平軍亦曾在此擺開戰場因此，烏鎮古蹟眾多，但也難以保留。今天，我們能看到的千年以上的古蹟，在烏鎮還有三處，即潭家灣遺址、昭明讀書處和唐代銀杏。

二、漂浮在水鄉上的今日古鎮

烏鎮位於桐鄉市北部，距桐鄉市政府駐地梧桐鎮約 15 公里。西臨湖州市，北界江蘇省吳江縣，東南與濮院、龍翔街道等毗連，東北接嘉興市秀洲區。歷史上曾是兩省（浙江、江蘇）三府（嘉興、

湖州、蘇州）七縣（桐鄉、石門、秀水、烏程、歸安、吳江、震澤）錯壤之地。今為附近鄉鎮經濟、文化、交通中心。鎮域面積 71.19 平方公里，建城區面積 2.5 平方公里。總人口 6 萬，鎮區常住人口 1.2 萬。

烏鎮地處河流沖積和湖沼淤積平原，地勢平坦，無山丘，河流縱橫交織，氣候溫和濕潤，雨量充沛，光照充足，物產豐富，素有「魚米之鄉、絲綢之府」之稱。

公用設施方面，烏鎮設有郵電支局，開通郵路 10 條，35Kva 變電所一座，自來水廠有深井四口，綠化面積逾 28.84 公頃，綠蔭覆蓋率達 18.3% 以上。

烏鎮農業以糧食種植為主，並兼多種經營，是桐鄉市主要產糧區之一。蠶繭為烏鎮特產之首，小湖羊皮、杭白菊享譽中外，近年大力發展豬、羊、鴨、淡水魚等養殖業，獲得極大成功。

烏鎮現有初級中學 1 所，鎮小學 2 所，縣級綜合醫院 1 所，精神病專科醫院 1 所，鎮衛生院 1 所，村有保健站，廠有醫務室。文化站、廣播站、有線電視站、工人俱樂部、圖書館、電影院、影劇院、書店、人民公園等城鎮設施一應俱全。

1991 年，烏鎮被評為省級歷史文化名城，1999 年開始古鎮保護和旅遊開發工程，2000 年推向市場，獲得巨大成功，現烏鎮景區已被評為中國國家 4A 級景區，是全國 20 個黃金週預報景點之一。

第二節　水鄉旅遊業

一、旅遊概況

1・烏鎮景點

中國江南一帶常見的傳統木構架居民建築，總面積約 600 平方米，1985 年，對茅盾故居作了全面維修並對外開放，故居現為全國重點文物保護單位。

修真觀，北宋咸平元年（西元 998 年），道士張洞明在此結廬，修真得道，乃創建「修真觀」。自古以來，修真觀與蘇州玄妙觀、濮院翔雲觀並稱為「江南三大道觀」，地位極為崇高。

昭明太子讀書處，位於烏鎮市河西側。因南朝梁武帝太子蕭統曾在此設館就讀而得名，為桐鄉市重點文物保護單位。另外，還有另矛盾筆下的林家鋪子，匯源當鋪，烏將軍廟等多處景點令旅客流連忘返。

2・烏鎮風土人情和節祭

茶館風情、烏鎮城隍廟、江南水鄉狂歡節（四月初五～二十九）等。

3．烏鎮特產

姑嫂餅、杭白菊，又稱甘菊，是中國傳統的栽培藥用植物，是浙江省八大名藥材「浙八味」之一。還有何也蒸粉肉，三珍齋醬鴨，烏鎮羊肉，熏豆茶，三白酒等也較為出名。

二、旅遊基礎設施

1．旅遊交通

外部交通，從上海出發，滬太路長途汽車站每天 12：35 均有發車。自駕車可走滬杭高速公路到屠甸出口下車右轉經桐鄉市區到烏鎮，全程 138 公里，2 小時可達。從嘉興出發，嘉興汽車西站每天有 6 趟直達中巴。從杭州出發，有直達烏鎮的浙江快客。

內部交通，三輪車，鎮內三輪車起步價 3 元，逛遍古鎮各主要景點 15 元。

2．旅遊食宿

子夜大酒店是烏鎮唯一的賓館。鎮內正在修建一處青年旅館，可供自助遊客入住。鎮內大小飯店遍布，菜館以經營本幫菜的「首肉」、「荷葉粉蒸肉」著稱的百年老店九江樓、三山館，以山羊大面聞名的錢長榮菜館；應家橋塊的三珍齋醬鴨店聞名遐邇。

3．旅遊購物

烏鎮商業區以中市為中心，東南西北四柵各成系統，又有自己的中心，形成了較為完善的商業網絡。如東柵的中心是財神灣，全鎮最大的水產集散中心就在這裡，烏鎮最大的批發零售商徐恆裕東號和西號也在這裡。林家鋪子旁有錦和齋，經營南北貨物，聲譽極盛，至今尚存。在烏鎮，可以隨處買到烏鎮及桐鄉的著特色產，如：姑嫂餅、杭白菊、三珍齋醬鴨、烏鎮羊肉、熏豆茶、三白酒等，其中尤以「姑嫂餅」、「杭白菊」最為出名。

第三節　水鄉的保護與旅遊開發

旅遊資源的保護與旅遊開發二者之間是相互依存，密不可分的。一方面，旅遊開發是旅遊資源保護和發展的必要手段；另一方面，有效的保護是可持續開發的保證。目前，許多旅遊目的地過度的開發，過多的建設旅遊設施，嚴重地破壞了目的地的自然環境及價值，違背了資源保護與永續利用的原則，不利於旅遊產業的可持續發展。浙江的烏鎮在發展旅遊業的同時堅持保護第一的原則，形成了獨特的保護與開發的模式。

一、籌建桐鄉烏鎮旅遊開發公司

烏鎮是江南水鄉風貌的一個典型縮影，目前鎮區面積 46.5 平方公里，鎮上至今仍存有清末明初江南水鄉居民建築，鎮古建築面積達 16.96 萬平方米，占總建築面積的 81.54%，從其建築格局

與整體風貌我們可以想見當年「車如流水船如龍」的市井街道。烏鎮是歷史上有名的通商要埠，水路要衝，呈「十」字形的水系將鎮區分為四個傳統的居民塊，歷史上這個小鎮曾出過 64 名進士、161 名舉人，原名沈雁冰，中華人民共和國第一任文化部長、沈澤民、嚴獨鶴等名人更是為小鎮增添了幾分顯赫，烏鎮既是個千年古鎮，又是個文化名鎮。

烏鎮街道上清代的居民建築保存完好，梁、柱、門、窗上的木雕和石雕工藝精湛。當地的居民至今仍住在這些老房子裡。烏鎮從 1998 年開始發展旅遊業，目標是使烏鎮保持一百年前的老樣子。

為了使前人留給我們的寶貴遺產得以有效保護和永久延續，讓古鎮燦爛悠久的民族民俗文化重現光彩，1999 年 5 月，經過二年之久的醞釀，桐鄉市委、市政府作出了把烏鎮古鎮保護與旅遊開發作為桐鄉發展第三產業，建設文化名市的重要舉動。為此，市委、市政府組建了烏鎮古鎮保護與旅遊開發管理委員會，並發動十三個經濟實力雄厚的部門和單位組建了股份有限公司，具體實施對千年古鎮烏鎮的保護整治與合理開發。

經過一年多的整治，2001 年元旦，烏鎮中市、東柵景區正是對外開放，短短一年時間內，烏鎮累計接待遊客 185 萬人次，其中海外遊客 5 萬人次，實現門票收入近 4000 萬元。烏鎮以保護與開發並重，經濟與文化雙贏的經營模式成為旅遊經濟界的一匹「黑馬」，被譽為「從古籍中創造了奇蹟」，是「保護與開發的

一個典範運作」，薪資東市長陳向宏業榮膺「中國旅遊界十大風雲人物」的稱號。

烏鎮景區能在短短一年時間裡完成一般景區需 4 ～ 5 年從稚嫩型走向成熟型景區的轉化，與公司前瞻性的大膽決策，市場化運作和高品質，高水準的精品是十分不開的。

二、立足精品意識，規劃志在長遠

烏鎮在發展旅遊業的初期就明確提出景區建設必須堅持精品理念，因此科學嚴謹的規劃是重要前提。在具體實施中，僅建築結構，分布，故橋及水位等基本情況的前期調查工作就拍攝圖片1586 章，編寫文字說明資料十萬字，建立了完整的保護檔案。在此基礎上，先後多次制訂了《桐鄉市烏鎮城鎮總體規劃》、《烏鎮古鎮保護規劃》、《烏鎮首期整治保護總體規劃》三個不同功能的規劃，並嚴格按照規劃要求進行實施細化。在整治過程中，根據「區域整體面貌高度協調，重要居民建築充分保護」的工作目標，提出了「修舊如舊，以存其真」的理念，實施精品戰略，修復重要廳堂 11 處，建築立面整治涉及民 250 戶，並力求保證所有修復整治體現真實的歷史建築風貌，避免「假古董」的出現。烏鎮旅遊開發中始終堅持以「生態保護，環境第一」和現代化為原則，在全國古鎮古城保護中，首創了「管線地理」，「改廁工程」，「泛光工程」，「智能化管理」模式，使古鎮的歷史性與現代化又集融合在一起。努力實現人與環境，自然，城市的和諧發展烏鎮吸引了海內外眾多專家，領導和遊客的目光，接待了從

中央政治局位遠道著名影視歌星眾多國家領導人及社會名人，他們都對烏鎮得原汁原味的秀美風光讚不絕口。

烏鎮的名鎮古街被分為四個保護控制區：絕對保護區、重點保護區、一般保護區、區域控制區。針對不同類型的保護區制訂不同的規劃保護方法。

（一）絕對保護區為：茅盾故居、立志書院、修真觀戲臺、六朝遺勝、唐代銀杏、翰林第、金家廳、宋家廳、張同仁宅、匯源典當、朱家廳、徐家廳、巴家廳、石佛寺、慈雲寺、應家橋、福昌橋、通濟橋、仁濟橋、訪盧閣、財神灣、轉船灣等。該區域內的建築本身和環境均要按保護規劃的要求進行保護，不得隨意改變原狀、面目及環境，不得施行日常維護外的任何修建、改造、新建工程及其它任何有損環境、觀瞻的項目。如需進行必要的修繕，應在專家指導下按原樣進行修復，做到「修舊如故」。

（二）重點保護區為：保護文物的完整和安全所必須控制的周圍地段，以及古鎮內有代表性的傳統居民區、沿街沿河風貌帶。中市、東柵：東至財神灣，南至東市河南岸 30 ～ 50 米，北至翠波橋北 80 米（包括人民公園）和東大街兩側傳統居民，西以市河為界，包括觀後街至烏鎮大橋段的常新、常豐街兩側傳統街市；南柵：西以市河為界，北至烏鎮大橋，南至沙汪弄，東至興華南路西側傳統街市；西柵：東至市河，南至西市河南岸 30 ～ 50 米，西至小環湖島西端，北至西大街往北 100 米為界；北柵：東以市河為界，南至常春橋南塊，北至北柵大橋，東西為 100 ～ 150 米

的傳統居民和街市；其它如轉船灣、慈雲寺、石佛寺等文物古蹟周圍半徑 80 米地段。該區域內嚴格控制與名鎮功能、性質無直接關係的項目建設。建設活動應以維修整理、修復及內部更新為主，建設內容應符合保護規劃的要求，其外觀造型、體量、色彩、高度都應與保護對象相適應，較大的建築活動和環境變化應由專家評審。

（三）一般保護區為：為重點保護區外 100 米～200 米地帶；該區內建設項目應與古鎮環境相協調，並與保護對象之間保持合理的景觀，建築形式以坡屋頂為主，體量宜小不宜大，色彩以黑、白、灰為主色調，建築高度原則不超過 9 米，建築功能應以居住和公共建築為主。

（四）區域控制區為：保持名鎮風貌整體協調所控制的區域。範圍為現烏鎮鎮建成區（烏鎮新工業園區除外）；在控制區域內的新建築必須服從「體量小、色調淡雅、不高、不洋、不密、多留綠化」的原則。

三、烏鎮模式

自 2001 年開放以來，烏鎮東柵景區每年吸引了近百萬的中外遊客，成為迄今為止最快通過國家 4A 級旅遊景區的景區，並通過了 ISO9001/14001 品質環境雙認證。在浙江 2004 年的「申請世界遺產」預備名單中，江南水鄉古鎮烏鎮、西塘和南潯一直榜上有名。

江南古鎮桐鄉烏鎮的街頭巷尾都洋溢著歡樂和喜氣。鎮上人和四方遊客一起慶賀烏鎮獲得聯合國教科文組織「2003 年亞太地區文化遺產保護傑出成就獎」。聯合國教科文組織亞太地區文化顧問理查德先生指出：「對於江南水鄉古鎮大範圍的保護是對於活的文化景觀保護的一個重要里程碑。該項目保護了具有原真性的特色及城鎮和歷史人居的功能，同時滿足現代化生活的需要和預期發展......這個項目將對這些城鎮未來的發展造成重要的影響。並且對整個中國的保護實踐也會產生重要的影響。」

　　從烏鎮管委會瞭解到，烏鎮共有 3.5 平方公里古鎮區，16 萬平方米的古建築群。自 1999 年開始，烏鎮啟動了古鎮保護事業，創造性地開創了一條科學規劃、合理利用、保護為主的成功之路，有效地保存了一座集江南水鄉特色建築、民俗、生活、文化於一體的古鎮。首期投入 1.5 億元，採取「以舊修舊，以存其真」的保護理念，對鎮上東柵古街區域進行了保護性開發，取得了成功。今年年初開始，該鎮又投入 3.5 億元，進行古鎮二期保護規劃與實施，為自然文化遺產的保護造成了較好的作用，烏鎮的成功經驗還被聯合國教科文組織稱為「烏鎮模式」，進行推介。

　　在「烏鎮模式」已成為旅遊界公認的經典之作時，烏鎮人的目光又投向了二期工程的建設中。一期工程投資 3 億元，現已對外開放，二期投資 5 億元，目前二期工程已完成工程量的 65%。他們要實現以古鎮保護與休閒旅遊相結合的「休閒古鎮」的戰略跨越，透過五年的努力，把烏鎮建設成為一個美麗富饒、到處充滿東方文化氣息的江南古鎮。

第四節　經營管理

一、創精品塑個性

不同的地域文化培植了江南古鎮不同的外部特徵，旅遊資源的「唯一性」是吸引旅遊者的關鍵。突顯烏鎮深厚的文化與內涵是烏鎮追求的「個性」，也是烏鎮在眾多江南水鄉古鎮中成為「名鎮」關鍵所在。為此，烏鎮始終堅持個性原則，深挖歷史文化，並不斷賦予新的內涵。

首先，烏鎮做足「名人文化」文章。大文豪茅盾是烏鎮人引以自豪的家鄉人。烏鎮是茅盾的故鄉，現有茅盾故居、立志書院、林家鋪子等茅盾早起生活的重要景點，是展現茅盾筆下江南風情的重要地點，同時爭取到了中國最高文學獎—第五屆茅盾文學獎在烏鎮頒發，也是烏鎮在宣傳上的一大成功舉動。

其次，弘揚烏鎮特色傳統文化。烏鎮是個典型的水鄉古鎮，將其傳統活加以挖掘和整理，恢復桐鄉花鼓戲、皮影戲、高桿船表演等民間藝術活動，讓遊客體會到了「江南水鄉狂歡節」的獨特魅力。

二、展開市場化營銷

旅遊業是個特殊的行業，旅遊商品也是一種特殊的商品，這種商品在時空上具有相當特殊的特徵，它既不可以貯存，留待以

後在出售；同時也不可以轉移，搬到另一個地方出售。因此，旅遊營銷與一般營銷相比，有著自己的特殊規律。從某種意義上說，營銷學對於旅遊業比對於其它行業更為重要。

旅遊市場是由目前的和潛在的消費者組成的。消費者散步在各個地區具有不同的需求，不同購買力，不同的購買心裡和不同的購買方式。任何旅遊目的地都難以滿足所有消費者的需求，而只是滿足部分旅遊者的需求。因此，旅遊目的地的企業要進行營銷調查研究，市場細分，選準目標市場，確定最優營銷組合手段。

烏鎮以其原汁原味的水鄉風情聞名於海內外，每逢假期，尤其是五一、十一等這樣較長的假期都是烏鎮旅遊的旺季。但酒香也怕巷子深，烏鎮人優其重視營銷策略，針對自身的旅遊資源採取了不同的手段。

烏鎮在發展旅遊初始階段就提出了精品景區宣傳的理念，採取宣傳先於建設，宣傳與建設並重的舉動，展開全方位的營銷，以儘早打開旅遊市場。烏鎮與全國各大媒體建立了良好的合作夥伴關係，以原汁原味、原版在現為宣傳點，在杭州、上海、蘇州等目標市場的繁華地段豎起了巨大的廣告牌；與上海電視臺簽訂了合作意向，共同聯手宣傳精品烏鎮；與 1000 多家旅行社簽訂了合作協議，爭取穩定的客源市場。

2001 年烏鎮為了加大對境外旅遊市場的促銷，共計投入 1000 餘萬元宣傳促銷經費，先後赴法國、義大利、比利時和東南

亞等境外旅遊目標市場促銷。烏鎮先後完成了香市、花車巡遊、煙花大會等大型宣傳活動，並以上海召開 APEC 會議為契機，成功的接待了兩批出席會議的貴賓，使烏鎮在海外的知名度迅速提高，取得了良好的市場效應。

2004 年整個九月景區銷售公司的工作人員都奔走於國內國外，先後把旅遊推介會開到了哈爾濱、西安、重慶、石家莊和北京，甚至還把皮影等傳統演藝節目搬到了東南亞和日本、韓國，僅馬來西亞一地，他們就去了 3 次。據公司經理倪阿毛還透露，不到一個月，烏鎮營銷投入就達到 50 多萬元！烏鎮的營銷可謂「國內遍地開花，國外處處撒網」。眾所周知，中秋佳節是個商家的促銷王牌，這一天烏鎮邀請了 350 位外賓，同賞中秋月，共憶中秋情。據猜想 2004 年烏鎮的外賓流量可以超過 18 萬人次！

三、打造國內旅遊業訊息化建設典範

隨著數字化技術的快速發展，社會經濟的各種業務處理、訊息收集和彙總分析都廣泛使用了電腦，網路經濟正深刻地改變著人類的生活模式和經濟運作模式。旅遊業正在日益廣泛地利用電子數字化技術手段，電子商務和現代化訊息系統代表著未來旅遊業發展的一個主要方向。據有關機構公布的數字，旅遊業電子商務銷售額占全球電子上商務銷售總額的 20%；全球約有超過 17 萬家旅遊企業在網上展開綜合化、專業化的旅遊服務；全球旅遊電子商務連續 5 年以 35% 以上的速度發展。在訊息經濟時代，旅遊業的經營、服務、消費、管理和科技教研活動都直接受到訊息技術、網絡經濟的深刻影響。

旅遊業和訊息技術的結合，將極大地提高旅遊業的服務水平，經營水平和管理水平，為加快旅遊業發展的步伐，擴大產業規模和發展和發展品質，增強中國旅遊業在國際市場的整體競爭力。

面對未來，烏鎮將著力打造全國第一流的休閒渡假古鎮，把烏鎮發展成為集旅遊觀光、休閒渡假、商務會展為一體的旅遊聖地，最終實現「讓世界瞭解烏鎮，讓烏鎮走向世界」遠景目標。而要實現這一目標，就必須順應當今訊息時代的潮流，把握傳統旅遊行業與現代計算機及網絡等高科技技術行業相結合的脈搏，堅持智慧化、訊息化建設的戰略。2004 年 3 月 27 日，聯想集團旗下的陽光雨露訊息技術服務有限公司與浙江省桐鄉市烏鎮古鎮保護與旅遊開發管理委員會及桐鄉市烏鎮旅遊開發有限公司在西子湖畔的旅遊聖地—杭州正式簽署了《烏鎮聯想戰略合作協議》及《景區智能化建設二期項目合作協議》。雙方將基於各自的優勢，建立起包括分享企業管理經驗，到具體的景區智能化建設二期項目在內的多層次的合作，共同打造國內旅遊業訊息化建設的典範。聯想集團作為國內最具實力的 IT 企業，一直致力於全面把握和滿足國內客戶的訊息化建設需求，其自身的訊息化建設也一直走在國內企業的前列，聯想集團是中國第一家成功實施 ERP 系統的大型國有企業，在訊息化建設方面累積了豐厚的經驗。聯想集團旗下的陽光雨露公司專注於 IT 專業支持服務領域，在服務客戶方面具備著不可複製的競爭優勢。

景區智能化建設二期項目注重各功能內相關訊息的聯動，以景區智能管理和智能服務為核心，根據景區運行特點，對景區售

檢票及票務分析；景區內餐飲、住宿、娛樂等消費一卡通服務；景區安防與監控系統；景區內部通信及計算機網絡系統、辦公自動化 OA 系統等，並結合烏鎮網站，建設遠程電子商務平臺，實現景區的智能化管理和智能化服務的融合。

此次烏鎮與國內最具勢力的 IT 企業—聯想集團之間建立起戰略及訊息化項目的多層次的合作，將極大的促進這一戰略的實施，為烏鎮旅遊業的發展注入新的活力。浙江省旅遊局、浙江省科技廳以及浙江省桐鄉市人民政府等相關行業及政府領導對於烏鎮與聯想的合作也給予了高度的讚賞，並表示大力支持。

第五節　水鄉六古鎮

一、六古鎮概況

江南水鄉六古鎮：江蘇省的周莊、同里、甪直和浙江省烏鎮、南潯、西塘均以「小橋、流水、人家」的規劃格局和建築藝術在世界上獨樹一幟，形成了人與自然和諧的居住環境，江南文化的沉澱造就了古鎮的水鄉特色。周莊位於江蘇省蘇州市城東 38 公里，崑山市西南 33 公里，青浦、吳江、吳縣、崑山四市縣交界處。同里位於江蘇省東南部吳江市北部 6 公里處，距蘇州 18 公里。甪直鎮位於江蘇五縣與崑山交界處，距蘇州 25 公里。南潯位於浙北湖州市東北教，與江蘇省吳江是接壤，北距蘇州 51 公里，烏鎮位於嘉興、湖州、吳江的交匯處；西塘為余嘉興市境內。

172

二、顯差異求共贏

六古鎮隨同處江南，卻風格各異——周莊，前街後河，前店後房，典型的江南「河街式」貿易集鎮；同里，富家大園或雅者小院，體現出寧靜的水鄉居住環境；甪直，擁有唐代大寺廟，是以廟興鎮；南潯，絲綢興旺，巨賈輩出，是工商業托起的古鎮；烏鎮，典型的「人家盡枕河」，體現出茅盾筆下《林家鋪子》的風情；西塘，以酒興市，長廊遍布整個古鎮，體現的是買酒飲酒的商業文化。

六古鎮在發展水鄉旅遊進程中從同質化的激烈競爭中吸取很多的教訓。一個經典的例子是，當週莊推出的首選名菜「萬三蹄」受到旅客歡迎時，迅速在古鎮中氾濫起來，同里的「狀元蹄」也爭相亮相，緊接著，甪直也一路叫賣著「甫里蹄」，這種同質化的競爭最終遭到了旅客的厭惡，引來罵聲一片。對此，古鎮人也有清醒認識，宣傳、節慶等終究是表面功夫，最重要的還是做出特色，譬如烏鎮原汁原味的東大街，就一直是吸引東南亞和日本遊客的重要賣點。甪直為了讓遊客更好的瞭解水鄉文化，著力打造水鄉婚俗和服飾文化，得到了一致的好評。同里的「大蓮湘、蕩遊船、挑花籃」等正宗祖傳節目表演也堪稱一絕。在 2004 年十一黃金週期間，人性化服務成為各個水鄉間競爭的新招。烏鎮宣稱要做到女遊客上廁所不排隊，為此專門修建了數個可以同時容納 20 人的女廁所；同里則專設了保衛組、旅遊活動組、服務接待組、後勤保障組等 5 個組別；周莊強化車輛停放、遊船碼頭管理，為更好服務遊客，還招募了 150 名志願者，所有遊客上下船，均有志願者攙扶。

此外，各旅遊景區加強差異化旅遊項目開發的同時更加注重對旅遊目的地配套設施的建設。位於烏鎮東柵景區入口處的停車場，整齊、乾淨、規範、有序、漂亮，這也是烏鎮景區幾年來不懈追求遊客滿意度的成果。

　　在烏鎮景區剛開發的時候，曾經因為停車場地小造成停車難的問題，各地司機對此頗有微詞，認為與烏鎮美麗的景緻不符。烏鎮景區也認識到停車場問題不僅是配套設施的一部分，也是景區整體形象的一部分，因此斥巨資建成了目前這個堪稱華東第一停車場的服務區，滿足了遊客的停車需求，得到了廣大遊客的一致好評。

　　事實證明烏鎮景區又一次走對了路，隨著私家車的日益增多，停車難問題正日漸成為限制景區發展的瓶頸，烏鎮停車場面積達 2 萬平方，是混凝土結構，是華東第一大型旅遊停車場，可同時容納大小汽車 400 多輛，並設有上海、寧波等旅遊集散中心專線車專用停車位。目前停車場正有條不紊地發揮著巨大的作用。據烏鎮旅遊停車場統計，去年黃金週期間，每天停靠在景區停車場的小車、私家車在千輛左右。

　　現在的烏鎮景區停車場正是一片繁忙景象，來自上海、杭州、寧波、蘇州等地的大型旅遊巴士，來自全國各地旅行社的組團大型旅遊車，來自華東地區各個家庭的私家車，來自一些品牌車俱樂部的高級轎車……停車場上，一輛輛、一排排，整整齊齊的車子將烏鎮景區的大型旅遊停車場停得滿滿，停車場外，一輛接一輛

的車子「你方唱罷我登場」，此去彼來，川流不息。一些司機熟稔地笑道：烏鎮停車場都快成了車博會了。

三、聯合審遺路漫漫

1972 年 10 月聯合國教科文組織在法國巴黎召開了第十七屆會議，此次會議通過了《保護世界文化和自然遺產公約》。「世界遺產」是全人類共同繼承的文化及自然遺產，它集中了地球上文化遺產和自然遺產的多樣性和豐富性。公約對世界文化和自然遺產，具有明確的內涵和審批標準。凡在文化、藝術、或科學上具有突出和普遍價值的文物、建築群和遺址等。

世界遺產資源是旅遊業發展的重要資源基礎；世界遺產地不斷帶動和造就中國新的一批著名旅遊目的地，如山西的平遙，四川的九寨溝等這些幾十年前在中國都非常陌生的地名，如今已成為國內外的知名旅遊目的地了；同時世界遺產地也是旅遊目的市場發展的重要品牌，是帶動地方經濟可持續發展的重要動力。

1997 年 12 月江蘇的周莊最早成立了審遺小組於古鎮保護委員會，1998 年旋即被列入了預備名錄，1999 年聯合國教科文組織的專家在考察時提出了聯合審報「江南水鄉集鎮」的建議，至 2001 年集體申報的材料上報貨架文物局，並被列入了預備名錄。2001 年 4 月在浙江的烏鎮舉行了《江南水鄉古鎮》首發郵票一套共六枚，濃墨淡彩、匠心獨具，一枚一個古鎮，合起來就是聯合申請世界遺產的陣容。江蘇省的周莊、同里、甪直和浙江省烏鎮、

南潯、西塘兩省六地合報世界遺產「江南水鄉」被視為跨省域行政合作的典範。

水鄉六古鎮聯合申請世界遺產是因為具有較為堅定的、趨同的物質形態基礎，即吳越地區水鄉城鎮在風貌氣韻上的一致性。六個古鎮現有的何域體系與街巷各處均是宋代建鎮時的產物。建築則以清代末年、民國初年為多，其中個別為明代建築或清代在期的建築；江南水鄉古鎮「小橋、流水、人家」的規劃格局和建築藝術在世界上獨樹一幟，形成了人與自然和諧居住的環境。

然而，隨著經濟的發展，兩省六地都同時面臨了旅遊開發與古鎮保護的尖銳衝突，在分別採取贏對舉動中，本應該恪守的協調性與一致性便無暇顧及、難以為繼了。在「江南水鄉集鎮」一片聲名鵲起中，隨之而來的各鎮旅遊業遭遇博弈，彼此同伴也是對手。而且六古鎮又分屬不同的行政區域，難免產生不愉快的激烈競爭。

但是，任何一項世界遺產都不是孤立存在的，而是由複雜多樣的、相互依賴的景物要素共同組成的一個資源綜合體、一個系統。水鄉六古鎮都居水鄉風情，但任何一個都不足以涵蓋江南文化造的水與城鎮的獨特關係。在國外也有一些「聯合申請世界遺產」的先例，甚至跨越的行政區域遠比「兩個省」要大得多。韓國的世界遺產「支石墓」就是一例，這一獨具特色的古墓建築群遍布朝鮮半島，也以總體的名義入選世界遺產，舉國蒐集、羅列、保護、上報，穩穩妥妥地獲得世界遺產封號。甄選與頒發「世界

遺產」稱號的目的也非常明了，就是促使全人類來理解和重視這些珍貴的、不可再生的自然與歷史文化遺存，做好保護與延續工作。處於兩省六地的江南六古鎮只有相互協調發展，才能取得連和審遺的成功，從而更好的促進地方旅遊業的發展。

第六節　案例評析

　　烏鎮自 1999 年開始古鎮保護和旅遊開發工程，無論是在對古鎮古風貌的好戶方面還是在旅遊開發方面都取得了巨大的成功。先後被評為省級歷史文化名城，國家 4A 級景區，並通過了 ISO9001 和 ISO14000 品質環境雙認證，是全國 20 個黃金週預報景點之一，在浙江 2004 年的預備名單中，這個水鄉古鎮一直榜上有名。烏鎮於 2003 年獲得了「2003 年亞太地區文化遺產保護傑出成就獎」。烏鎮人清楚地認識到古鎮古風貌是一種不可再生的寶貴資源，是發展旅遊業的資本。他們在遺產保護和旅遊開發簡力圖建立一種平衡，形成了獨有的保護模式—「烏鎮模式」。而且，烏鎮重視基礎設施建設，並與中國的聯想集團合作打造國內旅遊業訊息化建設的典範。

　　最近幾年中國各地古鎮開發如火如荼，紛紛仿效烏鎮模式，烏鎮在古鎮開發中也確實走在了前面，形成了一套自己獨特的開發模式，具體有以下幾個特點：

一、突出戰略管理，建立適合機構

戰略管理是宏觀管理層面的重要支撐，烏鎮古鎮保護與旅遊開發管理委員會，作為市政府派出機構，由市長助理任管委會主任，負責對烏鎮古鎮保護與旅遊開發的統一規劃、協調和管理。同時，採用交叉兼職的辦法，理順管委會與當地黨委、政府的關係，構建統一協調的管理體制。在項目開發上，由 12 家經濟實力較強的單位組成烏鎮古鎮保護與旅遊開發有限公司，透過公司籌資入股和銀行借貸等方式對烏鎮進行項目開發。目前，烏鎮景區已擁有固定資產 1.2 億元，資產負債僅 30% 左右。上文已提到，烏鎮已順利通過了 ISO9002 品質認證和 ISO14000 環境認證。嚴格的制度、規範的程序對開發成果進行管理，保持了景區原汁原味的文化品味，避免了某些古鎮商業化過重的老路，保證了開發行動的內在一致性，同時保證了總體戰略的實現。

二、營銷觀念貫徹始終

在烏鎮的開發過程中，提出「原汁原味江南水鄉神韻」的營銷理念。在古鎮保護中立足「高起點、高品味」的規劃理念，對保護區內重要的居民建築群、廳堂宅院、橋梁、街道等，按年分別制訂詳細的修復和整治計劃，並嚴格按計劃實施。為保證所有修復整治體現真實的歷史建築風貌，避免「假古董」的出現，保護中強調使用舊料。堅持「修舊如舊、以存取真」，確保再現原汁原味的古鎮風貌。對一些不協調建築拆除後，確需恢復的，則

按照相同建築風格加以恢復，既保護了烏鎮古鎮風貌的統一，又很好地保護和利用了該市的特色居民資源。

<h2 style="text-align:center">三、強調產品的創意與策劃</h2>

烏鎮透過市場分析將上海作為主要目標市場，作為提高烏鎮知名度的攻目標。與上海電視臺結盟，高頻率地宣傳推銷，在際機場入口至上海地鐵的門口，甚至社區街巷設立告牌；同時，透過參加上海旅遊節等節慶活動，加快化旅遊業主動接軌上海的步伐，在上海打響烏鎮品牌。為打開國際市場，承辦接待了 1234 嘉賓、世界青年總裁協會訪華團、世界航空界年會等一系列很有影響的活動。

<h2 style="text-align:center">四、保護文化的原真性</h2>

烏鎮在保護過程中突出水鄉風貌的原汁原味。他們建立了近 1 萬平方米的兩個舊石料、舊石板倉庫和一個舊木構件倉庫，採用「以舊修舊，整舊如故」手法，嚴格按照百年前的風情進行修復，採用原結構、原材料、原工藝操作，修復居民用的是舊木板，地下鋪設的是舊石板。同時還控制了環境汙染和「商業汙染」，分設了傳統作坊區、傳統居民區、傳統文化區、傳統餐飲區、傳統商貿區和水鄉風情區等六大區域，把電線、電話線、自來水管等 7 路管線全部埋鋪入地，使百年風貌得以很好延伸和保護。

烏鎮在未來的保護開發、經營管理中，相信將會繼續嚴格按照他們劃分的四級保護區來分類規劃保護，堅持以「生態保護，

環境第一」和現代化為原則，貫徹修舊如舊，以存其真」的理念。烏鎮在 2004 年加強提供人性化服務以後，讓我們期待在未來的幾年中它將會在保護與開發與創新等方面協調發展，取得更大的成果。

思考題

1．烏鎮如何更好地挖掘自身的文化資源，來開發文化旅遊？

2．在經濟利益的驅動下，烏鎮是否會堅持她的「烏鎮模式」？

3．在處理六古鎮間的競爭與合作關係時，政府應發揮什麼樣的作用？

4．在聯合申請世界遺產問題上，烏鎮人應做出怎樣的努力？

西塘

第一節　歷史文化背景和發展現狀

一、歷史文化背景

西塘古鎮有著悠久的歷史。距今 4000 餘年前，鎮域內已有人類生息。春秋戰國時期為吳越爭奪的邊界，故稱「吳根越角」。吳國大夫伍子胥興水利、通鹽運，疏間經西塘，故西塘亦稱胥塘。

唐開元年間（713-741 年），村人在文水漾中建馬鳴庵。宋時，大姓唐氏建別墅院宅多幢，聚成村里。

咸淳元年（1265 年），唐介福捐宅為觀。唐氏子孫環祥符蕩散居，淳祐年間稱胡受裏。元初，市河之東屬永安鄉胡受裏，市河之西屬遷善鄉斜塘裡。因市集在西，以市得名，元末統稱斜塘。

明宣德五年（1430 年）建嘉善縣，曾擬設縣城於斜塘。

明正德（1506-1521 年）中稱西塘鎮。

明嘉靖三十五年（1556 年）倭寇入侵，西顧灘一帶市集被毀，後漸東移。萬曆中復稱斜塘鎮。

清乾隆三十八年（1733 年），在西塘鎮區王家角設縣丞署。同治八年（1869 年）重建縣丞署於大結圩四方匯。

清末民國初形成現存的 1.01 平方公里古鎮區格局。

二、發展現狀

西塘，位於浙江省東北部嘉善縣境內，江、浙、滬三地交界處，中心地理位置東經 120 度 53 分，北緯 30 度 56 分。東距上海 90 公里，西距杭州 110 公里，北距蘇州 85 公里，地理位置優越。透過陸路、水路可直接與滬杭高速公路、嘉蘇高速公路、320 國道、318 國道、滬杭鐵路和京杭大運河等連通，交通條件良好。鎮域總面積 83.6 平方公里，總人口 6.2 萬人，其中城鎮建成區面積 2.33 平方公里，城鎮人口 1.3 萬人。自然環境方面，西塘地處長江三角洲太湖流域的湖積平原，境內地勢平坦，河港交叉，湖蕩密布。氣候屬典型的亞熱帶季風氣候，四季分明，雨量充沛，日照豐富，溫和濕潤。夏季多東南偏東風，冬季以西北風為主。

近年來，西塘鎮緊緊圍繞「經濟強鎮、文化名鎮、旅遊重鎮」建設總體目標展開工作，全鎮經濟和社會得到了協調發展。2002 年全鎮國內生產總值 11.74 億元，工農業總產值 47.73 億元，鎮財政總收入 6838 萬元，城鎮居民人均可支配收入 12500 元，農民人均純收入 5942 元，旅遊門票收入 800 萬元，全社會固定資產總投入 3.75 億元，國民經濟呈現了良好的發展走勢。農業生產方面，透過結構調整，形成了淡水產品、瓜果蔬菜、生豬畜禽

等多品種、上規模的特色生產基地，擁有了一大批產業種養殖能手和特種科技養殖戶。工業經濟方面，一是有序推進招商引資，積極建設工業園區；二是努力推進村級經濟，積極培育家庭工業戶和家庭經營戶的發展。城鎮建設方面，在強化規劃布局、做好城鎮新區建設的同時，重點抓好古鎮歷史文化保護區的保護、整治和管理工作，在此基礎上透過加大對外宣傳力度，不斷提高知名度，促進了旅遊業的相應發展。精神文明建設方面，在全面實施「科教興鎮」戰略的同時，積極展開文明村鎮創建活動，並於 2002 年 10 月獲得「全國創建文明村鎮工作先進鎮」榮譽稱號。

2000 年 2 月，浙江省人民政府核準公布西塘為省級歷史文化保護區。2001 年 4 月，聯合國教科文組織世界遺產中心將西塘列入世界文化遺產預備清單。2002 年 10 月，浙江省人民政府批准西塘省級歷史文化保護區保護規劃，其保護範圍包括 0.24 平方公里的重點保護區、0.77 平方公里的傳統風貌協調區和 1.32 平方公里的其它控制區。

第二節　歷史保護區的特色

一、獨特自然景觀和生活特徵

西塘古鎮 1.01 平方公里範圍內，水面面積達到 0.18 平方公里，占 17.8%。古老的江南水鄉風貌形成了西塘古鎮豐富的自然景觀資源，自古就有橋多、弄多、廊棚多的特色。西塘古鎮 0.24 平方公里的重點保護區範圍內有著 11 萬平方米的傳統建築群，其

規模之大和保存之完好是國內外少有的，如此規模的傳統建築群，被西塘縱橫的河流分成 6 塊，又被眾多的橋梁連成一體。而一家一戶之間的狹窄通道，又自然地形成了古鎮一大特色—弄。全鎮現有古弄 122 條，其中尤以石皮弄、迷弄等最為著名。另外，由於古代的商貿往來以水路為主，所以逐漸在沿河的街面建起了屋頂，這種一家一戶自發建造的屋連成一片，形成了西塘古鎮「千米長廊」的一大景觀。石橋、石駁岸、深弄、石板路、古宅、廊棚等處處顯現出江南水鄉城鎮的獨特風貌，形成了古鎮西塘「小橋、流水、人家」的自然景觀和生活特徵。

二、獨特文化氛圍

　　西塘遠在春秋戰國時期，就為吳越爭奪的邊界，故有「吳根越角」之稱。特殊的地理位置，悠久的歷史累積，使這裡成了吳越文化的融合薈萃之地。紹興的腳划船、善釀酒、雕花馬桶在西塘大行其道；蘇州的花木盆景、磚雕瓦當、小巧庭院在西塘隨處可見。在西塘逢年過節或遇上廟會香市，既可聽到吳儂軟語的崑曲清唱，也能看到情深意篤的越劇戲文，這種融吳越文化為一爐的地域文化，形成了西塘古鎮獨特的水文化、船文化、酒文化、花文化、收藏文化、廟會文化等。西塘自古至今名人輩出。僅明清兩代 427 年間，這裡就出過進士 19 名、舉人 31 名。宋代大文豪蘇東坡在錢塘任官，遊祥符蕩作《上元過祥符》詩一首。清末民初吳江詩人柳亞子創辦的南社，西塘就有 17 人參加。柳亞子曾多次來西塘與鎮上文人雅士相聚吟詩作賦，並著有《樂國吟》詩集。18 世紀中期，西塘文人成立了西塘歷史上有記載的第一個社

團「師竹社」，近代成立過「錦雲墨社」、「閨齡會」、「胥社」和「平川書畫社」等，留下不少以西塘鄉土為題材的詩詞作品。西塘歷史上民間風俗也十分活躍，有逛聖堂、護國隨糧王廟會等，這些傳統風俗均以民間的文化活動為基礎。如今西塘古鎮區 3000 戶居民仍然過著日出而作、日落而息的生活，傳統的江南水鄉滲透在西鎮居民每天的生活裡。種花養鳥、吟詩作畫、下棋品茗、收藏古玩，這也構成了西塘獨特的風情韻味，延續並保存著古鎮的歷史文化脈絡。

三、獨特居住環境

江南水鄉城鎮因水成街，因水成市，因水成鎮，經濟的因素使江南水鄉城鎮的平面布局與其主要流通管道—河道有著十分密切的關係。西塘古鎮正是因其樹枝狀的河流而形成團形城鎮。楊秀涇、西塘市河、十裡塘、來鳳港、三里塘、里仁港、燒香港、六斜塘、烏涇塘等 9 條河流交匯於西塘古鎮，與沿河形成的街巷一起構成了西塘古鎮整個空間系統的骨架和人們組織生活、交通的主要脈絡。水巷既是作為水上交通的要道，是城鎮與四鄰農村、城市聯繫的紐帶，是貨物運輸的主要通道，也是人們日常生活中洗衣、洗菜、洗物、聚集、交流的主要場所。街市則是江南水鄉富庶和繁盛的表現。由於是舟行和步行的交通體系，因而街市的尺度便更顯得狹窄而隨意。西塘古鎮區的建築布局和風格則是中國傳統的「天人合一」思想和經濟作用的完美結合：布局隨意精練，造型輕巧簡潔，色彩淡雅宜人，輪廓柔和優美，在經濟因素作用下，建築儘量占據沿河沿街，並形成了「前店後宅」、「下

店上宅」、「前店後坊」的集商業、居住、生產為一體的建築網路。但建築的尺度一般不高，天井、長窗形成了室內與空間的相通，建築刻意親水、前街後河，臨水構屋，形成了人與自然和諧的居住環境，在中國規畫與建築史上具有重要的地位和價值。

第三節　西塘的保護與開發

一、政府帶頭，保護第一

多年來，西塘鎮始終圍繞「合理規劃、全力保護、挖掘歷史、注重文化、保護傳統、有序開發、形成特色」的工作思想展開工作，力爭使西塘古鎮成為一個集人文、歷史、自然資源為一體的具有古老建築、水鄉風韻、生活情趣，同時又體現歷史地域性和傳統民族特色的江南水鄉古鎮。在保護西塘古鎮歷史文化遺產方面主要做了以下幾個方面的工作：

1．制訂科學合理的城鎮建設總體規劃和歷史文化保護區保護規劃

在江南水鄉市鎮網絡中，13 世紀到 19 世紀盛極一時的古鎮為數眾多，由於 1980 年代以來，社會經濟的迅速發展，大多古鎮由於區位條件的變化，陸路交通的開闢，現代工業的發展，高樓大廈的興建，廢棄了原來的水域河流和傳統建築，水鄉古鎮風貌不復存在。而西塘古鎮由於自 80 年代中期開始及時地進行科學合理的城鎮建設規劃，保護了古鎮，開闢了新區，得以較為完整地

保存了原汁原味的水鄉古鎮風貌。早在 1986 年就邀請浙江大學（原杭州大學）編制西塘鎮總體規劃，開始提出了「保護老區、發展新區」的思路。在此基礎上，1996 年又邀請上海同濟大學，依據成片的傳統建築群、深厚的文化底蘊和純樸的民風民俗等資源優勢，圍繞全面保護古鎮的風貌特色，從城鎮性質、職能、布局等方面對城鎮建設總體規劃進行了全面修編，提出了將西塘建設成為「嘉善縣北部經濟、文化和交通中心；有歷史風貌特色的水鄉古鎮；以旅遊和工貿相結合和中心城鎮」的發展目標，為合理處理好城鎮現代化與古鎮保護之間的關係提供了科學依據。在省人民政府核準公布西塘為省級歷史文化保護區後，2000 年西塘鎮委託上海同濟城市規劃設計研究院和同濟大學國家歷史名城研究中心，及時展開編制了西塘省級歷史文化保護區保護規劃和主要傳統街區的景觀整治規劃。同時，為了有效地保護好古鎮，二、三產業過度的開發，而破壞古鎮的保護，西塘政府又編制了《西塘鎮工業園區規劃》、《西塘鎮旅遊發展規劃》、《西塘鎮環境保護規劃》。確保古鎮能完整地保護及可持續發展。這一攬子規劃的編制和實施，必將對西塘古鎮的全面保護造成重要的保障作用。

西塘鎮政府已經發布的一系列保護規劃，西塘鎮黨委副書記劉海明認為從某些方面來講是官民聯合保護，古鎮的保護同時也帶動了西塘旅遊的開發，從旅遊的開發這個角度來說，老百姓得到了實惠。西塘鎮居民也認同政府的決定，他們認為西塘老百姓在保護古鎮的過程中自己也得到了很大的實惠，所以對古鎮的發展和保護都表示了很大的支持。因此，西塘古鎮在保護中將堅決

貫徹以下幾個方面：一是進一步完善古鎮保護的規劃；二是整治古鎮區一些不協調建築的改造，修舊如舊；三是充分挖掘這個歷史文化古鎮原有的人文景觀及文化內涵；四是嚴格控制商業性店舖的開設，堅決把商舖率控制在 20% 以下。無論鎮開發規劃，還是修繕建設，都體現了西塘保護古鎮的根本原則以及這種政府和居民之間「長期的公私合作」。

2．重點抓好古建風貌的保護和改善居民生活品質為目的的環境整治工作

西塘古鎮雖然風光優美，景色誘人，但畢竟歷經數百年的風雨蒼桑，鎮上房屋多半是明清、民國時期的舊房，年久失修，工程設施也較少。加之 70 ～ 80 年代部分建設改造，對古建傳統內貌也造成了一定損害。對此，近年來，西塘鎮堅持「保護為主，搶救第一」的方針，加大投入力度，先後投資近億元，展開了以保護古建風貌和改善居民生活品質為目的的環境綜合整治工作。一是市河清淤和駁岸維修工程，1997 年西塘鎮人民政府組織人工築壩攔河，把流經古鎮區的河道進行了徹底的清淤，並對部分古駁岸進行了維修，保證河道的暢通和水質的改善。2001-2002 年對古鎮區內 1300 米長的駁岸進行大規模維修、整理。二是古橋維修工程，1997 年以來，共對文革中被拆除或損壞的 9 座古橋進行了修復或整治。三是千米廊棚修繕工程，透過對朝南埭、小桐街、塔灣街、北柵街、椿作埭、魚行埭等沿河廊棚的維修，使西塘古鎮獨有的傳統風貌特色得以原汁原味的保存。四是街巷景觀整治工程，1999 年以來，先後對朝南埭、北柵街等 9 條街巷的沿街立

面、路面等景觀風貌進行了整治，特別是今年實施的西街整治工程已將電力、電信、有線電視等三線全部入地，並增設汙水管道為街區居民享用現代衛生設施提供了良好條件，使古街風貌和居民生活條件得到了明顯改觀。五是傳統建築維修工程，先後對薛宅、王宅、西園、倪宅、聖堂、護國隨糧王廟等傳統建築進行了維修整治。在維修過程中，他們堅持「修舊如故，以存其真」的原則，透過不定期地聘請專家、行家作指導，選擇具有古建築修繕專長的施工隊伍，採用原結構、原材料、原工藝等，使傳統建築的真實性、完整性得到了切實保護。在對重點傳統建築進行了維護修繕的同時，每年還由房管部門定期對一般危舊民房進行分片維修整治。六是不協調建築拆除工程，自 1996 年起已拆除與古鎮風貌不協調的建築 10000 多平方米，包括 2 幢 5 層住宅、1 幢 4 層商業綜合樓和 3 座高煙囪等。

2004 年，西塘鎮根據《西塘省級歷史文化保護區保護規劃》要求，加大了景區保護性建築的整治力度，對朝南埭、小桐圩、塔灣街的沿街建築立面進行整治，對古鎮區廊棚進行徹底的修理。同時投入 40 萬元，完成了聯合國教科文組織遺產中心資助項目—里仁港市場改造工程。該市場改造後，與古鎮的建築風格更加協調，既方便了當地居民的生活起居，又讓遊客進一步領略到了當地的民風民俗。為確保消防安全，該鎮又投入 50 萬元，對西街、燒香港、塘東街、朝南埭、北柵街、小桐圩、塔灣街等弄堂的電氣線路進行了一次徹底的清查和整治，給西塘的居民和遊客創造了一個安全的旅遊環境。

在古鎮的保護工作中，西塘鎮精心實施景區精品工程。一是集思廣益，認真斟酌，數易其稿，實施西線入口工程。目前，該工程已經完成公開招標等前期準備工作，進入了全面施工階段。二是按照「修舊如舊、以存其真」的原則，對西園二期工程進行了修復完善，完成了張正根雕館二期改擴建工程以及聖堂二期工程收尾工作。改造後的張正根雕館，範圍擴大，作品增多，進一步提高了該館的藝術性，增加了可看性。

3．不斷提高認識，加強對古鎮人文環境的保護力度

經過多年對古鎮保護的實踐和認識的不斷提高，西塘鎮政府深深地感到古鎮保護不僅是古建的保護，而更重要的是人文環境的保護，是人與自然在古鎮這個特定環境下的和協相處的關係的保護，是西塘鎮這個獨特的區域文化的傳承發揚。

一是正確處理好保護與開發的關係。他們清醒地認識到古鎮保護需要開發，他們透過適度的開發，既可把西塘鎮這塊中華民族的歷史瑰寶介紹給世界，又可獲得一些資金，來彌補保護經費的不足，但一定要是可持續的發展，過度的開發就是一種掠奪，一種破壞，所以他們堅持讓居民生活在古鎮區內，不遷移大量居民這種管理模式雖然增加了保護與管理的難度，但避免了把古鎮搞成像一個「民俗文化村」這樣的「博物館」式的古鎮。同時，他們還堅持在古鎮區內嚴格限制商業性活動。保持古鎮純樸的原真性，防止把古鎮搞成古建築下的「小商品市場」。

二是注重傳統文化的挖掘、培育。他們認識到在古鎮保護中，古建築的保護僅僅是保護了一個型，而文化的保護才是古鎮保護的神。當然這是一個大文化的概念，是多種文化的綜合反映。所以近幾年來特點重視對古鎮獨特文化的挖掘和培育。他們編制了《西塘鎮文化名鎮建設規劃》，透過政府、社團、民間藝人等各種手段和方法，使古鎮獨特文化得以傳承，歷史文脈得以延續，特別注重從孩子起。

　　4．不斷加大古鎮保護的管理和宣傳力度

　　西塘古鎮作為省級歷史文化保護區，集中體現了中華民族的悠久歷史、燦爛文化以及江南水鄉傳統風貌，是國家的寶貴財富和人類的共同遺產。不斷加強古鎮保護、管理和宣傳力度，是各級政府和有關部門義不容辭的歷史責任。為了加強對西塘古鎮的保護與管理，1999 年 2 月西塘鎮人民代表大會制訂了《西塘古鎮保護管理實施辦法》，2001 年 1 月嘉善縣人民政府依據《浙江省歷史文化名城保護條例》頒布了《西塘古鎮保護暫行規定》，這些規範性文件都對古鎮保護的基本原則、規劃管理和建設實施等作出了詳細規定。2002 年 10 月《西塘省級歷史文化保護規劃》得到浙江省人民政府批准實施。2000 年 7 月，中共嘉善縣委、嘉善縣人民政府成立了嘉善縣西塘古鎮保護與旅遊開發管理委員會，將各相關部門納入管委會成員單位，統一協調處理西塘古鎮保護中碰到的重大問題。管委會設辦公室，作為日常工作機構會同西塘鎮人民政府具體承擔古鎮保護的組織、協調、實施和管理工作。2001 年 5 月，建立了由縣建設、文化、工商、衛生、財稅等職能

部門執法人員參加的聯合執法隊伍，對西塘古鎮中發生的一些違法違章行為進行及時查處。

在打造西塘古鎮旅遊硬體環境的同時，鎮旅遊公司加強了軟體環境的建設，重點抓好員工的管理。一方面發布了一系列的工作職責、獎罰制度，實行績效掛鉤，大大提高了員工的工作積極性；一方面採用「走出去、請進來」的方式，從安全、消防、業務素質等方面對全體員工進行培訓，特別是對導遊員和景點講解員，每週都展開業務知識及英語的培訓，提高了員工的整體素質。

為完善景點景區管理，西塘鎮制訂了景點負責人、片長、科室人員為檢查主體的三級巡查制度，輪流對景區環境衛生、景點員工紀律和儀表儀容進行綜合打分，營造了優質高效的服務環境。西塘鎮還於 2004 年 6 月底成立了以查處安全隱患、改善旅遊市場為主要工作內容的安全保障中心、遊客投訴中心、客棧管理中心。在查處安全隱患的同時，對野導遊遊、亂拉客、亂開店等行為進行教育、整頓，較好地維護了西塘的旅遊秩序。

嘉善工商打響「西塘」商標保衛戰

西塘鎮人民政府為使西塘的旅遊開發和保護做到有專門部門管理，2000 年 7 月，中共嘉善縣委、縣府成立了嘉善縣西塘古鎮保護與旅遊開發管理委員會，統一協調處理西塘古鎮保護中碰到的重大問題，為了更好地開發旅遊資源和經營旅遊項目，讓西塘

走向中國、走向世界，由西塘旅遊局牽頭成立了浙江西塘旅遊文化發展有限公司。公司成立後在西塘鎮人民政府的授權下分別申請了：「生活著的千年古鎮」、「西塘」、「古鎮西塘」共 8 個大類 12 只與旅遊項目相關的商標註冊。在此基礎上西塘鎮人民政府為了讓更多的中外人士認識西塘，每年投入大量的廣告宣傳西塘，並成功地舉辦了五屆西塘文化旅遊節。2001 年 4 月西塘被聯合國教科文組織列入世界遺產預備清單，2003 年 10 月 9 日西塘古鎮被國家建設部、國家文物局列入首批中國歷史文化名鎮，2003 年 12 月西塘古鎮被聯合國教科文組織授予「遺產保護傑出成就獎」。

對內宣傳，幾年來西塘鎮政府還透過多種宣傳媒介，包括定期向古鎮每戶居民、企事業單位編發《古鎮保護與開發簡報》等，廣泛向人民群眾宣傳西塘古鎮的重要價值和豐富資源，幫助居民增加對古鎮歷史文化價值的瞭解，增強作為一個古鎮居民的榮譽感和責任感，從而提高居民熱愛西塘古鎮、保護西塘古鎮的自覺性。

對外營銷，西塘旅遊透過前幾年的運作，已經在國內外有了一定的知名度，但西塘鎮黨委、政府及西塘旅遊公司在成績面前不停步，2004 年又抓住一切宣傳機遇，展開了一系列的宣傳營銷工作：對蘇浙滬一級市場進行定期回訪，鞏固主要客源，同時對山東、廣州、溫州、黃山等地區進行集中營銷，培育了新市場；穩步開發國際市場，特別是對日本、歐美市場進行了有針對性的開發，使海外遊客同比增長了 91.8%；成功舉辦了 2004 年國際

旅遊小姐中國區總決賽、百名旅行社老總西塘采風和百家旅行社聚會西塘等活動，在30多家中央、省、市及海外等電視媒體上做專題報導，在各級報紙雜誌上有100多次的見報率，收到了顯著成效。1998年以來西塘舉辦了6屆「中國古鎮西塘國際文化旅遊節」，為西塘古鎮的旅遊營銷積極深遠的影響。

以2003中國古鎮·西塘國際文化旅遊節為例，本屆旅遊節從11月2日開始，至11月7日結束，歷時6天。旅遊節期間安排了精彩紛呈的活動內容。11月3日上午，舉行孫道臨電影藝術館奠基儀式；下午，西塘鎮與中國電影家協會合作成立「中國西塘影視攝影製作基地」並舉行影視基地揭碑儀式暨名導名演員遊西塘活動；2004國際旅遊小姐冠軍總決賽、2004國際旅遊小姐中國區選拔賽聯合新聞發布會在西塘舉行，吸引超過百家媒體記者聚焦西塘；為紀念西塘人的兒子，紀念一代戲劇大師顧錫東先生，展示江南戲曲的獨特魅力。當晚，浙江小百花越劇團將展演大師的傑作《五女拜壽》。

旅遊節期間，每天下午，在古鎮的長廊、小橋、河道，將進行舞龍、舞獅、打蓮湘等民俗表演，展示西塘民間文藝和民俗場景；為進一步挖掘古鎮西塘的內涵，探討西塘的發展方向和前景，同時給中國旅遊房產把脈、問診，剖析旅遊房產現狀，為旅遊房產的開發、策劃、管理提供理論依據、合理政策和有效的操作方法，人居·西塘—中國旅遊房產西塘論在11月4日舉行；旅遊節期間，遊客在古鎮一些景點內，可以邊欣賞江南美景，邊聆聽江南絲竹；閉幕式上，將邀請上海人民滑稽劇團來西塘獻演，以歡快的笑聲為此次旅遊節劃上一個圓滿的句號。

二、專家把脈，規劃先行

　　1980 年代，具有遠見的西塘鎮領導邀請浙江大學建築系編制了《西塘鎮總體劃》，並提出了「保護老區、發展新區」的思路。1996 年，又邀請上海同濟大學建築系對城鎮發展總體規劃進行了修訂，依據傳統的建築群及其深厚的文化底蘊和純樸民風、民俗，從城鎮性質、職能、布局等方面提出全面保護水鄉古鎮風貌特色的要求。他們提出要把西塘鎮建設成為「嘉善縣北部經濟、文化和交通中心，有歷史風貌特色的水鄉古鎮；以旅遊和工貿相結合的中心城鎮」。進而劃定範圍，分別按一級保護區（絕對保護區）、二級保護區（重點保護區）、三級保護區（一般保護區）制訂措施進行保護。如對一級保護區內的建築，提出了「所有的建築物和構築物本身與環境，均應按文物保護體的要求進行保護，不允許隨意改變原有狀況、面貌及環境。如需進行必要的修繕，應在專家指導下按原樣修復，做到修舊如故」，嚴格按審核手續進行。凡現有影響原有風貌的建築物、構築物必須堅決排除，且要保證消防的要求。該保護區內的建築物由政府逐步收回，恢復原建築的性質和使用功能，並將其闢為文物保護點，由專人管理，作為旅遊景點向旅客開放。同時，不得隨意改變現狀，不得進行日常維護以外的任何修建、改造、新建工程，以及其他任何形式有損於環境和有礙於觀瞻的項目。

　　2000 年，西塘縣人民政府根據西塘省級歷史文化保護區的特點和近年來嘉善經濟社會發展的實際情況，按照《浙江省歷史文化名城保護條例》的規定，委託上海同濟大學城市規劃設計研

究院國家歷史文化名城研究中心負責編制了《西塘省級歷史文化保護區保護規劃》。本規劃以《嘉善縣西塘鎮總體規劃（1996—2010）以及國家、省、市各級部門編制的有關規範、條例為基本依據。本次規劃的內容分為二個層面。

第一層面：西塘省級歷史文化保護區保護規劃總體綱要。規劃範圍：

以《嘉善縣西塘鎮總體規劃1996—2010》所做的土地利用規劃為基礎，結合現狀建設用地布局，劃定本次規劃範圍。面積約為 2.33 平方公里。在完成現場調查和有關現狀資料分析的基礎上，建立規劃範圍內的整體保護框架，劃定不同等級的保護範圍，提出保護策略和規劃控制的要求。

第二層面：制訂主要歷史街區的保護整治規劃和實施細則。保護整治對象：

里仁港南北兩岸立面；椿作埭街沿河立面；塘東街兩側立面（里仁橋至魯家橋）：環秀橋至七老爺廟沿河立面。確定以上四塊風貌破壞較為嚴重的沿街沿河地帶的歷史文化價值和商業定位目標，提出保護整治要求，並制訂詳細的規劃方案與控制細則。

其它幾條現狀保護較好、風貌協調的主要歷史街道，如西街、燒香港南北街等，此次整治規劃雖未提及，但在實際操作時應依照西塘省級歷史文化保護區保護規劃的要求，和以上四條街道的

整治原則、要求，參考其詳細規劃方案和控制細則慎重行事。

　　本規劃是西塘省級歷史文化保護區（西塘古鎮）保護和發展的指導性文件，城鎮規劃區內的歷史街區保護與古建築整修，均應依照《中華人民共和國城市規劃法》，執行本規劃。規劃的調整、修改應按《中華人民共和國城市規劃法》、《浙江省歷史文化名城保護條例》及其他的國家、省、市有關法令所確定的法定程序進行。本規劃自批准之日起生效，解釋權屬建設和文物部門。（摘自《浙江省嘉善縣西塘省級歷史文化保護區保護規劃》）

　　2001 年 6 月 4 日縣人民政府組織我省歷史文化名城專家委員會專家對《保護規劃》進行了評審。在此基礎上，編制單位又作了修改完善。於 2002 年 1 月 21 日由嘉善縣人民政府發文（善政[2002]17 號）《關於報批西塘省級歷史文化保護區保護規劃的請示》報省人民政府審批。隨即，省府辦公廳批轉建設廳並會同省文物局研究辦理。省建設廳和省文物局即將有關資料呈送浙江省城市規劃審查聯席會議成員單位，並於 2002 年 5 月 31 日在杭州召開西塘歷史文化保護區保護規劃鑑定會。會後省建設廳、省文物局、省城市規劃審查聯席會議成員單位對《保護規劃》提出了鑑定意見，省政府經過研究，原則上同意了《西塘省級歷史文化保護區保護規劃》，發函批覆，至此西塘有了一部指導古鎮區保護、管理的規範性文件，西塘古鎮多了一塊「護身符」。

三、「蘭亭」敘談,歷史機遇

　　2002 年 5 月 17 日~ 19 日,第五屆「蘭亭」敘談會在西塘召開,對古鎮西塘來說是一次歷史性機遇。會議特意安排的「中國歷史文化名鎮保護論壇」,是歷史文化古鎮保護史上的一個新起點。為古鎮保護而設專題會議,這還是第一次,對專家們來說是提出了一個新的課題,於西塘來說是一次歷史性機遇。自 1982 年 2 月「歷史文化名城」的概念被正式提出,迄今中國已有北京、蘇州、西安、平遙、麗江、山海關、鳳凰等 101 個城市列入全國歷史文化名城,其中平遙、麗江已列入世界歷史文化遺產名單。而「歷史文化名鎮」現在還處於提出、研究階段,因而幾位專家之言特別令人關注。在此次會議上,很多專家都西塘的開發和保護提出了寶貴意見。

　　羅哲文(國家古建築專家組組長、全國名城委副主任委員、中國文物學會會長)指出保護古村鎮,要進一步展開調查,對其價值進行評估,還要做好規劃,使保護和建設、旅遊發展相輔相成。20 年前公布歷史文化名城時就專門提出要有保護規劃。西塘已著手規劃,並且有專家參與,可以吸取人家的經驗與教訓,應是後來居上的。西塘的特點是環境比較開闊、疏朗,在整治中一定要按規劃做成精品,深入研究、挖掘其歷史文化內涵,收集遺留或散失的文物,並加強宣傳,使古鎮西塘既有形又有韻。鄭孝燮(全國名城委副主任委員)高度評價了西塘的保護規劃,他說西塘的規劃在總體方面採取的戰略方針是正確的,這主要在於保護古鎮,開闢新區。像平遙、麗江等歷史文化名城保護得以成功,

就是採取這種分而治之、各得其所的辦法。這種辦法不僅在中國取得成功，在歐美也是如此，如巴黎、加拿大東部的魁北克。上個世紀 50 年代建築學家梁思成提出的保護北京古城的方案也採取這個辦法。西塘分而治之的第一步走對了，下一步會更好。同時，他還指出未來西塘古鎮區的環境，應該具有三個層次：一是物境，即小橋、流水、人家、長廊、古樹等老祖宗傳下來的東西，物境的保護不能改變風格，不能改變表現吳越文化傳統的風貌；二是物境中產生的情境，它是有生命的，物境與情境是形與神的關係，保護歷史文化名鎮，就要讓歷史文化藝術的載體必須含情；還有一種意境，意境是更深層次的，它能使人產生聯想和遐想，想到某個時代的名人、傳說、某個名人談到的東西等。西塘為何吸引那麼多畫家來寫生，就是能使人畫出情境和意境來。2004 年 6 月30 日應邀參加在蘇州舉行的第 28 屆世界遺產大會，鄭孝燮作為申請世界遺產專家把脈西塘發展之路再次來到西塘，他認為皖南古鎮和江南古鎮有著同樣的品味和格調，西塘的江南味很濃很醇，品味也很高，很具有代表性，而且各種建築本身具有「真實性」和「完整性」，沒有一點作假的成分，這也是申報世界文化遺產的兩條標準，相信西塘戴上「世界文化遺產」的桂冠為時不遠。劉管平（華南理工大學博士生導師）他對西塘的保護和開發下了十分肯定的結論。同時，他也給出了進一步實現「三大連接」的中肯建議：一是新舊的連接，出了古鎮的石弄長廊就是大馬路，新舊過渡太快，對比十分鮮明，古鎮大的氛圍沒有得到充分體現。能否設置中間的過渡區，達到新舊自然融合的效果。在建設上，儘量避免都市的氣息，讓靜謐的林陰路、花園廣場唱主角，盡力在「鄉下」兩個字上做文章。二是水與路的連接，西塘橋多，而

橋又真正實現了水陸的立交，但以水為一大特色的西塘，河的沿岸沒有足夠多的碼頭，給遊客水陸隨意遊帶來了不便，這也是與古鎮提倡的特色不相宜的。三是市與旅的結合，西塘以開發民宅資源為導向，旅遊市場開發已初具規模。能不能考證延伸歷史，開發水上景點，做足、做大「水市」文章。因為水是西塘的魂，古鎮依水成街，依水成市，依水成鎮。李正（無錫市園林局總工程師）認為，歷史的載體不是在教科書裡，而是在有生命、有氣息的生活區域裡。他留給古鎮的建議比較具體：街道、河岸綠化不夠，古鎮中的古樹很少，體現「古」的感覺有欠缺；大紅燈籠高高掛，好是好，就是太統一化了，能否做些調整，沒必要那麼規範，也不必只拘泥於「紅」的色彩；做深、做透古鎮文化的文章，可否考慮在河的兩岸設置戲臺和看臺，使遊客在遊中體會古鎮的內涵；能否設置背景音樂，讓遊客在情景交融中體味江南的水鄉風光。

在努力向世界歷史文化遺產靠近的進程中，西塘迎來了參加第五屆「蘭亭」敘談會的眾多專家。親身感受了一個真正生活著的千年古鎮後，與會的群賢不僅熱忱為西塘的保護、開發獻計獻策，更鄭重地為保護這樣的古鎮而向全體會員發出了倡議。倡議說：中國當代古建學人第五屆「蘭亭」敘談暨《古建園林技術》雜誌第四屆四次編委會在江南古鎮西塘召開，我們借此機會，對古鎮的古建築保護、對古鎮的開發等方面的成就進行了考察，並對古鎮西塘申請為「國家歷史文化保護區」或「國家歷史文化名鎮」的動議進行了分析評議......經過這次實地考察和評價，我們一致認為西塘古鎮歷史悠久，文化底蘊深厚，現存古居民建築眾多，

具有相當的文化價值，是一筆珍貴的文化遺產。因為它是個鎮，是否對該鎮提出的名稱動議給予研究考慮，並對西塘鎮提出希望，把古鎮保護得更好，爭取早日成為世界歷史文化遺產。

西塘一旦能成為「國家歷史文化保護區」或「國家歷史文化名鎮」，那麼與世界文化遺產的距離就更近了一步，這是所有關注這個千年古鎮的保護與發展的人士所共同企盼的。

四、西塘申請世界遺產，有條不紊

1．2000 年 3 月，嘉興市、嘉善縣和西塘鎮人民政府將西塘古鎮申請列入世界文化遺產預備清單的報告送呈上級有關部門。

2．2000 年 8 月，嘉善縣人民政府成立了以縣長為組長、分管副縣長為副組長的嘉善縣西塘鎮申報世界文化遺產領導小組，全面加強對西塘古鎮申請世界遺產工作的領導和指導。領導小組設立辦公室，由縣財政落實了工作經費，從建設、文化、文物等部門專門抽樣調查人員組成工作團隊具體承擔申請世界遺產工作。

3．2000 年 10 月，申請世界遺產領導小組辦公室工作人員到上海同濟大學參加了由聯合國教科文組織世界遺產中心組織的江南水鄉古鎮世界文化遺產申報培訓。期間，聯合國教科文組織世界遺產中心顧問阿蘭·馬蘭諾斯先生、法國文化部官員蘭德女士以及聯合國教科文組織中國官員景峰先生等於 10 月 24 日到西塘古鎮進行考察。三位專家稱讚西塘古鎮的韻味像笛聲一樣清婉、

悠揚。比起其他幾個古鎮，西塘的獨特之處特別明顯，稱西塘的歷史文化內涵體現在建築上和人民的生活中，達到了人與建築、人與環境十分諧調的「天人合一」的境界。

4．2000 年 11 月，嘉善縣人民政府成立嘉善縣西塘古鎮保護與旅遊開發管理委員會，設辦公室，具體承擔西塘古鎮保護的組織、實施、協調和管理工作。

5．2001 年 3 月，國家有關部門代表中國政府將西塘等四個古鎮正式送呈聯合國教科文組織世界遺產中心，提名將這 4 個古鎮與先前已列入世界遺產預備清單的周莊、同里古鎮一起列入世界遺產預備清單。

6．2001 年 4 月，聯合國教科文組織世界遺產中心來函確認將西塘等四個古鎮增補入世界遺產預備清單。

7．2001 年 5 月，在上海同濟大學國家歷史文化名城研究中心專家的指導、幫助下，西塘古鎮會同其他江南水鄉古鎮完成了江南水鄉城鎮申請世界遺產報告論證稿。

8．2001 年 6 月，省加快申報世界文化遺產提案辦理調查組專程到西塘古鎮就申請世界遺產工作進行調查研究，提出了許多好的意見和建議。

9．2001 年 11 月，嘉興市、嘉善縣和西塘鎮人民政府將西塘古鎮申請列入世界文化遺產正式清單的報告，以及江南水鄉城鎮申請世界遺產報告論證稿、聯合國教科文組織世界遺產中心關於中國文化遺產預備清單的四個增補名單上報省建設廳審查，之後即由省建設廳轉報國家建設部。

10．2002 年 5 月 17 至 19 日，中國當代古建學人第五屆「蘭亭」敘談會在西塘古鎮召開。

11．2003 年 10 月 9 日西塘古鎮被國家建設部、國家文物局列入首批中國歷史文化名鎮。

12．2003 年 12 月西塘古鎮被聯合國教科文組織授予「遺產保護傑出成就獎」。

五、古鎮旅遊，如火如荼

這幾年，西塘所在的嘉善縣的旅遊重點開發的是古鎮旅遊。浙江旅遊規劃設計研究院的一項調查顯示，在上海市場上西塘的知名度高於嘉善：知道嘉善的占 55.2%。西塘古鎮的占為 61.8%。如今，西塘鎮圍繞建設「江南民俗博物館」這個目標，堅持「修舊如舊，以存其真」的原則，加強古鎮人文環境的維修、保護和開發，充分挖掘、展示了明清建築深厚的文化底蘊和純樸的水鄉民風。2003 年接待遊客 87 萬人次，旅遊公司營業收入達 896 萬元。2004 年，西塘鎮旅遊事業大發展，全年共接待遊客 89 萬人

次，實現旅遊門票收入 1062 萬元，比上年增長 27%。該鎮旅遊工作負責人介紹說，這得力於鎮黨委、政府採取了「深化古鎮保護、加強內部管理、開拓客源市場」三管齊下的有力舉動。

西塘鎮著力抓好三項工作：一是花大力氣強化古鎮旅遊環境。緊緊圍繞創建國家 4A 級景區為目標，加快古鎮主入口、停車場和接待中心的建設。不斷加大古鎮區的整治力度，透過三年時間完成了「三線三管」地埋工程建設以及古建築的修復、修建、保護工作。拆除、改建不協調建築，使古鎮區真正成為建築和諧統一、環境優美協調的一流景區。同時，集中財力建成了幾處精品景點，例如張正根雕館、西園等景點。二是高品質辦好西塘國際文化旅遊節慶活動。98 年以來，每年舉辦西塘國際文化旅遊節，為古鎮西塘擴大知名度，打響品牌，造成很好的推動作用。還舉辦了 2004 國際旅遊小姐中國區總決賽活動，吸引國內 150 多家媒體廣泛關注，產生了積極的影響。三是靈活促銷，積極開拓旅遊市場。建立了旅遊、外經貿、外宣、新聞等部門緊密結合的旅遊宣傳促銷機制，各方配合，形成合力，對外促銷。堅持立足長三角，加強與周邊省市的合作，特別是江浙滬兩省一市的旅遊合作，做好客源互送、路線互聯、市場共享。同時，有計劃地實施了以「水鄉千年古鎮休閒人居嘉善」為主題的嘉善旅遊宣傳月活動，針對性推出了「西塘旅遊」、「健康美食遊」等特色旅遊，使古鎮西塘知名度日趨提高，旅遊形象不斷提升。

但面臨古鎮旅遊逐漸由熱轉冷的趨勢，古鎮旅遊要繼續保持優勢，必須加大產業深度開發力度。圍繞「大旅遊、大投入、大

開發」的指導思想，西塘鎮充分發揮古鎮文化的市場親和力，堅持古鎮保護與產業延伸相結合，以建設特色服務業基地為目標，逐步建立和完善了吃、住、行、遊、購、娛的旅遊休閒服務體系。同時，努力打造上海白領階層和國際客商的居住地，古鎮旅遊的目的地，特色餐飲、娛樂、休閒的集聚地，實現吃在西塘、玩在西塘、住在西塘、遊在西塘的產業發展目標。2003 年，西塘鎮獲得了全國首批「中國歷史文化名鎮」的稱號，又受到了聯合國教科文組織的肯定，被授予「文化遺產保護傑出貢獻獎」。

第四節　案例評析

　　古鎮西塘的保護和開發正有序地進行著，西塘政府在對古鎮的開發過程中對機制的創新，推動了西塘旅遊業走上了一個新的臺階。這其中包括一是進一步理順了西塘古鎮旅遊管理體制，明確古鎮旅遊由縣政府領導，西塘鎮負責，遵循有利於古鎮保護和旅遊開發規範、高效的原則，成立西塘古鎮保護與旅遊開發管理委員會，負責西塘風景名勝區的規劃、保護、管理及相應的執法工作，進一步規範了古鎮旅遊市場秩序。二是建立起企業化運作、多元化投資機制，形成「政府宏觀引導、社會多方參與」的新的投融資機制。大雲十里水鄉景區已透過組建規範化的運作公司，探索企業法人在旅遊業發展中的運行機制。目前該景區已吸引民營資本 5000 萬元，成為民營資本獨立開發的景區。西塘旅遊文化開發公司也在吸納資金、加大投入、市場運作上充分發揮了作用。

　　西塘古鎮開發和保護的過程中正尋求著傳統和商業的最佳契合點，從以下兩點可以看出：

古鎮部分空心化，在確保居民建築安全的前提下，允許原先的住戶繼續留住，對一些安全狀況堪憂的古居民應立即遷出原住戶，另闢新居加以安置；對留在古鎮的居民，政府給予了一定的補貼，但嚴禁他們私自翻修古居民。這樣，不至於使古鎮成為靜態景觀，既維護了古鎮的生命力，又改善了居民們的住房條件。新區和老區既有聯繫又有區別。新區受老區的約束，如建築高度要控制，要離開古鎮區一定距離，若在位置和高度方面處理不當，就會對水鄉古建築景觀形成破壞。這樣注意了城鎮外部環境與空間輪廓或稱天際線的處理，也注意了城鎮的群體風貌和空間結構的完整性。

　　社區參與，它是使旅遊目的地的居民受益是可持續發展旅遊觀的核心內容之一。在古鎮旅遊中，通常只有很少一部分居民能從旅遊開發中得到實惠，大部分的居民只會覺得旅遊開發給自己帶來諸多不便，長此以往，必然會引起當地居民對遊客的反感和對旅遊的厭惡情緒。所以社區參與是影響旅遊業能否長期穩定發展的重要因素之一。西塘鎮領導幹部具有超前的意識，樹立可持續發展的觀念，制訂合理的管理制度；讓居民在日常生活中自覺地維護古鎮的水鄉風貌，自覺地去發掘古鎮先輩的優良傳統，並將這些優良傳統在現實生活中展現出來；而且發動全社會提高國民環保意識，透過大眾新聞媒體廣泛宣傳，造成聲勢，形成良好的氛圍，讓江南水鄉古鎮傳統遺韻流芳百世。

　　西塘鎮並沒有像烏鎮那樣硬性規定遊客進東柵大街就得買套票，而是允許遊客自由進出古鎮，至於遊客想看某些景點，既可

以買套票也可以買單票；一些富有特色和文化底蘊的居民，政府允許屋主自行開發，事實上，由於這些居民的屋主都是一些知識分子，他們親手布置的房子更具有人文氣息，而且透過他們繪聲繪色的講解，遊客也獲益良多，並從他們的起居看到了真正的「生活著的歷史」，例如水陽樓、桐村雅居、慎德堂等等。只有充分調動起居民保護古鎮的積極性，古鎮的意蘊與文脈才能真正延續下去。

多年來，西塘鎮在全面保護古鎮方面作出了很大的努力，也取得了顯著的成效，但是，西塘鎮在今後保護和開發古鎮方面還有很多困難需要克服和解決，主要有：

1．古鎮保護方面的法規體系尚不夠完善，管理機構也不健全

目前的西塘古鎮具有很強的人文景觀，保持著原有的生活狀態，1.01 平方公里古鎮範圍內居住著 7000 多名居民，是由普通民宅組成的傳統建築群，私有住房占三分之一之多。隨著旅遊經濟的發展和古鎮保護措施的加大，如何處理好保護與開發的關係，往往成為政府的一大難題。主要表現在：一是雖有條規但執法主體往往法定到縣一級職能部門，鎮人民政府無法建立具有行政執法資格的古鎮保護執法隊伍，出現了管得著的部門看不到，看得到的政府無法管，對日常出現的一些違法違章行為無法及時進行處置，古鎮保護管理工作長期處於被動狀態。二是地方政府雖然制訂了一些管理措施，但實施缺少法律依據或法律支持。三是相關法律條規還不夠全面，如對於破壞歷史文化保護區內非文物保

護單位的行為應如何處理？對於產權私有者處理私有房屋但其行為直接影響古鎮保護的現象如何處理？對於具有歷史文化價值的私有房屋能否列入文物保護單位？等等。對於這些問題都必須依靠法律、法規的完善、配套來加以明確和保障。

2．傳統建築保護與人們對現代文明生活方式渴求的矛盾比較突出，而來自外部環境的影響也對古鎮構成了較大的壓力

要保護古鎮的歷史風貌，使之常盛不衰，必須要有生活延續性。而居住在古鎮內的居民對現代文明生活方式的渴求必定與傳統建築的保護產生矛盾。古鎮居民要改善生活條件，要用現代材料對住房進行裝修，必然與古鎮傳統建築的風貌產生強烈反差，不相協調。同時，古鎮內的河道均為與外界連通的開放式水體，太湖流域現代化工業的發展由此引起水質的下降，直接影響了古鎮的水環境品質。

3．古鎮保護經費明顯不足

水鄉古鎮現多存有大量磚木結構建築，年久失修，損壞嚴重，極待修繕，而西塘是江南水鄉六大古鎮保存最完好、也是最大的古鎮，這就意味著保護性修繕面廣量大，投入更大。這些問題的解決都必須投入大量的經費，而單靠地方政府現有的財力是難以勝任這些工作的，古鎮保護經費不足的矛盾十分突出。

思考問題

1．西塘歷史文化保護區的特色是什麼？
2．西塘古鎮保護和開發的思路是什麼？
3．總結提煉西塘古鎮現在實施的保護開發模式？
4．西塘旅遊業在未來發展中遇到的機遇和挑戰？

南潯

——古鎮旅遊開發與保護的探索

「2004 年中國古城鎮旅遊發展論壇」於 2004 年 9 月 25 日
至 27 日在浙江湖州的南潯古鎮召開。這次論壇會議引起人們的廣
泛關注，被國內旅遊業專家學者稱為開中國古城鎮旅遊發展專題
性、理論性之先的論壇。來自 5 個國家，全國 15 個省市、10 所
知名大學，5 家國內外專業研究機構、20 個著名古城鎮、20 餘家
國內外知名旅遊投資企業的高層代表匯聚南潯，就當前中國古城
鎮旅遊發展開發模式，古城鎮旅遊開發如何與當地經濟、社會協
調發展及發展過程中普遍性、前沿性的問題展開探討和交流。在
論壇上，旅遊界專家和高層管理者共同交流古城鎮發展的經驗，
探討古城鎮旅遊的可持續發展，應該說是一次非常有意義的會議。
中國古鎮旅遊將成為中國旅遊業的重要組成部分，而本屆論壇也
將對中國古城鎮旅遊發展造成積極的作用。

南潯無論是文明累積的深厚，還是古鎮韻致的秀雅，都更具
規模，加之獨具近代歷史特徵的中西合璧建築文化，理應成為中
國古鎮旅遊的佼佼者。而將這次論壇安排在中國著名江南水鄉古
鎮南潯舉行，這對南潯古鎮旅遊的發展來說是意義非同尋常的。
現在，南潯正以鴻篇巨構的大手筆打造旅遊名區。

第一節　概況

　　歷史悠久。南潯鎮因濱潯溪河而名潯溪，後又因潯溪之南商賈雲集，屋宇林立，而名南林。至淳祐十二年（1252）建鎮，南林、潯溪兩詞各取首字，改稱為南潯，至今已有 740 多年的歷史了。古代的南潯，絲織業和商品經濟非常發達。南宋就被稱為「水陸衝要之地」、「耕桑之富，甲於浙右」，明萬曆至清中葉南潯經濟空前繁榮鼎盛，清末民初已成為全國蠶絲貿易中心，南潯由此一躍成為江浙雄鎮，富豪達數百家。民間流傳著這樣一句俗話「湖州一個城，不及南潯半個鎮」，就是對南潯當時經濟發達的生動描述。在中國近代史上，南潯是罕見的一個巨富之鎮，被稱為「四象八牛七十二條金黃狗」的百餘家絲商巨富所產「輯裏湖絲」馳名中外，成為「耕桑之富，甲於浙右」。

　　地理位置優越。南潯古鎮位於美麗富饒的杭嘉湖平原北部，太湖之南，東與江蘇蘇州（吳江）接壤，西距湖州市區 32 公里，是湖州市接軌上海浦東的東大門，正好處在江浙滬的交叉地帶。早在 1991 年，即被公布為浙江省歷史文化名城，是浙江省 15 個歷史文化名鎮之首，也是江南水鄉六大古鎮（江蘇的周莊、同里、用直和浙江的西塘、烏鎮、南潯）之一。

　　南潯也歷來被稱為江南的「魚米之鄉」、「絲綢之府」、「文化之邦」。古鎮氣候屬於亞熱帶季風濕潤區，四季分明，夏、冬稍長，光、熱、水同期，有利於農業生產。特別是適合種植桑樹，為南潯成為絲綢之鄉創造了良好的自然條件。古鎮境內水源充足，

有東苕溪支流貫穿，又有荻塘（運河），長湖申航道與市河相接，鎮村港汊密如同珠網，富有水上交通和灌溉之利，具備典型的江南水鄉環境。

　　一方水土養育一方人，南潯人質樸善良，具有豁然聰慧、維和積福的性格特點，又具有崇文重教的優良傳統，故人才輩出，素有「文化之邦」和「詩書之鄉」之稱。明代時就有「九里三閣老十兩尚書」之諺語。據《南潯誌》記載，宋、明、清三朝，南潯籍進士 41 人，宋、元、明、清時期，南潯籍京官 56 人；明、清兩代全國各地州縣官 56 人。在南潯古鎮上出現了很多歷史人物：民國奇人張靜江；「西泠印社」發起人之一張石銘；近代著名藏書家、嘉業堂藏書樓的主人劉承；以經營生絲發家的南潯「四象」，劉鏞、張頌賢、龐雲曾、顧福昌；中國著名詩人、散文家徐遲……至今都留下了他們的蹤跡。此外，南潯在明清及民國時期出了像沈萬三、張靜江、張石銘等都是南潯的。

　　如今的南潯古鎮，社會經濟不斷發展，又呈現出另外一副景象。南潯古鎮（2003 年經國務院批准變為區），行政區域主要有城西的經濟開發區、科技工業園區和城南的南潯村兩部分組成。南潯科技工業園區以浙江省南潯經濟開發區為依託，以其獨特的地域區位、優質的配套服務、完善的基礎設施吸引著眾多的中外投資者。目前園區內有南方通信集團、生力集團、江南生物、華紡股份、梅月集團等一批相當規模與實力的企業。浙江南潯建材市場為省內最大、品種最齊全的建材市場，被譽為中國最大的膠合板集散中心和全國最大的木地板產銷中心，內有建材、兔毛、

針織品、毛紡等 9 個年成交額超億元的專業市場，整個市場年成交額超 80 億元。南潯內有湖州市農業標準化示範園區——南潯高效農業觀光園區，園區內實施種子種苗工程，現已具備開發引進、培育示範、推廣普及優質種子種苗功能，其中葡萄種苗栽培已成規模，生產葡萄達 16 萬公斤，生產優質種苗 80 萬支……這一切無不體現著南潯人面向未來、與時俱進的時代精神。南潯正在以其獨特的區位優勢和南潯人特有的聰明才智，將自己裝扮成一顆鑲嵌在杭嘉湖平原上的璀璨明珠。

第二節　旅遊發展走過的路

南潯古鎮的旅遊業發展與其他古鎮相比處於落後的境地。南潯真正開始對古鎮旅遊資源進行保護是在 1987 年；同樣旅遊商業化經營起步也相對較晚，在 1998 年 10 月南潯旅遊發展總公司成立後才開始的，這與江蘇的周莊相比已經落後將近十年了。但是，濃厚的歷史文化累積，美麗的自然環境，優越的地理環境，勤勞的南潯人對古鎮進行了合理的開發和保護，結合當地政府為南潯旅遊進行了良好的宣傳優勢，南潯旅遊在 90 年代初開始得到了快速的發展。

旅遊業的快速發展也對南潯的經濟發展及人民的生活水平起著帶動作用。如今水鄉古鎮的景色風韻依舊，青瓦粉牆，水鄉風貌依存；同時與周邊地區高樓大廈，現代氣息濃厚形成鮮明對照。

南潯古鎮旅遊空間格局，以河為骨架，依河成街，小河成網，河街相交，風貌獨具一格。鎮北運河東西橫延，鎮中市河南北穿鎮而過，河街相交橋梁便利，綠柳拂水，組成了一幅原汁原味的江南水鄉圖。南潯古鎮也因其格局獨特、風貌完好、文化深厚、民風純樸而成為江南水鄉眾多城鎮的典範和代表。到目前為止古鎮內的旅遊飯店、賓館包括：華龍賓館、糧貿大酒店、久安會議中心、穎園飯店、小蓮莊迎賓館等，已經具備了一定接待規模。對整個景區的管理上，成立了有專門的管理公司——南潯旅遊發展總公司。同時古鎮以建設「中國南潯江南大宅門」為主題的旅遊宣傳活動，正在緊鑼密鼓的進行中，為南潯旅遊發展的又一個春天而努力著。

一、旅遊資源現狀

南潯是浙江省歷史文化名鎮，老區總面積約 1.2 平方公里，其中一條市河穿鎮而過。古老的石拱橋、夾河的小街水巷、依水而築的百間樓古居民，依舊是舊日的模樣；中西合璧的巨宅廣廈，蔚為壯觀，顯示這裡的主人曾是中國近代史上有名的官宦巨賈。南潯的古鎮旅遊區大致可分為三大區塊：

第一塊南潯旅遊景點富集區。

以南市河及其兩岸的南東街、南西街為主的，有張石銘故居（國家文保單位）、劉氏梯號（市文保單位）、南潯絲業會館（市文保單位）、南潯史館（南潯商會舊址）（市文保單位）、江南

絲竹館、廣惠橋（市文保單位）等景點分布在其中。在這裡庭院深深的名人舊宅、古色古香的傳統街巷和風景如畫的市河無一不讓你感受到當年南潯古鎮的繁華和江南水鄉的獨特風情。

第二塊是核心景區。

由小蓮莊（國家文保單位）、嘉業堂（國家文保單位）、文園、江南水鄉一條街等景點組成的。南潯素以園林和藏書樓聞名天下，小蓮莊和嘉業堂就是其典型代表。小蓮莊位於鷓鴣溪畔，碧水環繞，園內綠木深深，不染一點俗塵，粉牆黛瓦，蓮池曲橋，奇峰怪石，讓人品味到「雖由人作，宛如天開」之意境，裡面有禦賜牌坊、匾額、碑廊、家廟、淨香詩窟、叔蘋獎學金成就展覽館等景點；嘉業堂與小蓮莊僅一河之隔，為清末著名藏書家劉承所建，其園林造法和小蓮莊建造方法異曲同工，而園內的藏書樓則聞名天下，內藏有書籍 60 萬卷，共 16 萬餘冊，其中有不少海內珍本、孤本；文園、江南水鄉一條街和久安老年社會福利中心是久安公司最近開發的景點，文園與小蓮莊和嘉業堂毗鄰，內有文昌閣、徐遲紀念館、吳壽谷藝術館和南潯名人長廊等景點。

第三塊是鎮東北景區。

以東大街以東的張靜江故居和百間樓為主的，此外還包括尚待開發的龐宅、金紹城故居及東圓、宜圓遺址等。東大街原是南潯古鎮的第一商業街，街南即為市河，街兩側有五福樓、大慶樓、天雲樓、長興館、大陸旅館、「野荸薺」茶食南貨店等一大批百

年老店。而「民國奇人」張靜江的故居（市文保單位）就坐落在街北，更令人流連的要數明代禮部尚書董份為其女眷家仆而建的百間樓（市文保單位）。百間樓沿河而建，即充分利用空間，又富於想像，顯得很有層次，她與不遠處的洪濟（市文保單位）、通津（市文保單位）二橋組成了一幅「小橋、流水、人家」的美麗風景。

二、旅遊資源開發與保護

南潯鎮政府從 1987 年才開始著手對古鎮進行保護性開發，使大批的古民宅、居民、園林等古建築得以保存。

近年來，南潯人從其他古鎮的成功例子中逐漸認識到旅遊業能對一個地方的經濟和就業帶來了巨大的幫助，越來越重視旅遊的發展。南潯鎮政府（改為區之前）就開始想方設法、多方籌措資金用於古鎮保護和開發，發展旅遊業的步子邁的更大。

1．旅遊資源開發方面

首先是在對古鎮旅遊發展的長期規劃制訂上，遵循了「旅遊發展，規劃先行」的原則。各屆政府領導對旅遊發展規劃都給予了很大的重視，古鎮的文物特點決定了在其開發上必須要有一定的規律性。

其次在資金上投入，人才及先進的管理方式引進上也存在著嚴重的不足。

在資金投入上，南潯鎮政府採取由以政府投入為主轉為政企合作投資的方式進行開發。2001 年，南潯提出用 3 年時間，投入巨資把古鎮恢復到清末民初的風貌。儘管投入 1 億多元，但目前不少項目還是沒有完成預期的目標。顯然，在對古鎮的開發上，由於古鎮資源的特殊性，以及南潯旅遊業所需的基礎設施比較薄弱的情況下，要發展旅遊業首先在資金上就是一大主要的困難。

在對景區的開發上，由於原來在古鎮核心景區裡居住著大量的居民，這些居民的住宅對整個旅遊景區來說是有點格格不入。在開發上首先是如何將景區裡的居民移出，然後儘量恢復建築物的原來風貌，建成名副其實的古鎮。要真正達到居民全部遷出、現在的建築物全部恢復古狀的目的是很難的，但是目前南潯區政府正在不斷的努力著。

2．旅遊資源保護方面

對於文物來說保護是非常重要的保護措施的好壞將直接影響一地的旅遊業發展。在近幾年裏，南潯主要有以下幾步大動作：

南潯對古鎮的歷史文化保護可謂慎之又慎的。2000 年，鎮政府委託上海同濟大學城市規劃設計研究院、國家歷史文化名城研究中心，編制了《南潯古鎮保護規劃》，確定了兩平方公里的古

鎮保護範圍，制訂了分步實施方案。先後對小蓮莊、藏書樓、張石銘舊居、張靜江故居以及九座古橋等文物展開了重點修復，對被部分單位租用、占用的傳統居民、園林古蹟和不相協調的建築有計劃、有步驟地展開了清理和搬遷工作。但是，這一系列舉動僅僅是局部修補式的，不能從根本上改觀古鎮風貌被破壞的現狀。在接下來的幾年裡南潯鎮政府對原先制訂的保護規劃進行了論證修改，使其能夠完全適合南潯的旅遊業發展。

2002 年，南潯鎮人民政府又一次委託上海同濟大學編制了《南潯歷史文化保護區保護規劃》，同年 4 月，湖州市政府邀請了省歷史文化名城專家委員會的部分專家對其進行了論證，規劃編制單位根據論證意見，對保護規劃又作了補充完善。

2003 年 12 月，《湖州市人民政府關於要求審批南潯歷史文化保護區保護規劃的請示》上報省政府審批。

2004 年 3 月 5 日，省政府在湖州召開了南潯歷史文化保護區保護規劃的技術鑑定會，根據鑑定會的意見，南潯區人民政府委託湖州市城市規劃設計研究院，按照《浙江省歷史文化名城保護條例》進一步修編了《南潯歷史文化保護區保護規劃》。

和許多古鎮一樣，南潯在近現代的發展過程中，古鎮風貌及歷史遺存遭到了相當程度的破壞。許多舊河道被填埋，豪宅名園日趨朽壞，大量舊居民年久失修，且居住環境極差。保護南潯古鎮，搶救文化遺產，已是刻不容緩。1987 年開始旅遊開發保護之

後，南潯鎮政府首先是馬上停止在古鎮保護範圍內新建各類民用的建築物。

　　政府在採取保護措施的其中一個步驟就是，2003 年 10 月，南潯區政府依託市場化運作，引進社會的、企業的資金，計劃用五年時間，全方位、整體性地保護性開發南潯古鎮，總投資預計達 23 億元。這一項目引起了社會的廣泛關注。如何處理好保護與開發的關係，切實維護古鎮風貌、文物的原真性、完整性，成為人們矚目的焦點。項目規劃設計工作從去年 11 月初起著手啟動，先後多次組織國內外有關專家實地考察南潯古鎮，就整體規劃設計問題廣泛徵求了各方意見。古鎮保護開發的宏大工程正在積極籌劃中，將按照「保護第一、適度開發、充分利用」的指導原則，實行分層次保護。據悉，南潯古鎮保護性開發項目將處理好每一個細節，保留住古鎮的每一處記憶，考慮到市民的每一點需要，實現傳統風貌保護與現代功能開發的完美接軌，以使這座江南古鎮古韻今風相得益彰。很顯然實現這樣的目標具有一定的難度。

第三節 旅遊發展優劣勢分析

一、優勢分析

1‧資源優勢

（1）資源之「特」

　　首先是建築的中西合璧。江南古鎮是中國古城鎮中的一大典型，而南潯系江南古鎮之翹楚。與其他江南古鎮所不同的是，南潯是一個巨富之鎮，民間有「湖州一個城，不及南潯半個鎮」之說，南潯由此一躍成為江浙雄鎮，富豪達數百家，民間俗稱「四象、八牛、七十二墩狗」是中國近代最大的絲商群體。這些一百多年前靠販絲發家的巨富們修建的豪門大宅院，可和北京的大宅門相媲美，而且與其它地方所不同的是，南潯古鎮建築有很強的中西合璧特色，因為有些建築中已經夾雜著來自歐洲的建築風格了。

　　其次擁有悠久的商業文化，尤其是絲綢貿易。南潯的古代商業文化是其他江南古鎮所無法比的，古時的南潯人以做絲綢生意發家，。早在南宋時期，南潯已經是「耕桑之富，甲於浙右」。南潯城郊的村人選用苕溪清水繅絲，所產的絲光潤柔軟，尊為湖絲中的佳品。進入明代，天下蠶桑之利，已「莫盛於湖」，而一郡之中，「尤以南潯為甲」，輯裏村百裏之地生產的蠶絲因此都冠以「輯裏絲」之名。到了清代，輯裏絲更是因質優而名甲天下，粵緞粵紗、山西潞綢及江蘇、福建等地的絲織原料，特別是高級

原料都須仰給湖絲，江寧、蘇州、杭州三州的織造局每年絲季都前往南潯大量採辦生絲。當年的南潯小鎮，每逢小滿新絲上市，絲行埭上便「列肆喧闐，衢路擁塞」，「一日貿易數萬金」，生絲貿易的興旺使這條不足百米的絲行埭上密密地擠滿了 50 餘家絲行，南潯絲商從此步入中國商界，並迅速成長為國內最大的絲商群體，在上海的 91 家絲行中，有 70% 是南潯人所開。南潯農村更是出現了「無不桑之地，無不蠶之家」的盛況。時至今日，在上海一帶南潯商人仍有被叫做「南潯幫」的。獨特的商業文化，增加了南潯古鎮的旅遊價值，成為吸引人們前往旅遊的一個重要因素。

（2）文物古蹟之「多」

南潯古鎮文物古蹟遺存數量，居六大古鎮之首，南潯的歷史文化遺存品質也遠高於其他古鎮。全鎮有 70 多處文物保護點，單從數量和價值來衡量，就是周莊、烏鎮等 5 個江南水鄉古鎮的累加之和，而這個數據也僅僅是針對目前尚存、保護完好的古蹟而言。現在保存比較好德比如，國家級文保單位小蓮莊荷塘碧影、古樹參天；嘉業堂青苔茵階、書香陣陣；張石銘舊居懿德堂既有晚清儒商居家之代表，又有西歐法式洋房之開放，結構之恢弘、工藝之精湛，堪稱江南民宅一流建築。

（3）古鎮之「古」

湖州錢山漾良渚文化遺址出土的蠶絲織物，考證距今 4700 多

年，是迄今為止世界上發現最古老的蠶絲織物。至於南潯生絲業的崛起，也遠始於宋，直至明萬曆和清中葉，方才形成為令人傾慕頌揚的「輯裏絲」的故鄉。近代史上，南潯生絲出口，居全國出口貿易舉足輕重的地位。1847 年上海出口生絲中，「輯裏絲」占 63.3%。1915 年，在巴拿馬國際博覽會上，「輯裏絲」與茅臺酒齊名，同獲金獎。傳說清康熙、乾隆帝的龍袍，都是用「輯裏絲」織造的。由此可見，當時南潯絲織業之盛和聲譽之高、之廣了。經濟之發達，是社會發展之基礎和根本的推動力量。因此，當時南潯被人們稱之為「江浙雄鎮」，也就很相宜的了。

（4）古鎮之「摩登」

南潯被稱為二十世紀初的摩登城鎮。南潯古鎮的「摩登」來自於古鎮的一些古建築在中國古建築風格下加進了西方建築風格，這對古建築來說是非常稀少的。在清末民國年間，大膽的吸收外來建築文化及現代建築理念，表現出南潯人的富有和大膽，這樣的建築在南潯不乏少數，比如：

小蓮莊是鎮上保存最完整的私家園林，廣約十畝的池塘四周，環繞著長廊曲橋、亭榭樓閣，比起蘇州名園來毫不遜色。但仔細觀賞，卻見飛簷斗栱、花牆漏窗連著一幢小洋房，這種不中不西、又中又西的組合，恰是南潯特色。由於這樣的中西合璧渾然一體，天衣無縫，以致常常被旅客所忽略。在江南名園中，小蓮莊的歷史並不長，卻能被定為全國重點文物保護單位，顯然也考慮了這一特色。

嘉業堂，發現這座建成於 1924 年的磚木結構二層樓房並不是一件古董，而是 1920 年代中國最現代化的藏書樓，不僅設計和管理的觀念很新，根據藏書的特殊需要在形制上作了變通，還用上了當時最先進的建材進口馬口鐵（俗稱洋鐵皮）和鑄鐵構件。中國近代的藏書樓中，嘉業堂可以說是最晚建造的，但一度最輝煌，歸宿最圓滿，留下的建築、設施、圖書也最完整，如今已列為全國重點文物保護單位，成為國寶。

　　懿德堂是同為「四象」之一張氏長孫張石銘的住宅，也是全國重點文物保護單位。稱奇的是，樓窗上都鑲嵌著法國進口的菱形刻花藍晶玻璃，刻著各式花果，特別高雅別緻，也顯示了張家與法國的交流淵源。

　　進入第四進庭院，只見大廳地面鋪著、牆上嵌著法國進口的彩色瓷磚，是一個帶化妝室和衣帽間的豪華舞廳。在鋪著青磚的小院對面，竟是一座巴洛克風格的兩層小樓，花崗石臺階、巴洛克立柱、半圓陽臺、鏤花鐵欄、克林斯鐵柱頭、百葉窗、刻花藍晶玻璃，清水紅磚牆，法式時尚和生活方式早在 20 世紀初就為張氏年輕一代所鍾愛，但被深深掩蓋在兩棵高大的玉蘭樹下，又被四周高牆所隱藏。以前許多生活在附近的人從屋旁經過，但是不知道裡面竟然別有洞天。

　　還有，近年整修復原的「紅房子」是親沐西風的劉鏞第三子悌青所建。這座幾乎「全盤西化」的兩層建築能出現在近百年前，正是這座千年古鎮的時尚追求。

2．區位優勢

南潯古鎮地處江浙邊界，太湖之南，東與江蘇蘇州（吳江）接壤，西距湖州市區 32 公里，是湖州市接軌上海浦東的東大門。距離蘇（州）、滬、杭均在百公里上下，318 國道、長湖申航線橫貫東西，水陸交通十分便捷。

公路　國道 318 公路橫穿南潯鎮東西，距上海、杭州、蘇州各約 100 公里，即將建成的杭寧高速公路沿經而過。

水運　杭嘉湖黃金航道杭湖申段貫穿東西。可直達上海黃浦江，進入京航運河。

鐵路　距湖州火車站 35 公里，有國道可直達。

航空　距上海虹橋機場、浦東國際機場 100 公里，距杭州蕭山機場 100 公里。國道可直達。

3．政策優勢

與江蘇周莊、鄰鎮烏鎮等五大古鎮相比，南潯古鎮的保護和修復猶如大家閨秀步履蹣跚。南潯區政府在分析南潯古鎮的資源優勢後，以及旅遊業對經濟帶動作用，特別是依託旅遊打響城市形象品牌已經在許多旅遊城市中取得成功。南潯政府為此採取了一系列政策措施。

自 1987 年開始對古鎮古建築進行保護，在歷屆黨委、政府的保護下，南潯保留了至今完好的著名園林、巨宅和街巷。

除了國家級保護單位的小蓮莊、藏書樓、懿德堂、尊德堂等景點外，從 1998 年至 2003 年南潯先後投入 8000 萬元用於古鎮保護，分別投資修復開發了劉氏梯號、求恕裏、廣惠寺，並改造南、東、西街等古鎮重要的景點和地段。

據南潯最近一次的調查表明，南潯古鎮規劃保護區現存傳統建築規模 8 萬平方米，其範圍之大，遺存古蹟之珍貴，所需修復這迫切，均為江南六大古鎮之首。要全面恢復南潯古鎮保護區的歷史風貌所需保護資金總量為 2.5 億元以上，南潯重振古鎮雄風遇到的最大瓶頸為資金。為此南潯區鎮府採取了引入資金的方式進行旅遊開發。

4．市場優勢

南潯位於江浙滬交叉地帶，這一帶屬於改革開放較早的地區，經濟水平相對國內其他城市比較高，人均收入水平遠遠也高於全國平均水平，對旅遊的需求量也是相當的高。南潯恰恰擁有這樣優越的位置，其旅遊客源地主要有南京、上海、杭州、寧波等地，來自這些地方的遊客都可以在兩小時之內到達，交通十分方便。而這些遊客的經濟收入較高，旅遊消費水平非常高，給南潯旅遊和商業帶來了刺激作用。

在 2004 年「十一」黃金週裡，南潯旅遊景區遊客不斷，其中遊船項目異常熱門，黃金週遊船數達 600 船次，創歷史最高記錄。「十一」黃金週內南潯景區共接待旅遊總人數為 9637 人，其中境外遊客 73 人；旅客次為 57822 人次，同比增長 2.4%。門票總收入為 41.60 萬元，同比增長 12.42%。與去年相比，不論是旅客數還是旅遊收入，都有了較大幅度的增長。

據瞭解，「十一」黃金週遊客仍以家庭式或散客居多，主要來自上海、江蘇方向，寧波方向有較快增長，湖州本地地接團隊有所增加。今年，南潯區採用多種市場動作方式，全面啟動南潯古鎮的保護與開發工程，力爭全年達到接待國內旅客 140 萬人次，國外遊客 1.8 萬人次，門票收入 1200 萬元的目標。

5．後發優勢

南潯在發展旅遊業是落後於其他江南古鎮，但是落後者有落後者的優勢，那就是可以借鑑已經開發的古鎮在開發、保護、經營方面的經驗和教訓。從周莊、烏鎮等古鎮的經驗中，南潯可以借鑑的有：可以避免在其他古鎮規劃中出現的問題；構建以市場為導向的旅遊管理體系；可以借鑑其他古鎮在宣傳促銷中實施的成功經驗，以及形象建設系統；更好的布置、建設好古鎮食、住、行、遊、購、娛的設施等等。

6 . 資源空間互補優勢

南潯古鎮旅遊能夠和湖州市境內的其他景點產生互補作用。湖州安吉的竹林、太湖等景點在自然生態旅遊上屬於旅遊極佳目的地，而南潯古鎮的文化古蹟，在人文旅遊資源上彌補了路線設計的不足。特別是在產品開發設計上，有山、有水、又有古鎮，使路線的設計更加的合理，更能夠吸引旅遊者前來旅遊。真正實現了板塊型旅遊目的地的發展模式。

二、劣勢分析

1 . 資金短缺

作為古鎮發展旅遊業保護顯得尤為重要，而歷史文化古蹟又有其特殊性，一旦破壞就很難恢復到原狀，即使恢復了原狀也達不到原有的旅遊價值。在各個方面都要保護，這就要資金的投入，比如現在的開發資金，定時的維護資金，保護人員薪資等都需要資金。

在基礎設施的建設上，南潯作為一個小鎮原來沒有星級飯店，以及道路設施，城市排水系統，通訊系統等都沒有很好的建設，無論在數量和品質上都沒有達到旅遊業發展的要求，而這些又恰恰是發展旅遊業所必需的。要建設這些設施又要大量的資金支持才能夠實現，目前南潯旅遊單靠政府的單方面微薄投入遠遠不能滿足旅遊業發展的需求。已經變成了旅遊者進入南潯的瓶頸，特別是在旅遊旺季的時候。

2．周邊旅遊景點的屏蔽效應

就浙江的古鎮而言，有名的比如烏鎮、西塘，還有江蘇的周莊，而這三個古鎮也都位於三地的交叉地帶，交通等條件相當方便。他們的共同點就是都是古鎮，由於旅遊資源特點比較接近，而發展較早、宣傳較為成功的古鎮往往會更吸引人，這樣就影響人們外出做旅遊時的決策，對那些資源開發、宣傳較晚的景點就會被人們忽略，產生屏蔽效應。

現在南潯旅遊發展也必須考慮到這一點，特別是自己開發時，要發揮自己的資源優勢，避免景點的開發與鄰近景區雷同。產品設計和對外宣傳促銷上在借鑑別人的基礎上，更應突出自身的優勢。

3．旅遊設施發展及景區管理上滯後

南潯旅遊資源豐富，但是開發的滯後，目前為止南潯的旅遊接待設施（比如飯店）還沒有得到完全滿足旅遊旺季的需求。基礎設施的建設還不夠，給旅遊者到南潯旅遊帶來如停車、住宿、飲食等困難。

在景區管理方面，缺乏專門的管理機構和專門的管理人才。政府部門還沒有發布關於景區開發建設的管理條例一類的政府文件，單靠旅遊發展規劃只能在開發的合理性和科學性進行計劃，但無法落實到細節，這勢必造成在開發過程中旅遊開發單位與當

地民眾產生不必要的衝突。事實上，許多景區在開發過程中會就一些具體的工作進行細則說明，以避免在開發過程中矛盾的發生。

4 · 資源保護面臨巨大困難

保護古鎮風貌工程浩大，難度不言而喻。對於古代文物古蹟的保護，對於我們來說是非常困難的，不能過多的進行修復，否則就會失去了文物原有的價值。但是，如果不加以保護的話，那麼有些文物會更加的遭到破壞，除認為因素以外還要受到風吹雨打，時間一長也會受到損壞。而且一旦要進行保護，對其資金投入也將是巨大的，要解決資金來源也將是一大困難。

第四節　發展中的南潯

一、南潯旅遊開發與保護

南潯古鎮開發建設的目標是建成「千年古鎮，世紀商阜」。而要達到這個目標，既需要大量的投入，也要大量的工作需要做。而南潯旅遊的發展的重點也是在開發與保護上。

1 · 修復與搬遷

在城市化進程中新舊交替自然會有新舊之間的矛盾和衝突，如市鎮建設總體規劃中如何保留傳統文化遺蹟就顯得十分突出。江南市鎮已經離開了「小橋流水人家」的建築構架，現在一些市

鎮曾出現填河築路，拆棚廊建大廈的現象。為此，南潯鎮領導提出「保護老區（古鎮），建設新區」的口號。這是很好的構想，是具有戰略眼光的遠見。保護必須是嚴謹而科學的，歷史文化的原真性具有唯一性，一失手，將無法復原。這也是歷史遺產保護與修復的殘酷性。

首先是對這些重量級的「寶貝」，如果不馬上修復，必將消逝，永不復存。於是南潯區打響了一場文物「保衛戰」。

第一步收購景區內的企事業單位的辦公地。對文物所在的企事業單位辦公地點進行購買，南潯人民醫院、富昌皮件廠、南潯皮件廠等先後外遷，總計面積達 3 萬平方米；

第二步搬遷出居住在景區內居民。猜想動遷文物保護點附近住戶達到 300 多戶，近 10000 平方米；

第三步對破舊古建築進行修繕。修復了劉氏悌號、求恕裏、張石銘舊居等文化古蹟及 9 座古橋，面積 25000 多平方米；

第四步整治古建築附近的不和諧周邊環境。需要拆除與景觀不協調的水塔、煙囪等 10 餘處，鋪設 5 公里「三線」下埋管道，完成河岸砌石 5000 多米。

在保護和修繕中，使歷史文化遺產的真實性、完整性得到了實實在在的保護，杜絕了亂修亂改、毀真造假的行為，避免了「假古董」的出現。

2．市場化運作，保護性開發良性互動

著名學者阮儀三曾說道，古鎮保護是為了人。對於古城鎮、古村落、古建築，保護是第一位的。在如何保護上，南潯區副區長金順明談到，保護不是不動，不是死守。保護應該是在不改變原狀的前提下，對歷史街區、古建築、古河道進行整修，拆除違章搭建、消除火災隱患，提高老宅內居民生活品質，使古鎮的風貌與文脈得以延續發展。

應當說，隨著時間的推移，這些散落在南潯的「珍珠」不少已蓬頭垢面，令人堪憂。最盛時南潯有大小花園 12 座之多，密度冠於全國。如今，除小蓮莊、穎園外，適園裡只剩下一座長生塔；宜園僅留遺址；面積 20 畝的龐家花園只有兩口池塘，7000 平方米的龐家大宅斷壁殘垣，破敗不堪；被法國建築家齊哈稱作完全是法國土魯茲式在中國小鎮重現的西洋樓梁木崩壞，牆體開裂；金紹成舊居大廳千瘡百孔，「二進」已灰飛煙滅；張石銘舊居雖幾經修繕，但 6000 平方米中仍有塌損面積 300 平方米。

文化古蹟的修復、保護成本較之其它同等體量的保護項目要高很多倍。這就意味著南潯的古鎮保護性開發需要投入巨大的資金，必須建立一個良性的運行機制。來自區文物保護部門的數據顯示：南潯古鎮保護區現存傳統建築 8 萬多平方米，其中有 2 萬多平方米的傳統建築極需修繕，所需資金數億元。

南潯人在深思熟慮之後，把目光瞄向了市場，探求市場化運作的捷徑。經過努力，南潯區政府與上海博大投資發展有限公司簽訂了協議，計劃用 5 年時間，投資 23 億元，聯合保護性開發南潯古鎮，打造「中國南潯江南大宅門」。從而一舉破解了古鎮保護中資金、專業人才、綜合整治和整體保護規劃等諸多問題。

3．南潯古鎮將「拆今護古」喚回「原生態」

保證遺產主體的歷史真實，「拆今護古」是必不可少的過程。項目實施前，南潯區政府組織文保、古建築專家，對保護區的建築、水系、街巷等進行了察看，廣泛徵求各方意見，確認了保護對象；花了大量精力，完成了圖片等基礎資料的技術性蒐集工作；共採集有效圖片 1300 餘張，經整理後形成的電子圖庫是南潯古鎮迄今為止最為完整的電子圖庫，為保持原真性、原生性提供了有力的依據。根據專家的意見，南潯把與申報世界文化遺產和全國歷史文化名鎮不相協調的建築物、與周邊環境風貌不相適應的房屋，確定為動遷的主要對象。在保護好已列入保護規劃的歷史建築的前提下，對未列入保護規劃的建築在拆除過程中，把握好 50 年以上有人文歷史價值的建築物予以保留的原則。拆遷工作自 2 月底開始至今始終堅持「公開、公平、公正、合情、合理、合法」的原則，在具體操作過程中體現依法拆遷，以情拆遷，規範拆遷，合力拆遷。

南潯古鎮的保護性開發項目力爭在審美把握與實用選擇之間準確拿捏，實現傳統風貌保護與現代功能開發的完美嫁接，喚回

風貌「原生態」。讓浸透著南潯韻味、細節之美的城市設施更富於人性化、更富有人情味地融入市民的日常生活，使這座江南古鎮日益煥發出古韻今風兩相宜，實用與審美相統一的迷人魅力。

4．保護與發展協調驅動推進

如何實施保護性開發，必須正確把握。為此，南潯區委、區政府明確提出必須遵循「充分保護，適當利用，修舊如舊，綜合建設」的開發原則。

南潯將計劃進行的保護性開發重點是整合資源、打造景觀、完善功能，提高旅遊成熟度。根據《南潯古鎮保護規劃》和《南潯歷史文化保護區保護規劃》，本著保護為主、修破如舊、整舊如古、建新如舊、營造氛圍的原則，統一規劃，分步實施。透過對南潯古鎮特色的遊玩路線設計、保護性建設和整體景觀環境營造，把南潯古鎮的景區景點完整地串起來。

目前，南潯著重啟動實施主出入口和新開河項目，實施「五點一線六項完善」工程，即對南東街，南西街，東大街和百間樓進行全面改造，進行沿街立面整修、地面鋪設和三線下埋；對沿景區水系進行綠化景觀、夜景燈光景觀、背景音樂、水路風景線和公共設施的改造新建。

「江南大宅門」總體規劃將分為兩期工程實施。一期工程主要是貫通路線，恢復和修繕沿線景觀，完善旅遊區綜合配套，總

投資約 11 億元，建設週期約 2 年。一期將基本貫通景區內的路線、基本完成景觀打造、基本到位功能配套、基本實現氛圍營造、旅遊產業初具規劃。二期工程構想主要是進行古鎮旅遊整體功能性的開發和完善，提升南潯作為理想旅遊目的地的整體水平。將修複述園、宜園等原有景觀，在寶善街西市河兩側，依據南潯大宅院的風貌，修建一批江南大宅，滿足旅遊發展的需要。二期工程完工後，南潯古鎮旅遊景區將更加成熟，旅遊配套設施更加完善，旅遊產業形成可觀規模。二期工程預計總投資約為 12 億元人民幣，約用 3 年時間建設完成。

有人這樣評價南潯人的這一大手筆：政府在借助外力保護、延續古鎮文脈的同時，旅遊經濟的乘法效應將助推南潯經濟躍上一個更高的平臺，從而切實提高南潯的綜合實力。

5．保護開發中注重人性化

南潯古鎮保護性開發項目將處理好遇到的每一個細節，保留住古鎮的每一處記憶，考慮到市民的需要。在審美把握與實用選擇之間準確拿捏，實現傳統風貌保護與現代功能開發的完美嫁接。

對劇院、廣惠寺、絲業會館進行整修和布置，增強南潯的文化、藝術氛圍，同時改造古鎮區內的味精廠、皮件廠，增強南潯公共配套設施建設。

再是整治規劃路線兩側的居住、商業布局，形成具有水鄉風貌的百姓居住區域和民間小吃、古玩、字畫、旅遊紀念品、民間工藝作坊等功能區塊，透過旅遊開發，逐步形成以南潯古鎮為龍頭，以和孚生態休閒及菱湖水產、農家樂為載體，雙林的集觀光、旅遊、休閒為一體的水鄉特色旅遊風景線。

　　在對待搬遷居民時，應妥善處理好補償和重新安置工作。尊重群眾合理而又中肯的建議，在景區建設的同時注重對當地群眾生活水平的提高和生活條件的改善，真正做到人性化開發。

二、旅遊業對外宣傳促銷

　　水鄉的風光外美而內秀，景色十分美麗。著名作家徐遲曾用66個「水晶晶」來形容南潯的純淨、幽遠、古樸。可見南潯在文人眼裡的藝術價值，像嘉業堂藏書樓、劉氏小蓮莊和張氏適園為現存的景色優美的園林，還有元代石獅、清代石牌坊、古塔及堪稱天下奇石的「美女照鏡」石、嘯石、鷹石，等等的景觀景物的存在吸引著八方來客。

　　南潯鎮政府最早將南潯定位為江南水鄉，千年古鎮，來對外進行宣傳，很顯然這與周邊的西塘、烏鎮等在內容上存在很大的雷同。作為後起之秀，南潯旅遊發展緩慢。

　　2003 年 10 月，浙江省以江南水鄉古鎮（南潯、烏鎮、西塘三鎮）向國家文物局申報世界文化遺產預備名單。這份申請材料

這樣描述南潯:「它是目前中國保持水鄉風貌最好、明清建築群最完整、私家園林最豐富和民俗風情最純樸的水鄉古鎮。」同年,包括南潯在內的江南六鎮獲該年度聯合國教科文組織亞太地區文化遺產保護「傑出成就獎」,「江南水鄉」項目保護了具有原真性的特色以及水鄉城鎮和歷史人居的功能。

目前,南潯鎮政府提出構架旅遊名區、打響古鎮品牌的設想,專門了成立浙江南潯古鎮旅遊發展有限公司,圍繞「江南大宅門」的主題進行旅遊宣傳促銷。修破如舊,還其原真性是南潯古鎮旅遊開發的主要途徑圍繞「江南大宅門」這一主題,南潯古鎮保護性開發規劃將依託南潯固有的景觀環境和歷史文化背景,挖掘江南大宅門文化內涵,賦予「大宅門」時代精神,以傳統的觀光旅遊為基礎,面向新興的休閒旅遊、渡假旅遊、文化旅遊、體驗旅遊、商務旅遊等,透過科學的功能配置、優秀的環境規劃與深度的文化挖掘,將古鎮南潯建設成為集旅遊、休閒、餐飲、娛樂型消費為特色,具有獨特文化形象與旅遊內容的精品旅遊勝地。

南潯古鎮同時也是湖州市一大重要景點,南潯古鎮的發展也是湖州旅遊總體發展的重要部分。南潯古鎮的旅遊發展增加了湖州市旅遊資源類型中缺乏歷史遺蹟的內容,對湖州市旅遊發展來說更能吸引各地遊客。作為湖州旅遊的一塊重要組成部分,也成為到湖州市的整體旅遊促銷中重要的一部分。2004 年 11 月湖州市在上海宣傳旅遊時提出「山水清遠 生態湖州」,「太湖、竹鄉、名山、濕地、大宅門、古生態」的報告口號。在此,南潯還被各

大網站、媒體評為，江南魅力古鎮候選之一，極大地提高了南潯的知名度，促進了南潯旅遊業的快速發展。

與此同時，在對景區進行整體規劃之後，景區的對外宣傳將是一塊主要的內容。在古鎮景區對外宣傳上，首先第一步就是旅遊宣傳定位，目前南潯定位為「江南大宅門」。這一口號的提出突出了南潯古鎮旅遊資源的自身特點，讓人覺得南潯古鎮具備有北京大宅門的旅遊價值，如今北京大宅門在北方天子腳下那樣的巨富豪宅，也能在江南水鄉裡看到，讓人能產生濃厚的旅遊興趣，成功的吸引了各方的眼球。

其次在旅遊媒體的選擇上，結合現在網絡技術的飛速發展，主要的宣傳工具不僅僅集中在報紙、電視、廣播等常用宣傳手段了，而且還有了網絡通訊技術。透過網上介紹，網上促銷，網上訂購等手段，南潯古鎮的知名度獲得了極大的提高。

最後，除了在媒體上等較為傳統方式進行對外促銷，現代旅遊促銷還要在事件促銷，節慶促銷等方式上進行努力。比如今年在南潯召開的「2004 中國古城鎮旅遊發展論壇」，提高了南潯的知名度，讓人們認識了南潯，瞭解了南潯。同時南潯利用了名人的宣傳效應，比如作家徐遲對南潯的描述。還有就是運用影視劇在南潯拍攝的契機，對外進行宣傳，最近的《早春二月》劇組，4 月份進駐南潯鎮取景拍攝後，以「江南大宅門」為賣點的南潯影視基地，已成為眾人關注的焦點。這種方式的宣傳效果是其他形

式所沒有的，因為影視作品中的景點拍攝，加上演員的精彩表演，會收到讓人想去身臨其境去感受的效果，達到宣傳促銷的目的。

第五節　不足與探索

一、存在的主要問題

資源方面：大量老宅年久失修、蟻蝕蟲噬已成危房；部分老屋被房主翻修一「新」，喪失了文物價值；違章搭建以及在老屋之間插建的新房，與街區原有風貌極不協調。

雖然有典型的江南水鄉的古鎮景觀特點，但是有些古建築物缺乏保護，經年失修頹敗趨勢、蟻蝕蟲噬已成危房，部分老屋被房主翻修一「新」，喪失了原有的文物價值；

雖然南潯擁有豐富的文化傳承，但是旅遊發展滯後，沒有進行系統性的進行營銷和對外宣傳；有些景區具有良好的意境，但是荒廢的很多，開發的少；

由於原來缺乏保護，古建築裡現在修建由現代居民，資源良莠不齊，部分老屋被房主翻修一「新」，喪失了文物價值；

在基礎設施建設方面，比如管線外露，極需重新規劃、施工；

旅遊集散點太少，在旅遊旺季顯得很侷促；水體汙染還需進一步清理；

整個景區的綠化還應該在意境上下功夫，沒有從整體上進行設計規劃，將景區的綠化和景區的發展結合起來。

二、開發保護中的困難

古鎮保護具有特殊性，開發和保護具有相當難度，特別是在保護上，文物的古蹟的易損性給開發保護帶來很大的障礙。除這些障礙外，文物保護還在規劃上要求的科學化，以及大量資金的投入等等方面的困難。現實中這些因素阻礙了南潯旅遊的發展，規劃的落後、人才的匱乏、資金的嚴重不足等方面制約了古鎮旅遊的發展。

三、市場化道路的開發和保護

南潯古鎮現在關鍵的一點就是如何以市場化來進行古鎮旅遊業的開發和保護。2003 年 10 月，在湖州市政府的見證下，南潯區政府與博大公司簽訂了合作協議。根據協議，雙方共同成立浙江南潯古鎮旅遊發展有限公司，在新機制、新模式下，重啟一度陷於停滯的古鎮保護利用。這一合作以投資巨大、思路開闊、模式創新而在當地轟動，這種模式也是一種創新，它改變了以前以政府開發保護為主的模式，引進民間資本涉及到古鎮開發保護上，是一種探索。

南潯區政府與博大公司的合作是多贏的。根據合作協議，浙江南潯古鎮旅遊發展有限公司有償獨家擁有南潯古鎮旅遊保護區為期 30 年的旅遊經營管理權和保護性開發權，負責具體組織實施。對南潯地方而言，可以一攬子解決古鎮保護利用的資金、管理、市場運作等一系列相關問題，使地方旅遊經濟的發展得到強有力的支持；對投資商而言，透過參與古鎮旅遊的保護性開發，在獲得發展的同時，也可以迅速提高知名度，一舉多得。最為重要的是，透過這種模式，古鎮得到永續保護和利用，同時旅遊發展可以使地方受益、百姓受益，在文化層面和經濟層面都具有積極意義。多贏的特點，使這一合作充分調動了各方面的積極性，得到了多方面的支持。湖州市委、市政府把這一項目作為市重點工程，大力扶持；浙江菸草集團把這一合作作為行業回報社會和外樹品牌、功在千秋的文化工程來對待，給予了大力支持。

第六節　案例評析

　　南潯古鎮擁有大量高品質的古鎮旅遊資源。由於以前沒有重視旅遊業的發展，在開發保護上，表現出時間上相對滯後。但是這並不能影響南潯旅遊的發展，目前為止南潯在古鎮古建築的保護、古鎮的基礎設施的建設、古鎮促銷上已經初具規模，已經收到了良好的效應。同時，南潯古鎮促成了資源與市場的充分對接，是對歷史文化遺產保護模式的有益探索，具有開創意義。以下對南潯古鎮旅遊發展及這一個保護模式作簡要評析。

一、三大效益的實現

　　經濟效益、社會效益和環境效益能夠同時實現是我們旅遊規劃開發的目標。現在南潯由上海博大旅遊資源投資公司入主。與南潯地方政府組成新的旅遊開發公司，計劃投資 20 億元，這是突破南潯古鎮旅遊長期停滯局面的極佳方式。在剛剛完成的《南潯古鎮旅遊區總體規劃》中，也提到了這三大效益的實現。

　　經濟效益—旅遊業的發展能夠為當地商業經濟帶來刺激，增加當地的就業，從而提高當地居民的生活水平。同時旅遊業的發展，為南潯區造成了對外宣傳的作用。南潯旅遊形象宣傳，讓人們瞭解南潯，擴大了南潯的知名度，從而帶動經濟的發展。在近日舉辦的 2004 中國南潯旅遊節暨經貿科技洽談會，就是經濟發展依靠旅遊來造成造勢效應。整個活動共有 102 個項目簽訂意向和協議，總投資 77.59 億元，其中外資項目 35 個，總投資 6.3 億美元。將旅遊和當地經濟發展是旅遊經濟效益的另一方面作用。

　　社會效益—大量基礎設施的建設和改善，為當地居民創造了良好的居住環境。動態地保護南潯的文化遺產、自然遺產，帶動南潯的文化、休閒設施建設，強化古鎮居民的本地文化的質感，促進古鎮人民與遊客的經濟文化交流。讓旅遊者瞭解南潯古鎮，也讓南潯古鎮歷史文化走向外面。

　　環境效益—為了更好地保護南潯古鎮旅遊的資源，更好地改善古鎮的旅遊、生態和自然環境，改善南潯古鎮人民的生活環境。

南潯區政府首先是在規劃上對環境進行一個總體的設計，特別是鎮內的市河清理工作，道路綠化工程，全鎮汙水處理系統等方面。

二、旅遊規劃評價和建議

1．評價

全面貫徹文物工作「保護為主，搶救第一，合理利用，加強管理」的方針，根據南潯古鎮保護的發展要求而組織的制訂南潯旅遊發展規劃。所作的規劃期限應該與南潯鎮城市總體規劃相一致：分為近期（2003－2007年）；遠期（2008－2020年）。南潯古鎮在規劃編制方面在汲取其他古鎮的經驗和教訓後，制訂了比較完善的古鎮旅遊發展規劃。

走市場化道路，重金打造、活化復興田園牧歌式的近代南潯江南水鄉富鎮風貌，引導南潯向集觀光渡假、商務會議、休閒娛樂、餐飲購物為一體的，具有獨特的人文風采、水市風光、巨宅風貌、商貿風情的生態型精品古鎮旅遊選目的地方向發展；實現在 2008 年，將南潯古鎮發展成為江南古鎮旅遊的首選目的地、湖州市的遊客集散中心；2013 年，將南潯古鎮發展成為國家級渡假小鎮、中國唯一全面展示民國初年古典海派精緻生活方式的區域性文化旅遊中心。

在將來，南潯古鎮應依託以「旅遊社區、渡假小鎮」的概念為核心的開發理念，來經營歷史文化名城，以保護為前提，以資

源為基礎，以市場為導向，實施古蹟活化戰略、項目帶動戰略，打造別具一格、後來居上的江南古鎮旅遊區。

具體操作中應注意：一要充分論證，多方面聽取意見，進一步完善和細化項目方案；二要堅持高起點、高標準做好南潯古鎮開發規劃細化，充分體現南潯古鎮的特色；三要抓好古鎮開發的同時，一定要保護好文物古蹟。特別是在古鎮保護開發時的居民外遷工作中，政府要統籌全局，關懷入微，瞭解群眾的需求，真正做到旅遊業和當地居民生活水平同步提高。

2．建議

（1）在古鎮開發方面

推精品亮點，景區精品亮點的開發與建設，能夠幫助景區形成核心競爭力；

建基礎設施，對景區內環境品質、面貌氛圍進行整治和改造，主要分四部分，一是三線地埋工程，二是緩解旅遊區停車難的結癥，三是改良景區旅遊廁所，四是對景區所有公共訊息圖形符號、道路標示牌、景點介紹牌、交通標識牌等按 GBT/10001 國家標準進行了全面統一的設計，使新的標識圖案既符合國家標準又與古鎮氛圍相協調，完善了旅遊區服務功能、提升景區旅遊品味、給遊客以方便。

重服務管理，為了配合中國優秀旅遊城市和 4A 級旅遊區的創建活動，針對旅遊區部分服務設施不完善、不配套的實際現狀，在徐家弄停車場設立了具有旅遊諮詢、訊息服務、導遊服務、旅遊投訴、特殊人群服務等功能的遊客服務中心，配備了必要的服務設施和專業諮詢人員，為全面提升服務品質、完善服務功能創造了必要的條件。

挖掘文化遺產，挖掘「四象、八牛、七十二金黃狗」經營湖絲的發家史，挖掘國民黨四元老之一張靜江先生的商政傳奇等。

抓宣傳促銷，加強與新聞媒體的溝通與合作。

（2）古鎮保護方面

編制規劃，制訂方案，在編制和實施古鎮保護規劃過程中，主要做了三件事：一是摸清家底，二是編制保護規劃體系，三是制訂了分步實施方案。突出重點，強化保護。整治環境，合理開發。

三、加強市場營銷

以打造成一品古鎮南潯為目的，透過多方途徑在借鑑其他古鎮的成功經驗的基礎上進行對外促銷。促銷方式上主要有，不斷推出路線，如專題旅遊、特色旅遊等吸引遊客來潯旅遊；針對產品，南潯旅遊主要在傳統一日遊方面，如湖州—南潯、上海—南潯等十多個周邊城市的一日遊等，這樣就可以在通往這些旅遊客源地

的主要交通要道上設立大型廣告路牌；再有就是把南潯的名人宣傳出去，同時邀請外面的知名人士、旅遊專家來南潯調查研究、考查，評價南潯、探討南潯，使南潯的知名度迅速提升。

具體應該分為國內、國際旅遊兩塊內容來進行市場營銷。國內這一塊，注重對上海、杭州、寧波、蘇州、南京等社會經濟較發達的地區進行旅遊促銷；針對國際旅遊者，要加強區域內的合作，共同宣傳，組合環線旅遊玩路線線。

<h2 style="text-align:center">四、市場化的遺產保護模式</h2>

對於國內眾多危在旦夕的古城、古鎮、古村落等文物古蹟、文化遺產的拯救而言，如何動員社會資本參與，形成良性的資金運作機制，是一項急切需要解決的課題，南潯古鎮市場化開發保護模式地積極探索值得鼓勵和支持。這也是 2004 年「中國古城鎮旅遊發展論壇」放在南潯召開的一個重要原因，南潯的這一重要探索行為將為國內其他遺產旅遊目的地的開發、保護建立好榜樣。

南潯人民早在清代、民國時就大膽地引進西方建築風格，將自家的房子建成中西合璧樣式。現在南潯人不僅在學表象的東西，而且同時也大膽地引進自己的古鎮旅遊開發、保護的發展模式。保護發展齊頭並進，古韻今風相得益彰，南潯古鎮將迎來發展的黃金時期；新的機制、新的模式將給南潯古鎮帶來全新的發展面貌。

在對古鎮古蹟的開發和保護兩個方面上，開發就要對古鎮裡的一些新建的建築物進行拆除，在操作中就要注意防止對古建築的保護，以免錯拆。保護除了認為破壞之外，還要注重防護和修復工作，儘量避免古建築的自然損壞。

在南潯古鎮的保護性開發過程中，企業和政府仍然要將「嚴格保護」始終放在重要的位置。據人民日報的報導，實際上南潯區政府為配合項目推進，今年年初，南潯文物保護管理所對文物資源專項普查，在古鎮範圍內又新發現 48 處較有價值的優秀歷史建築，其中 27 處擬公布為「區級文保點」；同時依據原有城市規劃和保護規劃進行的主出入口拆遷中，南潯除專門組織文保、古建築專家對地塊建築、水系、街巷等細緻察看，確認保護對象，還對需要拆遷房屋進行拍照建檔。拆遷過程中，還聘請專門人員（文物保護專家）現場跟蹤，一旦發現有價值房屋或建築構件，及時報告。對於一些可拆可不拆的老建築，政府採取一律不拆的政策，樹木一棵不動，真正實現對古蹟的保護，實現古鎮旅遊的可持續發展。

思考問題

1．總結提煉南潯開發和保護的模式？
2．在南潯開發和保護的過程中，民間資本的引入對南潯古鎮的積極和消極作用各有哪些？
3．南潯未來發展的方向是什麼？

鳳凰

相傳天方國（古印度）神鳥「菲尼克司」滿五百歲後，集香木自焚，從死灰中復生，鮮美異常，不再死。此鳥即中國百鳥之王鳳凰也。鳳凰西南有一山酷似展翅而飛的鳳凰，故以此而得名。

第一節　概況

鳳凰縣地處湖南西部邊緣，是一個以苗族為主體的多民族聚居的山區縣。鳳凰秦屬楚地，是大湘西政治、經濟、文化的中心。鳳凰縣地靈人傑，名人眾多。鳳凰素有「畫鄉」、「滿城文物、滿眼風光」等稱號。60年代新西蘭詩人、文學家路易·艾黎遊過鳳凰後，留下了對這一美麗小城的著名評價──「鳳凰是中國最美的兩個小城之一」。

鳳凰縣至今仍較好地保存了明清以來的朝陽巷、沙灣古居民區、回龍閣吊腳樓群以及沈從文故居等。沱江兩岸多飛檐翹角的吊腳樓，與清澈秀麗的沱江交相輝映。古城西郊的唐「渭陽」縣舊治黃絲橋石頭城保存完好，始建於明代的「南長城」蜿蜒起伏，形成了鳳凰城獨特的景觀。有戲劇「活化石」之稱的儺戲、流傳數百年的苗族臘染等至今光彩照人。

一、旅遊資源優勢

鳳凰旅遊資源豐富，從資源方面概括來看主要的有以下優勢：

文化底蘊深厚

鳳凰是一個多民族聚居的地區，主要有苗族、土家族和漢族，長期以來這裡是漢族和苗族文化融合的場所，在不斷交往的同時，苗族文化不僅吸收了漢文化的精華，也保留了苗族的文化傳統、宗教信仰、生活方式和風俗習慣，形成了獨具特色的民族風情。有原汁原味的楚巫文化，別具一格的苗族服飾和風味小吃，原始戲劇活化石的儺堂戲，地方風味十足的陽戲，散發泥土清香的文茶燈，以及玻璃吹畫、蠟染、紙紮等格調清新古樸的民間工藝。鳳凰地靈人傑，名人眾多。如民國第一任內閣總理熊希齡，抗英名將鄭國鴻，鄉土文學大師沈從文，著名畫家黃永玉等都是從這塊神奇的土地走出湘西，走向全國，蜚聲世界。這些文化底蘊和民族風情吸引著國內及全世界仰慕的旅遊者。

建築藝術燦爛

鳳凰歷史悠久，夏、商、殷、周以前，鳳凰為：「武山苗蠻」之地，戰國時期，屬楚疆域，秦時屬黔中郡，清乾隆年間改為鳳凰廳，民國二年改廳為縣，稱鳳凰縣，相沿至今。鳳凰不僅有悠久的歷史，而且古建築特色鮮明，如獨具特色的吊腳樓；建於明

嘉靖三十三年的「苗疆邊牆」——中國南方長城；古代山水小鎮群落——鳳凰古城及中國保存最完整的石頭城——黃絲橋古城。僅鳳凰古城就有文物古建築 68 處，古遺址 116 處，明清兩代特色居民建築 120 多棟，明清石板古街道 20 多條。這些古代的文明和古老的文化遺產讓人神往。

自然景觀瑰麗

鳳凰地處雲貴高原東側，屬亞熱帶氣候區，光、熱、水充沛，動植物資源十分豐富，自然景觀非常美麗。有以集「奇、秀、險、幽、峻」於一身，長 6000 多米的華夏奇洞——奇梁洞；像綠色裙帶一樣環抱鳳凰古城的南華山國家森林公園；環繞古城而流的沱江風景帶及臘爾山臺地風光。境內自然資源也十分豐富，有許多珍奇的動植物，如水杉、銀杏、珙桐等珍稀樹種及穿山甲、香獐、靈貓、雲豹等屬國家重點保護的珍稀動物。還有機警敏捷、攀越如飛的武陵金絲猴和獼猴，以及形態獨特的稀有兩棲動物娃娃魚。這些都吸引著動植物的愛好者和研究者到這裡欣賞觀光和展開科學研究。

資源組合極佳

鳳凰的旅遊資源不僅種類多樣，而且組合合理，分布集中。就鳳凰境內而言，神奇的自然景觀與獨特的人文景觀融為一體，民族風情與自然奇觀交相輝映，古代文明與純樸民風相互依存。有人稱鳳凰古城為一個蘊涵史學意味、美學意味、哲學意味以及文

學意味的城。它那澄碧如練的江水，悠悠划動的竹排與篷船，無以名狀的美而奇的山，排列在白雲下的古老的建築和城樓，吊腳樓與鳥翅下的炊煙。這些都充分展示了一種自然的美，人文的美。而與周邊的旅遊組合也是得天獨厚，它處在桂林山水風景，長江三峽，梵淨山與桃花源的中間，毗鄰的風景名勝區有國家森林公園張家界、民族風景名勝區、小溪國家級自然保護區、猛洞河風景名勝區、國家重點保護文物單位老司城、王村鎮古鎮、棲鳳湖和座龍溪大峽谷等景區。這些景區之間地理距離近，而且又存在相互的補充，所以這種資源的組合將有利於聯合開發，共同推銷，從而促進鳳凰旅遊業的繁榮。

二、鳳凰旅遊發展簡史

鳳凰縣的旅遊業大致起源於 1985 年，當時提出要大力發展旅遊事業的目標，成立了專門的管理機構，並且聘請鳳凰籍著名畫家黃永玉擔任顧問；1986 年鳳凰縣被列為全國旅遊外事開放甲類縣城；1997 年被列為湖南省級風景名勝區；1999 年被列為省級歷史文化名城和國家級生態示範縣。

鳳凰旅遊業真正起步是在 2000 年，當時該縣政府把握西部大開發的有利時機，確立了的旅遊帶動整體經濟發展的戰略，保護維修和合理開發並重，加大了旅遊業的開發力度。幾年來，鳳凰旅遊業發展十分迅猛，旅客數逐年遞增。

2000 年全縣接待遊客 28 萬，旅遊總收入 28 萬元。

2001 年共接待中外旅遊者 57.6 萬人次，實現旅遊總收入 7400 萬元。

2001 年 12 月，鳳凰被國務院正式命名為第 101 座國家級歷史文化名城。國務院在批覆中指出，鳳凰縣城所在地沱江鎮已有 1000 多年建城歷史，自古即為湘西地區的政治、軍事、經濟、文化中心。鳳凰縣城較完整地保留了明清時期形成的傳統格局和歷史風貌，湘西邊牆、朝陽宮、天王廟等大量文物古蹟保存完好，有較高的歷史文化價值。批覆同時指出，要在充分研究城市發展歷史和傳統風貌基礎上，正確處理城市建設與歷史文化遺產保護的關係，明確保護原則和工作重點，劃定歷史街區和文物古蹟保護範圍及建設控制地帶，制訂嚴格的保護措施和控制要求，並納入城市總體規劃。

2002 年鳳凰古城被評為本年度中國旅遊知名品牌。

2002 年共接待中外旅遊者 89 萬人次，實現旅遊總收入 11570 萬元。

2003 年到鳳凰縣旅遊的遊客已達 108 萬人次，旅遊收入 1.5 億元。

從上面的數字變化很容易看出鳳凰縣旅遊經濟取得的長足發展。2000 年至 2003 年間，全縣接待遊客分別從 28 萬上升到 108 萬，增長 4 倍，旅遊總收入分別從 4700 萬元上升為 1.5 億元，

增長 3 倍。僅 2004 年上半年，全縣已共接待遊客 84 萬人，旅遊總收入 1.27 億元，比去年同比增長 167.8%、206.5%，旅遊經濟為 GTP 貢獻率達 27%。（見表 1）

表 1：

年份	2003	2002	2001	2000
旅遊者總數	108萬	89萬	57.6萬	28萬
旅遊總收入	15000萬元	11570萬元	7400萬元	4700萬元

第二節　旅遊發展的機遇

不管是從旅遊景點還是景區，或是更大層面上的旅遊地而言，其存在和發展旅遊的前提便是其旅遊發展必需要有的優勢，這裡談到的優勢包括了內、外環境因素，具體來說有資源優勢、區位優勢、客源優勢、政策優勢等等。針對鳳凰來說，其旅遊發展的優勢首先應該是其資源優勢，關於鳳凰的資源優勢在文章開始便有所提及在，這裡就不做過多贅述，下面主要從鳳凰發展旅遊的外部環境優勢分析。

一、政府主導發展旅遊業

鳳凰實施的市政府主導下的旅遊發展戰略，從鳳凰縣政府大力實施的「旅遊帶動、民營主體、扶貧攻堅、科教興縣」的四大經濟發展戰略中可以看出，同時政府對鳳凰旅遊的發展戰略、規劃編制、產業政策、宏觀調整、規範市場、營造環境等方面扮演

著主角。政府在資金引入方面造成了主導作用：首先政府對發展旅遊重視，完成了投資環境的強化。為保障旅遊帶動戰略的順利實施，州委、州政府制訂發布了加快旅遊產業發展決定和強化經濟發展環境的意見等政策文件，明確了旅遊支柱產業的地位和一系列支持旅遊產業發展的政策措施。2002 年，州縣（市）政府和相關部門積極爭取了 1500 萬元的旅遊國債資金；而正因為是政府出面承擔風險，鳳凰古城八大景點才得以成功實現轉讓。在轉讓經營權的同時，鳳凰政府也重視對資源的保護，縣文物局派出 10 個文物管理人員在黃龍洞公司經營的景點現場從事文物管理。

鳳凰的國家歷史文化名城申報、《湘西土家族苗族自治州鳳凰歷史文化名城保護條例》的制訂都是在政府的主導下進行的。針對鳳凰旅遊的各種消極影響，同時為了把鳳凰建設成為優秀的國家歷史文化名城和 21 世紀新的旅遊勝地，2004 年 2 月 28 日湘西土家族苗族自治州第十一屆人民代表大會第二次會議通過，2004 年 5 月 31 日湖南省第十屆人民代表大會常務委員會第九次會議批准了《湘西土家族苗族自治州鳳凰歷史文化名城保護條例》。這使被稱為中國最美的小城有了法律保護的護身符。這標誌著鳳凰歷史文化名城保護走上了法制化軌道。

二、古鎮旅遊熱

近年來旅遊業的發展速度非常迅速，旅遊類型也逐漸豐富，傳統的名山大川、名勝古蹟的熱潮未減，自從 1990 年代以來，古鎮旅遊也脫穎而出。古鎮旅遊可以說是旅遊資源開發的一個新方向。

隨著旅遊產品開發向縱深處發展，近年來一些歷史悠久的小鎮，猶如一顆顆拂去塵埃的珍珠，散發出璀璨的光芒。古鎮的意味在於「古」字，山水古、建築古、民風古，它雖然沒有黃山、灕江的險峻和秀美，也沒有故宮、長城的宏偉與壯觀，不會讓人狂喜和激動，但是它能讓人領略到一種歷史文化氛圍，感到自然諧趣和靜謐純樸的風情。如果說名山大川旅遊是烈酒，那麼古鎮旅遊則是清茶。中國古鎮旅遊開發走在前列的是江蘇周莊與雲南麗江。周莊古鎮「小橋、流水、人家」的江南水鄉景畫；麗江古城獨具魅力的民族風情吸引了來自全世界的旅遊者，古鎮旅遊經濟發展迅速。在「周莊、麗江古鎮旅遊熱現象」的影響下，全國不少古鎮的管理者們已經著手了古鎮的旅遊開發。

鳳凰有著發展古鎮旅遊得天獨厚的資源優勢，在當前古鎮旅遊的熱潮之下，抓住機遇，必將有迅猛的發展。

三、服務業將成為投資的重點領域

根據世貿組織《服務貿易總協定》的界定，服務業從廣義講，應包含商業服務、通信服務、建築及相關工程服務、金融服務、旅遊服務、運輸服務、分銷服務、教育服務、健康服務、環境服務、文化娛樂體育服務及其它服務。旅遊服務是服務業中重要的組成部分，旅遊近些年來取得的發展有目共睹，未來的發展潛力更是巨大。上個世紀 80 年代後，中國的服務業在旅遊業、飯店業等部分領域開始實施對外開放，但開放進程晚於製造業，開放程度也低於製造業。中國在參加世貿組織的談判中，作出了全面開放服

務業的承諾。中國服務業發展前景寬廣，是今後全國產業發展和投資的重點領域，也將是中國經濟增長最具活力的產業。中國的服務業，無論是傳統產業的改造，還是新興產業的發展，都還需要大量的資金、技術的投入，因此，除基礎設施建設外，服務業將成為今後中國全社會投資的重點領域。旅遊服務作為服務業的重要組成部分，必將成為服務業投資中熱點。在這樣的環境下，鳳凰發展旅遊就有了很好的引進資金的大背景，八大景點經營權的轉讓就引進了大筆資金。

第三節　旅遊的開發與保護

旅遊是一把雙刃劍，開發與保護就是旅遊發展中的對立又統一的矛盾。旅遊所帶來的負面影響如不及時預見，認識並採取措施儘量減少，對整個旅遊的發展的傷害會是知致命的。對古城旅遊的發展來說，不應是自由，應該有針對當地特點的可持續發展旅遊規劃，並且有法律法規保障規劃的實施。鳳凰在這兩方面都做了很好的嘗試。

一、有法可依

針對鳳凰旅遊的各種消極影響，同時為了把鳳凰建設成為優秀的國家歷史文化名城和 21 世紀新的旅遊勝地，2004 年 2 月 28 日湘西土家族苗族自治州第十一屆人民代表大會第二次會議通過，2004 年 5 月 31 日湖南省第十屆人民代表大會常務委員會第九次會議批准了《湘西土家族苗族自治州鳳凰歷史文化名城保護條

例》。這使被稱為中國最美的小城有了法律保護的護身符。這標誌著鳳凰歷史文化名城保護走上了法制化軌道。

　　《條例》共分六章三十七條，對鳳凰歷史文化名城的保護範圍、保護原則、負責保護單位有了明確界定。第二章中對鳳凰古城保護的具體內容有了細緻規定：鳳凰古城分為核心保護區、風貌協調區和區域控制區。對各區的範圍有明確規定。在各範圍中有分別的保護規定。核心保護區內的建築物、構築物的改建、維修，其建築形式、體量、色調必須保持明清時期的布局和風貌。建築物高度必須控制在兩層以下，一層建築檐口高度不超過三米，兩層建築槽口高度不超過五點六米，色調整製為黑、白、灰及灰褐色、原木色。風貌協調區內新建、改建的建築物，其建築形式應為青瓦面坡屋頂，高度控制在兩層以內，兩層檐口高度不超過六米，色調、體量和建築風格應當與核心保護區風貌相協調。區域控制區新建、改建的建築物，其建築形式必須與古城風貌相協調，建築高度控制在三層以內，三層檐口高度不超過八點五米。

　　《條例》中還有對道路、能源、垃圾處理、防火工作、水系等方面的具體規定。其中值得一提的第四章中是對民族民間文化保護的規定，在古城的非物質文化的保護上，《條例》規定採取措施培養專門人才，鼓勵民間藝人傳徒授藝。還將鼓勵設立民間文化博物館，鼓勵進行傳統手工作坊、民間工藝及旅遊產品製作。立法後的鳳凰古城，將會以古樸盎然的風貌讓國內外觀光旅遊。第五章對違反條例規定的行為給除了法律處罰規定。

二、鳳凰古城保護規劃

同許多景區的發展過程一樣，在經歷了第一輪的「建設性」破壞之後，鳳凰同樣經歷了一輪新的人為破壞──「旅遊性」破壞，使對古城的開發與保護的關係話題日益敏感、沉重，其中，規劃問題更成為熱點中的焦點。從 2001 年開始，鳳凰旅遊進入了有目的的旅遊規劃發展中。鳳凰旅遊規劃是由國家歷史文化名城研究中心主任、同濟大學教授阮儀三，主持實施《鳳凰古城保護規劃》和《鳳凰旅遊產業發展規劃》及修訂工作。（注：資料來源張蘭·阮儀三·歷史文化名城鳳凰縣及其保護規劃·城市規劃彙刊·2001.3）

在當時阮儀三教授強調，歷史文化遺產和古城保護規劃要堅持「四性原則」：一是原真性，保護歷史文化遺存本來的真實歷史原物，保護它所遺存的全部歷史訊息，要使之「延年益壽」而不是「返老還童」；二是整體性，不僅保護其本身，還要保護其整體的環境，包括其中的文化內涵；三是可讀性，要承認不同時期留下的歷史痕跡，不要按現代的想法去抹殺它，大片拆遷和大片重建的做法是不合適的；四是可持續性，不是今天保了明天不再保，要想一朝一夕就恢復幾百年、上千年的面貌，必然是做表面文章。所以要改變觀念，使保護持之以恆。

1．現狀特點分析與保護規劃定位

作為一個小城市，鳳凰縣的保護主體只是鎮的規模，但由於自然地理條件原因，主要風貌集中區域也比較分散，有些分布在縣域其它地方。其次鳳凰縣是一個少數民族地區城鎮，民族風情濃郁，因此，也必須面對民族文化融合、民族文化保護等問題。另外鳳凰縣可以說是一座被歷史淹沒的歷史文化名城。由於新建設沒有得到合理控制，古城內外見縫插針地布滿了新建住宅和多層辦公樓。同時鳳凰縣旅遊業發展尚未起步，城鎮環境、服務設施等都不能滿足發展旅遊業的基本要求。

透過對現狀的詳細分析研究，保護規劃確定的中心主題是：保護祖國優秀歷史文化遺產，保護獨具特色的反映明、清及民國年間少數民族及漢族聚居的邊陲重鎮、南方長城重要組成部分、商業文化繁榮發展的古城聚落和環山傍水、風景秀麗的沱江邊重要文化性與居住性小城鎮的風貌景觀，充分挖掘精神文化內涵，成為湘西大旅遊區中一處帶有濃郁地方色彩與民族風情的歷史古城景區。

規劃的重要特點是結合當地實際情況與保護開發階段，給出探索性的解決辦法，主要體現在古城區物質空間環境的整理，保護與發展的綱領性意見與政策要求等，更在於一種正確保護發展觀念的引導與傳達。沱江鎮古城區作為歷史文化名城的核心體現是規劃的重點內容。

2 · 古城保護規劃的主要特點

歷史文化名城的價值重現——確定保護框架

瀕臨現代化衝擊的歷史文化名城，如何在當代生活中重現其保護價值？保護框架規劃透過對現狀調查研究的總結，概括提煉鳳凰名城傳統特色，試圖整體地保護古城傳統物質空間形態和歷史文化內涵。

鳳凰縣外有山水護衛，內有傳統的城鎮格局和眾多的文物古蹟，更有獨特的民族文化，這些自然、人工、人文環境要素反映在空間上為節點、軸線、區域三部分以及它們相互間的有機關係所共同構成的城市景觀特色，並透過結構組織構成完整的保護框架。根據前述的調查分析，規劃確定的四個主題是「湘楚苗疆邊陲重鎮」、「屏山帶水風景小鎮」、「史蹟薈萃生活古鎮」、「藝術斑斕人文名鎮」。節點與軸線連成區域，規劃提煉出五處區域的風貌特色與保護重點，透過各歷史文化保護區的定位而納入保護主題。在各歷史景點比較分散的情況下，劃定區域可以同等對待位於古城區與並非位於古城區的所有重要地段，使反映鳳凰縣歷史文化名城各個歷史時期，各種風貌的地段、景區都得到整治、開發和保護。

鳳凰歷史文化名城的保護包括保護和保留。保護就是保持原樣，反映歷史遺存。對文物點以及沿河沿街風貌建築中建築品質

和建築風貌都較好的地段，採取保存的方式，對個別構件加以更換和修繕，「修舊如故」。

外部自然環境的保護

鳳凰縣歷史文化名城的外部空間環境可概括為「山環水繞」，具備鮮明特色和強烈標誌性，同時也為古城內部空間提供了獨特背景。但現狀情況是自然環境正在迅速惡化，建設蔓延、山體水體受損。保護規劃針對此類問題，強化自然環境為背景的古城外部空間。

在保護範圍規劃中，專門在古城保護區外圍劃定五個風景保護區，分別是沱江風景保護區、南華山風景保護區、東嶺風景保護區、北園風景保護區和喜鵲坡風景保護區，並分為核心保護區及環境協調區兩個層次進行保護，以嚴格保護古城周邊山體綠化，特別是成片林區嚴禁隨意進行任何性質的建設。在空間景觀規劃中，提出逐步保護與改造沱江沿岸與護城河兩側的吊腳樓建築，完善古城西門、虹橋的入口序列，保護圍繞古城的田園風光區域與自然山體水體、江畔灘塗，強化這些古城的空間邊界點，形成良好的水上與陸上遠眺風貌，構築城市開放空間系統。為保護開放空間輪廓的構成，因此，在高度控制規劃中對古城內建築物的高度嚴格限定，保證視線走廊不被遮擋，維持古城尺度和「山、水、城」的協調關係，嚴格限制周圍山體及地勢較高處的新建設。古城風貌協調區內新建建築控制高度為兩層，檐口高度不超過5.6m，江畔岸線、山水邊緣儘量少建或不建建築。高度控制規劃

透過對文物點周圍環境、觀景點與景觀點關係的詳細分析，確定各地段新建設的具體高度限制。

保護鳳凰古城以山、水為主體的自然環境特徵。保護南華山、奇峰山、筆架山、觀景山、東嶺及周邊其他山脈的山體綠化和山體特徵，嚴禁亂砍、濫伐、開挖取石和任何其他類型的破壞性建設活動等，加快尚未綠化山脈的綠化培植，達到「青山抱古城，古城藏於青山中」的目的。保護沱江河、護城河、古泉、溪流等不被汙染，加快古城汙水處理廠建設步伐，改善沱江、護城河等水質，使之達到「藍天碧水」的效果。

用地功能由低效益向高效益的置換

針對鳳凰縣歷史文化特色要素最為集中，但同時保護與發展矛盾比較突出的古城區進行詳細深入的分析研究，透過對現狀土地使用的合理調整，以達到科學合理地使用土地，更好地保護歷史文化名城風貌，同時又改善居民生活，發展旅遊，為經濟發展注入新的生機。主要措施如處理好新舊區關係，交通疏散，土地置換等。利用新城區的發展疏解古城區人口及調整部分用地性質，古城牆以內主要布置與古城保護、居住生活及與旅遊業發展有關的用地性質。須從居民的切身利益出發，保證古城區的居住功能延續，如中小學暫時保留可保障古城的居住性特點。其它的行政管理、教育研究用地則儘量布置在古城區以西的新城區。理順對外交通與城鎮道路交通路線，古城區入口設停車場解決旅遊車輛停放，原古城牆以內實行交通管制，除了特殊及緊急情況下機動

車輛不得進入，新增公共綠地及休憩、集散廣場用地等多處。保護所有文物古蹟點，搬遷古城區範圍內的工業，調整現狀部分綜合效益較低的用地性質，對其進行再開發，轉變為商業服務、文化娛樂、博物展覽等為旅遊業服務的用地。

突出重點地段的空間環境整治

重點地段整治規劃範圍主要是北門地段、東門至虹橋地段、沙灣地段、西門廣場地段，街道的整治規劃主要針對東正街與南正街。作為城鎮空間節點的關鍵性區域，對這些地段進行精心設計，能夠形成具有地標感的視覺景觀核心。東正街和十字街是鳳凰古城的重要商業街，兩側商業店舖建築均為清代民國時期建造，也有高牆深院的居民建築街道尺度良好，以青紅石板作為鋪裝，以東門和南門作為街道對景，人流熙來攘往，是代表古城風貌特色的重要區域規劃為商業購物步行街，商店以民族工藝品、文化用品、旅遊品為主，輔以部分傳統飲食店舖、茶館。整治規劃將傳統街道及兩側建築進行保護性維修和立面整治，主要採用修景手法，在尊重歷史發展變化的同時，恢復與延續富有地方文化色彩與歷史感的街道空間，並透過新老店舖的開設復興原有商業街市的繁華狀態。街道是歷史街區的精神核心，其維護與整修、功能置換都可能重新喚回古城區的凝聚力，取得社會與經濟的雙重效益。在東門至虹橋地段的整治中，首先保護沿街沿水的古建樓閣，拆除障礙建築，打通護城河及沱江景觀視廊。同時結合虹橋風雨橋的恢復，水門口碼頭的空間環境設計，恢復結構清晰、標誌感

強烈的傳統少數民族城鎮景觀。另外也隨之開發以古城牆、古橋、古街等人文景觀的遊覽和商業文化的參與及沱江水上游樂活動。

分期保護與更新

鳳凰古城的保護與旅遊開發工作處於剛剛起步的階段，且地方政府在資金調動與投入方面尚存在著一些困難。為保障規劃的可操作性，因此對古城區提出分期建設構想。在保護與更新模式規劃中，規劃給出規劃近期（2005 年）、中期（2010 年）、遠期（2020 年）三個操作階段，作出有一定依據的規劃預測。另專門編制分期建設規劃，確定近中遠各階段中需要整修的文物古蹟點、傳統街巷，以及需要功能置換和形態更新的地塊、由內而外擴展的旅遊玩路線線等等，使資金的投入效益能夠首先發揮在最合適的地塊，並逐漸帶動其它部分而形成良性循環。

適度開發旅遊業

鳳凰古城位於湘西黃金旅路線上，又對外交通發展迅速，湘西南方長城廣泛宣傳的大好時機，應該以其歷史文化名城特色充實與豐富湘西自治州與湖南省的旅遊資源，使自然風景與人文風景交相輝映。因此必須在嚴格細緻保護的基礎上，建立「吃、住、行、遊、購、娛、管、服」八大要素協調配套的旅遊產業格局，制訂旅遊發展策略。鳳凰古八景是歷代文人對山城美景的讚譽，但其分布多集中在古城外沙灣與南華山一帶，且多指代自然風景。因此，規劃中加強了對古城區人工環境旅遊價值的體現，形成八

個新的主題遊覽區：升恆環秀、赤子文星、深巷述古、正街市聲、瑞鳳人家、石蓮文風、梁橋夜泛、苗疆長城。規劃鳳凰新八景與老八景相結合，能夠全面代表鳳凰縣歷史文化名城的特色風貌。在旅遊業的起步階段就對其進行合理引導，可以避免陷入以旅遊業為利益中心的保護與發展圈，突出以民俗生活文化為主的城市保護要求。

所謂「師出有名，名正言順」，在制訂了如此細緻，全面的古城保護規劃後，有的已經成為現實，有些正在進行中。為切實保護鳳凰古城旅遊的良性發展。鳳凰做了很多行之有效的嘗試。

2003 年 7 月 1 日，所有噪音和排汙嚴重的機動三輪車全部停止營運，50 輛 X 牌出租車、10 輛電瓶公車正式上路，實現市內客運車輛正常接軌。

2004 年 8 月中旬到 9 月中旬分階段深入展開整頓和規範旅遊環境次序工作。

整治的重點為：規範攤販及廣告張貼，取締城區人力車；整治「三無」船隻，確保水上旅遊安全，維護正常營運；在風景名勝區內打擊亂挖、亂占、亂建、亂搭及破壞文物保護單位行為；整治亂倒垃圾、亂潑汙水、非法占道經營及破壞古城風貌等行為。整個活動有古城保護與市容市貌整治組，水上交通整治組，旅遊市場整治組，活動宣傳組等隊伍聯合行動。其中活動宣傳組由廣播電視局牽頭，電視臺於 8 月 25 日開始設立「古城在整治」專欄。

對古城「野導遊」、占道經營、南長城不協調風景等現象進行曝光，並在整治活動中，做好跟蹤報導，加大宣傳力度，增強了群眾保護古城的積極性和自覺性。增加社區的參與，共同保護鳳凰古城。

鳳凰對縣內的景區景點及接待遊客的賓館和飲食業等旅遊服務部門，全面實行旅遊接待經營許可準入制度。目前，已有20餘家庭旅館、6個景區景點辦理了旅遊接待許可證，進行旅遊市場秩序的規範與整頓，對縣域內的旅遊服務實行經營許可準入制度。要求縣域內旅遊景區（點）和賓館及家庭客棧經營，須報經縣旅遊主管部門審查合格，發放旅遊服務行業經營許可證後方可對外營業，嚴禁旅遊服務行業無證開放和營業。對未取得旅遊經營許可證的景區（點）和服務經營單位，不能納入路線，旅行社和導遊不得對其誤導宣傳推介，所有旅遊服務行業實行明碼標價和最高限價經營。

鳳凰作為自助旅遊休閒旅遊的理想目的地，旅遊者對價格相較觀光型旅遊目的地更加敏感。對旅遊價格的有效控制就顯得尤為重要。這需要政府有關部門的重視。鳳凰切實做到了這一點。2004「十一」黃金週年實現旅遊價格零投訴。近年來，透過州物價局等相關部門的大力整治和引導，鳳凰旅遊價格已日趨規範。

2005年2月19日，由著名畫家黃永玉題詞的「堤溪苑」新區龍獅勁舞，鳳凰縣委、人大、政協、紀委機關搬遷工程舉行了揭牌儀式。從2004開始，縣委、縣政府按照科學發展觀謀劃決策，提出了黨政單位帶頭遷出古城、事業單位按照規劃遷出古城、鼓

勵居民群眾遷出古城的保護思路，用行動還古城歷史風貌給旅遊發展。歷史上，鳳凰縣委機關辦公場所曾是歷朝歷代的道臺衙門辦公場所，建築群古色古香，濃縮了厚重的建築景觀文化。為了以史為本開發壯大古城旅遊，鳳凰縣委、縣政府決定將古城區中的「四家」機關遷到新城區的「堤溪苑」。「四家」機關遷出古城，將按照歷史文化風貌，在特色文化上做歷史文化旅遊文章，真正讓遊客在古城區內「品讀歷史文化、解密民族風情」，以文化旅遊產業化帶動和引領工業化、農業產業化和城鎮化，從而實現經濟和社會的全面協調發展，使「天下鳳凰」的旅遊品牌更加響亮。

第四節　旅遊發展的成功經驗

一、鳳凰旅遊資金引入

景點項目被認為是高風險投資，外部資金的進入比較謹慎，而且消費者愛好的快速變化造成景點產品生命週期縮短。在鳳凰旅遊發展中外部資金的注入造成了重要作用。政府在資金引入方面造成了主導作用：首先政府對發展旅遊重視，從鳳凰縣政府大力實施的「旅遊帶動、民營主體、扶貧攻堅、科教興縣」的四大經濟發展戰略中可以看出，同時政府對鳳凰旅遊的發展戰略、規劃編制、產業政策、宏觀調整、規範市場、營造環境等方面扮演著主角，完成了投資環境的強化。為保障旅遊帶動戰略的順利實施，州委、州政府制訂發布了加快旅遊產業發展決定和強化經濟發展環境的意見等政策文件，明確了旅遊支柱產業的地位和一系列支持旅遊產業發展的政策措施。2002 年，州縣（市）政府和相

關部門積極爭取了 1500 萬元的旅遊國債資金；而正因為是政府出面承擔風險，鳳凰古城景區才得以成功實現轉讓。

2001 年 12 月，湘西鳳凰縣人民政府將鳳凰古城 8 個景點 50 年的經營權，以 8.33 億元的價格，轉讓給了黃龍洞投資股份有限公司。組建的鳳凰古城旅遊有限責任公司是由黃龍洞投資股份有限公司控股並組建的一家綜合性旅遊企業，具有獨立的法人資格。

鳳凰古城公司現有員工 250 人，註冊資金 3000 萬元。公司擁有國家歷史文化名城鳳凰縣境內的鳳凰古城牆、黃絲橋古城、南方長城、沈從文故居、熊希齡故居、奇梁洞、沱江河水上游線及楊家祠堂共 8 個景區（點）的 50 年經營權。成立後鳳凰古城旅遊有限責任公司依託自己的資源優勢、資金優勢、人才優勢，在託管後的兩年內投入 1.6 億元人民幣，對所屬景區（點）進行全面系統地恢復、修繕、維護。鳳凰古城公司在 2002 年門票收入突破了 1450 多萬元，相當於組建前年門票總收入的 6 倍。毫無疑問，這些都是旅遊業按照市場經濟規律運作後產生的巨大效益。

鳳凰良好的投資環境，和旅遊發展的潛力使社會資金向旅遊業聚焦、非國有經濟進入旅遊業，群眾也熱心興辦旅遊業。鳳凰古城的居民自辦的家庭旅館遍布大街小巷，高達 248 家，其中很多都是外地人投資建立的。景區所有權與經營權成功分離→公司和民間投資紛紛進駐→嶄新的管理模式和先進的管理理念，這一連鎖反應在給旅遊帶來巨大生機的同時，也展示了按市場經濟規律辦事的神奇效果。

二、鳳凰旅遊營銷

在旅遊景區日益增多、競爭日趨激烈、消費者更加成熟和理性的市場環境中，在如何充分體現和強化鮮明的景區形象、增強景區競爭能力、提高景區價值中，引入營銷的概念就具有十分重要的意義。鳳凰在營銷中節事活動營銷中作足了功夫，並取得的了很好的效果。所謂的節事活動是節事和事件的統稱：有主題的公眾慶典。Ritchie 給大型節事下的定義是：「從長期或短期的目的出發、一次性或重複舉辦的、延續時間較短、主要目的在於加強外界對於旅遊目的地的認同、增加其吸引力、提高其經濟收入的活動。要使其獲得成功，主要依賴其獨特性、地位、具有創造公眾興趣並吸引人們注意的時代意義。」

為紀念沈從文先生誕辰一百週年，「中國湘西從文文化節」於 2002 年 9 月舉辦。作為「2002 年中國湖南旅遊節」中的重頭戲，包括開幕式暨水上文藝表演，「沈從文百年誕辰國際學術論壇」，「從文百年書畫展」。為了辦好從文文化節，從不同角度再現沈從文筆下鳳凰風采和魅力，擴大鳳凰在國內外的影響，並將文化資源轉化為文化經濟效益，拉動鳳凰經濟的發展。鳳凰縣委、縣政府邀請了中央、省、州及海外新聞媒體 26 家，記者 100 人左右，形成全方位立體宣傳網絡。

2003 年 9 月 20 日湖南旅遊節閉幕式在湘西鳳凰舉辦。在鳳凰南長城舉行的「2003 南長城中韓圍棋邀請賽」中鳳凰在策劃推廣中做足了噱頭。無論是「世界第一圍棋盤」還是「棋行大地、

問天下誰是英雄」的主題，抑或活動過程中的炒作，都成為新聞界追逐的焦點。旅遊促銷的手段已臻化境。透過這次活動，使湘西鳳凰的古老文明獲得新的生機和活力，不遺餘力地把鳳凰推向世界。

除了節事的營銷外，透過文化包裝塑造鳳凰旅遊景區整體形象。文化是景區鮮活的靈魂，在鳳凰特定的歷史經歷和人文比附形成了鳳凰特有的文化底蘊，透過高品質的文化包裝，由此能形成鳳凰形象吸引是巨大的。以下兩個是比較有代表意義的。

2003 年 11 月音樂大師譚盾來鳳凰演出，用音樂演繹《尋回消失中的根籟》。譚盾指揮其作曲的多媒體交響協奏曲《地圖：尋回消失中的根籟——湘西音樂日記十篇》，原汁原味地再現近年來他深入湘西採集的正在消亡的中國民間音樂。作品體現了譚盾一貫的大膽創新和中西合壁的特有風格，它採用了新視聽手法，將多媒體與交響樂隊融合。屆時當現場屏幕放映出湘西儺戲、苗歌、土家哭嫁歌、苗嗩吶、土家打溜子的畫面與聲響時，交響樂隊則用現代西方樂聲與之頻頻呼應，將構成一組組多彩的世界交響樂曲；大提琴大師馬友友還將與鳳凰苗家阿妹用二重演奏和演唱的方式對苗歌，將使人們進入一種極至的境界。

2003 年，美國朗克亞國際股份有限公司老總在鳳凰古城考察時被鳳凰美麗的風景和濃郁的民俗風情所深深感動。回到美國後，該公司董事局給鳳凰縣發函，建議將鳳凰古城和民俗風情作為旅遊產品，用電視和平面的畫冊打入美國市場，在美國組織一次「中

國鳳凰宣傳／招商月」活動，到「海外宣傳營銷鳳凰」。2004 年
8 月 30 日至 9 月 5 日，由美國朗克亞國際股份有限公司和鳳凰縣
聯合拍攝的大型外宣電視專題片《中國鳳凰》在鳳凰開機拍攝。
同時，用平面展示鳳凰的外宣畫冊也啟動製作，活動拉開了鳳凰
縣委、縣政府策劃組織的打造「天下鳳凰」品牌、到海外宣傳營
銷鳳凰工作的序幕。

在傳統的營銷手段上鳳凰做的有聲有色、新型的網絡旅遊營
銷模式鳳凰也不落人後。網絡已經在鳳凰旅遊的發展中也造成了
重要作用，網絡相約鳳凰古城激情遊已成為鳳凰旅遊客源的新現
象，深圳、上海等地的旅遊愛好者網上發貼子結伴遊鳳凰成為時
尚。網上製作精美方便的優秀網站將在鳳凰的旅遊發展中造成重
要作用。各種遊記，見聞都是鳳凰的廣告。

三、區域合作—湘西大旅遊

鳳凰的旅遊資源不僅種類多樣，而且組合合理，分布集中。
就鳳凰境內而言，神奇的自然景觀與獨特的人文景觀融為一體，
民族風情與自然奇觀交相輝映，古代文明與純樸民風相互依存。
而與周邊的旅遊組合也是得天獨厚，它處在桂林山水風景，長江
三峽，梵淨山與桃花源的中間，毗鄰的風景名勝區有國家森林公
園張家界、德夯民族風景名勝區、小溪國家級自然保護區、猛洞
河風景名勝區、國家重點保護文物單位老司城、王村鎮古鎮、棲
鳳湖和座龍溪大峽谷等景區。這些景區之間地理距離近，而且又

存在相互的補充，所以這種資源的組合將有利於聯合開發，共同推銷，從而促進鳳凰旅遊業的繁榮。

　　資本營運的合作必將帶來經營理念上的交流合作。比較典型的如在促銷中的新聞炒作上，「中國第一棋盤」就是當年策劃運作飛機穿越張家界天子山天橋的新作品。張家界，中國旅遊王牌景點的一個代名詞。湘西州與張家界聯手打造旅遊旗艦將是雙贏的策略。兩者旅遊資源更多的是無補性的。只有打破行政區域界線，聯手實現資源共享、品牌互補，方能形成大湘西旅遊圈。雙方決定，未來旅遊兩地互動，共打大湘西品牌；在具體運作上，講求優勢互補，以便整體發展；同時以張家界旅遊股份有限公司為橋梁，共同開發旅遊項目，整合自然風光、文化生態資源，聯手打造湖南旅遊旗艦。將零散的旅遊景點形成了一條條旅遊精品路線。鳳凰將成為湘西大旅遊中重要組成部分。

第五節　旅遊發展中存在的問題

　　鳳凰旅遊在資源保護、資金引入、宣傳促銷上有成功的經驗。同時鳳凰在旅遊中也存在著一些問題。目前，鳳凰大多數景點還停留在觀景、看景、留影的水平之上。從旅遊帶動的消費產業鏈中看，存在以下的問題：飲食方面以湘西特色為主，有一定特色和風味，但等級和烹飪水準一般，衛生和用品也不夠講究，這對招徠高檔賓客會有一定難度。旅遊商品多來源於貴州和浙江義烏，包括許多蠟染工藝品和銀器，而當地生產和製作的商品不多，只有少量當地特產，如薑糖、絹織繡品產於當地，而且經營的種類

也較雷同，又難以成行成市。住宿消費的等級水平較低，大多數不在本地留宿，中高檔的賓館酒店有一定發展空間，但同時也要面對大量中低檔賓館、客棧的競爭壓力。

根據經典的「木桶理論」，木桶存水的多少取決與最短的部分。因此分析鳳凰旅遊，就必須瞭解其旅遊發展中存在的問題。

一、旅遊產品開發層次有待深化

關於旅遊產品的概念目前還沒有統一的定義。謝彥君等人認為，旅遊產品是指為滿足旅遊者審美和愉悅的需要而被生產或開發出來以供銷售的物象與勞務的總和。首先把旅遊產品定義在狹義範疇就指遊客支付一定數量的金錢獲得的東西，對景點以有無門票界定，有門票者為旅遊產品。在鳳凰景點成型的產品主要有以下幾個，主要集中鳳凰古城附近。稱其為景點主要以有否門票而論，其實，開放的鳳凰古城處處皆景，是為「人在景中遊」。對於成型的旅遊產品來說主要有以下幾個：南方長城、黃絲橋古城、奇梁洞、楊家祠堂、東門城樓、沱江泛舟、沈從文故居、熊希齡故居。這些景點由鳳凰古城公司經營。

門票：

景點	南方長城	黃絲橋古城	奇梁洞	楊家祠堂	東門城樓	沱江泛舟	沈從文故居	熊希齡故居
價格（元/人）	45	20	50	10	5	30	20	10

通票可遊覽以上景點：160 元/人

從上面的成型旅遊產品可以看出，鳳凰旅遊產品仍使觀光類的初級旅遊產品，缺乏體驗式和互動型的活動。實際上在鳳凰遊客獲得的體驗是一個綜合的概念，更多的是對整體文化氛圍的體驗。提到對文化氛圍的體驗，就必須提到鳳凰的苗族民俗風情旅遊產品。苗族是能歌善舞的民族，苗族的節日和節日活動都很豐富，開發民俗旅遊產品得天獨厚。鳳凰在這方面有了一定的嘗試。2004「五一」黃金週，鳳凰苗族民俗風情遊就著實火了一把，鄉下的 4 個各具特色的苗寨把促銷活動做到古城景區，到苗寨遊成了眾多遊客的選擇，山江等 4 個苗族風情景區接待遊客 18000 多人。

二、遊客消費能力和層次不高

鳳凰客源 70% 是湖南省內的，30% 是外地的。湖南省內遊客主要來源於省會長沙和湘潭、株洲、衡陽等地區，而近兩年沿海的廣東等城市遊客有所增加，目前鳳凰城已成為長沙市民的週末渡假勝地，省外遊客雖以東南沿海發達城市省份為主，但北至東三省、西至雲南、貴州等 20 多個省市的遊客都有。目前來鳳凰旅遊的遊客消費能力與層次都不太高。按其職業和身份可劃分為：散客：畫家、美術工作者和學生、攝影愛好者、自旅客、采風藝人和記者、家庭渡假遊客等等。團體：國內旅行團、單位團體等。上述遊客有很大一部分是中低等級的遊客，消費能力不高，除了景觀門票、食宿外，購物和飲食消費能力不高。2000 年的人均消費為 76.5 元 / 人次，2001 年為 128 元 / 人次，2002 年為 130 元 / 人次。

三、文化旅遊發展有待改進

文化旅遊將是 21 世紀旅遊業發展的亮點、熱點。在這方面鳳凰古城擁有極佳的旅遊資源優勢。回顧鳳凰發展旅遊的歷史，瞭解旅遊發展的現狀，從中學習經驗教訓不僅可以指導鳳凰以後旅遊的發展，更可以為同類旅遊資源的發展提供經驗，更好的發展旅遊。文化是鳳凰旅遊最核心也是最基本的旅遊資源，真正是旅遊的核心競爭力，自然景觀是載體，古建築是外在表現。保護性開發是文化旅遊發展的關鍵，文化是與傳統結合的，一旦破壞很難恢復原貌。隨著鳳凰旅遊的不斷發展，發展繁榮民族民間文化藝術，打造提升民族文化旅遊品牌是人們的共識。相繼舉辦的四月八、擺手節、趕秋節等民族民間藝術展演為主要內容的節會活動，也組織展開了定期或不定期的文藝晚會，向遊客推出一批湘西民族歌舞和民俗表演節目。但場地基礎設施的建設沒有跟上，鳳凰古城近兩年旅遊黃金週期間舉行大型篝火晚會，都曾因下雨而被迫停演。由於受展演平臺的制約，民族民間文化藝術資源利用率還很低，其獨特的藝術魅力未能充分展示出來，對外影響力小，效益低。因此，要加快演出場地建設。鳳凰應盡快建造一個標準的劇院，演出極具地方特色優秀精湛的民族民間劇目，提高鳳凰旅遊的文化含量，真正實現鳳凰古城到天下鳳凰的飛躍。

鳳凰旅遊中民俗風情占有很大比重，已經發展的民俗旅遊在旅遊者中的反響很好，可以說是新興的旅遊賣點；但一些民俗專家並不認同，舞臺化的風情是真正的嗎？同時我們也應該注意到，原始民俗風情同成型的旅遊產品之間必定會有差距，如何更好的

挖掘民族（民俗）文化，使民族（民俗）文化發展在旅遊發展過程中更科學、更規範，得到最大程度的宏揚，這是中國文化界、旅遊界甚至是社會各界共同關注的問題。制訂一個標準成為當務之．．《民族（民俗）文化旅遊點規劃建設與管理規範》，經過多次調查研究後，決定把該規範編制工作放在的湖南省進行，省旅遊局、省民委與鳳凰古城公司聯手擔起了這項重任。在實踐中摸索，鳳凰發展民族（民俗）文化旅遊的經驗將造成示範作用。對這方面的研究應予以關注。

四、對新興旅遊形式調整不夠迅速

自助旅遊是一種時尚的旅遊方式，可以表述為：以「張揚個性、親近自然、放鬆身心」為目標，完全自主選擇和安排旅遊活動，且沒有全程導遊陪同的一種旅遊方式。鳳凰旅遊資源的特有優勢使之成為中國自助旅遊的時尚目的地。特別使近幾年的自駕車旅遊發展很是迅速。以 2004「五一」黃金週遊客的結構為例，家庭及同事朋友自助遊、自駕車組團結隊遊較多，黃金週 7 天時間裡自駕車遊鳳凰的車隊就有 13 個 1570 輛。從另一方面來看 2004 年五一期間的鳳凰古城，變成了一個色彩繽紛的車展場所。隨著擁有私家車的人越來越多，自駕車旅遊已漸成時尚。多種旅遊出行方式為鳳凰古城帶來了絡繹不絕的遊客。網絡相約鳳凰古城激情遊已成為鳳凰旅遊客源的新現象，深圳、上海等地的旅遊愛好者網上發貼子結伴遊鳳凰成為時尚。

從來鳳凰旅遊的遊客入住情況來看，由於大部分都是帶著休閒尋找寧靜感覺來旅遊的，所以一住就是 2 到 4 天的居多，鳳凰古城裡的賓館和家庭客棧，從 5 月 1 日至 5 月 6 日，6500 多張床位全部住滿。隨著國人的經濟條件日益改善，人們對休閒的需求日盛，很多人也具備了一定的旅行經驗，交通、住宿等方面的緊張局面也有所緩解，這些都無疑對中國自助旅遊的發展提供了客觀條件。

同時對新興的旅遊形式，鳳凰旅遊市場未做好及時的應對和調整。散客旅遊，自助旅遊，休閒遊的比重將逐漸提高，如何應對需要政府，旅遊企業，當地居民共同應對。像自駕車旅遊，停車場的建設就是應及時解決的問題。

第六節　案例評析

鳳凰旅遊產業要在未來的發展中始終保持發展活力，不斷提高綜合競爭力，打造「天下鳳凰」品牌，必須堅持以科學的發展觀為指導，實現文化旅遊產業的戰略性調整和理念創新。

一、透過合作保證旅遊協調發展

鳳凰處於「神祕湘西」遊、湖南西線遊、中國西部遊的有利位置。旅遊產業的發展要站在區域旅遊整體發展的高度定位，按照「優勢互補、客源互送、資源共享、訊息聯動、共同發展」的原則，積極展開區域旅遊合作。具體策略如下：一是在方式上要

積極與張家界對接。鳳凰與張家界旅遊一體化是鳳凰打造旅遊大產業的必由之路。由於地緣關係，兩地旅遊聯繫緊密，實現文化景觀與自然景觀的對接，既有同一性，更有互補性。二是在方向上要實現旅遊整體化。鳳凰作為湘西旅遊業的橋頭堡，已逐步成為湘西與外地建立緊密關係的紐帶。從客源來向分析，武漢、廣州、上海、北京等地遊客來鳳凰比較多，幾個城市的整體性特徵在鳳凰旅遊市場中表現突出。因此，鳳凰必須抓緊建立旅遊合作協調機制，進一步加強協調的深度和廣度，尤其需加強對「大旅遊經濟圈」旅遊規劃和旅遊資源開發的協調，積極展開聯合促銷，充分發揮各自特色和資源優勢，共同監管旅遊市場。使鳳凰融入「張家界—猛洞河—坐龍溪—德夯—鳳凰古城」、「長江三峽—張家界—鳳凰古城—梵淨山—桂林」、「北京（上海）—張家界—鳳凰—桂林—昆明」等精品旅遊玩路線線中。三是實行友好城市合作化。要加強與國內外重點旅遊城市及旅遊服務機構的聯繫與合作，把鳳凰推向全國，推向世界。

二、用可持續觀點指導旅遊產品開發

鳳凰在旅遊資源的開發建設中，必須科學地把握和處理好發展與保護的關係，促進人與自然、品牌與環境、經濟與社會的和諧發展。一是要科學編制旅遊規劃。貫徹實施《鳳凰古城保護規劃》和《鳳凰旅遊產業發展規劃》，合理調整風景區範圍，劃定核心保護區、非保護區和開發區，分類保護、分類開發，努力解決開發與保護的矛盾。切實樹立「抓基礎設施建設就是抓歷史文化名城建設，就是抓旅遊產業發展」的觀念，將整個鳳凰規劃為

一個發展旅遊，全面啟動生態縣建設，禁止汙染項目進入鳳凰。努力整合社會各類資源，促進旅遊「六要素」的協調快速發展。二是要合理開發旅遊資源。堅持嚴格保護、合理開發、永續利用的原則，切實抓好旅遊資源的有序利用適度開發工作，特別是對一些不可再生的旅遊資源，在開發利用過程中更要慎之又慎。堅持「積極保護」和「有效保護」，克服「消極保護」和「有限保護」，防止資源條件較好而透過論證又適宜開發的旅遊資源長久擱置風化，使有旅遊價值的資源在加強保護中有效開發與利用，在有效開發利用中促進保護。三是要強化鳳凰古城保護。嚴格按照《湘西土家族苗族自治州鳳凰歷史文化名城保護條例》的要求，將古城保護工作納入法制化軌道。堅持「以人為本」的思想，還古城給遊客。抓緊新城建設，切實把現在古城的文化娛樂功能與居住功能剝離開來，突出增強其旅遊服務功能。把古城「讓」給遊客，還景點給古城，強調親和性、參與性、休閒性和娛樂性，讓遊客盡享大自然的恩賜。

三、鳳凰整體品牌營銷

打造「天下鳳凰」品牌，應充分調動多種宣傳手段，多角度、多層次、多途徑進行營銷。一是實施整體形象營銷。按照「形象廣告上層次、線路廣告進家庭、詳細廣告上網絡、媒體合作出新招」的思路，在省視、央視推出鳳凰形象廣告，加強頂級媒體的宣傳；在百姓閱讀面廣的媒體上推出鳳凰旅遊產品，爭取鳳凰旅遊產品進入百姓家庭；加強與媒體的合作，透過聯合辦報、聯合舉辦活動等措施，達到「雙贏」的目的。建立鳳凰旅遊網站和推

廣力度，加強和其他網站的連結，努力使鳳凰旅遊網站成為鳳凰旅遊的展示平臺、宣傳平臺、訊息發布和反饋平臺。二是要推行品牌營銷。力推「文筆鳳凰、畫筆鳳凰、音樂鳳凰、名人鳳凰」四塊品牌形象，不斷提升鳳凰的知名度和美譽度。品牌營銷是旅遊產品進入買方市場後，提高旅遊地被認知的便捷途徑。品牌產品是一個行業的精華，本身已有相當的知名度，容易被人們承認和接受，透過品牌營銷達到事半功倍的效果，加深人們對鳳凰的瞭解。三是要加強立體組合營銷。鳳凰要大力拓展旅遊市場，精心舉辦各類節慶活動，透過辦節造勢，精心策劃一些大型的活動，宣傳推介鳳凰，進一步提升旅遊的品牌影響。四是要展開區域聯合營銷。按照「鞏固短線市場，擴展假日市場，開拓長線市場」的目標，提高市場占用率。鳳凰在旅遊市場拓展中要充分發揮區域旅遊的整體優勢，聯合推銷區域旅遊整體形象，共同做大區域旅遊市場。同時，要利用韓國、新加坡的國際旅遊市場網絡，大力拓展國際旅遊市場。

四、旅遊管理與時俱進

　　鳳凰旅遊發展必須具有前瞻性的眼光，旅遊管理要保持與時俱進的原則，針對隨時出現的問題及時做出反映。在實際工作中需要使用最先進的管理模式和技術手段，指導全行業的管理工作。一是要加強領導。強化全縣旅遊產業發展「一盤棋」思想，健全旅遊發展科學決策機制，建立鳳凰旅遊專家諮詢委員會，保證旅遊發展科學決策。深入實施政府主導型戰略，把旅遊業納入經濟和社會發展計劃，實施產業扶持政策，建立旅遊項目領導聯繫制，

對旅遊項目建設進行全程跟蹤服務，保證項目建設的順利實施。二是要強化管理。加強對旅遊發展的宏觀指導、協調與管理，不斷提高旅遊服務品質。加強旅遊業市場秩序的管理和整頓，構建完善的服務體系和旅遊安全網絡，制訂景區旅遊管理細則及景點、遊船、導遊規範服務標準，推行星級化管理和規範化管理。不斷強化對景區旅遊綜合執法的管理，加強對景區服務品質的監督檢查，變「事後管理」為「事中管理」。加強旅遊行業管理，進一步健全行業管理制度，建立旅遊企業誠信評價體系，推行行業服務標準，規範企業經營行為，遏制低價惡性競爭、惡意挖團、惡意控房等不正當經營行為。尤其是徹底整治拉客、尾隨兜售等行為，嚴肅查處欺客騙客、高價宰客、向遊客出售假冒偽劣旅遊商品、索要回扣、降低接待服務標準和減少旅遊服務項目等行為。三是要強化環境。著力改善鳳凰可進入條件，加大交通道路引導服務的投入，在主幹道規範設置鳳凰景區旅遊指示標牌。加快電子商務建設，在鳳凰主要景區、景點、賓館飯店、旅行社、特色商店、特色餐飲店建立功能齊備、資源共享、內外互動的旅遊電子商務網絡，推進以網上查詢、網上結算、網上訂房等為主要內容的旅遊電子商務。進一步營造旅遊環境親和力，善待遊客，使遊客高興而來、滿意而歸，塑造鳳凰良好的旅遊服務品牌形象。

思考題

1．民俗風情同民俗旅遊產品之間的矛盾如何調和？

2．旅行社、飯店針對散客自助遊比重增加如何進行針對營銷、經營？

甪直

　　「神州水鄉第一鎮」，這是原全國人大常委副委員長費孝通對江蘇省吳縣市甪直鎮的高度評價和讚譽。

　　甪直，一個難識的地名，一片難忘的水鄉，2500 多年的歷史，小橋流水，古宅深巷，人文薈萃，文化累積深厚，為國家 4A 級旅遊風景區，全國歷史文化名鎮，透過「國家優美小城鎮」省級調查研究，被列入世界文化遺產預備名單，獲聯合國教科文保護古鎮傑出成就獎。

　　與其它江南水鄉古鎮不同，龍形水域的甪直古鎮，恰是因寺興廟，因廟興鎮。建於西元 503 年的保聖寺，曾容納五千屋宇、千名僧侶。一個與佛同居的古鎮，敞開了無限的想像之門……

第一節　概況

　　甪直位於江蘇崑山市，江南六大古鎮之一，位於蘇州城東南25 公里，因唐代詩人陸龜蒙號甫里先生隱居於此故名。明代村落聚鎮而改名甪直，古鎮占地面積約一平方公里，保護區面積為 4平方公里，地理位置優越。

　　甪直鎮區位優勢明顯，水陸空交便利捷，緊臨蘇州工業園區，距上海虹橋機場僅 40 多公里，建設中的蘇滬高速、蘇崑太高速和蘇州繞城高速公路穿鎮而過，鎮北吳淞江直通上海港、京杭大運

河，可承載 200 噸位船舶航行。隨著曉市路改造，鳴市路拓寬，海藏路步行街建造，9.5 平方公里整治以及庭院式賓館、皇宮太子大酒店、甫里八景、11 萬伏變電所、農民公寓等工程建設的相繼竣工，區位優勢將更加突顯。

用直是一座以羅漢塑像和商業古街為主的江南水鄉，鎮裡有一條 2000 多米的古街和近 2000 米的水鄉駁岸，沿岸有不少雕刻著精美圖案的栓纜樁。鎮內河道縱橫，素有「五湖（澄湖、萬千湖、金雞湖、獨墅湖、陽澄湖）之廳」和「六澤（吳淞江、清水江、南塘江、界浦江、東塘江、大直江）之沖」之稱。

據《甫里誌》載：用直原名為甫里，因鎮西有「甫里塘」而得名。後因鎮東有直港，通向六處，水流形狀酷如「用」字，故改名為「用直」。又傳古代獨角神獸「用端」巡察神州大地路經用直，見這裡是一塊風水寶地，因此就長期落在用直。鎮廣場中央佇立著一座獨角怪獸「角端」的雕塑。傳說中，此獸可避邪鎮風，佑一方百姓。

用直擁有廣袤的沃野和湖蕩，農業一向發達，又因水鄉之便，養塘魚、育蚌珠和培植蘑菇等副業生產十分風行，是地道的「魚米之鄉」。既是聞名的江南水鄉古鎮，又是欣欣向榮的外向型經濟明星鎮，江蘇省農村綜合經濟實力百強鄉鎮，全國小城鎮建設試點鎮，全國鄉鎮工業環境保護示範小區，全國第一家通過 ISO14001 環境管理體系認證的鄉鎮。

用直全鎮 50 平方公里，規劃有古鎮區、建城區、工業開發區、農民公寓區、別墅渡假區等五個功能區域，各區配套設施齊全，開發潛力巨大，政府部門工作優質高效，提供全方位的「保姆式」服務，被稱為「投資者的天堂」。

第二節　旅遊資源介紹

「看水鄉，逛古鎮，不可不去用直。」鎮上河水清清，環境幽雅，名勝古蹟星羅棋布，歷史景觀如鴨沼清風、分署清泉、吳淞雪浪、海芷鐘聲、浮圖夕照、漁蓮燈阜、西匯曉市等被先人們概括的「甫里八景」，雖然歷經歷史的磨難，大部分已經被拆除，但仍能找出它們當年恢宏的風采。

「小橋，流水，人家」是水鄉古鎮的一大特色。悠久的歷史，深厚的文化累積也為古鎮留下了許多歷史遺蹟和名人蹤跡，從古橋、古街、古寺、古園，到歷史名人的古宅，整個古鎮宛如一座琳瑯滿目的歷史博物館。

一、主要景觀

1．用直的橋

「水巷小橋多，人家盡枕河」是用直濃厚水鄉氣息的真實寫照，一平方公里的古鎮區原有宋元明清時期各式石橋「七十二頂半」，現尚存四十一座，素稱「中國古橋博物館」。

用直是古橋之鄉，橋梁密度達每平方公里四十八點三座。歷史悠久形式各樣，風格各異。鎮上歷史最悠久的古橋──如和豐橋、距今有五百多年歷史的東美橋、鎮上最大的一座古橋且構成甫里八景之一「長虹漾月」的正陽橋等，這些各具特色的橋，彙集了自宋代以來蘇州水鄉集鎮橋梁建築工藝之大成，極有研究和觀賞價值。

1986 年，用直鎮的水道駁岸及古橋被列為吳縣文物保護區。近 2000 米的水鄉駁岸，沿岸有不少雕刻著精美圖案的椿。有這樣一句民諺：「到過用直看過橋，不看船纜也白跑。」

2.蛋石街

「蛋石街」的使用源於它具有：原材料多，價格便宜，運輸輕捷，鋪砌方便，人力、資金少等好處。蛋石街漂亮美觀而特別，還具有「晴天不易摔跤，雨後不會積水」的優點。用直鎮現在保存著三種蛋石街：

一是旅遊公司門前鋪設的園林花樣的蛋石街，石子又稱「卵石」。

二是縱橫在古鎮的大小街道的蛋石街。鋪設這些街道採用的是石山中的下腳廢料和小石頭，人們稱這種蛋石街為：明清街道遺址蛋石街。

三是卵板街。這是用直旅遊公司在古鎮五個景點中，特為旅遊者而改造的，博得了廣大旅遊者的歡迎和稱讚。

3．保聖寺

保聖寺原名保聖教寺，創建於梁天監二年（西元 503 年）。保聖教寺即是「南朝四百八十寺」之一，後在歷史上幾經興衰。

元代書法家趙孟頫曾為寺題抱柱聯：「梵宮敕建梁朝推甫里禪林第一，羅漢溯源惠之為江南佛像無雙」。早年郭沫若先生看後講「保聖寺的羅漢塑像，筋骨見胸，脈絡在手，儘管受著宗教題材的束縛，而現實感卻以無限的壓迫向人逼來，使人不能不感到一種崇高的美」。

寺內最珍貴的文物是據說為唐代塑聖楊惠之所作的羅漢塑像塑壁，融雕塑繪畫於一體，雖歷經千年蒼桑，卻仍然保存完好。1918 年，顧頡剛、陳萬里先生來到用直，發現了這座行將頹沒的古寺和這堂形神兼備、實得塑中三昧的羅漢像，於是就在報刊中將這些羅漢公之於眾，並為千年的藝術珍品呼救，引起了各界的重視。1961 年，保聖寺被公布為全國重點文物保護單位。

4．萬盛米行

位於用直古鎮南市梢，是一家老字號店舖，始建於民國初年。著名文學家、教育家葉聖陶先生於 1917 年到用直執教五年，其名

作《多收了三五斗》就是以萬盛米行為背景，該文後被選進中學教課書，萬盛米行也隨之名聞海內外。一九九八年甪直鎮人民政府斥資恢復萬盛米行原貌，再現民國年間江南米市風貌，同時增加江南歷代農具陳列，成為一處具有獨特水鄉風味的新景觀。

除此之外，還有葉聖陶紀念館、陸龜蒙祠、沈宅、蕭宅、王韜紀念館等具有歷史意義的古蹟和人文景觀，都吸引了大量的遊客。

二、民俗風情

1．傳統的水鄉服飾

甪直農村婦女的傳統服飾，是富有特色的水鄉風格。甪直的農村婦女，被城裡人稱之為「蘇州的少數民族」。其服飾地方特色濃郁，傳承性穩定，但隨著季節的變化、年齡的差異和禮儀的需要，而有明顯的差別，是水鄉古鎮的一道亮麗的風景線。

2．飲食文化

有「水雲之鄉，稼漁之區」美稱的甪直，風光靈秀，水產豐富。特產主要有：甪直蘿蔔：始創於前清道光年間，風味獨特，為蘇州市特色產品。甫里鴨和甫里蹄：源於晚唐詩人陸龜蒙隱居甫里（今吳縣市甪直鎮）時宴請各地來訪文人墨客的主菜。八角紅菱：源自《紅樓夢》第三十七回有襲人派人給湘雲送吃食的情節，其中一個盒子「裡面裝的是紅菱和雞頭兩樣鮮果」。

3．甪直婚俗

「十里不同風，百里不同俗」，如婚禮——這個民間文化的大匯展，也是大同而小異，而小異卻是鮮明的地域和個性的顯示。甪直地處吳中腹地，是典型的水鄉村鎮，此地的婚俗顯示的是一片水鄉特色。也是吸引遊客的一大民俗風情。

第三節　投資環境

一、基礎設施

甪直，是一個聞名全省的經濟強鎮。近年來，隨著經濟國際化和全球化進程的不斷加快，按照率先實現小康社會、率先實現基本現代化和可持續發展要求，對全鎮進行了高起點規劃和高標準建設，形成了古鎮區、建城區、別墅區、工業區、農民公寓區和旅遊渡假區等六大區域，強化資源和旅遊要素配置，城鎮面貌和區位優勢進一步突顯，成為全國鄉鎮示範區、全國出口創匯百強鄉鎮和江蘇省百強鄉鎮、江蘇省外向型明星鎮。

鎮內道路旅遊基礎設施齊全，實行集中供氣、供水、通電、通訊、道路、及土地平整的「五通一平」。住宿、休閒、娛樂基礎旅遊設施：

甪直，是一處輝映古今極具人性化的休閒所。鴻運花園渡假村、三陽高爾夫球場，海藏路步行街，三星級海上王朝酒店、水

鄉酒家以及集旅遊渡假、休閒娛樂、會議接待、住宿餐飲為一體的四星級賓館等等。

二、交通

用直鎮位於蘇州市東郊，緊鄰中新合作蘇州工業園區，水陸空交通十分便捷。蘇滬機場路、正在建設中的蘇滬高速和蘇州環城高速公路穿鎮而過，距上海虹橋機場 48 公里，距蘇州火車站貨運處 25 公里，崑山站貨運處 15 公里，距滬寧高速公路和蘇嘉杭高速公路道口分別為 8 公里和 12 公里。保證鎮內車輛 5 分鐘內都可駛入這些黃金快車道，與周邊省市無縫對接。鎮北有吳淞江，直通上海港，大運河，並與長江相連，可通行 200 噸位船舶。

表1　用直鎮交通圖

用直鎮區域面積50平方公里	
用直鎮─蘇州市中心18公里	用直鎮─崑山市區15公里
用直鎮─吳江開發區28公里	用直鎮─虹橋機場58公里
用直鎮─南京市中市160公里	用直鎮─杭州市中心180公里
上海─用直（58公里）	
公共汽車：	上海中山北路806號中山客運站，每天來回約22班次。
自駕車：	滬寧高速公路崑山出口─張浦上蘇滬機場路─用直
	虹橋機場─青浦上蘇滬機場路─用直
蘇州─用直（18公里）	
公共汽車：	蘇州火車站、蘇州汽車北站、吳中區汽車南站、蘇州封門，約半小時一班。
自駕車：	蘇州東環路─蘇滬機場路─用直

三、招商引資

從 1989 年用直經濟開發區啟動以來，開放型經濟發展迅猛，已形成了全方位、寬領域、多層次、有重點的對外開放格局，鎮

內現有三資企業 100 多家。投資國有美國、英國、韓國、臺灣、香港、馬來西亞、新加坡，等眾多國家。

　　用直鎮在保護好千年古鎮的基礎上，在古鎮西面開發建設了用直鎮工業開發區。經過 10 多年的努力，開發區吸引了美國、韓國、日本、臺灣等國家和地區的投資企業 170 多家，合約外資 13.5 億美元；吸引內資企業 260 多家，總投資 6 億元。目前，開發區規模已達 10 平方公里，水、電、熱電、汙水處理、道路等配套設施也不斷完善。

　　該鎮又規劃開發了陶浜新材料科技園、清港民營科技園、凌港高科技產業園，完善了南場電子科技園，並投入 4100 萬元繼續加強載體建設。

　　2003 年以來，經濟發展和各項社會事業建設繼續保持著跨越式發展的良好態勢，預計 2004 年可完成國內生產總值 30 億元，實現銷售開票收入 65 億元，財政收入 4 億元，上交國家稅收 3.2 億元，旅遊收入 2500 萬元，引進註冊外資 3 億美元，註冊民資 5 億元。

第四節　宣傳營銷

　　用直，江南六大古鎮之一，擁有豐富的自然景觀和人文景觀，深厚的歷史文化累積，使得用直成為大量遊客的旅遊休閒首選之地。但是酒香也怕巷子深，必須有相應的適當的營銷策略，才能

使這一江南水鄉更加為人所知，為人所動！所以在營銷宣傳方面，只能政府和企業還是採取了一系列的措施和策略，主要有幾個方面：

一、與其他古鎮聯合營銷

由於六大古鎮大量保存了江南水鄉傳統的建築風貌和生活方式，令人懷舊，近年來，這六座古鎮漸次成為旅遊勝地。但是，因為六鎮相距不過百里，風格相似，為爭客源，也採取了各種的競爭方式。這是六大古鎮的旅遊營銷出現了模仿相似等各種問題。

「如果江南六大古鎮的旅遊產業聯合起來，大市場，大推銷，就可以打造一個世界級的旅遊品牌。店多成市嘛！」周莊鎮黨委書記屈玲妮說。

2001 年底，建設部將這六鎮作為「中國江南古鎮」的代表，整體列入申報世界文化遺產的預備清單。這也使得六大古鎮的名聲得到了極大的傳播。經專家指點，六鎮的人們明白了優勢互補、整體推出的好處。

用直也像其它古鎮一樣十分強調揚長避短。其經濟實力較強，就投入巨資治汙水，引清水，突顯其橋多水美；並且為了整體的營銷情況，開始互相注意到彼此的優點，用直鎮旅遊發展公司總經理吳秋榮就說：「周莊最先打出水鄉古鎮旅遊的品牌，他們古鎮保護和市場營銷都很成功，是我們學習的榜樣。」用直人發現，

錦溪鎮今年主動把原來不願修的那 1 公里路修好了。透過這樣，用直不斷挖掘自身的優點並學習其它古鎮的長處，是整合整體營銷成為可能。

應周莊邀請，用直和其它幾大古鎮，以及有意開發古鎮旅遊的蘇州、上海的 4 個鎮，在周莊召開了一次「江南水鄉旅遊營銷人員座談會」。會上達成共識，今後共同推銷「中國江南水鄉古鎮」的旅遊品牌；揚長避短，錯位發展，不再無序競爭；互相交流開發景點、市場管理、治理野導遊遊和宰客現象的經驗，這樣使古鎮的旅遊品牌強化，避免了許多的問題，聯合營銷取得了很好的功效。

二、採取新舉動，推出新產品

在已有的旅遊資源和旅遊產品的基礎上，用直為了發展其旅遊業，還不斷的推出新的旅遊產品，打出新的品牌，來吸引大量的海內外遊客。在這一過程中，還注意與其他古鎮的旅遊產品的差異性。主要有：

1．用直商業步行街打休閒牌

與其他水鄉古鎮不同的是，用直除了旅遊功能外，還是個外向型經濟明星鎮，至今，全鎮雲集了以臺資企業為主的 200 餘家外資企業。全國各地的遊客和外資企業的白領是古鎮的主要消費群體，每年一百萬人次的遊客帶動了古鎮的旅遊經濟。用直一直

都沒有一條真正意義上的商業街，因而長久以來，高端消費往崑山、蘇州市區分流的現象較為明顯，如何留住這部分高端消費成了一個急需解決問題。

用直商業步行街位於古鎮入口處的海藏路中間，是遊客的必經之路，全長約 220 米。步行街以塑造步行環境為重點，橫向採用「主步行街—景觀設施休閒帶—步行道—商舖」的斷面空間布局；縱向則根據兩側建築內容風格的差異，劃分成若干個景觀單元。入口處將建標誌性雕塑、景觀牆、綠地、噴泉小廣場等，形成休憩、娛樂的集中空間。

用直投資 1 億多元，著力打造這樣集購物、休閒、旅遊、娛樂等功能於一體的「用直商業步行街」，不僅延續了古鎮的歷史文化，還將成為用直旅遊、商業和服務業的核心，改善古鎮環境，提升古鎮旅遊新形象。

2．水鄉服飾文化旅遊節

2003 年 9 月 8 號，第六屆水鄉服飾文化旅遊節在古鎮用直開幕，那充盈著濃郁水鄉風情的服飾表演，吸引了無數海內外遊客。

這一屆水鄉服飾文化旅遊節的特別之處，不僅在於用直再度投巨資改善和強化旅遊環境，古鎮旅遊區實現了「三線入地」，完善了汙水處理系統，對與古鎮旅遊不和諧的建築實施搬遷，更是表現在文化旅遊節內容的豐富性和創造性上。此次旅遊節著眼

於高標準打造用直旅遊品牌，著力展示具有恆久文化穿透力的水鄉服飾表現和一系列用以提升假日旅遊形象的、富有積極創意的活動。

在開幕式上，以「古韻今風水鄉情」為主題的攝影大獎賽拉開了序幕，對用直「迎世遺、促旅遊」大型徵文進行頒獎。新開設的「水鄉農具博物館」也於當天閃亮登場。圍繞「水鄉、服飾、文化」的主旨，多層面挖掘水鄉文化的精髓和內涵，塑造水鄉古鎮品牌，成為用直歷屆文化旅遊節的鮮明亮點。

3．「水上迎親」表演

在 2004 年「十一」黃金週，各古鎮紛紛推出了各自的旅遊新品牌，用直展示自己獨特的婚俗來吸引遊客，反響熱烈。

透過採取一系列的營銷和宣傳措施，用直，這一江南水鄉成為越來越多的遊客的首選，也帶動了當地旅遊業的發展。

第五節　保護與開發

一、保護與開發並舉

為了把用直古鎮的旅遊業做好，對古鎮進鄉發展保護是必不可少也是極其重要的。古鎮也在這一方面作了許多的工作和努力。

1 · 制訂實施古鎮保護規劃

古鎮的保護工作是從古蹟的「搶救」開始著手的，進而領導與專家學者形成共識，組織力量制訂保護規劃，使保護工作科學化、規範化、循序漸進邁上新臺階。

用直的古鎮保護規劃確定了保護等級分區，分為第一保護區、一般保護區和環境協調區，具體規劃出保護措施、建築高度控制、文物保護、工業調整等方面，為有效實施提供了依據。同時，在制訂建設總體規劃時，確立了「古鎮新區」這個發展經濟與保護古鎮的兩全之計。1992 年國家環保總局在用直建立「中國農村城市化進程中環境保護與經濟建設合作發展示範工程」，用以指導同類地區村鎮的環保工作。

2 · 制訂古鎮保護的政策法規

在制訂和實施古鎮保護規劃的過程中，各級領導順應廣大群眾的呼聲，為了將保護工作成為每一個居民的自覺行動，分別制訂了保護公約、實施條例和細則等政策法規，使規劃中的有關措施制度化、法律化、持久化，不易政府領導人的更替而影響保護工作的延續性。

3・明確保護與開發的關係

同濟大學國家歷史文化名城研究中心主任阮儀三教授說：「當時我們提出 16 字方針，『保護老鎮，開發新區，發展旅遊，振興經濟』。所謂保護的意義就是保護原來歷史的遺存，傳統的特色風貌，保護所蘊藏的文化的內涵，保護留存的歷史的原貌和原味，然後旅遊開發是在這個前提下。」

在合理的規劃下，保護與開發是不存在根本矛盾的，反而能取得兩全其美的效果。用直採取了古鎮和新區嚴格分開的布局，古鎮地段基本保持舊貌不動，新區按現代合理布出，古鎮主要起居住、商業和旅遊的功能，對古街、古橋做了保了原樣的整修，使其仍保持古樸幽雅的風貌。而新區則接通道路，修築大橋，建設各種公共設施，積極鼓勵鄉鎮企業的發展。著眼於不同的內容和方法的開發，古鎮在於發掘其旅遊資源，招攬遊客，增設服務設施，最重要的是擴大影響，向外界宣傳提高知名度。訊息靈通了，也促使了鄉鎮企業的發展，一些港商僑胞也看中這美好的環境，紛紛購地建房，或是投資發展產業。傳統的歷史古鎮不是開發建設的包袱，而是重要的發展經濟的資源。鄉鎮的經濟發展了，也有一定的能力和資金來切實保護古鎮。

另外，新區的開發對於古鎮居民的保護有積極作用。由於新區的居住環境和生活條件要優於舊區，可以吸引舊區居民移遷到新區去，這樣使老區的人口得到疏散，改變原有對傳統住宅區超強度使用的情況，就能有效地減少對古鎮的破壞，保護住傳統的古鎮風貌。

二、甪直的保護與發展過程

1．古韻今風兩相宜

在保護開發好古鎮的同時，把甪直建設成一個設施完善、功能齊全、生態良好、環境優美、社會文明、古韻今風兩相宜的水鄉新型鄉鎮，是甪直歷屆政府考慮的頭等大事。

自 80 年代起，甪直逐步興辦了一些鄉鎮企業，面對保護古鎮與發展經濟的矛盾，及時提出了「開發新區，保護古鎮」的戰略方針，使古鎮在第一輪鄉鎮企業發展中不僅沒有受到破壞，而且透過對古鎮區企業的搬遷，使古鎮環境風貌得到了進一步的改善。早在 1991 年，鎮政府分別興建了熱電廠和汙水集中處理站，實行水、電、汽綜合利用，工業汙染綜合治理，降低和減少了全鎮的汙染，被國家環保局譽為「中華環保第一鎮」。

眾所周知，歷史文化遺產的保護是一項難度大、技術要求高的工作，必須納入科學化管理軌道。1985 年起，甪直人先後 3 次邀請同濟大學城市規劃系、上海市城市規劃設計研究院、上海同濟城市規劃設計院的專家，編制了《水鄉古鎮甪直保護規劃》、《吳縣市甪直鎮總體規劃》、《甪直古鎮保護與整治規劃》等，為歷史文化遺產的保護提供完善的技術法規依據。特別是透過對 1 平方公里古鎮區的實地勘探和調查，認真研究古鎮的歷史變遷，綜合分析古鎮特色，深入挖掘古鎮的文化內涵，提出了甪直古鎮保護的中心主題和主要內容，確定了核心保護區、建設控制區和環

境協調區三個層次的保護範圍，並提供了古鎮區內建築保護和更新的原則。在此基礎上，用直鎮政府制訂和頒布了《用直鎮人民政府古鎮保護暫行規定》，將用直鎮歷史文化遺產的保護納入經常性和規範化管理。

在專家指導下，他們才相繼找到了兩全其美的辦法，即一邊保護古鎮，一邊開發新區，古鎮發展旅遊，新區發展工業。遷出、拆除古鎮中的工廠和與傳統風貌不相稱的現代建築，將電線、電話線、電視天線埋入地下，修繕破舊的古宅、河岸、小橋，恢復歷史上著名的景點，集中處理汙水，為小河引入清水。國內最早開始城鎮汙水處理廠專業化運行、企業化管理實踐的，是江蘇吳縣用直汙水處理廠。該廠建於 1991 年，承擔全鎮工業區 24 家企業工業廢水和部分生活汙水的專業化治理，公司具有獨立法人資格，實行獨立核算、自主經營、自負盈虧，獨立承擔民事責任，透過專業化運行、企業化管理、社會化服務，取得明顯的環境效益、經濟效益和社會效益，成為全國第一個「鄉鎮汙染集中控制處理示範區」。

近 20 年來，用直鎮嚴格按總體規劃有條不紊地實施。上個世紀 90 年代初，用直在古鎮區外規劃建設首期 6 平方公里的工業開發區，區內基礎設施配套，先後吸引了世界各地的 250 多家企業入駐，合約利用外資 16 億美元，古鎮用直也一躍成為江蘇省外向型經濟的明星。

5 平方公里的新鎮區同時啟動建設，區內新建道路 22 條，銀行、醫院、學校、超市、集貿市場等配套設施相繼落成，主幹道甫澄路、鳴市路兩旁樹木鬱鬱蔥蔥、紅花綠葉，東苑花園、映月花園、皇爵二期、君安別墅等數個居民住宅區環境優美，古鎮區的居民紛紛入住，目前建成區內人口已達 1.7 萬人。

　　最近幾年來，鎮政府傾注了較多的人力、財力和精力，對古鎮進行了大量的修舊如舊工作，恢復了沿街河棚和沈宅、萬盛米行、蕭宅等一大批古民宅和歷史景觀，整修了古街道和古橋、駁岸，同時利用古民宅布置了王韜紀念館、蕭芳芳影視藝術館、吳東水鄉婦女服飾館等景點，使古鎮的風情、風貌得到了嶄新得體現。

　　根據用直古鎮遺產保護、旅遊業發展和提高居民生活品質的需要，政府又投資 1680 萬元在古鎮區率先實施三線（電力線、電訊線、廣電線）入地及汙水截流工程。此工程不但邀請了專業部門設計，而且嚴把施工品質關，使整個工程達到了設計要求。

　　將古鎮區內的企業逐一遷入開發區是用直鎮總體規劃的重要部分。2003 年 6 月 28 日，用直醬品廠一根 30 多米高的煙囪轟然倒下，古鎮區內的最後一家企業終於如期退出歷史舞臺。他們計劃在醬品廠搬遷後的空地上建造一座古色古香，集休閒、健身於一體的主題公園；而規劃中的步行街海藏路也在緊鑼密鼓實施之中，古鎮區的旅遊環境將得到進一步改善。

2．把家園建成花園

南場村 4 組顧美珍 200 多平方米的家裡窗明乾淨，10 多平方米的天井裡擺放著各類盆景，家裡裝上了太陽能熱水器、沖水馬桶。顧美珍說，自從搬進了農民公寓，心情別提有多舒暢。如今道路築到了家門口，村裡為每家配備了垃圾桶，還有專人收集垃圾，清理河道、道路，村裡再也看不見露天糞坑，再也沒有人隨便丟扔垃圾了。

用直鎮展開多種形式的健康衛生知識教育，同時在農村啟動清潔村莊、清潔河道的「兩清」工作，17 個「兩清村」先後消滅了露天糞坑。今年，鎮裡還投資 35 萬元建造了一座一天可處理 70 噸的垃圾壓縮中轉站。

用直人提出了每修一條道路就要增添一條綠色植物路線，每開發一個小區就要形成一片綠園，每造一幢建築就要形成一個景點的理念，鎮裡每年制訂綠化目標，鎮政府與房產公司、企業等簽訂綠化責任狀，鎮級公路兩側都種上了 5 至 15 米的綠化帶，企業、住宅區也要按「園林化」的要求進行綠化覆蓋，高密度種植各類花草樹木，形成紅綠黃色塊搭配、灌木喬木搭配、長綠樹綠葉樹搭配等特色，基本達到春有花、夏有蔭、秋有果、冬有景，同時對村、農田等進行大規模綠化。幾年來，全鎮綠化投入近 2000 萬元，綠化總面積為 330.7 萬平方米，鎮區綠化覆蓋率達 37.2%，59 家單位綠化覆蓋率達到江蘇省綠化標準，別墅住宅區的綠化率達到 60% 以上。用直被評為江蘇省國土綠化最佳鄉鎮。

3.「環保第一鎮」的綠色理念

2002 年，有家臺資企業有意投資 1000 萬美元在用直建個電鍍廠，用直人態度十分堅決：汙染項目免談！嚴把項目入口關，優先發展無汙染、輕汙染的行業，淘汰重汙染企業是用直人招商引資「鐵定」的原則，僅這一年，他們就「槍斃」了 10 多只此類項目，總投資超過 5000 萬美元。

工業開發區堪稱是用直環境保護與開發協調發展的典範。開發區建設之初，用直人不是急於引項目，而是率先在開發區內建起了集中式綜合治理的汙水處理廠，以及熱電廠、自來水廠等配套設施，對入區的企業提供統一治汙、統一供電、統一供氣等服務，不僅節約了企業的投資成本，也從源頭上控制了汙染的產生，用直鎮也由此被國家環保總局譽為「中華環保第一鎮」。

開發區又向 ISO14001 環境管理體系發起了衝刺，這不僅需要開發區內的工業汙染物達標排放，還包括農業汙染物、生活汙染物、大氣汙染物等的達標，除了一定的硬體投入外，而重要的是要從根本上改變政府與群眾的觀念和意識，改變老百姓的生產習慣和生活習慣。用直人花了 1 年多的時間，除了硬體投入外，還走村串戶向農民宣傳，終於使用直鎮在 2003 年成為全國第一家通過 ISO14001 環境管理體系認證的鄉鎮。

如今，清靜優越的生活環境和投資環境，使得用直鎮成為全國聞名的外向型經濟明星鎮；近幾年在古鎮保護和開發方面，大

力發展旅遊經濟，每年有數十萬海內外遊客慕名而來，使用直鎮成為現代都市裡的世外桃源和鄉村別墅。

第六節　案例評析

古蹟保護的專家說：「歷史文化古蹟的保護代表著三個意義：一是歷史的真實性、二是風貌的完整性、三是生活的延續性。」用直古鎮的規劃開發經過相當的艱辛曲折，如今成為眾多海內外遊客嚮往的旅遊勝地。現從以下幾個方面來分析和借鑑用直獲得成功的經驗：

一、思想觀念方面

1．徹底改變了「舊區改造」的舊觀念。用直充分認識到了「舊區改造」的不利影響。用直的歷史文化含量很高，很多的歷史文物古蹟都被完整完善地保留下來，這是重要、珍貴、難以復得的財富，使用直擁有了豐富的旅遊資源。

2．堅持「修舊如舊，整舊如古」原則。用直在整修其古建築時，就堅持這一原則既保存了歷史文物古蹟，又修舊如舊，整舊如古，不是發明新東西，添加新玩意。讓遊客在觀賞的同時還同樣能感受到古建築的古典美和歷史文化的厚重和熏陶。

3．要認識、保護、發展自己的特色。甪直特色是自然與人文的完美結合，傳統與開發的完美結合。甪直就是看到了自己的特色，透過結合自己的特色來發展其旅遊業。

二、規劃方面

1．古蹟保護與觀光旅遊並存。甪直主要目標是保護重要優秀的文化遺產，次要目標才是旅遊（這是激活當地產業發展的手段之一）。因為古蹟保護有多項的功能，如旅遊、教育、啟發、研究、生態等，應當是全面的，而不只是唯一的旅遊功能；如果認為申報世界文化遺產，就只是想拿塊金牌，高舉旅遊的絢麗旗幟，以賺取旅遊的龐大利益，而置古蹟於不顧，那就不是「護寶興國」，而是「毀寶牟利」了，「保護古蹟是重要的道理」，保護與旅遊能夠並存，才是正途。

2．整體規劃與重點開發並進。同濟大學對甪直的保護規劃有整體的概念，也有系統的思想，要持續貫徹總體規劃的主張，運用控制性詳規，做到點、線、面的重點保護，才能依照輕重緩急，確實保留古蹟的真實性、完整性，並且要加上城市設計的整體理念，才能達到古蹟保護區一致的和諧發展。

3．硬體、軟體同樣重視。甪直大興土木是為了修復整治，而不是拆除破壞，硬體工作已經做得不錯，再來就是如何展現歷史生活的軌跡與型態。另外，軟體的包裝、宣傳、營銷、教育等也是非常重要的，甪直在這方面做的力度還不夠，好的東西要與眾

多有興趣的遊客分享，而城市的形象要努力塑造的，這也是「全民皆兵」的，因為用直鎮每一個人都是旅遊大使，要讓來訪的遊客都能賓至如歸，平時全民的教化養成就很重要了。

三、經營管理方面

一個將軍一個令。古蹟保護推動很艱難，如果加上「一個和尚挑水喝，三個和尚沒水喝」，一地數制，這樣就辦不了事了。所以，有力的統籌單位負責到底，「一個將軍一個令」，才能劍及履及，達成目標。接下來，一切再回歸制度，就要針對古蹟保護發展的管理機構、管理條例、管理體制等一系列工作深根了。

用直鎮在經營管理方面是成功的，制訂了一系列的措施和制度，形成了一定的對旅遊的管理體制和管理條例等，並且按照時代和遊客的發展變化不斷調整自己旅遊業的目標，來發展旅遊，吸引遊客。

四、保護和發展並進

用直鎮旅遊業的成功與其保護發展的策略是分不開的，政府和企業都十分重視其保護，已開始就制訂實施古鎮保護規劃和保護的政策法規，明確保護和開發的具體關係，從古蹟的恢復整修開始，對一些古建築進行了修繕和完善，恢復其原有的樣子。

用直還一邊保護古鎮，一邊開發新區，古鎮發展旅遊，新區發展工業。在保護中發展，遷出、拆除古鎮中的工廠和與傳統風貌不相稱的現代建築，修繕破舊的古宅、河岸、小橋，恢復歷史上著名的景點，並且對旅遊基礎設施進行修繕和處理，使得用直的旅遊也在保護中發展，在發展中進行了有力地保護。

思考題

1.用直在吸引遊客方面的主要特色是什麼？

2.從用直的保護開發中我們可以借鑑什麼經驗？

3.如何在保護好歷史文化遺產的基礎上兼顧旅遊開發？如何在這兩者之間尋找一個平衡點？

4.透過對用直旅遊宣傳和營銷方面的介紹，與其他幾大江南古鎮的營銷策略有什麼異同點？

5.對古鎮的發展保護需要注意那幾方面的問題？如何解決？

同里

提到江南水鄉，想到的是小橋，流水，悠然和閒適，而江南古鎮則帶給人們一色的清新和自然。古樸、秀美、典雅，「醇正水鄉，舊時江南」，同里以這樣的姿態走進了人們的視野，其發達的旅遊業讓同里從一個默默無聞的江南小鎮走向了全國，走向了世界。

第一節　概況

同里隸屬江蘇省吳江市，位於太湖之濱，京杭大運河畔，緊靠市府所在地，緊依上海、蘇州、杭州中國南方三大著名城市，地處江蘇、浙江、上海兩省一市交會的金三角地區，是中國沿海和長江三角洲對外開放的中心區域。同里鎮四面臨水，八湖環抱，地理位置及其優越。東距上海虹橋機場 80 公里、南接 318 國道、西連蘇嘉高速公路、北離蘇州 18 公里，距南京 250 公里，上海 80 公里，杭州 130 公里，交通便利。

2001 年 10 月，同里與屯村兩鎮合併後的同里鎮行政區總面積 133.15 平方公里，總人口 5.5 萬人，轄 29 個行政村，1 個水產總場，11 個居民委員會。其中古鎮保護區面積約 1 平方公里。

同里的名字，好記又好聽。其實同里舊稱「富土」，唐初，因其名太侈，改為「銅里」，宋代，又將舊名「富土」兩字相疊，上去點，中橫斷，拆字為「同里」，沿用至今。據清嘉慶《同里誌》記載，從宋元明代起，同里已是吳中重鎮。由於它與外界只

通舟楫，很少遭受兵亂之災，便成為富紳豪商避亂安居之理想地。不難看出，同里名字的變更，取決於當地人含而不漏的傳統觀念和源遠流長的歷史文化。

「同里水鄉五湖色，南北東西處處河」。古鎮區鎮外五湖環抱，像一顆珍珠鑲嵌在同里、葉澤、南星、龐山、九里 5 個湖泊之中。鎮內形如「川」字的 15 條河道及縱橫交叉的支流把鎮區分割成 7 個「小島」，而 49 座各朝各代的古橋又將分割的土地連為一體，形成了以河道為骨架，依水成市，因水成街，沿水築屋，傍水成園，前街後河，古樸典雅的濃郁水鄉風貌。

同里 1980 年被列為國家太湖風景區景點之一，1982 年又被列為省級文物保護單位。同里自宋代建鎮距今已有一千多年歷史，鎮區內始建於明清兩代花園、寺觀、宅第和名人故居有數百處，古鎮於 1986 年對外開放，1995 年被省政府列為江蘇省首批歷史文化名鎮。1998 年水鄉古鎮和退思園被列入世界文化遺產預備清單。1999 年被中國電影家協會確定為影視攝影製作基地；2000 年退思園被列入世界文化遺產名錄；2001 年退思園又被確認為第五批全國文物保護單位、同里景區成為國家 4A 級旅遊風景區，2003 年被國家建設部、文物局評為十大「中國歷史文化名鎮」之一。2003 年，全鎮國內生產總值 14 億元，工業產值 26.5 億元，旅遊及第三產業增加值達到 7 億元，占全鎮國內生產總值 50%。目前，「醇正水鄉、舊時江南」- 同里在海內外享有極高的聲譽。

吳江市同里鎮，這座千年水鄉古鎮，以其典型的水鄉古鎮風貌、豐富的歷史人文景觀和濃厚的歷史文化底蘊吸引了越來越多的海內外遊客，如奇葩一樣在江南美麗的土地上綻放著。

第二節　古鎮的旅遊資源

同里繁榮的旅遊業源於其豐富的旅遊資源。由於同里處於澤國何域之中，歷史上交通不便而少有兵亂之災，因而古建築保存較多，是江蘇省目前保存最為完整的水鄉古鎮之一。

同里，江南著名的六大古鎮之一，因著千年歷史文化底蘊的累積，在今天向世人展示著她的水鄉神韻。歷史上同里有前八景、後八景、續四景，共二百二十四處自然景點。今尚存「東溪望月」、「南市曉煙」、「北山春眺」、「水村漁笛」、「長山嵐翠」諸景。在一級保護區域內，明清建築占十分之七，400 多年來的文化遺址、遺物、遺蹟、遺風猶存。其主要特點可以概括為以下幾個方面：

一、居古宅眾多

明清建築多。鎮誌記載，同里鎮歷史悠久，自宋元以來，尤其是明清兩朝，許多做官人家和文人雅士紛紛在同里建宅造園。據鎮誌記載，自西元 1271 ~ 1911 年，鎮上先後建成宅園 38 處，寺、觀、祠、宇 47 座，據統計，古鎮建於明清時期的居民、宅第，約占全鎮建築的三分之一，現在尚存有明代建築十餘處，清代建築數十處，其中既有莊重古樸的深宅大字，又有精巧玲瓏的園林小築。

現在全鎮先後被列為省級文保單位的有 5 處，列為市級文保單位的有 4 處，市文物控制單位 26 處，民宅中封火牆、石庫門等特色建築隨處可見，現存最深的葉家牆門有九進之多，為江南古鎮之罕見。目前全鎮有 65% 以上都是明清建築，可稱之為明清建築群，被稱為「明清古建築博物館」。

　　而保存較完好的明代建築有耕樂堂、三謝堂、五鶴門樓、承恩堂、仁濟道院等十餘處。清代建築有退思園、嘉蔭堂、崇本堂、務本堂、陳去病故居等十餘處。尤其以園林和住宅相結合的居住建築為主要特色，充分反映了同里古鎮獨特的居住文化。其中以退思園最為著名。

　　退思園，始建於清光緒十一年（西元 1885），是當時官員任蘭生的私宅。占地 0.6 公頃。其建築構造為橫向布局，集江南園林建築特色為一體，別具一格。因亭臺樓閣及山石均緊貼水面，如出水上，所以又有貼水園之稱，在建築史上堪稱一絕，1982 年被公布為江蘇省文物保護單位。

　　耕樂堂，位於鎮西上元街陸家埭北首，始建於明（西元 16 世紀），系明代處士朱祥所建，占地 0.4 公頃。現尚存三進四十一間。布局為前宅後園，為吳江市文物保護單位。

　　崇本堂，位於富觀街，始建於民國初年（西元 20 世紀初），房主錢幼琴購買顧氏「西宅別業」部分舊宅翻建而成。該堂共五進，占地僅 0.06 公頃，布局緊湊精緻，尤以雕梁畫棟著名，自正廳至內宅，就有木雕一百餘幅。現為吳江市文物保護單位。

除此之外，還有明代著名造國家計成後裔的舊居，有《珍珠塔》傳說故事的陳王道舊居孚奇堂，還有辛亥革命時期的革命文學團體「南社」負責人陳去病的故居浩歌堂。這些古建築，素雅中富含絢麗，雕梁畫棟極為豐富，特別是那些磚雕、木雕精湛的雕刻藝術使人歎為觀止，突出地反映了吳江地方特有的庭院建築藝術面貌，故古建文物專家們讚譽古鎮本身就是一座現成的「明清建築博物館」。

二、水與橋

　　《同里誌》記載，五湖環境於外，一鎮包涵於中。鎮中家家臨水，戶戶通舟。同里最具靈氣和叫人念念不忘的就是同里的水，水是同里的靈魂、命脈和千年的承載，水的律動與輕靈造就了同里整體的美，構築了同里典型江南水鄉古鎮的景緻。

　　同里水多，故橋也多，一座橋，一段歷史縮影。據統計，同里原有橋梁七十三座，現鎮內共有大小橋梁 40 多座，大多建於宋以後各時代。著名的有：距今已七百多年的思本橋；成品字形架設在河道上的太平、吉利、長慶 3 座古橋；被人們叫做讀書橋的小東溪橋，橋上那副「一泓月色含規影，兩岸書聲接榜歌」的橋聯，生動地記錄了當時同里人勤學苦讀之風，證實了同里自古以來文化發達，「科名」很盛。

　　此外還有富觀橋（1353 年）、普安橋（1369 年）、長慶橋（1470 年始建，1704 年重建）、泰來橋（1746 年）、中元橋（1755

年）、烏金橋（1811 年）、永壽橋（1879 年重建）、大興橋（1913 年）、獨步橋、太平橋（1913 年）、吉利橋（1987 年重建）、昇平橋（1997 年重建）這些橋年代久遠，古樸秀逸，十分壯觀，具有歷史研究價值，也使得古鎮同里形成了別樣獨特的風景。

三、名勝古蹟

麗則女學，位於南濠弄底。始建於光緒三十二年（西元 1906 年）。是中國較早進行現代文化教育的女子學校。

臥雲庵，位於鎮西柳圩。始建於明代萬曆年間（西元 16 世紀末）。占地 0.06 公頃。內有觀音殿、土地祠、山門等建築。

龐氏宗祠，位於後港南首，建於民國十三年（西元 1924 年），占地 0.13 公頃，共四進二十八間。現為吳江市文物保護單位。

任氏宗祠，位於東溪街，始建於清光緒年間（西元 19 世紀末），為任氏家族的宗祠，共三進三十三間，占地 0.15 公頃。

四、歷史名人

同里人世代勤奮苦讀，知書達理，教育發達，人文薈萃。自南宋淳祐四年（西元 1247 年）至清末，同里先後出狀元一人，進士四十二人，文武舉人九十三人。古代著名有葉茵、徐純夫、莫旦、鄒益、梁時、何源、計成、王寵、朱鶴齡、沈桂芬、陸廉夫、

袁龍、陳沂震、顧我錡、黃增康、黃增祿、任預等。近世以來，著名有陳去病、金松岑、嚴寶禮、費鞏、王紹鏊、藍公武、馮新德、楊天驥、費以復、劉汝醴、范煙橋、金國寶、沈善炯、馮英子等。倪瓚、顧瑛、韓奕、姚光孝、董其昌、夊丹生、沈德潛等也曾流寓同里。同里真是人才輩出。

同里鎮有「三多」，名人多，明清建築多，水、橋多。而且最著名的可以概括為「一園，二堂，三橋」。正是有了歷史上世代勤奮刻苦和優秀輩出的同里人，才營造了今天同里厚重的歷史文化，才使的今天的同里處處突顯著文化底蘊的豐富和深厚。也因此，歷史文化名鎮的稱號使得同里成為眾多旅客的首選之地，在這裡享受著江南水鄉的秀美和純淨，感受著古文化的熏陶和洗禮，體會著悠遠歷史的厚重。

五、純樸民風

自古以來，同里鎮的市民都有較為純樸的民俗風情，特別是建於清代的「太平、吉利、長慶」三橋更是同里橋中之寶，幾百年來鎮上居民婚宴喜事、生日慶賀、嬰兒滿月都要走三橋，以圖吉利，不少外地遊客千里迢迢專程來到同里走三橋，以圓「走三橋」風俗之夢，成就了當地的一種民風民俗。

六、影視產業「興」（天然攝影城）

同里原有的古鎮水鄉風貌和逐步修復的景點，使同里具有獨特的自然水鄉景觀，真是「獨異他鄉」，是一處尋古訪幽的好景點，也是一處理想的外景地，形成天然影視拍攝場所，深受影視界的青睞。自1983年著名導演謝鐵驪執導的《包氏父子》至今已有《紅樓夢》、《家、春、秋》、《戲說乾隆》等100多部影視片在同里拍攝。被中國電影家協會命名為「中國影視基地」，而且中國當代電影劇本創作研討會也在同里隆重召開，這些都標誌著同里「天然攝影城」的建設邁進了新的一步，將給同里影視基地帶來新的生機。

七、新的旅遊景點的開放

同里鎮除了已有的一系列旅遊資源和旅遊產品，還不斷開發新的旅遊資源，推出新的旅遊產品。

如2004年4月19日上午，第八屆「同里之春」旅遊文化節新景點剪綵儀式在同里鎮退思廣場舉行，同里鎮人民政府鎮長柳新忠主持剪綵儀式，蘇州市委常委、宣傳部長周向群及吳江市長周留生、吳瑋等出席了剪綵儀式，同里鎮黨委書記嚴品華介紹了新開放的景點的主要情況。

此次開放的景點是世界文化遺產微縮木雕展示館、古風園及中華性文化博物館，其中世界遺產微縮木雕展示館是為迎接第28

屆世界遺產大會在蘇州召開、展示中國「世遺」風采，以「壁燈」形式精心設置的；古風園分百床和木雕、古玩 3 大區，展示了 88 張明清時期各類古床及近 5000 件各類木雕、人物立雕，另外還有難得一見的古玩精品、珍品；中華性文化博物館是上海大學社會學教授劉達臨和胡宏霞博士於 1999 年創辦，它展示了中國 6000 年來性文物和性民俗用品 2000 多件，被權威人士贊為「五千年來第一展」。

據瞭解，同里鎮還將引進一些有特色的私人博物館，以增加同里旅遊資源的含金量，提升等級。專家認為這些新的旅遊景點的開放將為同里的旅遊推出一個新的旅遊品牌。來自美國、英國、德國等 10 多個國家的 30 多位資深文化專家，以國際現代美術館協會會員的身份，實地感受了同里深厚的文化底蘊，他們對古鎮合理開發文化產業、打出文化品牌表示了由衷的讚賞。

第三節　古鎮的旅遊規劃開發

江南六大古鎮都有著獨特的旅遊資源，以旅遊享譽世界，而其開發自然也就成為古鎮旅遊要最先解決的問題。同里在其規劃開發中做了許多的工作：

一、確立發展思路，制訂保護規劃

同理鎮政府確立了「保護古鎮，開發旅遊，發展經濟」的總體發展思路，制訂了《同里鎮保護總體規劃》和《同里鎮旅遊發展總體規劃》。以此作為依據，來做好同里的整體旅遊規劃。

二、古鎮開發與維護整修

1999 年同里鎮政府委託上海同濟大學城市規劃設計研究院展開了古鎮保護總體規劃的編制工作，隨後展開大規模古建築修復及環境整治行動。

於是，同里的文物被一件件發掘，景點一個個被開發。先是將滿目瘡痍的「任家花園」──退思園進行了修繕，按照修舊如舊的原則，使園內的亭、堂、樓、閣、廊、舫、、榭重放異彩，退思園成為江南古典園林中的一顆璀璨明珠。中國著名古建築學家，園林藝術家陳從周教授稱退思園以「江南華夏」水鄉名園，「具貼水園之特例，於江南園林中獨闢蹊徑」。2000 年 11 月，退思園被列入世界遺產名錄，去年 6 月又被國務院命名為文物保護單位。

繼世界名園退思園向旅客開放後，同里鎮又相繼修復了崇本堂，嘉蔭堂，世德堂，耕樂堂等明清建築群和明清一條街，成為同里旅遊的一個個亮點。1996 年 4 月，同里鎮又投入巨資重建了始建於元代，1938 年被日寇焚燬的羅星洲，漂浮於同里湖上的蓬萊仙境再現了「一蒲團地現樓臺，秋水蒹葭足溯回；猛憶船山詩句好，白蓮都為美人開」的美景，吸引了中外遊客前來觀光遊覽。

從 2003 年開始，同里鎮又投入一億多元對古鎮進行了全面整治，修繕開放辛亥革命風雲人物陳去病故居紀念館，加塊了珍珠塔景點群的修繕，對古鎮區的三線進行入地，汙水進行處理。一

314

個醇正水鄉，舊時江南的水鄉古鎮風貌展示在旅客的眼前，到同里來旅遊的海內外遊客以百分之三十的速度逐年增加，去年海內外 80 多萬遊客飽覽了同里水鄉奇觀。風光旖旎的水鄉景緻，還吸引了一批批電影，電視攝影製作組趨之若鶩前來選景拍攝。迄今為止，在同里拍攝的電影，電視劇已達 100 多部。1999 年，同里古鎮被中國電影家協會確定為「中國影視攝影基地」，並於當年第三屆「同里之春」旅遊文化節舉行了揭牌儀式，謝晉、謝鐵驪、張藝謀及孫道臨、秦怡、王曉榮、遊本昌、何賽飛等著名導演、演員紛紛光臨同里。導演趙煥章也曾這樣評價過同里：「同里的每個角度都有景，是一個天然的攝影棚。」

同里如同一壇塵封百年的「老窖」已飄香四方，正等著世人的前來品茗。

三、世界遺產的申報

同里、周莊、用直三個江南水鄉古鎮「小橋、流水、人家」的規劃格局和建築藝術在世界上獨樹一幟，馳名中外。古鎮內河港交叉，臨水成街，因水成路，依水築屋，風格各異的石拱橋將水、路、橋融為一體。鎮內房屋依河而築，鱗次櫛比的傳統建築簇擁在水巷兩岸，毗連的過街騎樓、臨河水閣、河渠廊坊、駁岸石欄、牆門踏渡疏密有致，構成了獨具特色的水鄉古鎮景色。

為切實保護好歷史文化遺產，早在 2000 年，在聯合國遺產中心專家的提議下，同里準備和周莊、用直和浙江的西塘、烏鎮、

南潯等古鎮共同申報世界文化遺產，以更好的規劃開發其古鎮旅遊。江南水鄉古鎮受到聯合國專家的垂青，令曾親手規劃過六座古鎮、被稱為「古城保護人」的同濟大學教授、中國歷史文化名城保護專家委員會委員阮儀三為之興奮不已。如今，已被列入聯合國世界文化遺產預備清單。

四、繼續開發維護

同里古鎮區外圍改造工程全面啟動，入鎮口處的停車場外牆已由鋁合金變為由灰白黑構成的仿古圍牆。據介紹，兩年內，松庫線同里鎮區段 150 米路段兩側，均將進行立面改造，使遊客從進入鎮區開始就能品味水鄉的古樸韻味。

同里鎮對古鎮區內的房屋新建、改造進行了控制，保持了古鎮區的古建築風格。為配合好全鎮的旅遊發展規劃，同里鎮也更加重視鎮區整體形象的包裝與展示，開始對鎮區外圍特別是松庫線過境段的建築立面進行改造。在制訂了改造方案後，同里鎮於 9 月初啟動了一期試驗段，總投資 50 多萬元，增加了古建築的元素，改造了屋頂、窗框等。

但是在同里古鎮開發的時候，也出現了一些問題。由於江南古鎮的相似性，江南古鎮出現了定位類似、景點雷同的跡象，各鎮之間已存在比較激烈的競爭，而隨著越來越多的古鎮開發，今後的競爭會更加激烈。如何另闢蹊徑，避免和其他古鎮惡性競爭，

尋找新的旅遊熱點，開發新的旅遊模式，也成為眼下江南古鎮開發的當務之急。

江蘇省建設廳副廳長王翔指出，這幾年古鎮開發取得了較大的成就，但也冒出了過度商業化和人工化的苗頭。他認為，對於江南古鎮的開發，首先必須遵循保護的原則，因為古鎮是不可複製的寶貴資源，任何的修建改造都必須慎重；開發建設必須請專家認真論證，拿出合理規劃，切不可一哄而上，搞成人工景點的堆砌。「家家建園林，到底需不需要，我看值得商榷。說到底，我們要給子孫後代留下真正的文物」。

第四節　宣傳和市場營銷

同里的旅遊宣傳和營銷採取了一系列措施，從政府到各旅遊景點和主辦單位都是非常重視對其旅遊的宣傳工作。使得同里逐漸為世人所知，為世人所傾倒。

同里是一個歷史文化名鎮，其深厚的歷史文化淵源是其獨有的特色。目前，同里鎮退思園已被列入世界文化遺產，這也使得同里的名聲大震。古鎮同里也正申報世界文化遺產，隨著宣傳力度的加強，古鎮被越來越多的人所瞭解、熟悉，全國各大報紙以及美國、香港等地的報紙均以圖文並茂的形式介紹同里，影視攝影製作組也頻頻取景同里，所得這一天然的攝影棚蜚聲海內外，中國電影家協會也在此設立了「中國同里影視攝影製作基地」。

近年來吳江同里全力開發旅遊資源，展示歷史文化風貌。事實證明：一個景區文化累積越重，生命力越強；缺乏文化內涵，則茗白無味。

一、採取各種形式來推介古鎮旅遊

近年來，同里古鎮以旅遊管理、景點增設軟硬體雙管齊下，舉辦國家級大型文體活動、透過央視國際頻道與海外著名人士對話、直接參與國際國內重大旅交會等多頭並進市場營銷手段，啟動並不斷激活該鎮旅遊業。同里的享譽度和人氣也漸升六古鎮之首。使「江南古鎮遊」層浪再起。

1．2002 年「同里盃」中國的世界文化遺產畫展

2002 年是世界遺產年，也是同里退思園正式被聯合國教科文組織列入世界文化遺產兩週年之際。為促進世界遺產的保護，吳江同里與中國美協在第六屆「同里之春」旅遊文化節期間共同主辦了「同里盃」中國的世界文化遺產畫展。

據吳江同里鎮唐志強先生介紹，到時全國各地的畫家可以選擇中國已列入《世界遺產名錄》的二十七處文物古蹟和自然景觀作為繪畫主題參賽。為提高吳江同里的知名度，主辦方還將特邀五十位畫家到同里選擇景點作畫。

此項活動正式啟動，吸引了大批海內外賓客前來尋覓詩情，感受畫意。由於活動持續時間長、亮點多，使同里觀光更有文化味，旅遊也將高潮迭起，在海內外引起不少的反響。美國舊金山南海國際文化交流公司獲悉後，已邀請前去展覽，讓更多異國朋友瞭解中國的世界遺產古鎮同里，推動同里走出國門，走向世界。

2・國內旅遊交易會

同里以「2004 中國國內旅遊交誼會」在杭州召開為契機，邀請全國 200 餘家著名旅行社總經理前來古鎮采線，展示江南古鎮獨特的人文景觀和深厚的文化底蘊，旨在推動又一輪古鎮旅遊新高潮。

與會這次國內旅交會的成員，都是全國旅遊界的精英，遍及全國 20 多個省市、自治區，共有 204 家旅行社的總經理、董事長集體采風古鎮。同里緊緊抓住「家門口」的這一重大商機，誠邀這批「大內高手」推介同里。

透過古鎮的參觀采風，老總們極其欣賞同里小橋流水人家的質樸風情和人文景緻，特別是世界文化遺產退思園和最新遷來的中華性文化博物館備受他們的關注。透過與遊客最為接近的旅行社的推介，同里的形象和名氣得到了更為廣泛的傳播，得到了很好的宣傳。

3．聯姻國際藝術節　推介古鎮旅遊

由同里鎮與上海市有關單位聯合舉辦的《國魂民韻——中國古典名曲名家奏演音樂會》，04 年作為第六屆中國上海國際藝術節的參演節目在上海大劇院深情演繹，高水準的演出引來了全場近 2000 名觀眾的喝彩。這是同里首次涉足國際藝術節並成功亮相。

音樂會在小橋流水人家的大幅流動背景前拉開序幕，10 多位國內古典音樂名家的聯手奏演，把觀眾帶入了舊時江南。音樂奏響的同時配以舞臺藝術，不僅聽之韻雅且觀之有味。同里鎮有關負責人告訴記者，透過此次高水準的演出，同里再次將旅遊品牌推向了世界。每位觀眾在欣賞音樂會的同時，還意外地得到一本印刷精美的古鎮同里旅遊手冊。據瞭解，江蘇省吳江同里鎮人民政府也是此次音樂會的主辦單位之一。在江浙兩省的甪直、烏鎮、西塘、南潯等一系列江南水鄉古鎮，都積極打造自己的旅遊品牌時，同里先一步，第六屆中國上海國際藝術節這樣一次國內外大師雲集、精品薈萃的藝術盛會，打出知名度、擴大影響力，進一步提升同里的品牌價值。

4．舉辦各種旅遊節

為了增加知名度，發展古鎮旅遊，如同周莊，同里推出了旅遊節，同里旅遊節活動項目主要有：

演出類：狀元還鄉、「珍珠塔」演出、竄龍舞獅、挑花籃、打蓮湘、行舟山歌對唱等表演獨特、形式壯觀

手工藝類：九連環、彩色玻璃、原木拼板、葫蘆烙畫、中國結、瓷刻、人像速畫、捏面人、草編、篆刻（古塢）

小吃類：梅花糕、海棠糕、刀劈竹簡野味飯、雞鴨血湯、禦膳冷果、拌涼粉、豆腐花、棉花糖、藕粉圓子

透過旅遊節，舉辦了一系列的活動項目，吸引了大量的海內外遊客來欣賞和體會江南古鎮的民俗風情。如 2004 年 4 月 18 日晚，蘇州體育中心體育場人山人海，第八屆中國吳江「同里之春」旅遊文化節開幕式暨《中華情》大型演唱會在這裡舉行。在開幕式上，兩岸歌星傾情演唱佳作名篇，讓人們真切感受到「一水相隔、隔不斷血脈、隔不斷思念、隔不斷骨肉親情」的情懷。

一個水鄉古鎮，借助文化節向人們推出大型演唱會，旨在樹立嶄新水鄉古鎮形象，真實反映近年來蘇州地區水鄉旅遊經濟發展的巨大成就，利用先進文化傳播形式，提高群眾業餘文化生活品質，促進蘇州旅遊資源的深層次開發和發展。

二、抓住機遇，進行市場營銷

江南六大古鎮相似性頗多，因此其競爭也就非常的激烈。每逢長假，江南六大古鎮之間的客源競爭大戰就會準時上演。同樣

的水鄉，不同的古鎮，爭奪較量，針鋒相對。來看 2004 年國慶期間同里水鄉的招式和策略：

1．廣告宣傳，巨資投入

正在打造「醇正水鄉，舊時江南」的同里，對於投資毫不皺眉。該鎮旅遊公司王綵鳳說，僅一個 30 秒的風光片，就花掉了 20 萬元。為了搞水鄉麗人活動的宣傳，前後花了上百萬元，請了全國 100 多家晚報媒體參與新聞報導，還在一些晚報上開闢專欄。此外，還做了大量的動態宣傳，將「十一」黃金週舉行的民俗表演活動透過上海旅遊集散中心、同里旅遊網發布出去。同里及早就將門票調價訊息過發函、登門、網路等形式傳給各旅行社。

2004 年國慶期間，江南六鎮，鎮鎮爆棚。據統計，同里景區當日接待 1.52 萬人，創收 36.03 萬元。

2．翻新項目，吸引遊客

節慶活動是各古鎮的拿手好戲。沿著同里古鎮一路走去，隨處可見「水鄉麗人」評選廣告牌。同里旅遊公司負責人說，以古鎮為中心向兩端延伸的七八公里長的路段，已經安上了近萬面廣告旗。而且，古鎮的旅遊主幹道、屋簷、長廊等，處處都懸掛著大紅燈籠，隨風舞動，充滿節日的喜慶。

同里的退思園是一大亮點，在退思廣場上，「打蓮湘、蕩遊船、挑花籃」等正宗的祖傳節目正在上演，從蘇州請來的專業藝術團鼓點正酣，膾炙人口的精彩古裝戲《珍珠塔》引得一片叫好聲。

3．與其他古鎮旅遊產品的差異化是關鍵

江南六古鎮簇堆，一個澄湖邊，就有三個知名水鄉；餘下三個，也集中在嘉興和湖州。而且，各古鎮都打江南水鄉牌，年年較勁廝殺，愈演愈烈。

打折的套路還在沿用。周莊為拉動散客市場，宣稱只要達到 20 人就可以優惠；同里從 9 月初開始，就和蘇浙滬地區的旅行社聯繫，推出各種優惠政策，給旅遊團八折優惠，同時還規定，散客達到 16 人就可享受一定的折讓優惠。

人性化服務逐漸成為趨勢。同里則專設了保衛組、旅遊活動組、服務接待組、後勤保障組等 5 個組別；

但古鎮的同質化競爭也愈演愈烈。一個最經典的例子是，當週莊「萬山蹄」氾濫時，同里推出了「狀元蹄」，用直也叫賣著「甫里蹄」，終究招來一片「罵聲」。對此，古鎮人也有清醒認識，宣傳、節慶等終究是表面功夫，最重要的還是做出特色，譬如烏鎮原汁原味的東大街，就一直是吸引東南亞和日本遊客的重要賣點。

其實，六大古鎮雖同處江南，卻風格各異——周莊，前街後河，前店後房，典型的江南「河街式」貿易集鎮；同里，富家大園或雅者小院，體現出寧靜的水鄉居住環境；用直，擁有唐代大寺廟，是以廟興鎮；南潯，絲綢興旺，巨賈輩出，是工商業托起的古鎮；烏鎮，典型的「人家盡枕河」，體現出茅盾筆下《林家鋪子》的風情；西塘，以酒興市，長廊遍布整個古鎮，體現的是買酒飲酒的商業文化。

尋求差異，才能共贏。一位旅遊專家稱：「如果古鎮發揮各自優勢，它們將共同獲得遊客之寵。」

三、與世界交流，與世界接軌

為了讓同里的旅遊資源得到更好地被開發利用，同里鎮政府及旅遊公司正在努力把同里推向全世界。CCTV-4《讓世界瞭解你》欄目組瞭解到同里的這種意向後，表示願意利用自己的節目優勢幫助同里實現這一願望。同里鎮旅遊公司瞭解到電視節目這種獨到的中外溝通功能和一系列成功案例後，也非常希望利用這個國際交流平臺向全世界推介同里古鎮，使同里的旅遊真正與世界接軌。

1．與美國映山嵐旅遊公司總裁兼 CEO 高博（Ady Gelber）的對話

2002 年 12 月 21 日清晨，蘇州市境內陰雨綿綿，而同里鎮的退思園內氣氛熱烈，因為 CCTV-4《讓世界瞭解你》欄目組織的一場跨國衛星對話，正在同里鎮黨委書記嚴品華和美國映山嵐旅遊公司總裁兼 CEO 高博（Ady Gelber）之間進行。《讓世界瞭解你》的國際衛星連線又一次跨越了浩瀚的太平洋，把同里這座千年古鎮的江南水鄉美景，盡情展現於遠在萬里之遙的美國嘉賓眼前。

映山嵐公司已有 40 年歷史，是被美國政府認可的最大的旅遊公司之一，其業務遍及 55 個國家（地區），中國旅遊是映山嵐公司目前正在開發的重點業務之一。高博先生從事旅遊業已 30 年，是一位高度職業化的旅遊專家和旅遊管理者，他具有豐富的國際旅遊經驗，而且到過中國的許多著名旅遊景區。為了展示美國映山嵐旅遊公司的國際形象和開發中國旅遊市場作準備，高博先生也對參與節目對話寄予厚望。

高博先生雖然到過中國的許多旅遊景點，卻從沒有見過像同里這麼美麗的中國江南古香古色的水鄉景觀，這讓高博先生連連大聲讚歎說：「太奇妙了！太精彩了！我想今天看到的是中國最漂亮的景點。」兩個多小時的對話讓高博先生更加堅定開發中國路線的信心，他向參加對話的同里嘉賓和現場觀眾表示：映山嵐旅遊公司將於 03 年把同里景區作為開發中國旅遊的首推路線，在遍布世界各地的子公司推出中國江南水鄉古鎮文化旅遊項目。

同里古鎮以自己獨特的魅力征服了美國旅遊公司總裁，又一次非常成功地向世界展示了自己。

2．與威尼斯副市長的對話

　　2004 年 3 月 17 日傍晚，央視國際頻道《讓世界瞭解你》欄目透過國際連線，將水鄉同里與水城威尼斯連在了一起。同里鎮黨委書記嚴品化和威尼斯主管文化旅遊的副市長普黎斯（Peres）面對大屏幕，就旅遊開發、古城保護、交通等問題進行了 1 個多小時的空中交流。

　　水城威尼斯是當今世界唯一以旅遊為全產業的城市，被譽為「漂浮在海上的城市」，擁有世界文化遺產聖馬可教堂等標誌性景點，無論是城市風光還是文化底蘊，威尼斯都堪稱是世界上屈指可數的旅遊勝地。而千年文化名鎮同里以其古樸幽靜、人文薈萃聞名遐邇，是國家 4A 級景區，擁有世界文化遺產退思園，是有名的水鄉古鎮。同里素有「東方威尼斯」之稱，對應了威尼斯的水多橋多、世界文化遺產和共同的旅遊為產業，這次國際連線「面談」，不失為一次「知音」間的交流。

　　普黎斯也讚歎：同里就像披著中國外衣的威尼斯。同里的規模大於一般江南水鄉，因此同里古鎮又有「東方小威尼斯」之稱，走向世界一直是同里人奮鬥的目標。而僅有 30 萬人口的威尼斯每年能夠吸引 160 多萬的遊客，嚴品化黨委書記現場向普黎斯取經。

　　普黎斯先生也很坦率地說出了吸引遊客的經驗。他說，因為威尼斯在全世界都很出名，所以他們並不需要花太多的錢去宣傳。問題在於想辦法留住來威尼斯的遊客，不是遊客白天來了晚上就

走。怎樣才能留住遊客？普黎斯副市長認為提供豐富多彩的文化活動是不可少的。他說「每年威尼斯要舉辦很多的展覽，如國際藝術雙年節、國際電影節、狂歡節等，還有許多的商業活動，不僅吸引顧客參觀還能引起遊客購買的慾望。也就是說，這個城市每天都在上演不同的文化活動，不僅吸引遊客到來，還讓他們來了就不想走。」

普黎斯還說，他們每年都要邀請世界各地的著名歌手、劇團來演出，雖然花費不少，但確實收到了很好的效果。此外，威尼斯古蹟豐富，教堂、修道院、博物館遍布全城，整個威尼斯就是一座開放的博物館。這樣一來，各要素集合在一起，旅遊業就能得到良性循環。

第五節　古鎮的旅遊保護和發展

近年來，江南水鄉古鎮在發展中一直堅持「保護與發展」並舉，在保護中求發展，在發展中做保護。

由於同里歷代處於澤國何域之中，交通相對閉塞等原因，使得這裡少有兵火之災。因此，從開始，這裡的歷史文化就得到了很好且完整的保護。同里鎮政府和鎮內居民都重視對其保護，採取了許多措施，取得了令人矚目的成就。

一、保護規劃的制訂

受同里鎮人民政府委託，上海同濟城市規劃設計研究院、同濟大學國家歷史文化名城研究中心於 1999 年 12 月承擔了「同里歷史文化名鎮保護規劃」的編制工作。

（一）保護目標

1．保持同里古鎮現存的歷史風貌，保護現有古鎮區所留存的歷史訊息，保持傳統的街巷、河道空間尺度與景觀特徵。

2．在保護古鎮歷史文化遺產的前提下有序更新，改善環境，提高居民生活品質。

3．發揮古鎮優勢，突出古鎮特色，充分利用現存的歷史、人文資源，發展城市文化，綜合開發旅遊資源，推動同里鎮的經濟發展。

（二）保護原則

1．整體性原則重視大量的文物古蹟點的同時，重點保護構成水鄉古鎮整體空間環境和風貌特色的建築群落、人文環境和自然環境。

2．協調性原則對建築、自然和人文景觀的保護應包括其環境和相關要素，古鎮區內改建和新建建築應遵循保護城市紋理的連續性和邏輯性關係的原則，在建築尺度、組合關係、色彩、形式等方面加以協調。

3．可持續發展原則從發展的角度認識保護的含義，處理好保護與更新改造之間的關係；小規模循序漸進，在整體保護的同時，重點保護、恢復和更新主要的特色地段，促進文化旅遊事業的發展完善。

除了以上幾個方面以外，保護規劃還包括了保護的所要涉及的重點對象和範圍，創新和特色、主要的經濟技術指標和最終的實施效果。

二、落實實施保護措施

同里鎮，委託上海同濟大學制訂了《同里鎮總體規劃》、《同里鎮歷史文化名鎮保護規劃》和《同里鎮街坊改造專項規劃》，先後投資 1 億元用於古鎮環境風貌的修繕和整治。目前，三線入地、汙水處理、重點地段改造均已基本完成。根據同濟大學編的《同里歷史文化名鎮的保護規劃》，從同里所屬的吳江市到同里鎮政府也採取了相應的措施，制訂了相應的保護條例，繼續加大保護宣傳的力度，使保護古鎮的思想真正的深入民心。

1·積極申請世界遺產

為了更好的保護古鎮，同力鎮政府還聽取了專家的意見，和江南其它古鎮一起向世界文化遺產委員會提交了申請，申請列入世界文化保護遺產。讓世人一起來保護這份歷史遺產。目前已經列入預備清單。

2·保護民間文化遺產

同歷史一個歷史文化名鎮，其深厚的歷史文化是其發展旅遊的根基。因此，保護民間歷史文化也就責無旁貸。

如蘇州同里鎮召開了珍珠塔景點內的歷代民間瓷器藏品展和民間服飾展開館說明會，並宣布兩個展示館正式開館。這兩個展示館的開放，增加了珍珠塔景點群的文化內涵，展示了同里鎮保護歷史文化遺產的又一精彩手筆。

由於歷史的滄桑變遷，原有的珍珠塔歷史遺蹟已經瀕臨湮滅，為搶救、保護歷史文化遺產，2001 年，由蘇州凱達房地產發展有限公司、同里旅遊有限公司以及丁雪明先生三方聯合投資，懷著讓中國優秀傳統文化和優秀吳地文化走向世界與未來的願望，積極投入到珍珠塔歷史遺蹟的搶修工作中，經過近兩年的努力，使珍珠塔重放光彩。修復後的珍珠塔景點占地 27 畝，由陳禦史府、後花園、陳家牌樓、古祠堂、古戲臺等古典建築組成。

據同里鎮旅遊公司董事長王亞芳女士介紹，在珍珠塔景點內設立民間瓷器藏品展和民間服飾展，是為了豐富珍珠塔景點群的文化內涵。她稱，歷代無數精美的瓷器，是文化遺產中極其珍貴的一部分，也是古代工藝美術品中的珍寶。雖然瓷器中的官窯精品在各地博物館均有展出，但民間收藏的民用瓷器卻很少展出。民窯有自己的獨特風格，最能反映普通百姓的審美觀點和風俗習慣。300 多件民間瓷器藏品展示從唐代到新中國建立初期這一漫長歷史時期民間瓷器的獨特魅力。而數十套精美的民間服飾，則演繹了從清代到民國中期著裝的滄桑變遷，反映了各個時期和不同區域的民俗和民風，是研究中國古代各時期民風民俗的重要實物資料。

　　據同里鎮有關負責人稱，修復瀕臨湮滅的珍珠塔景點，是保護和開發歷史文化遺產的成功範例。現在又在修復好的具有吳文化韻致的古典園林珍珠塔景點內增設歷代民間瓷器藏品展和民間服飾展，是對世遺大會在蘇召開的互動與支持。同時，這也是一種傳統文化的普及工作，無論對於弘揚民族文化，或對於繼承、開拓民族文化與民族精神，都具有積極的作用。

3・向國外旅遊發達地溝通交流

　　同里透過 CCTV-4 的《讓世界瞭解你》的節目與世界著名旅遊城市水城威尼斯主管文化和旅遊事業的副市長進行溝通，雙方達成一致共識：古建築要長久地保護好。

同里的古建築很多，鎮內有明清兩代園宅 38 處，寺觀祠宇 47 座，士紳豪富住宅和名人故居數百處之多。集清代園林之長的退思園，小巧精緻，清淡雅宜，被列為世界文化遺產。威尼斯也一樣，富麗堂皇的公爵府、新舊總督府和拿破崙王宮等中世紀的建築仍舊保存完好，莎士比亞筆中的許多建築還有人在居住。

在旅遊業的發展中，不但要把古建築保護好，而且要長久地保護下去，成為雙方的共識。雙方認為這些古老的建築不僅屬於中國、義大利，而且也是屬於世界的。隨著旅客的日益增多，如何更好地修繕和維護這些建築，已是個不容忽視的問題。普黎斯副市長透露，他們正試圖細分遊客，將那些僅玩幾個小時的遊客攔在威尼斯之外，因為大量的短途遊客讓他們花費很多錢去維修這些古老的建築。他還說，前幾天他們召開了一個會議，準備更好地迎接明年來自中國的大量遊客，因為未來旅遊業的發展是要靠品質取勝的。

這對於同里是個契機，有利於從上到下的保護思想的形成、創新保護思想和貫徹實施。

三、古鎮發展

同里古鎮一直秉承著「保護與發展並存」的原則來發展旅遊事業。自從保護規劃制訂好了之後，同里根據保護規劃對它的古建築、古街故巷等進行了一系列的恢復和整修。恢復了明清建築和明清一條街。有重修了許多的建於古代的美景。打造了一個個的同里旅遊的亮點。吸引了大批的遊客。

從 2003 年開始，同里鎮不斷投入巨資對古鎮進行全面整治，修繕開放一些革命風雲人物紀念館，加塊了一些景點群的修繕，對古鎮區的環境等各種狀況進行了全面的整修和治理。使得水鄉古鎮的新風貌展示在旅客的眼前，吸引了更多的遊客。

四、保護發展所取得的成績

近年來，同里遵循「保護古鎮，開發旅遊，發展經濟」的總體思路，緊緊抓住機遇，積極開發旅遊事業。同里水鄉古鎮已成為享譽海內外的旅遊勝地。

1．支柱產業形象逐步確立。隨著旅遊宣傳力度的不斷加大和一系列促銷活動，同里在全國特別是江、浙、滬一帶享有很高的知名度，每年接待海內外遊客達 40 多萬人次，旅遊業總收入達 3 億多元，已成為同里經濟的支柱產業。

2．旅遊基礎設施明顯改善。自 84 年修復退思園並對外開放以來，目前已形成的旅遊景點有著名園林退思園、歷史文物陳列館、「蓬萊仙境」──羅星洲、明清街、江南第一茶樓──南園茶社、嘉蔭堂、世德堂和太平、吉利、長慶三橋景區及耕樂堂、清代建築陳去病故居。不久將對外開放的旅遊景點有家喻戶曉的《珍珠塔》景點群。目前正在按照申報世界文化遺產的要求對古鎮區進行全面整治（三線入地、汙水處理、綠化環境等），這些都為同里「多日遊」格局的形成奠定了基礎。

3．旅遊服務品質全面提高。為了提高旅遊接待能力，先後興建了同里湖渡假村、三元大酒店、同里賓館等中高檔基礎設施，目前，同里鎮已擁有賓館、飯店 50 多家，標準房間 500 多間，基本上滿足了遊客需求。98 年又相繼開通了蘇州——同里、上海——同里、杭州——同里、南京——同里的旅遊專線車，為廣大散客旅遊提供了交通方便。因此，古鎮同里目前已擁有一個比較良好、舒適的旅遊環境，「食、住、行、遊、購、娛」一條龍旅遊服務設施齊全，已成為名副其實的旅遊勝地。

在上海圖書館展覽中心舉行的「2003 聯合國教科文組織遺產保護獎頒獎會及展示會」上，江南水鄉 6 個著名古鎮齊齊獲獎——聯合國教科文組織官員將「2003 聯合國教科文組織遺產保護獎」獎章及證書頒給了吳江同里、其它五個江南古鎮以及國家歷史文化名城保護研究中心主任、同濟大學教授阮儀三。這是該組織首次頒獎給一個地區的城鎮保護和個人功績。

在聯合國教科文組織的獲獎公告裡看到：「江南水鄉古鎮保護了具有原真性的特色及城鎮和歷史人居功能，同時滿足現代化生活的需要和預期發展……將對整個中國的保護實踐產生重要影響。」據瞭解，上世紀 80 年代起，江南地區農村經濟迅速發展，許多古鎮經歷了現代化建設的改造，喪失了原本優美的傳統風貌，呈現出千篇一律的單調景色。後來，在同濟大學主持下，對其中一些古鎮進行了合理規劃。當地政府克服種種困難，將這些規劃順利付諸實施，使古鎮重新煥發出誘人風采，旅遊事業蓬勃發展。其中，同里就是做得較為成功的一個。

第六節　案例評析

從前面可以看出來，同里的旅遊規劃開發、宣傳營銷和保護發展是非常成功的。主要的原因可以有以下幾個方面：

一、歷史文化保存良好

水鄉同里，有著千年歷史文化的古鎮，「小橋、流水、人家」，有著獨特的自然景觀和人文景觀。目前是江蘇省保存最完整的水鄉古鎮之一，與相隔不遠的周莊同稱為「江南水鄉文化的典範」。

據鎮誌記載，自西元 1271——1911 年，鎮上先後建成宅園 38 處，寺、觀、祠、宇 47 座，據統計，古鎮建於明清時期的居民、宅第，約占全鎮建築的三分之一，現在尚存有明代建築十餘處，清代建築數十處。且同里被稱為「明清建築博物館」，還有古代的大量瓷器、獨具特色的衣物都對中國的歷史文化的顏就有著重要的研究價值和歷史價值。

二、獨具特色的資源

同里與其它江南古鎮相比有著其獨具的特點：水和橋多；明清建築多；歷史文人多；民俗民風淳厚；電影電視的外景拍攝地等等都是同里對其它的古鎮的優勢和長處。

而且同里的歷史文化的淵源深，底蘊豐厚，人文薈萃。自南宋淳祐四年（西元 1247 年）至清末，同里先後出狀元一人，進士四十二人，文武舉人九十三人。近代同里也是人才輩出。

同里的民風民俗也同樣讓旅客心醉，走三橋，求吉利的傳統風俗都讓海內外旅客聞訊而來，體現了同里豐厚的歷史根源和文化底蘊。

三、合理的規劃開發

為了更好的利用同里豐富的旅遊資源，同里鎮所屬的吳江市政府還有蘇州市政府都非常重視對同里的旅遊規劃和開發，委託上海同濟大學制訂了《同里鎮總體規劃》、《同里鎮歷史文化名鎮保護規劃》和《同里鎮街坊改造專項規劃》，對同里鎮的旅遊資源的開發和各方面都做了長遠規劃，對其有個很好的指導作用。

根據已經制訂的總體規劃，同里鎮對其旅遊資源進行了開發，推出了旅遊產品。並且在保護古建築的前提下恢復翻修了許多著名的旅遊景區和景點，恢復整修了著名的明清古建築，同里的文物被一件件發掘，景點一個個被開發。先對退思園進行了修繕；

繼世界名園退思園向旅客開放後，同里鎮又相繼修復了崇本堂，嘉蔭堂，世德堂，耕樂堂等明清建築群和明清一條街，成為同里旅遊的一個個亮點；從 2003 年開始，同里鎮又不斷投入資金

對古鎮進行全面整治，修繕開放一些具有價值的旅遊景點，對古鎮區的環境進行治理。。

透過對同里鎮的規劃開發和一系列的維護和整修，一個自然、和諧、素淨、秀美而又婀娜多姿的江南水鄉出現在人們面前。

四、積極的對外宣傳和營銷

這是同里旅遊發展成功的最重要的原因。要從一個名不見經傳的江南小鎮發展成為一個著名的旅遊地，僅僅有豐厚的旅遊資源是不夠的。同里為了提高它的知名度，就做了許多的工作和努力。

根據鎮內的旅遊資源不斷推出旅遊產品，打造不同的特色路線，開發新的旅遊景點。同時利用各種形式來宣傳同里，提高同里的知名度：舉辦「同里盃」中國的世界文化遺產畫展挖掘其文化的深厚底蘊；利用國內旅遊交易會展示了獨特的旅遊資源；舉辦一年一度的「同里之春國際旅遊藝術節」透過各種地方特色的活動吸引了大家關注；「水鄉麗人」的評選活動為古樸增添了一抹清新；大量的廣告投資對其進行了全面的宣傳；差異化的旅遊產品使同里在於其它古鎮的競爭中獨樹一幟；與世界其它城市的溝通交流使同里有了更多的經驗和走向國際的實力等等。

總之，同里利用了一切可以利用的形式和方式，進行了宣傳傳播，同里在短短時間內為國人所知，為世人所知。走出國門，走向世界。

五、保護得力

　　近年來，江南水鄉古鎮在發展中一直堅持「保護與發展」並舉，在保護中求發展，在發展中做保護。確立了「保護古鎮，開發旅遊，發展經濟」的總體發展思路，由同濟大學制訂了《同里鎮保護總體規劃》，提出保護的目標，保護的原則，保護的對象及其範圍，創新和特色，主要經濟指標和實施的效果，為同里鎮的保護工作提供了依據。

　　同里鎮還每年投資多鎮內文物進行了維護整修，使其真正做到保存古鎮的真正風貌。自從保護規劃制訂好了之後，同里根據保護規劃對它的古建築、古街故巷等進行了一系列的恢復和整修。恢復了明清建築和明清一條街。

　　從 2003 年開始，同里鎮又投入一億多元對古鎮進行了全面整治，修繕開放辛亥革命風雲人物陳去病故居紀念館，加塊了珍珠塔景點群的修繕，對古鎮區的三線進行入地，汙水進行處理。使國內外的遊客大量增加。

　　如今的同里，更加秀美自然。站在同里的街道上，迎面而來的是江南水鄉特有的景緻和厚重的歷史文化。「小橋、流水、人家」的自然景觀讓人陶醉其中，而國際現代美術協會會長大衛·克裏克斯在考察時，被同里優美的人文環境深深陶醉，他說：「彷彿到了一個活著的古城。」

望著古樸的同里，勤勞的同里人，我們不無理由相信——同里，將愈走愈遠！

思考題

1．同里其旅遊宣傳方面做了哪些積極的工作？

2．在著名的江南六大古鎮中，同里鎮的旅遊有何特色，與其它的古鎮有什麼異同點？

3．如何繼續發揚同里再其旅遊開發中的優勢，繼續發展同里的旅遊事業？

4．作為一個歷史文化名鎮，同里在發展旅遊的過程中，對於歷史文化方面做了哪些工作？

5．透過對同里旅遊成功經驗的分析，我們可以從中得到哪些經驗和啟示？

淶灘

　　1995 年該鎮被四川省命名為省級歷史文化名鎮，並被重慶市命名為「巴渝小十景之一」；1999 年先後被評為「重慶市百鎮風貌鎮」和「小城鎮試點鎮」；2000 年被國家建設部列為「全國十大保護古鎮之一」；2002 年被評為「首屆重慶市歷史文化名鎮」。2003 年由建設部和國家文物局聯合舉辦的「中國歷史文化名鎮」評選在北京揭曉，在首批當選的 10 個名鎮中，重慶市淶灘鎮名列其中。可以說淶灘鎮所取得的成就是與其在規劃與經營方面的努力分不開的。

第一節　概況

　　淶灘鎮位於渠江河畔西岸，合川的東北部，距合川市區 32 公里。渠江環繞，景色秀美，景觀融古廟、古城、古佛於一體，有重慶「麗江」之稱。全鎮幅員面積 80 餘平方公里，總人口 4.6 萬人，其中非農業人口 3 千餘人。淶灘轄 21 個村，3 個居委會，是合川市委、市政府確定的旅遊重鎮。作為合川的龍型旅遊巨龍，淶灘擁有巨龍的龍身—雙龍湖、龍尾—淶灘古鎮。

　　淶灘古鎮歷史遺存豐富，文化旅遊資源得天獨厚，是中國十大古鎮之一，重慶市歷史文化名鎮、百鎮風貌鎮和小城鎮，其獨具神韻的「淶灘古韻」是巴渝小十景之一。

淶灘鎮圍繞「禪」文化，進行「禪」文化系列旅遊產品開發，充分挖掘古鎮特有的以明清風格為代表的建築文化，以文昌宮戲樓為代表的戲曲文化，以渠江魚為特色的飲食文化及純樸的民俗文化，透過廟會、素食文化節等大型的活動，做足古味，同時建設一批有品味、上等級的休閒娛樂項目，吸引了大批的遊客，成為重慶市旅遊的亮點之一。

第二節　主要景點簡介

　　淶灘古鎮始建於清嘉慶年間，古鎮內的二佛寺是重慶巴渝小十景之一，摩崖石刻造像是國內罕見的佛教禪宗造像集聚點，1956年被列為四川省第一批重點文物保護單位。塞內還保存著明代石坊、清代廟宇、文昌宮戲樓以及用作消防用的「太平池」等古蹟，此外還有雙龍湖等景區。

　　二佛寺上殿位於鷲峰山頂，占地面積 5181 平方米，分三個殿層。中軸線上依次為山門、玉皇殿、大雄寶殿（即佛爺正殿）和觀音殿。左右分設社倉、禪房等建築，呈四合院布局，尤其是大雄寶殿，殿堂正中原來的三尊泥塑金身的主佛高五米，栩栩如生，佛光閃爍。兩側泥塑顏身的十八羅漢五光十色，神態各異，活靈活現，讓人望而生畏。可惜，文革時期寺內文物慘遭破壞。唯有其大雄寶殿內四根石柱高約十三米，由整條巨石製成，挺拔壯觀，讓人敬畏，堪稱歷代建築一絕，和山門牌坊的石刻浮雕，玲瓏精美，是難得的歷史文化精品。

二佛寺下殿瀕臨渠江，位於鷲峰山崖，依山摩岩石刻群雕是萊灘古鎮人文景觀的集中表現，具有深刻的二佛禪宗文化的藝術內涵，集中反映了唐宋時期古代勞動人民的文化藝術結晶，給現代人懷古留下了美好的回憶。寺內摩岩造像之冠。寺內石刻的 16 羅漢是 18 羅漢—500 羅漢演變的始祖。禪宗六祖造像在全國石刻中是唯一的一組全家合影塑像；三尊佛別開生面，故事離奇；善財童子和飛天龍女雕工細膩，裝飾華美。

清代修建的文昌宮戲樓，曾是當年達官貴人、平頭百姓、三教九流聚集之地。聲震巴蜀的川劇名角金震雷就出生在萊灘，並常在這時演戲。而今睹樓思人，金石之聲，彷彿繞梁未絕。

雙龍湖，距合川城區 23 公里，是重慶八大市級風景區之一，北部第一大湖，占有面積 6800 畝，湖岸線長 81 公里，湖島和半島眾多，山水一色，景色宜人，形成「雙龍飛瀑」、「深港探幽」、「落日觀魚」、「龍湖夜月」、「綠島煙波」、「秋林金桔」、「孤寨斜暉」、「柳浪蔦啼」等八大人文景觀。

第三節　合理規劃與經營成就

一、注重旅遊規劃

制訂了詳細地萊灘古鎮的保護規劃，各項工作嚴格地按照規劃中的內容來。如為了把萊灘古鎮打造成為「合川一日遊」的精品旅遊景點，近年來，萊灘鎮按照市委、市政府確定的《萊灘古

鎮恢復性建設及綜合利用項目》的規劃，引進開發業主，籌集建設資金，先後完成了二佛寺下殿的木樓排除危險、滲漏處理和環境整治；完成了二佛寺上殿的大雄寶殿翻修和觀音殿、居士樓的修建；完成了古寨部分城牆及城門樓重建。目前，由業主投資修建的回龍客棧已進入裝修階段，該客棧按三星級賓館標準建設，建築面積 2280 平方米，竣工後可同時容納 200 人食宿，今年國慶黃金週已投入使用。

二、加強對環境的治理

比如對椒仲溝流域治理開發模式。根據國家對典型小流域建設規劃的精神和要求，結合當地實際情況，以改善項目區生態環境為長遠戰略，以調整土地利用結構，合理利用水土資源為基礎，因地制宜、因害設防，在加強溝壩地和水平梯田建設的前提下，實現退耕還林，發展經濟林和生態林，為實現農業和旅遊可持續發展奠定良好的基礎。

三、對古鎮恢復性建設及綜合開發

淶灘鎮有關部門為了利用好豐富的旅遊資源，引進多方的投資。國家建設部就曾撥款 120 萬元對淶灘古鎮進行保護性建設。重慶祥鵬實業有限公司以 5000 多萬元巨資，對淶灘古鎮進行恢復性建設等綜合性開發，以做好文物保護，利用文物資源，打造古鎮旅遊精品。這筆資金用於搬遷 160 多家居民出城，對「甕城」進行「整舊如舊」修復和城門、城樓、城牆、城堆、古廟的恢復，以及佛塔陵園和停車場、渡假村、農家樂等項目的建設。

四、加強基礎設施的建設

打造淶灘旅遊品牌，已成為一項重要課題擺在淶灘鎮黨委政府面前，淶灘鎮黨委政府根據本鎮的實際情況，因地制宜，加大基礎投入，突出旅遊特色，明確提出旅遊興鎮這一目標，將小城鎮建設與旅遊業發展相結合，在小城鎮建設上大力發展基礎設施建設，為淶灘旅遊業的發展打好基礎。一是招商引資 80 萬元新建了自來水廠，改變了幾十年來場鎮居民飲用塘水的局面；二是投資 28 萬元修建了一個占地 5.6 畝的民俗文化廣場兼停車場；三是投資 300 多萬元對淶灘到合肖公路間的 5 公里公路進行了油化並栽上水杉，美化了旅遊環境；四是新建了居士休養樓並按三星級的標準裝修了客房，增加了接待能力；五是對中小學運動場進行了升級，六是居民及城牆全部掛上了紅燈籠。此外，隨著渝合高速公路的開通、合武二級水泥路的建設，淶龍油路的鋪通，淶（灘）觀（音閣）公路現已實現開通，淶灘作為合川旅遊龍尾的區位優勢已初步呈現。

五、加強對古鎮的管理

重慶市專門成立了淶灘古鎮景區管理委員會，李明副市長任管委會主任，宣傳、文化、旅遊、規劃、市政、警方等部門為成員單位，為大力開發古鎮旅遊文化建設奠定了堅實的基礎。管委會辦公室要制訂詳細的目標計劃，上報管委會審定後要嚴格地按計畫來執行。規劃部門牽頭，市政、警方及淶灘鎮政府配合，制訂發布景區亂搭亂建的整治方案。淶灘古鎮開發公司要按照建設

3A 級景區的要求，作好旅遊宣傳方案。管委會辦公室及有關部門要強化文物保護意識，將安全工作作為當前頭等大事來抓。旅遊、文體、財政等部門要聯合積極向上爭取項目結構資金。完善了建設等的相關手續。淶灘鎮政府及時整治給排水系統，清理下殿門前亂搭亂設攤販。對市容市貌進行整治，治理了一些髒亂差的地方，規範了市場攤位和秩序，給遊客一個清潔舒適的旅遊景區。

六、加強對古鎮的宣傳

去年 11 月，市新聞工作者協會在淶灘舉辦了全市通訊員筆會，80 多名通訊員圍繞古鎮典故、古鎮解說介紹、古鎮面貌掠影、古鎮當地特產等內容，寫（攝影）出了全面反映淶灘古鎮文化的作品，將製作專輯，作為外宣品宣傳淶灘旅遊。同時，在名鎮定位、「文氣」宣傳、廣告牌設置、人員協調等方面提出了建議。市旅遊局、市警方局、市文化局、市規劃局、民宗委等單位紛紛獻計獻策，為淶灘旅遊發展共謀良方。

七、策劃豐富的旅遊活動

淶灘古鎮除防禦功能外，還承擔著地區商貿中心和宗教活動中心的重要作用，並演生了具有濃郁地方特色的文化習俗。淶灘古鎮的川劇、茶館文化、特色飲食、節慶儀式等地方文化具有悠久歷史。回龍廟、恆侯宮、文昌宮都是重要的文化活動場所，每逢場期或某一神聖壽誕或節慶，川劇演出、慶典儀式便在此舉行。街巷既是商貿活動的中心，也是文化展示的舞臺，多樣化民俗活

動極大地豐富了街道生活。此外還有豐富多彩的廟會活動。由於摩崖造像的重要地位，淶灘成為影響範圍極廣的宗教活動中心，每天來此膜拜的人絡繹不絕。每值釋迦牟尼、送子觀音的壽誕，二佛寺都要舉行規模宏大的廟會活動，趕廟會的鄉民近萬人。廟會期間展開豐富多彩的民俗文化活動，使古鎮充滿了生機和活力。

第四節　渝西經濟走廊旅遊整合發展研究

一、渝西經濟走廊旅遊整合概念

（一）旅遊整合內涵

旅遊整合是指旅遊系統內各要素之間相互吸引、凝聚、合作、融合的趨勢或狀態，渝西經濟走廊（以下簡稱走廊）位於成渝、渝黔、遂渝及渝合等交通幹線沿線地區內，環繞都市發達經濟圈的西部，包括萬盛區、雙橋區、綦江縣、潼南縣、銅梁縣、榮昌縣、璧山縣、江津市、合川市、永川市、南川市等 12 個區縣（市）。旅遊整合就是要促使這 12 個區縣（市）各自的旅遊要素相互吸引、凝聚、合作和融合，最終形成一個大的走廊區域旅遊系統，使其旅遊業全面、持續和健康發展，為走廊區域經濟發展做出重大貢獻。淶灘鎮也應積極融合到渝西經濟走廊旅遊整合。

（二）旅遊整合基礎

區域旅遊的整合，主要取決於各區域旅遊整合要素的特殊性，淶灘鎮主要是要充分利用旅遊資源互補性，區位關係適宜性和區域經濟共需性融入到旅遊整合地整體中去。

1.旅遊資源互補性是旅遊整合的前提

不同區域的旅遊整合其表現主要是形成跨區域的主題化旅遊產品和活動內容豐富、形式多樣的旅遊項目。而這主要依靠旅遊資源的互補性，互補性越強，就越容易整合出主題化旅遊產品和大項目。淶灘鎮要積極利用同源互補（指同一類型旅遊資源構成的互補關係）和異質互補（指不同類型旅遊資源構成的互補關係）。

2.區位關係適宜性是旅遊整合的條件

旅遊整合從空間上來看就是要形成跨區域的路線。路線的基礎是旅遊交通路線，淶灘鎮要與走廊地區形成很適宜跨區域的路線。從區際交通看，有成渝、渝黔、遂渝等交通幹線貫穿；從區內交通看，各區縣之間都有幹線相通，主要旅遊區與中心城鎮的交通暢通，如果再能將淶灘鎮與一些其它旅遊區之間的路線直接打通，並把一些單獨看旅遊資源價值不高，但需要整合的旅遊景區或景點串聯起來，這樣就為區域旅遊整合提供了條件。

3．區域經濟共需性是旅遊整合的背景

旅遊業是國民經濟的一個部分，其發展離不開國民經濟的整體發展。因此區域旅遊要整合，就必須以區域經濟共需為前提，離開區域經濟的整合，旅遊整合難形成，走廊地區的 12 個區縣，包括淶灘鎮在內，由於自然及經濟地理性和社會發展現狀大體相似或相近被重慶市統一規劃為渝西經濟走廊區。

二、旅遊整合實現的方式

旅遊整合是各個地區的旅遊業在一定整合方式下形成的，因此要實現淶灘鎮與其它區域地整合，就必須運用恰當的結合方式，在不同階段目標下，應選擇不同的整合方式。

第一階段，由於主要任務是形成和壯大旅遊增長，因此整合主要發生在各個地區部，主要採取「吸附式」，即淶灘鎮與其它區域整合主要靠增長的吸引和凝聚，透過吸引相關的旅遊要素，壯大增長。如：大足石刻觀光產品中可透過增加淶灘鎮的雙龍湖——使其自身的旅遊吸引力增大和旅遊市場擴寬。

第二階段，主要任務是在旅遊增長的基礎上形成旅遊發展軸，並整合其它新的旅遊地。實現局部區域旅遊整合。因此在增長之間應採取「結合式」，即增長相互結合，進行重新組合，形成新的旅遊形象和產品。透過將淶灘鎮和其它區域的旅遊產品結合又可以形成一個新的旅遊產品即「中華民族傳統開發方向」，形成與旅遊發展軸形象相適應的旅遊產品。

第三階段，主要是區域旅遊的全面整合和全面發展，因此可以採用「交織式」，即淶灘鎮與其它各個地區無論是增長之間，還是旅遊發展軸之間，可以進行橫向和縱向的整合，最終形成一個代表區域旅遊整合體的新形象和新產品，且新形象和產品能夠得到市場認可，標誌著區域旅遊整合獲得成功。

三、當前整合的對策

1．加強渝西經濟走廊發展研究

旅遊業已經列入重慶市國民經濟的重點產業加以培育和發展，我們已經明確要「2005 年把旅遊業培育成為國民經濟的支柱產業」的目標，在渝西經濟走廊，第三產業發展很不充分是當前的主要問題之一，大力發展二、三產業，加快農業人口向非農業人口的轉移是未來發展的戰略目標。其中，加快旅遊業發展是渝西經濟走廊發展的重要內容。但是，總體說來，目前渝西經濟走廊的旅遊開發建設尚處於起步階段，在起步階段就著手區域旅遊的整合，將使渝西旅遊在一個高起點上發展進步，從而形成後發優勢。因此，應當儘可能快把如何將淶灘鎮融入到渝西旅遊整合發展問題提上重要的議事日程，組織專家學者和相關職能部門進行整合研究，形成「渝西旅遊整合發展」規劃與計畫，指導渝西旅遊發展，使之真正從一開始就步入科學的軌道。

2‧構建渝西旅遊整合發展基礎

區域旅遊的良性發展有賴於空間旅遊結構的強化，而空間旅遊結構的強化在旅遊資源與旅遊產品特色互補基礎上有賴於交通網絡的完善和城市體系的健全。因此，在渝西旅遊的發展中，應優先強化淶灘鎮與各區域交通網絡和城市體系，實現「路隨景走」和「景隨路動」，實現旅遊與城鎮建設的有機協調、良性互動。

3‧進行區域旅遊發展的積極探索

區域旅遊發展是中國旅遊發展的必然趨勢，渝西旅遊整合發展勢在必行，我們不僅要冷靜思考、科學規劃，更要積極實踐，在整合發展框架指導下積極實踐，在實踐發展中充實完善整合發展戰略，實現理論與實踐的互相補充，互相推動。當前，應從思想上和措施上鼓勵和促進淶灘鎮與各區縣市旅遊企業、相關部門積極探索合作的方式與合作的途徑。

第五節　淶灘古鎮恢復性建設及綜合性開發

一、項目介紹

（一）項目建設的必要性

淶灘古鎮位於渠江河畔的鷲峰上，鍾靈毓秀，人傑地靈，是古代交通要道。始建於南宋初年，距今已有 800 多年的歷史，因渠江（古名淶江）流經此處灘多而得名。

初建於宋的淶灘古鎮至今保存著完好的清代禦敵甕城，雕工精緻的文昌宮戲樓，錯落有致的明清小居，歷經百年滄桑的石街小巷……古色古香，風韻尤存。古鎮內久負盛名的淶灘二佛寺建於唐、興盛於宋，人氣興旺，香火鼎盛，洋溢著濃郁的宗教色彩。據史料記載，淶灘古有九宮十八廟，興盛時，有僧人上千，僧田千畝，及巴渝地區罕見的佛教聖地，全國首屈一指的禪宗道場聚點。其寺分為兩殿，上殿座落於鷲峰山頂，座西向東，朝迎旭日，晚送落霞，可觀賞到「獨樹東門」、「雙塔迎舟」、「水月交輝」等佛地奇景。殿宇規模龐大，殿堂三座雄偉，占地 5181 平方米，大雄寶殿內四根高達 14 米的石柱支撐著高大的殿堂，其壯觀之至令人稱奇，堪稱歷代建築一絕。而上殿前的山門石牌坊，浮雕精美絕倫，三副禪門對聯對句工整，意境深遠，更是難尋的歷史文化精品。2002 年農曆「2.19」又從緬甸請回了五尊漢白大玉佛。如今，寺內禪香繚繞，高僧簡居其中，無數的善男信女朝奉膜拜，又顯當年興盛之勢。下殿座落於鷲峰山間，依山而建的兩樓一底的殿堂，枓拱翼鶱，執若飛動。寺內的石刻群雕和摩崖藝術，十分精美。巧奪天工的金身大坐佛、表情生動「怨、恨、氣」三尊惱佛、飄逸動人的飛天龍女、全國唯一的禪宗六祖造像、栩栩如生的南宋蹴鞠圖……惟妙惟肖，引人入勝，堪與中國雲崗、龍門、大足等著稱為「石刻藝術的瑰寶」，其幽遠的傳說故事更是讓遊客歎為觀止，浮想聯翩。早在 1956 年，淶灘二佛寺石刻造像就被公布為第一批省級文物保護單位。

　　近年來，在國家建設部、重慶市旅遊局、中共合川市委、市政府的高度重視和親切關懷下，淶灘旅遊業如雨後春筍蓬勃發展。

2001 年初隨著高僧進駐二佛寺，「2/19」、「6/19」、「9/19」廟會以及「三會一節」等系列旅遊活動的成功舉辦，國內幾十家新聞媒體的宣傳報導，淶灘古鎮景區名聲大振，遊客猛增，年接待旅客量已由原來的 10 餘萬人次上升到 50 萬人次，成為了懷古旅遊的好去處，呈現出無限的商機和良好的發展走勢。

如今，懷古旅遊回歸自然已成為一種時尚和發展趨勢，淶灘以其獨特的淶灘古韻不斷吸引旅客。然而隨著旅遊業的進一步發展，也暴露出不少的問題：吃住條件差，旅遊產品少，娛樂項目缺乏，慢步休閒沒有場所，基礎設施建設嚴重滯後。目前淶灘的年接待旅客量已達 50 餘萬人次，而整個景區有旅館 2 家，餐廳不足 10 家，且設施簡陋，與景區環境極不協調。據調查，每逢廟會、「五一」、「國慶」、「春節」等旅遊高峰期，僅有的幾家餐廳從早到晚總是座無虛席，不少遊客抱怨吃一頓飯起碼要等上一個小時，市場供給嚴重不足，加快基礎設施建設已刻不容緩。

完善景區建設，營造高品質的就餐、住宿環境，豐富景區娛樂項目，綠化美好景區環境，以滿足不斷增加的旅客需求，令旅客流連忘返，閒得下，使淶灘古鎮躋身全國旅遊名勝行業。綜上分析可見，實施古鎮恢復性建設及綜合性開發具有廣闊空間。

（二）項目建設的內容與規模

1．宗旨及原則

（1）開發宗旨：按合川市淶灘古鎮保護規劃與設計」的要求，修復淶灘古鎮，恢復歷史風貌，以弘揚佛教文化和巴渝民俗文化。

（2）開發原則：整舊如舊，確保文物保護與旅遊開發並重。

2．開發項目及建設規模

（1）古鎮恢復性建設：包括甕城城門、城樓、城牆、古廟、居民、街道的恢復改造。

（2）二佛寺塔陵：規模為 2 萬個墓位，占地 6000 平方米。

（3）旅遊車站：規模為 200 個車位，占地 20 畝。

（4）農貿市場：固定攤位 300 個，臨時攤 200 個，占地 10 畝。

（5）民俗文化村：由餐飲部、娛樂部、住宿部組成，占地 20 畝。

（6）農家樂：在楠竹林內修建小型號農家庭院 18 家，以竹房、草房為主。

（7）娛樂區：由沙灘遊樂項目、沙灘燒烤場組成，占地 100 畝。

（8）二佛寺上殿恢復性建設：包括大雄寶殿房頂改造、觀音殿恢復建設（兩層）、五百羅漢堂建設、居士住房建設，新占地 20 畝。

（9）二佛寺下殿整治及擴建：包括危岩整治、徵地擴建，新占地 10 畝。

（三）項目總投資：5000 萬元人民幣

（四）項目建設條件

1・區位及交通情況

（1）區位：淶灘二佛寺位於合川東北 32 公里的淶灘古鎮，瀕臨渠江，並與風景秀麗的雙龍湖緊相鄰，與重慶唯一的「雙國保」釣魚城，形成一條旅遊龍之勢，淶灘被榮稱「龍尾」。

（2）交通：渝合高速公路於 2002 年 7 月 1 日正式貫通，全程約 50 公里，從合川至淶灘僅 32 公里，且屬國家二級公路，淶灘緊臨武勝、廣安、岳池等川東區縣，交通四通八達。

2・投資優惠政策

（1）享受重慶市小城鎮試點鎮建設的優惠政策。

（2）徵地實行成本價；免收合川市級徵地過程中的各種行政事業性收費，按實際地類的用地測量繪畫面積分別計價據實結算；據實徵收合川市級的各種建設規費，並按 1：1.2 返還業主。

（3）已爭取到的各種專項資金繼續投入淶灘景區建設，作為政府投入，待開發商收回全部投入後，再由政府收回。

（4）施工監理費及質檢費，按實際收費最低線收取。

（5）業主及進場商家的工商行政管理費按最低線收取。

（6）業主的企業所得稅列收支四年。

（7）免收《重慶市風景名勝區管理條例》規定的風景名勝區資源保護費。

（8）對業主實行掛牌保護，未經合川市旅遊產業領導小組同意，不得隨意檢查、攤派和亂收費。

（9）重慶市的相關優惠政策一律按最惠標準執行。

二、市場預測

滾灘古鎮風景優美，人傑地靈，沉澱了濃厚的歷史文化底蘊，具有豐富的開發價值。儘管該鎮旅遊立鎮時間不長，整體還處於修復與開發相結合的初期階段，但根據該鎮自身條件基礎和鎮政府全面的建設規劃，該鎮的旅遊業定能日益興旺，同進也會帶動與其配套的旅遊服務業的發展。

三、項目經濟效益分析

（一）古鎮參觀門票 20 元／人，年人數可達 50 萬人次，年收入 1000 萬元，可實現利潤 750 萬元。

（二）二佛寺塔陵：佛塔公墓包括特高、高、中、低四個價位。其中特高價位 4000 元／個，高檔價位 2500 元／個，中檔價位 1800 元／個，低檔價位 1200 元／個。一年可銷售各類墓位共 2500 個，年收入 600 萬元，可實現利潤 300 萬元。

（三）旅遊車站：3 萬輛車次，每車次 5 元。車站門市出租收入 30 萬元，年收入 45 萬元，可實現利潤 34 萬元。

（四）農貿市場：年收入 50 萬元，可實現利潤 38 萬元。

（五）民俗文化村食住一體 50 元／人天，年人數可達 10 萬人次，年收入 500 萬元，可實現利潤 150 萬元。

（六）農家樂食住一體 40 元／人天，年人數可達 10 萬人次，年收入 400 萬元，可實現利潤 200 萬元。

（七）二佛寺上、下殿展開佛事活動，參觀等門票 20 元／人次，年人數可達 10 萬人次，年收入 200 萬元，可實現利潤 150 萬元。

該項目實現利潤 1622 萬元。

綜上分析，預計該項目 3 年可收回投資，投資回報率 32.44%。

四、合作方式

業主運作，政府規範。以業主獨立運作為佳。

五、項目前期工作情況

古鎮保護規劃已完成並通過評審；旅遊車站一期工程修建完工並已投入使用；二佛寺上殿的恢復性建設，大雄寶殿房改造和觀音殿建設都已完成，居士住房建設的主體工程已完成，五百羅

漢堂建設正在籌集資金；甕城及城牆修復工程已完成；二佛寺塔陵建設，重慶市民政局已下批文同意建設，目前正與投資商擬定意向性合約；農貿市場、農家樂、民俗文化村、娛樂區及二佛寺下殿整治及擴建都已完成書面規劃。

第六節　雙龍湖旅遊風景區開發

一、項目介紹

1．必要性

雙龍湖旅遊風景區位於重慶知名旅遊景區合川釣魚城和淶灘古鎮之間，是合川重點培育的釣魚城－雙龍湖—淶灘古鎮龍型旅路線的重要組成部分。景區內自然風光旖旎，丘陵低山峰巒起伏，田園風光恬靜幽雅，形成了眾多自然和人文景觀，是理想的旅遊觀光、消夏避暑、療養渡假的勝地。項目的建設，對豐富景區內涵，振興合川經濟和促進農業產業結構調整將造成重要作用。

2．項目市場情況。 從 1986 年開始發展旅遊業以來，療養和遊覽在重慶占有較大優勢。合川市旅遊資源豐富且品味高。宗教文化及古文化遺址的結合對海內外遊客有強大吸引力。合川市經濟發展良好，將成為重慶主城區及周邊區、市、縣居民觀光、渡假、宗教朝拜、商務會議及週末休閒旅遊的理想之地。所以將為雙龍湖的旅遊帶來龍廣闊的市場前景。

3．建設規模及內容：本項目位於合川市淶灘鎮境內，雙龍湖大壩外有合武二級公路通過，至合川主城區 23 公里，僅二十多分鐘的路程，渝合高速公路 2002 年 7 月 1 日建成通車後，到重慶只需 1 小時。本項目按照「以人為本、以文為基、以水為源、以綠為重、以園為美」的開發原則，形成自然風光旖旎，田園風光恬靜幽雅，山、水、林、岩融為一體，為眾多的旅遊者建造一個理想的觀光、消閒、避暑、療養、渡假的勝地。合川市宜人的氣候、清爽的山水，湖區內環境品質良好，據水、氣、底泥等三十餘個項目檢測，大氣品質達到國家一級衛生標準，水品質達到國家二級水標準。項目周圍擁有豐富的自然人文景觀及連片的旅遊景點都會讓客人留連忘返。該項目規劃區紅線面積 2.80 平方公里，其中水面 1.44 平方公里，陸域 1.36 平方公里。規劃外控制區 0.83 平方公里。其功能分區為 1 個主景區、1 個副中心、2 個遊覽休閒片區、3 條遊覽線，建設內容分為大壩綜合服務區（用地面積 59.21 公傾）、保安寨休閒娛樂區（用地面積 31.29 公傾）、雙龍農民新村（用地面積 14 公傾）、特色植物園區（用地面積 17.42 公傾）、螺絲堡奇石觀賞區（用地面積 14.08 公傾）。另外在規劃區外圍規劃控制沿湖的線狀綠化地帶，以形成良好的休閒渡假氣氛。

4．投資額度和內容：投資總額：16110.5 萬元　其中：建設投資：15110.5 萬元；流動資金：1000 萬元　融資額度：10000 萬元。

5．建設條件：合武二級公路距風景區中心約 500 米，交通十分便利。現有旅遊碼頭一處，100 人床位招待所一處，遊船 14 艘，商貿街一處。自來水站、輸電線路、郵電通訊、寬帶閉路等基礎設施現已建成。建設所需的石料、磚、水泥、鋼材等供應方便可靠。

二、營銷策略

營造市場環境，引導服務遊客：本渡假區在規劃理念上運用中國傳統的造園方法，貫穿天人合一的環境整合思想，按照「以人為本，以文為基，以水為源，以綠為重，以園為類」的開發原則，將自然風光旖旎，田園風光恬靜幽雅，山、水、林、岩融為一體，造就一個碧水青山，花果滿園，百鳥爭鳴，瀑布飛奔，百舸爭遊的旅遊渡假區，同時，把建築融於優美的山水自然環境，又把自然妥貼地融進建築環境之中，使渡假區整體與當地的自然環境協調一致。這樣本渡假區無論觀光、消閒、避暑，還是療養、渡假都會使遊客沉迷其中，融於自然以至於流連忘返。導入 CI 戰略，提升紅格溫泉渡假區綜合形象：全面提升公司和本渡假區的社會綜合感覺形象。營銷目標是投產後總營業收入為 7335.16 萬元；投產後營業利潤為：3873.59 萬元。此外還有，穩固合川市域及周邊區域市場的遊客資源，鎖定重慶市周邊省市及沿海經濟發達地區的國內遊客，重點發展逐步增加國外遊客數量，並根據項目特點，創新營銷方式，建立「實現營銷目標的保障體系」。

三、市場預測

預計到 2004 年年接待遊客 14.06 萬人次，到 2008 年年接待達 30 萬人次，到 2009 年末年接待遊客 41.97 萬人次。

四、項目效益分析

該項目於 2003 年初動工後將分期分批建設，到項目全面完工後，旅遊進入旺盛期，預計到 2010 年年遊客量 41.97 萬人次，年旅遊收入將達 7355.16 萬元，內部收益率為 16.09%，投資回收期為 6.82 年，項目盈利能力較強，抗風險能力較強。

五、合作方式與融資方式

該項目主要採取的合作方式是合資、合作、獨資。融資方式風險投資 / 股權融資 / 境外私募 / 項目融資 / 上市 / 基金貸款。退出方式上市 / 公司回購 / 股權轉讓等。

六、項目前期工

該項目已於 2001 年完成了規劃論證、立項審批等工作。其《加快雙龍湖旅遊風景區開發的實施細則》經合川市委、市府批准後，現已正式實施。景區旅遊碼頭已竣工並投入使用，螺絲堡、桃花島的整治工程已建設完工。2003 年完成國家投資 1016 萬元的水

庫樞紐整治工程將使水庫樞紐外觀煥然一新。目前,景區公路 5.3 公里即將柏油化,茶樓、長廊、休閒亭等設施正籌集資金準備建設。

<h2 align="center">七、財務預測指標</h2>

項目達產後,年銷售收入:7355.16 萬元

年利潤總額:2595.30 萬元

年利稅總額:3873.59 萬元

投資評價指標(稅後)

財務內部收益率:16.09%

財務淨現值:3633.25 萬元

投資利潤率:17.18%

投資回收期:6.82 年

<h1 align="center">第七節　經營權事件</h1>

2003 年 7 月 14 日《重慶商報》等媒體暴光了淶灘古鎮已經被一家房地產公司買下了經營權,正在大興土木。據瞭解,合川市人民政府與重慶渝東房地產開發公司於 6 月 24 日正式簽署《灘古鎮綜合利用及開發合約書》。渝東公司獲得了淶灘古鎮 50 年的經營權。7 月 2 日,古鎮內二佛寺等文物保護單位被移交給了渝東公司管理。該公司由渝東公司和幾個自然人出資成立,渝東公司控股。他們將投資 4000 萬元,建明清大集、回龍客棧、仿古村落和美食一條街、塔林景區公園,修覆文昌宮等,還將開通旅遊

專線，將淶灘古鎮全面打造成一個全國乃至世界知名的旅遊名鎮。該公司總經理沈峰稱，他們將對淶灘古鎮進行「綜合利用」，對古鎮文物實施「統一管理」。

市文化局、重慶文化遺產戰略規劃辦公室有關人員認為，合川市政府的做法極端錯誤，是嚴重的違法行為。首先，淶灘古鎮是國有的不可移動文物，由市文物局委託合川市文物管理所代管，合川市政府無權插手；其次，按照國家《文物保護法》和《重慶市歷史文化名鎮街區保護管理暫行辦法》的規定，文物項目的審批權限在市文物、規劃和建設主管部門，不經批准不得擅自動工；其三，文物的管理權限在各級文物主管部門，移交給一家房地產公司，這是荒唐之舉。合川市政府與渝東公司簽署的合約與法律相悖，應該被宣布為無效。

針對這種情況，並結合目前淶灘鎮存在的多頭管理的實際。合川市委、市委統戰部、市文體局、市民宗辦等市級有關部門負責人在淶灘鎮主持召開現場辦公會，專題研究解決淶灘古鎮在開發中遇到的多頭管制問題。長期以來，由於管理開發古鎮由淶灘鎮政府負責；二佛上寺院重慶市佛教協會負責；下寺院管理由合川市文體局負責，因此在管理上存在分散和滯後問題。為了統籌規劃，促進淶灘的旅遊發展，在聽取各方面匯報後決定成立專門的淶灘鎮的管理委員會。

第八節 案例評析

古鎮的整體性保護方法城市是一個複雜的大系統，又是一個充滿活力的有機體。歷史城鎮的保護工作並不只是一種「防禦性」的活動，而必須與城鎮的發展戰略有機結合起來，在城鎮發展的不同層次和不同方面統籌考慮。整體性保護即是將歷史保護與城市總體規劃相結合，與自然環境保護相結合，與城市人居環境改善相結合，與城市社會經濟發展相結合。

一、舊城保護與新區發展結合

舊城與新區的關係是歷史城鎮保護和城市總體規劃中首先面臨的戰略性問題。在處理舊城和新區的關係上，一般有兩種方式，一是在對舊城更新改造的基礎上逐漸向外圍發展；二是脫離舊城，另闢新區發展。實踐證明，第一種方式極易造成舊城歷史文化遺產和傳統風貌的破壞，解放後北京的發展就是一個典型的例證。而第二種方式可以有效疏解舊城人口，合理調整新城、舊城的功能和用地關係，從總體布局上為保護舊城文物古蹟和整體空間環境創造了先天條件。山地城鎮用地條件複雜，新區更適宜於另擇用地呈組團式發展。

1・二元式規劃布局結構

近年來淶灘社會經濟發展迅速，寨牆內的古城區交通不便、空間容量趨於飽和，已不能滿足城鎮新的功能發展和用地拓展的

需要，積極發展新區既是城鎮自身的發展要求，也是全面保護古鎮風貌的基礎。在總體規劃中，根據用地環境條件在古鎮西側的平坦地段積極發展新鎮區，形成「新區—舊城」的二元式規劃布局結構，它們既相對獨立，又相互聯繫成為一個整體。舊城內以發展傳統商貿業、旅遊業為主，透過功能調整和環境整治，充分發揮古鎮的歷史文化價值。新區以發展現代農副產品加工業、現代商貿業、文化教育事業為主，為城鎮發展積極提供用地和空間，為城鎮注入新的活力，保證城鎮的可持續發展。

2．綠化隔離保護帶

文物古蹟周邊的入侵式開發，不僅會影響其內外景觀效果，而且威脅到其生存。為了有效地保護舊城，展示古鎮歷史風貌，新區和舊城之間控制了 50m 的綠化隔離保護帶，這對於城市規劃管理相對落後的小城鎮來說，是一項便於操作的保護措施。

二、自然環境保護與城鎮歷史保護結合

山地城鎮的自然環境既具有生態意義，又具有歷史文化意義，因而是城鎮歷史保護的重要內容。淶灘古鎮特有的自然景觀、鄉土風光、山川環境等已成為城鎮歷史環境不可分割的組成部分，在保護翁城、寨牆、街巷、居民、寺廟、宮觀等歷史遺蹟的同時，必須採取整體性措施保護好它們賴以存在的自然景觀和環境特色，以完整地延續古鎮的歷史風貌。

1・地貌保護

　古鎮所在的鷲靈峰的地形地勢是古鎮最重要的環境特徵。應保護好鷲靈峰東、南、北三面的山崖陡坡地貌，嚴禁開山採石，加強植被綠化。近年來，地方政府已投資 30 餘萬元圍繞山崖種植 200 餘畝風景楠竹，對維護鷲靈峰的山體環境造成了良好作用。寨牆內街區與田園相結合的格局是古鎮突出的環境特色，體現了防禦型城鎮的布局特點。應特別保留寨城內的農田、耕地、水塘、溪流，控制古鎮區向北擴展，維護寨城—古街—農田相結合的環境風貌。

2・區域生態環境保護

　古鎮周邊的山水環境是古鎮環境景觀的重要構成要素。遠處渠江曲流環抱，與古鎮遙相呼應，構成「層樓江聲」、「渠江漁火」的景觀特色；周圍農田阡陌、山巒疊障，構成了「桔林遍野」、「稻穀飄香」的田園風光。保護好古鎮周邊地域的生態環境，加強渠江水質保護和岸線保護，加強山體綠化，控制農村居民點和農房的隨意建設，是維護古鎮優良環境景觀的必要措施。

三、古鎮風貌保護與生活環境改善結合

　歷史城鎮是具有生命活力和多重功能的人居環境，不能採取「博物館」式的保護方法。要在原有社會和物質框架基礎上延承傳統空間結構、歷史形態和風貌特色的同時，不斷完善城鎮的多樣化職能，尋求保護歷史風貌與提高生活品質的平衡。

1 · 完善市政基礎設施

完善現代化的市政基礎設施是改善古鎮生活環境的基礎。應在保持古鎮傳統街巷格局和空間形態的前提下，加強供水、供電、排水、電訊、環衛等市政設施的改造和建設。為了有效保護街巷空間的完整性，市政設施系統與街巷空間系統儘量相分離，採用外圍供給的方式。街巷內部必要的市政設施如排水設施、路燈照明設施可與街巷空間的保護有機結合，借鑑傳統的技術手段或採用隱蔽的形式，以保持街巷空間的魅力。

2 · 居民建築的功能化改造

居民建築的功能化改造是改善古鎮生活環境的關鍵。以傳統居民為主要構成單元的街區整體空間形態是淶灘古鎮最突出的風貌特色之一，根據居民建築的價值和保存狀況，可採取分門別類的保護和更新方式。主要街巷兩側居民是古鎮風貌的核心和集中體現，採取「立面保存」的方式，對內部結構和功能根據使用要求進行合理改造，如更換構件、加固結構、增加地面鋪裝、加強室內通風採光、增加廚衛設施等。街區內部和外圍居民可以採用「更新改造」的方式，按現代居住建築的功能要求予以改造或重建，當然，要嚴格控制其體量、形式、色彩及材料，以保證與整個街區風貌的協調統一。

四、文化旅遊開發與經濟發展結合

隨著經濟的發展和人們生活水平的提高，旅遊已成為現代社會最重要的生活方式和社會經濟活動之一，旅遊業也成為發展最快、最具潛力的「朝陽產業」。淶灘古鎮保存完好的古城寨、山地城鎮風貌、清代居民、附崖式建築、摩崖石刻群以及特殊的地形地貌環境，既是珍貴的歷史文化遺產，也是獨特的文化旅遊資源，可以滿足不同層次和不同內容的旅遊需求。積極發展文化旅遊是古鎮整體保護戰略的重要組成部分，它不僅可以將資源優勢轉化為經濟優勢，帶動和促進相關產業的發展，恢復古鎮的經濟活力，而且可以為文化遺產保護提供有力的經濟支持，增強古鎮自我保護和維修更新的能力。

1．區域旅遊區劃

將淶灘古鎮納入重慶市北部地區旅遊體系之中，與縉雲山、釣魚城、雙龍湖等風景名勝區在交通組織、旅遊玩路線線、項目開發等方面結合為有機整體，利用區域旅遊優勢帶動古鎮旅遊業發展。

2．旅遊產品開發

充分挖掘宗教文化、石刻藝術、民俗文化、建築與城市文化等文化內涵，多方位、多層次開發古鎮旅遊產品。透過恢復廟會、龍舟會、龍燈節、川劇清唱等民俗文化活動，開發參與式娛樂旅

遊；利用古鎮周圍優美的山地田園風光，展開觀光型生態旅遊；
開闢文昌宮、回龍廟等民間民俗活動場所，恢復傳統飲食、茶館、
書場等，展開民俗風情遊。

3．旅遊設施建設

逐步完善旅遊設施建設，創造優良的旅遊環境，滿足現代旅
遊需求。結合古鎮居民建築保護將主要街道順城街、回龍街開闢
為旅遊服務街，沿街發展商業、文化娛樂傳統飲食、傳統手工作
坊、家庭旅館等商業服務設施，形成完善的旅遊服務網絡。

思考問題

1．淶灘古鎮在開發經營中存在哪些不足？
2．淶灘古鎮在對歷史文物的保護方面存在哪些可取之處？淶
灘鎮政府還可以從哪些方面來加強對古鎮的保護？
3．從渝西經濟走廊旅遊整合發展研究中你可以得到哪些對區
域旅遊整合的認識。為了發展整體優勢，淶灘鎮還可以如何做？
4．淶灘古鎮可以策劃怎樣的旅遊特色活動？說出你的策劃方
案。

古村篇

西遞村和宏村

第一節　西遞概況

一、西遞簡介

　　西遞位於安徽省黟縣東南部，距黟縣縣城 8 公里，距黃山風景區僅 40 公里，地理座標：東經 117°38，北緯 30°11。該村東西長 700 米，南北寬 300 米，村落面積 12.96 公頃，居民三百餘戶，人口一千多。黟縣原屬古徽州，西遞地處徽州府西部，因村邊有水西流，又因古有遞送郵件的驛站，故而得名「西遞」，因其有著陶淵明在《桃花源記》中塑造的「世外桃源」的生態環境和風情，該村落素有「桃花源人家」之美譽。

　　西遞村是一處以宗族血緣關係為紐帶，胡姓聚族而居的古村落。據史料記載，西遞始祖為唐昭宗李曄之子，因遭變亂，逃匿民間，改為胡姓，繁衍生息，形成聚居村落。故自古文風昌盛，到明清年間，一部分讀書人棄儒從賈，他們經商成功，大興土木，建房、修祠、鋪路、架橋，建設得非常舒適、氣派、堂皇。歷經數百年社會的動盪，風雨的侵襲，雖半數以上的古居民、祠堂、書院、牌坊已毀，但由於歷史上較少受到戰亂的侵襲，也未受到經濟發展的衝擊，仍保留下數百幢古居民，村落原始形態保存完

好，始終保持著歷史發展的真實性和完整性，從整體上保留了明清村落的基本面貌和特徵，至今尚保存完好明清居民近二百幢。

西遞村四面環山，兩條溪流從村北、村東經過村落在村南會源橋匯聚。村落以一條縱向的街道和兩條沿溪的道路為主要骨架，構成東向為主、向南北延伸的村落街巷系統。所有街巷均以黟縣青石鋪地，古建築為木結構、磚牆維護，巷道、溪流、建築布局相宜。村落空間變化韻味有致，建築色調樸素淡雅，體現了皖南古村落人居環境營造方面的傑出才能和成就，具有很高的歷史、藝術、科學價值。特別是其「布局之工，結構之巧，裝飾之美，營造之精，文化內涵之深」，為國內古居民建築群所罕見，堪為徽派古居民建築藝術之典範。

西遞以其悠久燦爛的傳統文化、精湛超群的徽派明清居民、樸實純美的民俗風情，以及高超精巧的徽派木雕、磚雕、石雕，聞名於全國。最有特色的民宅有大夫第、膺福堂、惇仁堂、西園、瑞玉庭等。「胡文光牌坊」又稱「西遞牌樓」，是明代徽派石坊的代表作，是西遞的標誌。西遞村人傑地靈，培養出了明代荊藩首相胡文光、清代二品官胡尚贈、巨富豪商胡貫三等一批國家棟梁之材和儒商。

因而，西遞又被專家、學者稱譽為「中國傳統文化的縮影」、「中國明清居民博物館」。

二、古居民建築群特色

（一）村落選址布局特色

西遞村依山傍水，同自然融為一體。古村落的選址、建設遵循的是有著二千多年歷史的周易風水理論，強調天人合一的理想境界和對自然環境的充分尊重，在這種理論指導下的村落選址建設，注重物質和精神上的雙重需求，整個村落的整體輪廓與所在的地形、地貌、山水等自然風光取得和諧統一，具有很高的審美情趣，體現了皖南古村落的特有風貌。

（二）水、街、巷空間和村落空間特色

西遞村以敬愛堂、追慕堂為中心，沿前邊溪、後邊溪呈帶狀布局。寬度約 3 米的正街、橫路街、前邊溪、後邊溪街等四條街道，構成村落主要道路骨架。四十多條保存完好的古巷弄布局全村。在敬愛堂、追慕堂、胡文光刺史牌樓等公共建築前均留有小型廣場。

大街小巷均採用「黟縣青」石板鋪設，路兩側砌有排水明溝，街巷空間時而封閉，時而開敞，有著豐富的天際線；住宅大多臨水而建，具有很強的親水特性。精雕細刻的入口門樓，高聳的馬頭山牆，曲折的牆面，不同形狀的石雕漏窗，街頭巷尾的石凳、水井，跨以水溪的石板橋，依舊保持著明清時期的原有風貌。

（三）地方傳統建築特色

西遞村的古建築是徽州建築藝術和建築風格的集中體現，在布局形式、建築藝術手法等方面都有鮮明的地方特色：

1．平面布局與建築特色

傳統古居民的基本單元一般為三開間、內向的方形或長方形，其平面雖方整卻不呆板，緊湊而不顯侷促，經過精心組合的空間格局統一而又變化靈活，平面布局對稱，中間廳堂，兩側廂房，樓梯在廳堂前後或在左右兩側，入口處形成一內天井，作採光通風之用。在此基礎上建築縱橫發展，組合自由，形成有二進、三進、四合多種形式的住宅。

居民建築基本結構是採用抬梁或穿斗的人字形坡頂，外牆圍護結構，採用山牆隔離。底部用黟縣青條石做基礎，頂部做迭落形或凸弧形，用青瓦做蝶，端部形似馬頭。牆面出於防盜安全的需要，對外窗戶很小，多以黟縣青石鏤空雕成花卉和幾何圖案裝飾。大門均用黟縣青石做框，上部鑲嵌門罩，多磚石雕刻，以花鳥蟲魚或歷史場景為題，各有寓意。

2．居民園林特色

西遞居民庭院大都置於前庭，也有的庭院置於樓兩側或房後。庭院設置靈活，小巧玲瓏，布局緊湊。巧妙運用造園手法，在有

限的空間範圍內，巧於因借，在即步可吟的庭園勝景中充滿詩情畫意。居民院落善於利用漏窗、門洞、隔扇、建築、花木等劃分、組合空間，創造出通透疏朗，層次錯迭，隱約迷離的效果，用以表達多重的意境，引發人們的想像和聯想，使之獲得多方面的感受和啟示。

三、西遞古建築分類

保護類別		建築年代	建築型態	歷史藝術科學價值	保存完好度	保存數量	建築面積
一類	保護建築	明末至嘉慶年間	傳統建築典型特徵	很高	很好	29幢	6380M²
二類	保護建築	清嘉慶至宣統	傳統建築特徵	較高	較好	95幢	21080M²
三類	保護建築	民國	傳統建築特徵	一般	好	47幢	9870M²

第二節　宏村概況

一、宏村簡介

宏村位於安徽省黟縣東北部，地理座標：東經 117° 38，北緯 30° 11，村落面積 19.11 公頃，宏村始建於宏村建於南寧紹熙年間（西元 1131 年），至今 800 餘年。它背倚黃山餘脈羊棧嶺、雷崗山等，地勢較高，常常雲蒸霞蔚，時而如潑墨重彩，時而如淡抹寫意，融自然景觀和人文景觀為一體，被譽為「中國畫裡的鄉村」。特別是整個村子呈「牛」型結構布局，更是被譽為當今世界歷史文化遺產的一大奇蹟。那巍峨蒼翠的雷崗當為牛首，參天古木是牛角，由東而西錯落有致的居民群宛如龐大的牛軀。以村西北一溪鑿圳繞屋過戶，九曲十彎的水渠，聚村中天然泉水匯

合蓄成一口池塘，形如牛腸和牛胃。水渠最後注入村南的湖泊，俗稱牛肚。接著，人們又在繞村溪河上先後架起了四座橋梁，作為牛腿。歷經數年，一幅牛的圖騰躍然而出。這種別出心裁的科學的村落水系設計，不僅為村民解決了消防用水，而且調節了氣溫，為居民生產、生活用水提供了方便，創造了一種「浣汲未防溪路遠，家家門前有清泉」的良好環境。

宏村又名弘村，都是取宏廣發達之意。宏村汪九是唐初越國公汪華的後裔。村子始建於宋代，數百戶粉牆青瓦、鱗次櫛比的古居民群，特別是精雕細鏤、飛金重彩的被譽為「民間故宮」的承志堂、敬修堂和氣度恢宏、古樸寬敞的東賢堂、三立堂等，同平滑似鏡的月沼和碧波蕩漾的南湖，巷門幽深，青石街道旁古樸的觀店舖，雷崗上參天古木和探過居民庭院牆頭的青藤石木，百年牡丹，森嚴的敘仁堂、上元廳等祠堂和 93 歲翰林侍講梁同書親題「以文家塾」匾額的南湖書院等等，構成一個完美的藝術整體，真可謂是步步入景，處處堪畫，同時也反映了悠久歷史所留下的廣博深邃的文化底蘊。至清代宏村已是「煙火千家，棟宇鱗次，森然一大都會矣」，至今仍為宏村鎮人民政府所在地。

二、古居民特色

宏村北倚雷崗山，東、西有東山、石鼓山，山體植被茂盛，村南地勢開闊，建有大面積的池塘——南湖。村落布局基本上保持坐北朝南，村址處於山水環抱的中央，形成枕高山面流水的「枕山、環水、面屏」的理想風水環境。

宏村平面採用「牛」形布局，牛腸──水圳引西溪河入水口，經九曲十彎流經全村，最後注入南湖，充分發揮了其生產、生活、排水、消防和改善生態環境等功能。居民足不出戶，就可以飲用、洗滌、澆園，鑿池養魚、植花種草以修養生息。

　　宏村有著類似方格網的街巷系統，用花岡石鋪地，穿過家家戶戶的人工水系形成獨特的水街巷空間。在村落中心以半月形水塘「牛心」──月沼為中心，周邊圍以住宅和祠堂，內聚性很強。最能體現宏村景觀和藝術價值的月沼和南湖水面，映襯著古樸的建築，在青山環抱中依然保持著勃勃生機，更顯宏村獨到的人居環境價值和景觀價值。

　　其中，水、建築、環境是構成宏村明、清居民建築群的三大要素。

　　宏村由水圳、月沼、南湖、水巷和居民「水園」組成的水系網絡，構成水景整體空間特色，水的藝術特性在宏村明、清居民建築群中得到淋漓盡致的發揮。水系對於村落的生態、景觀、環境等方面皆有積極作用，為村落居民創造了良好的生活和生態環境，使村落更秀麗、嫵媚、晶瑩、親切。水在宏村充分體現了它的生態價值，實用功能和景觀價值。

　　明、清居民建築群保存基本完好，有書院建築、祠堂建築和眾多的住宅建築及其私家園林，是徽州建築文化的傑出代表。特別是以南湖書院為代表的書院建築，以承志堂為代表的住宅建築，

以德義堂、碧園為代表的私家園林，反映了 14-18 世紀徽州儒家文化的昌盛。宏村明、清居民建築群有著樸素、典雅的氣質，充分利用地方材料木、石、磚等進行各種題材的雕刻，以及室內裝飾、庭院陳設和綠化布局，體現了深刻的徽州文化內涵，具有很高的歷史、藝術、科學價值。

由於當地氣候溫和、空氣濕潤，適宜植物生長，雷崗山的榛樹林，沿溪、湖畔的楊柳、銀杏等古樹名木與古建築相輝相映，多數居民宅院內結合水園設置花壇、盆景，造景精湛、意趣盎然，是古徽州私家園林的傑作。由於水的活用，賦於村落、宅院以生氣和靈性。水、建築與環境的組合，更能體現村落深厚的文化累積，體現風水理論指導村落建設布局的綜合價值。宏村水系與古建築及其山水綠化環境的融合，是宏村最重要的歷史標誌和文化藝術標誌。

宏村明、清居民建築群中，現有 14-19 世紀古建築 103 幢，建築類型有書院、祠堂、住宅。

三、宏村古建築分類

保護類別		建築年代	建築型態	歷史藝術科學價值	保存完好度	保存數量	建築面積
一類	保護建築	明末至清嘉慶	傳統建築典型特徵	很高	很好	16幢	3360 M²
二類	保護建築	清嘉慶至宣統	傳統建築特徵	較高	較好	87幢	20370M²
三類	保護建築	民國	傳統建築特徵	一般	好	34幢	5040M²

第三節　西遞和宏村的價值及評價

中國是個幅員遼闊、擁有燦爛文化的文明古國，因而擁有各種不同種類及特色的自然、文化資源，而由於歷史上地理、交通條件等的原因，形成了許多區域內歷史悠久、烙有深刻地域文化印記的古村落地區。

古村落是一種特殊的人居空間環境。古村落與歷史名城、歷史文化名鎮在時間發展尺度上都具有深厚的文化底蘊，其歷史、文化價值得到廣泛認同，但由於兩者在空間發展尺度上，受區位、環境、規模等因素的影響，其時空景象的遺存差異較大。具體表現在三個方面：

一、在古建築遺存方面

「村落」的玲瓏娟秀以及處於相對閉塞的地理環境中，使古村落的古建築遺存易於保存，較為完整。

二、在聚落景觀形態方面

古村落的選址、規模、結構和整體建築的空間布局受「天人合一」的哲學理念、古代風水的影響，使古村落輪廓架構的象形特徵更加鮮明突出，物質文化和精神文化交融的底蘊更深。

三、在歷史環境遺存方面

由於生活方式的差異，使古村落的歷史感和滄桑感更強。而時空景象遺存的差異，使「古村落」作為一種渾然天成的旅遊資源顯現出其獨特的個性，以區別其它類型的傳統聚落旅遊地。

其中，西遞、宏村作為古村落的典型代表，其保存完整的明清居民建築群除了是徽州傳統文化、建築、美學的傑出代表，這些在群山環抱中的居民，起伏交錯、輕盈淡雅，清靜、素雅的藝術效果，更是人文景觀與自然景觀的完美融合，從而成為了人類文明發展史上重要文化遺產。

2000 年聯合國教科文組織專家評估考察宏村申報世界文化遺產的評價是：「宏村堪稱中國古村落的典型。宏村擁有美麗的南湖景觀，許多一流的古居民，寧靜的古街巷，以及完美的自然背景，尤其是南湖周圍的景色在世界上很難找到與之相類似的例子，在歐洲可以找到類似的地方是義大利的威尼斯，荷蘭的阿姆斯特丹，但那是大城市，像宏村這樣美麗的鄉村水景觀可以說是舉世無雙。

西遞於 1986 年被省政府確定為省級文物保護單位，並於 1999 年的聯合國教科文組織第二十四屆世界遺產委員會上，與宏村同時以其保存良好的傳統風貌被列為世界文化遺產。這不僅使黃山風景區內的自然與文化景觀第二次榮登世界文化遺產目錄，

而且是中國繼北京後第二座同時擁有兩處以上的世界遺產城市，也是世界上第一次把居民列入世界遺產名錄。

世界遺產委員會的評價為：西遞、宏村這兩個傳統的古村落在很大程度上仍然保持著那些在上個世紀已經消失或改變了的鄉村的面貌。其街道的風格、古建築和裝飾物，以及供水系統完備的居民都是非常獨特的文化遺存。

第四節　保護與開發

可以說，作為如此珍貴的自然與文化資源，西遞與宏村需要得到包括當地政府、居民及社會各界等各方面的保護。但同時，由於其相對的封閉性也造成了當地居民生活水平不高，經濟發展水平較低等問題，不利於地區自然及文化資源的保護，也不利於進行經濟的建設，以保持社會、經濟的持續發展。事實上，西遞與宏村從八十年代中期即開始了旅遊業發展的探索，如何利用古村落文化價值科學地發展旅遊，既能保護文化資源，又給古村落帶來新的發展契機。

一、基本保護的形式與措施

首先，根據我們對歐洲和日本對其國內類似中國古村落地區的保護開發的研究發現，其對古村落的保護開發模式主要呈現三種形式：就地保護、異地搬遷保護與集錦仿製式保護。

1.就地保護

就地保護為最常見的保護方式，是指在「原生」環境內的保護，使居民建築與特定歷史氛圍的環境緊密結合，從而體現真實的環境感受，在中國比如黟縣的宏村、西遞村，歙縣的唐模村、棠樾村，岳陽的張谷英村等地。就地保護中的難題是如何有效地解決經濟發展與歷史環境保護的矛盾。其中，就地保護又可視具體情況分為文物性保護、風貌性保護、更新性保護等多種形式。

2.異地搬遷保護

這是為了將各地零散、孤立的古居民建築，按原樣搬遷到一地加以集中保護的方式。此法的優點是使孤立、零散的古居民建築免於損毀，缺點是使古居民建築離開了原生自然與社會環境，失去了它的原汁原味感。類似例子有安徽省黃山市潛口村外由國家文物局撥款移植的「明村」，是明代居民建築與環境的異地復原。此外，江西省景德鎮市「陶瓷歷史博覽區」內，七棟明代徽州居民組成的「明園」和九棟清代徽州居民組成的「清園」，基本上是從鄰近的婺源縣（歷史上屬安徽的徽州）收購來的。異地搬遷使散於各地的古居民建築得到了集中保護。

3.集錦仿製式保護

這是指在原生環境之外的地方，因博覽、觀光等需要而將有代表性的傳統居民、建築集中仿製建造在一起的保護方式。它與

就地保護和異地搬遷保護相比，性質迴異，無法獲得系統的氛圍感受，只是對古居民建築和村落的一種「基因」式的保護，但從社會效益來看，這種方式確實也可造成展示和弘揚傳統文化的作用。如深圳的「中國民俗文化村」，由 21 個民族的 24 座大大簡化了的居民村寨組成。其建築和環境全是仿製的，雖然其建造目的更多地著眼於經濟效益，但無疑也是一種文化和習俗保護與展示的方式。

另外，為了加強古村落保護的措施，我們可以借鑑其它國家的成功經驗，重點從以下幾方面進行把握：

1．立法保護。只有透過立法，才能實行有效的保護。歐洲國家的歷史文化村鎮保護的好，很大程度上受益於法律制度的保護。此外，為做到有效保護，還應由政府設立專項保護資金。

2．居民歷史環境意識的培養。生活於歷史文化村落中的居民的歷史環境保護意識，對歷史文化村落的保護至關重要。許多古村落居民與建築的損毀，在很大程度上是由於缺乏歷史環境保護意識所致。

3．鼓勵積極有效的保護性開發。保護性開發是指在不破壞原有古蹟和歷史文化環境的基礎上的合理開發。合理開發不僅能以文物養文物，而且能獲得較好的經濟效益和社會效益。

4．加強科學的規劃管理。歷史文化村落要得到合理有效的保護和開發，首先得有科學的規劃管理。盲目地無計劃地開發，只能加速歷史文化村落的毀滅。許多國家從一開始就把古村落的規劃作為一項重要工作來抓。中國一些開發較早的古村落，如歙縣唐模村、永嘉縣楠溪江國家風景區內的蒼坡、豫章等村，已走在前面，展開了不同程度的規劃管理工作。目前，中國不少古村落隨著新聞媒介的宣傳，也迎來了大批慕名前來觀光的旅遊者，如不及時規劃，將會給古村落保護帶來負面影響。

二、西遞與宏村的保護狀況

西遞和宏村都屬於走在古村落地區保護與開發前列的地區，在保護管理實踐中，黟縣根據《保護世界文化和自然遺產公約》的要求，依據國家憲法和城市規劃法、土地管理法、刑法、文物法等法律規定，以及安徽省政府發布的《皖南古居民保護條例》（見附錄 1）等地方性法規要求，制訂了《黟縣西遞、宏村世界文化遺產保護管理辦法》及實施細則，經縣十三屆人大四次會議通過，並以政府令形式發布實施，使保護工作更具體、更具有針對性，也使依法保護工作在實踐中不斷得到強化。

（一）政府方面

在宏村，政府對當地實施保護措施由來已久。自 1949 年至 1982 年，黟縣人民政府對宏村的祠堂、廟宇、書院和承志堂收為國有，就採取了統一的管理、保護。

1982 年黟縣成立文物管理所，對宏村明、清居民建築群的保護、古建維修有了專門的管理機構。

1984 年黟縣人民政府首次編制宏村總體規劃，加強對宏村古村落、古居民的保護與指導。

1985 年黟縣文物管理局對宏村明、清居民建築群及附屬文物進行全面普查，建立古居民保護檔案。

1997 年黟縣人民政府成立保護規劃領導組，由其文物、城建、土地、旅遊等職能部門組成保護管理工作組，多次深入宏村進行綜合整治，保護古居民。

1999 年為配合宏村申報世界文化遺產，安徽省人民政府會同黟縣人民政府，對宏村古居民、水系、道路、廣場、排水、供水等進行全面保護、整治。而為了更好地保護宏村明、清居民建築群，黟縣政府依據《中華人民共和國文物保護法》和《中華人民共和國城鎮規劃法》等法律、法規，1999 年制訂了《宏村古村落保護規劃》，明確了宏村古村落的保護性質、保護對象，劃分了古建築的保護層次，制訂了相應的保護措施。規劃明確宏村明、清居民建築群保護重點：一是以「水──建築──環境」構成的風水村落形態；二是典型的傳統村落和居民建築特色；三是古水系和私家園林布局；四是宏村獨特的村落和空間環境景觀。

規劃對各級保護區內規劃控制範圍和要求作了詳細的規定：

保護區範圍為法定保護區界，重點應是保護村落的空間形態、水體體系、建築群體環境、明清傳統建築以及有地方特色的人文景觀和民俗風情。應嚴格保護歷史形成的村落格局、街巷肌理、傳統民俗文化，以及構成風貌的各種要素，嚴格控制建設，適當調整用地結構，確須重建、改建、維修的建築必須在建築形式、高度、體量、材料、色彩以及尺度、比例上嚴格控制管理。建設控制區包括：際村——規劃重點發展建設區域，以及宏村東南部的大量農田——嚴格限制建設區域。建設控制區是宏村歷史文化遺產區界的主要緩衝地帶，應承擔鎮區發展需要而又不宜在宏村發展的建設項目，但應適當控制建設項目規模，對確需新、改、擴建的建築須保持傳統風貌，和傳統建築風格協調。環境協調區是以際村西側石鼓山山脊線、北側雷崗山、東側東山山脊線、南側 1000 米範圍為區界，面積約 100 公頃。該區內山體、植被、水系和農田，是古村落賴以生存的基礎，應嚴格封山育林，進行水土保持，限制各種工業，以及任何有不良影響環境的建設項目。同時，《宏村古村落保護規劃》通過了國家級專家的評審。

在西遞，1992 年，安徽省文物事業管理局和城鄉建設環境保護廳就聯合下文（1992 皖文物字 049 號），公布了西遞明、清居民建築群的保護範圍及建設控制地帶。

1990 年，安徽省人民政府在西遞村村口樹立了保護標誌。1998 年為配合西遞申報世界文化遺產工作，黟縣人民政府更是精

心設計，參照徽派傳統居民風格，在西遞重點居民設置了保護標誌和居民簡介牌。西遞明、清居民建築群現已完成國家文物局所要求的「四有」工作，確定了專人保護管理，配備了防火器材，樹立了保護標誌，建立了保護檔案，並繪製了所有居民平、立、剖面圖紙。

（二）當地居民方面

在政府大力實施保護措施但同時，兩個古村落分別成立了民間保護協會，制訂村規民約，編制遺產保護知識手冊分發給村民。在兩村的中小學中展開遺產保護知識宣傳教育。村民自我保護意識增強，申報文化遺產成功，進一步增強了廣大村民參與保護世界文化遺產的責任感、自豪感和榮譽感，並努力使保護行動成為全體村民的良好傳統傳承下去，以促進遺產的永久傳世。

2002 年 6 月 18 日，西遞村全體村民在村老年人協會的倡議下，男女老少自發組織在村前牌樓廣場集會，以「宣誓和簽名」的方式向社會承諾「保護世界文化遺產，共創人類美好未來」。村民們還鄭重地給聯合國祕書長安南先生發了一封電子郵件，並迅速得到了聯合國的回電，使西遞村民深受鼓舞。而宏村黨支部則在 2002 年「七一」那天，組織全體黨員在南湖書院門前重溫黨的誓言，把遺產保護的重任與終身追求目標密切結合，並組織全體村民對村中「牛肚」、「牛胃」、「牛腸」等水系進行了義務清淤泥，所有這些都是兩古村落村民的自覺保護行為。

（三）保護實施情況

從 2001 年，黟縣政府開始發布通告，嚴禁在西遞、宏村兩地進行違法亂拆亂建和破壞遺產的違法建設活動，在核心保護區內的建設一律凍結，嚴禁新建和改建與古村落不相協調的建築物、村內道路及公共設施等。對違法違章建設，一經發現，由鎮政府，縣建設、國土、文物、旅遊等職能部門密切配合，綜合執法，立即拆除，決不姑息。自 2001 年以來，西遞處理違章建築 29 戶，建築面積 420 坪，封牆門洞 3 個；宏村處理違章建築 53 戶，建築面積 1221 平方米，拆除違章攤販 1353 平方米，封牆門洞 22 個。在整治過程中，對違法建築的涉案人員堅持依法予以嚴厲查處，先後有 1 人被法院依法判刑，10 人被警方部門依法拘留，有力地打擊了亂拆亂建的違法行為和破壞古居民的行為。

而對住房特別困難確需建房或維修房屋的農戶，西遞實行公示制度，公示上牆，未接到村民反映的，才能按審批程序逐級報批，至今已公示 12 戶，其中建房 1 戶，維修 11 戶。同時發布了違反景區管理辦法扣分公示制度，對明顯輕微的未批亂拆建、私設廣告牌、攤位亂移亂擺戶除責令恢復外，一律按村規民約公示扣分，已扣分 13 戶，並與年終分配古居民資源保護費掛鉤。

正是因為當地政府和居民對這些古建築和文物的保護，使得西遞、宏村有了更充足的資源條件，走在古村落發展的最前端。但是這兩個地區卻採取了兩種截然不同的方式來進行業地的旅遊開發，讓人們更深地認識到究竟怎樣的開發才是最有效、最適合的方式。

三、西遞與宏村開發模式的比較

西遞與宏村自八十年代中期即開始了旅遊開發的探索之路，經過十多年的努力，旅遊事業得到了快速發展，其中，西遞遊客流量從 1986 年的 147 人次增加到 2000 年的 25 萬人次。

而入評世界文化遺產更是給宏村、西遞及當地政府帶來了滾滾財源，1986 年整個西遞村的門票僅為可憐的 1700 元，1999 年為 329.8 萬元，到了 2003 年門票收入猛增到 866 萬元。

宏村的門票收入變化更大，黃山市旅遊局的統計數字顯示，1999 年入評世界文化遺產之前全村的景點門票收入僅為 59.33 萬元，而 2003 年則猛增為 723 萬元，這還是在全國旅遊受 SARS 影響嚴重的情況下的收入。

目前西遞和宏村的主要旅遊收入來自於門票收入，價格都為 55 元／人。

（一）西遞的以村鎮為主體的開發模式

據黟縣縣委宣傳部副部長江長全介紹，西遞村的旅遊經營採取「全民辦旅遊」的方式，村辦西遞旅遊服務總公司負責，每年門票收入的 80% 用於公司擴大再生產、員工薪資獎金、稅收、對外宣傳推廣及擁有西遞村戶口的村民的年終分紅等；20% 上繳作為縣文物保護基金，其中的 40% 由旅遊公司用於西遞村的遺產的

保護與維修；其中的 60% 由縣政府統籌安排用於全縣旅遊文物景點的管理與修繕等。

可以說，西遞的旅遊發展是與社區緊密相連的，不僅真正帶動居民致富，還使居民有機會參與旅遊開發活動。目前，村民每年都可以在村旅遊收入中得到一定的經濟補償，同時，有能力者還可以進參與旅遊開發，獲得就業機會和商業機會，以及優先被僱傭的權利等。而對遊客開放的居民每天還能得到一定數額的補助，並擁有在家中對遊客銷售旅遊商品和當地特產品的權利。而旅遊業的快速發展，又帶來了其它相關行業的興起，飯店、賓館、酒樓、旅遊商店、古玩市場、歌舞廳等應運而生，解決了 80% 以上勞力的就業問題，村民的年人均收入大幅度提高，2000 年為鄉財政提供的財政收入是辦旅遊前的十四倍之多。旅遊收入增加了，集體有累積，有累積就有一定的資金辦公益事業，給村民帶來更多的實惠。

當然，一定會有人要問，為什麼當地居民都有可以謀生和賺錢的管道了，還要對其進行經濟補償或是補助呢？古村落地區的旅遊開發是對當地完整保存的古建築的開發，同時，當地居民的生活、風俗習慣及生產方式等，都是無形的旅遊資源。而當地居民作為利益主體之一，所承擔了開發過程中的各種隱性成本，包括資源、環境、社會成本等等。若在進行開發時，不考慮到當地居民的要求，讓其非但不能從開發中受益，還要受到由於開發所帶來的消極影響時，居民可能會產生牴觸的情緒，不僅不合作，甚至會產生對抗的行為。

（二）宏村的開發公司為主體的開發模式

儘管西遞和宏村兩地相距不遠，可是在宏村的旅遊業發展過程中，就出現過上述類似的問題。如宏村村民聯名上訪、上訴，有意「用牛馬糞塗在牆上」，拒絕讓遊客參觀，村民私下帶遊客逃避檢票口進入宏村旅遊景點及其他破壞宏村整體旅遊形象的行為等；經營者常因當地居民的不接納、不配合、不斷上訴、上訪等而疲憊不堪。究其原因，還是從宏村開發經營的發展開始吧。

宏村旅遊業營運機制的發展大體經歷了四個階段：1986 年以前為萌芽階段；1986—1996 年為黟縣旅遊局經營階段；1996—1997 年為營運機制探索階段；1997 年以後為京黟旅遊開發總公司經營階段。

1986 年以前，宏村沒有真正意義上的旅遊產業。所以，1986 年黟縣旅遊局買下宏村內重要景點——「承志堂」並對外開放，標誌著宏村旅遊業的真正起步。黟縣旅遊局一直經營著宏村旅遊業，直到 1996 年 6 月。在這一階段，政府作為企業主體代表全體人民行使所有權，委派官員擔任經營者，政府對其代理人的管理行為進行監督與制約。這種營運模式屬於典型的行政型企業營運模式，其最大特點為政企不分，導致企業治理行為的行政化，具體表現為企業經營目標的行政化及經營者人事任免的行政化，其直接後果是企業治理邊界模糊和責任主體的空位，使得企業失去應有的活力，並產生高昂的營運成本。這一階段宏村旅遊門票收入、旅遊總收入總體呈增長趨勢，但增長緩慢。

1996 年 6 月因種種原因黟縣旅遊局把經營權交給宏村所在鄉鎮──際聯鎮。這一階段（1996—1997 年底）是黟縣政府對宏村旅遊業營運機制的探索階段，探索行為受國有企業改革方針、政策影響較大。黨的十五大召開以後，黟基金項目：安徽省高等學校跨世紀學術與技術帶頭人後備人選資助項目，縣縣委、縣政府積極響應黨中央號召，將旅遊局對宏村旅遊業的經營權轉讓給社會。

1997 年下半年在北京召開的安徽省旅遊貿易洽談會上，黟縣經過與北京中坤科工貿集團的艱難談判後達成協議：由該集團租賃經營黟縣境內包括宏村在內的三個主要古村落和以餐飲、住宿為主的中城山莊（原黟縣政府招待所），經營期限為 30 年，但當時並沒有經過資產評估。與此同時，北京中坤科工貿集團在黟縣成立全資子公司──京黟旅遊開發總公司，負責宏村旅遊景點的日常經營活動。從此，宏村旅遊業經營機制步入了新的階段──「變相的」企業治理階段。這種「變相的」企業治理階段仍從屬於傳統營運模式。因為現代企業營運模式的主要特徵為：獨立的法人資格、明確的產權關係、完善的法人治理結構。但是在這一特定時期，模糊的產權關係的租賃經營仍給宏村旅遊業帶來一些發展，宏村的旅遊門票收入，1998 年、1999 年分別達到 24 萬元和 100 萬元以上，此時宏村旅遊業煥發出了新的生機。

為什麼宏村旅遊業營運機制會發生這麼大的轉變呢？這主要受國有企業產權制度改革的影響。由於國有企業產權制度的缺憾，造成了國有企業在市場競爭中的生存危機。首先是產權主體虛置，

產權邊界模糊，造成所有者與經營者之間不對稱的責、權、利結構。往往有權利的沒有責任，有責任的沒有權利。當經營者行使其經營權時，政府部門可以干涉；而當經營不善時，無論是政府部門，還是經營者，都不願承擔最終責任。企業改革目的就是要形成「誰投資、誰所有；誰決策，誰負責」的局面。政府部門按照市場經濟規律進行宏觀調整，為企業提供訊息服務、中介服務、諮詢服務和技術指導服務。國家按照投入企業的資產享受所有者權益，對企業的債務承擔有限責任；企業對全部法人財產可以依法獨立自主經營，並承擔自負盈虧的責任。

從宏村旅遊業營運機制發展歷程可以看出：同一個企業，不同的營運機制帶來了不同的效益。將宏村的經營開發權出讓給黃山京黟旅遊開發總公司後，正規公司的介入的確給宏村旅遊業的發展起了巨大的推動作用，宏村的名聲響了，旅客蜂擁而至，絡繹不絕。但是由於種種原因當地的農民並未從中收益，相反，村子被承包後，很多農民導遊失去了就業機會，農民沒錢租鋪子賣東西，每年得到的補助又少的可憐，只能靠務農、外出打工來討生活。宏村的以開發公司為主體的開發模式並沒有根本地改變當地居民的生活貧困狀況，也沒有使當地經濟得到實質的發展。

在宏村旅遊業發展過程中，當地居民和中坤科工貿集團之間的利益分配關係確實是經歷了曲折的發展歷程：1997 年黟縣政府與中坤科工貿集團磋商達成協議，其中與當地居民利益有關的主要內容有：門票收入 4% 交給鎮政府，門票收入 1% 交給村委會，給當地居民每人每年補貼 15 元等。另外，據黃山市旅遊局有關人

士介紹，在 1999 年，京黟旅遊公司曾經分別與宏村鎮及宏村村委會簽訂過一個補充協議，規定每年門票收入的 95% 為公司所有；1% 歸宏村並由京黟公司再支付 9.2 萬元；4% 歸鎮政府並由京黟公司再支付 7.8 萬元。

僅是數字上的比較，我們就可以看出，儘管西遞其中每年門票收入的 80% 被公司分派作一些用途，但由於西遞旅遊公司是當地政府組織、當地居民參與為主體的一個公司，等於相當部分的門票收入是為當地居民所得、所用。而京黟旅遊公司從每年的門票收入中就掠走 95%，更重要的是，它的開發是無視於多數宏村當地居民的，當地居民參與程度非常得低。有項關於兩個村落的調查顯示：雖然村民普遍承認旅遊業在本地經濟中的重要性，但在一些關係到個人及家庭的旅遊就業程度、旅遊受益方面的影響指數上還是很低的。如：「旅遊提供了更多工作機會、由於發展旅遊業，我有更多錢可以花、現在我們家多數人從事旅遊相關工作」的指數上，西遞要明顯高於宏村。據統計，西遞居民的人均年收入由 1978 年的 120 元已增加到 1999 年的 4666 元。而宏村每年從京黟旅遊公司經營中分得僅 3-4 萬元，卻在「發展旅遊只對當地少數人受益」調查的指數上較高。

因而，對於古村落型旅遊企業來說，在探索科學合理的營運機制過程中，如何處理好當地居民與經營者的關係，如何處理好所有權與經營權的關係以及如何面對旅遊企業自身的發展困惑等問題值得我們深入地思考。

尤其因為近年來國家宏觀經濟迅速發展和 2000 年宏村成為世界遺產等因素，使得宏村旅遊業快速發展，經濟效益迅速提高，當地居民開始不滿足於 1997 年協議中與自己利益有關的條款，開始採取各種手段、透過各種途徑，如上訪、上訴等，要求取得經營權。2001 年黟縣政府、京黟旅遊開發總公司與宏村村民協商對原協議進行適當修改，其中與當地居民利益有關的主要內容有：門票收入的 8% 交給村民，3.4% 交給鎮政府，1% 交給村委會；宏村景點內參觀戶（私人住宅對遊客開放的古居民住戶）每年可得 6000—8000 元不等；2001 年，給當地居民每人每年補貼 160 元；優先安排本地居民從事非技術性事務，如突擊性打掃環境工作等。

　　古村落地居民在現代旅遊企業中具有雙重身份：一是由於當地居民所擁有的古居民產權等而構成了現代旅遊企業的股東之一；二是由於旅遊業較快發展而影響當地居民正常生活秩序等使居民成為旅遊業發展的重大利益相關者。這雙重身份決定了當地居民在公司重大問題上應該擁有參與決策權、對公司管理人員的監督權和維護自己合法權益等相關權力。而且經營者應該建立起與居民代表對話協商機制，充分尊重當地居民的權益和意見。1997 年宏村旅遊業經營權轉讓之所以比較順利，其根本原因在於經營者妥善處理了與當地居民之間的利益關係。宏村古村落轉讓經營權時，給予居民一定經濟補償是應該的，也是必須的。

　　臺灣作家龍應台對京黟旅遊總公司每年拿走高比例的門票收入曾經表示非常不解，「而且這個契約一簽就是三十年，真是不

可思議！」龍應台認為，當把公有財產委託給私人的時候，有一個核心的考慮，就是如何不讓公有財產變成「圖利他人」的工具，即如何保障其公共利益。當然也要考慮讓經營者有經營動力，如果完全無利可圖，就沒有人會做，所以「在如何保障它的公共利益和也讓經營者有利可圖之間保持平衡，就是對決策者最大的考驗」。

（三）開發的新篇章

2004 年 2 月 15 日，中國國務院下發了《關於加強中國世界文化遺產保護管理工作的意見》（國辦發〔2004〕018 號），其中第二條第三款規定，不得違反國家有關規定，將世界文化遺產租賃、承包、轉讓給個人、社會團體或企事業單位經營。已經租賃、承包或轉讓的，省級人民政府要進行檢查，對違規的要限期糾正。第三條第二款規定，世界文化遺產保護範圍內的經營項目實行特許經營，並將有償出讓的收入用於世界文化遺產的保護。根據「收支兩條線」的原則，世界文化遺產的門票收入要實行專戶集中統一管理，並全部用於世界文化遺產的保護管理。這麼看來，即便京黟旅遊總公司已經調整了門票收入的分配，但對於像宏村這樣寶貴的世界文化遺產來講仍是大大不夠的，尤其在景區內古建築、文物和無形資源的保護上，該公司的維護等投入仍然只是杯水車薪。

宏村的經營權的分配面臨著制度性的難題。據悉，黃山市建委正在聯合中山大學建築規劃學的知名學者對此進行調查研究，

目前尚無定論。而另一方面，短時期內，西遞採用的村鎮為主體的開發模式確實是頗見成效，而且是得到廣大當地居民的支持，但是這種模式主要依靠自身力量，經營管理的思路難免狹窄，會對其旅遊業的發展規模及社區的進一步發展有限制性的影響。

對此，黟縣縣政府官方網站上推出一個名為「西遞、宏村古村落保護項目」的招商說明該項目披露，縣政府計劃投資1560萬元人民幣建兩個新區。黟縣縣委宣傳部副部長江長全解釋說，在這個項目中，縣政府無意將原住民遷出去，而是要將兩村落自然增長而當地無法安置的人口進行遷移，同時為瞭解決旅遊業發展帶來的汙染問題，另建新區刻不容緩。

目前西遞村新區150畝，宏村280畝，都已經審批規劃完畢，居民需要按開發商的價格購買新區的住房，「只有優先權，沒有優惠」，因為「世界遺產已經讓村民受益很多，他們在家門口可以做生意」。

龍應台認為，宏村的未來發展具有三種可能性：一種是最純樸的農民生活在其中，在池邊洗衣服、洗菜，鄰里之間聊天；第二種就是把居民全都遷走，只留下空的建築博物館給遊客參觀；第三種情況就是把原住民遷走，房子修好，再讓商人們入住進行經營活動，變成純粹的旅遊項目。「這三種方式，對保存文化特色和歷史記憶而言，哪一種最有魅力？」龍應台說，如果你只想賺錢，那麼最具魅力的狀態恰恰也是旅遊收益最好的時候，這是一種正向的對比關係。也就是說，不談什麼公平正義、自然生態、

永續經營等等抽象原理，就是在商言商，用公平合理的制度去保留原居民的生活方式也是唯一能保證母雞繼續生金蛋的方式。

第五節　限制古村落地區可持續發展的因素

以上是中國開發較早，取得了較好效益的西遞和宏村兩個古村落的開發模式的介紹。隨著人們對這種古樸民風民俗和悠閒放鬆生活的追求，以及越來越多的媒體報導，各地的古村落如雨後春筍般出現。

目前，在中國保存比較完好的古村落大約有上百個，主要分布在江蘇、浙江、安徽、江西、湖南、廣西、貴州、雲南、吉林、廣東等地，但總體而言，中國古村落地區的旅遊開發仍處在初級階段，許多古村落地區由於資金的缺乏，缺少對古村落建築和其他設施條件的保護。而另一方面，有些政府與企業急於從古村落旅遊發展中獲取經濟效益，急功近利，在保護措施不當的情況下，進行破壞性的開發，損害現存古村落良好的旅遊資源。古村落旅遊開發中存在的各種問題，必然會制約其可持續的發展。由於本文在完成過程中參考了諸多古村落地區的情況，不是某一個地區存在著所有的限制性因素，而很多方面確實具有廣泛的參考意義的，因而在這裡一一列出。

一、發展與地區承載力的不協調

　　基礎設施建設與古村落旅遊發展的不協調。古村落旅遊的開發不少，可許多地區基礎設施薄弱，交通和通訊條件差，旅遊服務設施不到位。古村落內農家餐廳和旅舍較多，符合了遊客樂於體驗農家生活的願望，但設施簡陋、清潔衛生條件較差，都在影響著遊客在旅途過程中的消費狀況以及對古村落地區的宣傳效應。而有些發展較早的古村落地區受外來影響較大，在古村落內和周邊修建與整體建築環境不合時宜的旅館、飯店，嚴重破壞了古村落整體協調性。

　　各種汙染帶來的不協調。進行古村落的旅遊開發，對其汙染影響較大的主要有旅遊者湧入造成的各種「旅遊汙染」及當地進行開發所帶來的汙染。遊客的大量湧入作為一種「外來變量」，打破了原有的生態平衡，必然會汙染當地環境，其中包括水體汙染、噪聲汙染、垃圾汙染、廢氣汙染等。一個地區的旅遊開發是以該地區的承載力為基礎的，古村落地區多是依山傍水而建，生態資源與古建築都較為脆弱，開發也給古村落地區的環境帶來沉重壓力。

　　傳統農業與生活方式的遺棄。發展旅遊帶來的效益確實顯著，卻也讓古村落地區的居民受到外來價值觀的負面影響。許多人盲目追逐經濟利益，放棄原有的農耕生活，身著民族服裝出售各種旅遊紀念品，拆掉居民改做旅館、店舖，商業化氣息侵蝕古城的純樸民風。同時，遊客的大量湧入使當地的消費品和服務也隨之

漲價，對當地居民原有的生活帶來了很大不便。就如同西遞雖然在旅遊發展的帶來的收益上要高於宏村，同樣的它在「旅遊導致當地物價上漲」指數上也明顯高於宏村。

<h2 style="text-align:center">二、規劃開發與可持續發展的不協調</h2>

古村落地區的建設與資源開發除了要以其內部因素為基礎外，還受到包括遊客具有的社會背景文化、思想觀念、生活習性和旅遊行為，以及外來投資者的投資觀念、商業行為等因素在內的外部因素的影響。如果只注意到古村落地區對遊客的單向吸引力，不顧及其內外部因素的協調，就容易出現與可持續發展相悖的盲目開發。

1．環境意識薄弱

古村落地區的旅遊經營者與從業人員、當地居民，由於地處相對落後的地區，受自身文化水平的制約，其環境保護意識相對薄弱。他們在發展旅遊的過程中往往更加注重經濟效益，而較少關注地區的環境效益及社會效益，更注重設施建設，輕視地區環境營造，相對地增加了過程中的環境成本，又有可能形成邊開發邊破壞邊治理的惡性循環。

2．旅遊開發超前化

由於旅遊開發可以為古村落地區帶來巨大的經濟效益以及不可估量的社會效益，一些地區政府及開發商在沒有進行科學合理

的開發條件論證的情況下，盲目的開發，放寬政策鼓勵居民發展相關服務業，造成當地經濟與社會環境的承載力、基礎設施與旅遊服務設施接待力的不協調，要麼遇到資金短缺，旅遊供給不足，要麼缺乏市場吸引力，破壞了古村落地區的形象，也使一些資源造成了不可挽回的損失。

3．各部門之間利益分配的不均影響發展

旅遊開發中，經常會出現政府部門要貫徹可持續發展的原則，極力主張對居民進行嚴格保護，而旅遊開發商往往出於經濟利益驅動，積極要求對居民進行開發，過度的保護與開發對古建築和居民對旅遊的發展態度產生不利的影響。而當地居民沒有分享發展旅遊帶來的利益，卻承受環境破壞、生活受干擾、價值觀念衝突的不利影響，會導致當地居民對發展旅遊懷有不滿情緒，極大地阻礙了旅遊的發展的問題。

三、旅遊與經濟發展之間的不協調

1．純粹的古村落旅遊具有明顯的季節性，節假日的集中造成旅客出遊期的集中，旺季時當地居民就從農業上走出來從事旅遊業，在淡季就會帶來大量人員賦閒，不利於當地經濟發展。古村落地區一、二產業相對薄弱，旅遊業本身的脆弱性容易在意外出現時，給當地經濟效益帶來巨大的影響。

2．對於古村落旅遊而言，完整而有歷史、文化價值的古建築以及村落所依附的青山綠水是其發展的依託，傳統的農耕、勞作方式等旅遊產品也同樣吸引人們。除去自然的古居民、牌坊、祠堂、街區，如果古村落地區開發中，開發商輕易將對居民等建築的修繕演變成一些人工景點的修建，遷出居民，就無法吸引那些追求鄉村生活氣息和氛圍的遊客，失去古村落氣息的旅遊開發會直接影響當地的經濟發展。

四、主客文化差異的不協調

1．主客互動關係

旅遊開發對古村落社會文化除了有積極影響，不同地域文化的差異對主客雙方也都會產生影響。當地居民對遊客消費方式、價值觀的盲目仿傚，會給當地的文化傳統造成衝擊。居民對旅遊者感到好奇、有趣的經歷習以為常、缺少興趣，會打消遊客高昂的興致，影響其旅遊收益。而隨著鄉村旅遊的發展，遊客的增多，非古村落文化逐漸滲透，古村落文化存在被異化、削弱的趨勢，從而影響到古村落旅遊發展的可持續性。

2．文化韻味開發深度不足

目前，到古村落地區旅遊的形式仍以觀光型為主，文化性、參與性也不強。古村落建築僅是這一區域內文化的載體，而人們對古村落文化的理解比較片面，眼光侷限在一些看得見的實物上，

忽視對該文化內涵的深刻挖掘。比如西遞和宏村所代表的徽文化，地處皖南地區的許多村落都留有痕跡，如歙縣棠樾、許村、徽州區呈坎村等，各有特色。但對文化的片面理解使得許多古村落開發的居民、牌坊、祠堂等旅遊產品趨同性較強。開發商簡單地複製文物、景點，導致「偽文物」「偽文化」現象出現，損害了景觀的完整性和真實性，也影響了真正徽文化的發揚和價值利用。

五、宣傳促銷力度不夠

1．「酒香也怕巷子深」。其實，中國擁有古村落資源的地區並不少見，可近年來只有宏村、西遞因 2000 年申請世界遺產成功而名揚海外。像廣東嶺南五邑僑鄉文化區，閩、粵、贛客家文化區和湘鄂東西土家族文化區等地都有寄予深厚韻味的古村落群。由於當地經濟較落後，沒有足夠的資金宣傳，旅客對客家土樓、湘西吊腳樓、八卦村等建築文化瞭解都比較有限。古村落旅遊經營者宣傳促銷意識淡薄，侷限於較為狹窄的人際範圍，許多現代化訊息傳播手段都未加利用，大大地影響了古村落旅遊的影響範圍。

2．區域內缺乏統一宣傳。由於產品存在雷同性，省區內各古村落地區旅遊宣傳不集中、各自為政，沒有形成「古村落文化旅路線」。同時，由於宣傳力度不夠，同類產品競爭激烈，各古村落為保障自己利益爭奪客源，削弱彼此實力和優勢，內部分割市場日益嚴重，使得古村落的開發越多，收入越少，無法取得經濟收益進一步保護和開發當地的鄉村旅遊。古村落旅遊發展至今天，

黟縣已不再是一枝獨秀了，有資料表明，起步相對晚於黟縣的江蘇周莊、同里、浙江烏鎮等江南水鄉古鎮，與黟縣有著類似的旅遊概念，而發展速度卻遠遠快於西遞、宏村及周邊地區。怎樣展示徽州純樸、地道的文化，怎樣與黃山及其風景區相結合，利用客源優勢實現西遞、宏村的可持續發展都成了地方政府整體規劃的目標所在。

第六節　古村落地區旅遊開發的建議

在瞭解了西遞與宏村的保護實施情況與具體開發方式之後，我們又發現古村落在堅持可持續發展的過程中，仍有很艱苦的困難要克服，在這一過程中，需要進行決策開發的當地政府部門及旅遊開發企業在以下四個方面進行把握。

一、旅遊影響效應具有階段性

有調查顯示，旅遊發展對西遞、宏村古村落經濟、社會文化及環境影響隨旅遊發展程度而有所差異結論如下：旅遊影響效應在旅遊發展比較早的西遞村表現非常明顯，其次為宏村基本處於旅遊發展的初期階段，對環境和社會文化的影響作用相對較弱。這在一定程度上反映了古村落的旅遊影響效應具有 Doxey 和 Milligan 提出的旅遊目的地社區居民態度發展階段性的特點。對此，在旅遊發展中西遞村要儘量減少旅遊發展對環境和社會文化帶來的不良影響，防止古村落的過分商業化趨勢，宏村則需防微杜漸，創造良好的旅遊環境和社會文化氛圍。

古村落地區政府和旅遊開發企業一定要從當地的實際情況出發，不能極致的保護，更不能不顧一切的開發，要視其所處的合適的發展階段來。

二、協調保護、規劃和旅遊開發的關係

能夠保存比較完好的古村落大多偏遠而封閉，就像皖南古村落這樣，其古村落的環境也具有脆弱性。隨著旅遊的開發，人們對旅遊帶來的經濟利益過度的追求，以及旅遊所帶來的文化衝擊，使古村落的社會文化環境和自然生態環境最易受到破壞。在實際工作中，地方政府部門雖然已經意識到古村落保護的重要性，但苦於財力有限，對古村落保護的投入存在嚴重不足，因而多數採用透過旅遊開發為保護古村落創造資金條件，可是旅遊開發商在經濟利益的驅動下常常使得地方政府的願望事與願違。可見古村落的保護和旅遊開發互為制約，互為發展，地方政府應該透過制訂古村落旅遊發展規劃協調好二者的關係，古村落的保護、規劃和旅遊開發成為古村落旅遊持續發展的生命軸線，而且無論在何時，保護都是開發的基礎，只有將古村落保護好了，才使其成為旅遊開發充分的資源。

三．地方政府和社區村民的參與

在古村落的旅遊開發中，地方政府和社區村民是影響旅遊發展的兩個重要因素，大力發揮這兩個因素的作用，才能將古村落的可持續發展堅持下去。

（一）進一步加強政府的主導作用

1‧制訂相應的政策法規。

儘管至今中國未將旅遊法頒布，對於發展處於初級階段的古村落旅遊來講，相關法律的欠缺會影響其健康發展，但可以看出，各地政府根據區域內情況，已經制訂了旅遊法規法令規範古村落旅遊開發，設置必要的執法機構，並實施法制化管理，這對古村落地區長遠的發展是十分必要的。但是，執法力度仍然不夠，進一步說，能夠從思想意識上使當地居民培養起熱愛家鄉、熱愛當地文化的自豪之情，才是抓住了核心的問題。與此同時，政府還要制訂財政、金融、稅務、價格、工商管理、交通運輸、招商引資、出入境管理等方面的一系列產業政策，引導與鼓勵擁有古村落的農村地區優先發展，引導財政資金向旅遊業傾斜，為旅遊業發展提供基本條件。透過發展古村落地區的旅遊發展，帶動周邊地區的共同繁榮。同時，政府還要制訂生態環境政策來約束開發過程中盲目追求經濟利益，而破壞生態環境的開發行為出現。

2‧營造良好的投資環境

對古村落地區進行開發，首先要解決其基礎設施的建設問題。如果想實現其周邊大中城市居民一地重遊的話，一定要使交通條件便利，而企業沒有如此強的經濟實力進行建設，這就需要國家大力支持。同時，在促銷宣傳工作中，政府應該發揮領導作用。前面已經提到宣傳促銷的必要性，而一個地方旅遊業知名度的打

響，要靠政府資金上的支持，而且同一省內的相關或者互補的旅遊產品一同推出，有利於古村落地區被更多客源市場接受。例如，武夷山是世界遺產地，擁有名牌優勢效應，在旅遊旺季來臨之前，隨著武夷山路線的推出，同時宣傳武夷山的城村、曹墩村等鄉村旅遊地區。以武夷山為龍頭，古村落旅遊地區為補充，面向海內外市場推出巨大吸引力的產品組合。

另一方面，政府還要積極引進對開發和保護當地社區經濟社會發展有力的投資，幫助當地居民成功建立和管理古村落自己的旅遊企業，支持古村落旅遊的文化遺產保護、基礎設施建設和人力資源培訓，並有條件地對古村落旅遊企業進行資助。

3．政府協助提高旅遊地形象

古村落旅遊進一步發展的要求就是樹立旅遊地良好的形象，中國的古村落旅遊在日韓、歐美市場得到很多人青睞，但是地區之間的古村落旅遊開發沒有鮮明的區分，無論是在旅遊產品包裝推廣上，還是在做宣傳促銷上，都不給遊客留下太深刻的印象，不利於古村落旅遊的長期發展。政府作為古村落地區旅遊開發的領路羊，在提高旅遊地形象上有著義不容辭的責任，同時，提升旅遊地形象需要有足夠的資金支持，有系統的理論和規劃體系，一般的開發商或企業沒有如此強大的實力進行。而且，政府可以對區域內的旅遊資源加以統一規劃，使該區域範圍內的古村落旅遊形象擁有一致性和相互獨特性。

（二）強化社區參與力度

社區居民是與古村落地區自然歷史和文化資源關係最為密切的，他們是真正掌握本地區歷史文化價值和進行環境保護的主體。而環境、歷史、文化及民風民俗的保護和發展，僅靠環保部門、旅遊部門和旅遊者是難以實現的。重視社區參與對於旅遊發展在於：

1．社區居民是環境保護的主體

從生態環境方面分析，古村落既是村居民住的場所，又是吸引遊客前來的重要吸引物，如果僅靠政府發布幾部法規約束，開發商僱用一定人員進行環境維護，而村民們依舊我行我素，保有原有的生活習慣，將汙水、汙物隨意處理排放的話，古村落地區能否作為旅遊吸引物且不說，居民賴以生存的居所得不到適當的保護，於個人是私有財產的損失，於國家就是一種文化的流失。這就迫切需要有關部門加大力度向居民宣傳教育，強調古村落自然生態環境好壞不僅關係其生存狀況好壞，還直接決定其對遊客的吸引力，進而決定村民現實和將來的切身旅遊經濟利益，保護古村落的自然生態環境就是保護他們的經濟利益，保住自己經濟收入這一切身利益就成了社區居民保護自然生態環境的最大和永久的動力。

2．社區居民是文化傳承的關鍵

古村落地區以鮮明的特色吸引旅客，不單是古村落建築的秀美和韻味。幾百年歷史的沉積，使得古村落地區的小巷、古樹、粉牆青瓦、微波蕩漾，都承載著與別處不同的文化底蘊。然而，科學和經濟進步發展，越來越多的年輕人追求新的生活方式，走出古老的建築，脫去傳統的服飾，遠離地方語言與傳統習俗。空留下建築和裝飾，文化沒有了可以繼承和發揚的載體，就失去了靈魂和閃光點。旅遊者的前來，是對古村落文化旅遊資源價值的認同，使村民在實際中認識到自己文化的旅遊價值和經濟價值，使社區居民逐漸認識到文化作為當地旅遊的致勝點，並進一步認識到保護這些文化就是保護自己的經濟利益。民族文化的保護在經濟方面動力的支持下，才能得到有效的貫徹。而當地居民旅遊意識和服務技能缺乏，需要進行古村落歷史和民族文化等方面的知識培訓，提高他們的文化保護意識，特別是對年輕一代的傳授。在對古村落歷史文化進行研究和整理中，居民是最具有發言權的代表。

3．社區居民是經營管理的重要參與者

古村落居民雖然不是當地旅遊開發的直接決策者和管理者，但是他們作為當地的行為主體，其參與性會影響到古村落地區旅遊的發展狀況及趨勢。開發中，如果居民不情願進行的項目，政府採取行政手段等得以實施，容易造成居民對旅遊發展的不滿。由於其受地區經濟水平的限制，對旅遊知識、社區參與意識、服

務理念瞭解較少，要使其成為旅遊開發過程的主要管理者還是困難的，但是居民才是旅遊開發影響的直接承擔者。如果說古村落旅遊開發以遊客的需求為導向，那麼，它就是以當地居民的需求和實際情況為基礎的。可以說，如果合理滿足當地居民的生活需求，當地居民作為內燃動力機所產生的能量是其他任何主體所能望其項背的。

因而，在古村落旅遊發展中地方政府和社區居民建立良性的互動機制十分重要，地方政府在保證旅遊投資者一定經濟效益的同時，更要強調社區居民的參與，能給他們帶來經濟利益，解決當地居民就業，培養其從事旅遊的一些基本技能，提高村民的素質，幫助他們形成良好的平衡心態，使他們能以更積極的態度參與旅遊、支持旅遊和愛護古村落環境，從而確保旅遊的可持續發展。

四、經營管理模式多樣化

各地區擁有的資源及基礎設施的情況確實不同，因而因地制宜的管理方式非常重要。比如上文介紹過，西遞和宏村兩個古村落旅遊開發模式不同，形成了與社區居民不同的合作程度，進而對旅遊和社區發展都產生了不同的影響。

同時，還有的地區建議把有意願協助政府開發鄉村旅遊的居民和家庭以統一的設計標準維修，以技術隊重新維護裝繕的房屋為示範，達到統一的標準和要求，像印度、巴基斯坦一些地區一樣形成有規模的古建築群落。可是，遊客既然是追求原汁原味的

古村落特色，達到一定標準的統一修繕就使古村落的建築失去了獨特的價值。個人觀點認為，現階段，古村落鄉村旅遊的發展還沒有達到一個規模化的程度，以類似於飯店業一樣統一的裝修、包裝，仍然有難度。

而且，除去西遞與宏村的開發模式以外，還有貴州省平壩縣天龍鎮的「政府 + 公司 + 農民旅遊協會 + 旅行社」的模式，儘管天龍鎮不是古村落地區，但作為仍然保有幾百年前的生活習俗和傳統的古鎮，其開發模式還是有其成功之處的。在「天龍模式」中：政府負責規劃和基礎設施建設，強化發展環境；公司負責經營管理和商業運作，避免了村民和錢直接打交道；農民旅遊協會負責組織村民表演、導遊、工藝品製作、提供住宿餐飲等，併負責維護和修繕各自的傳統居民，協調公司與農民的利益；旅行社負責開拓市場，組織客源。各方面按照分工各負其責，並享受合理的利益分配，這樣既有效地避免了農民從事旅遊業可能造成的過度商業化，又最大限度地保持了當地文化的真實性。

另外值得注意的是，雖然有些古村落地區具有開發旅遊的自然歷史條件，但由於其資源比較脆弱，若是開發，極有可能成為不可再生資源，使國家、當地居民和旅遊者都白白蒙受損失，所以在開發地區旅遊時要做到因地制宜，用可行性分析做出論證，再分析是否開發。另一方面，對此類地區不開發並不意味著任其發展，對其進行適當的保護還是必要的，以便尋找開發的合適機會予以利用。

其實在各地區旅遊開發中，旅遊吸引物無非都作為一個資源招徠人流，遊客在前來旅遊的過程中對目的地由最初的感興趣到瞭解、喜歡，旅遊目的地要抓住這個時機將旅遊業的發展與展示其他產業的機會相融合。同時由於旅遊資源本身具有的脆弱性、季節性強等弱點，使得有些地區發展旅遊業只是一個契機，能夠利用現實的旅遊者資源，在旅遊業運作的同時，展開其他服務業，達到使觀光旅遊向多層次旅遊的發展，更能夠為當地其他產業的騰飛提供更多的機會。

第七節　案例評析

可以說，現今越來越多地區的古村落資源被發掘，無論是當地政府還是旅遊開發企業都是很想將這塊肥肉咬下去的，而我們也看到了古村落開發不僅僅是對現存有形資源的保護和開發，更重要的是對當地居民一種生活方式、民俗風情以及文化的保護與發揚。真正吸引人們嚮往和前行的不只是一堆木頭或石礫堆出的建築，那種與世無爭、桃花源式的鄉村生活，醞釀了近千年的特有的徽州文化、楚文化及其他文化，才是真正的原動力。

儘管西遞與宏村同時入選為世界文化遺產名單，但二者所走開發之路影響了它們各自的發展，也為眾多古村落地區發展提供一些適合自己的開發模式的思路，而不只是一味地盲目，失去地區特有的優勢和內涵。

另外，由於旅遊開發企業不是開發中必不可少的條件，本文中沒有詳細闡述。但是，經營古村落地的旅遊企業有其特殊性，在發展過程中也會存在一定的困惑，如缺乏優秀的管理人才等。現在的宏村已經成為人才「培訓站」，進站的年輕人來到偏僻的宏村很快就會離開這個地方。因為適應大城市文化的年輕人在短時間內很難融入到濃厚的、傳統的徽派文化中去，同時邊遠山區薪資水平與大都市相比仍存在較大差距。所有這些都導致京黟旅遊開發總公司很難留住人才。

　　因此，人才本土化值得京黟旅遊開發總公司借鑑，實際上本土化人才在黃山或安徽其他地區比較充足，如黃山學院旅遊系及安徽省其他地區高校培養的旅遊專門人才或經營管理人才等，這些人應該更能較快融入當地文化。同時京黟旅遊開發總公司可以採用多種手段留住人才，提高薪資並不是唯一手段，「金錢買不來責任感」。京黟旅遊開發總公司可嘗試採用現代人力資源管理策略，如西方國家普遍盛行的「員工持股計劃」等，真正做到待遇留人、情感留人、事業留人。特別是貼近徽文化的當地人或者對其有深厚感情的人，學歷水平不應該成為人才進入的壁壘。

　　總之，儘管古村落作為比較有特色的自然和文化資源在旅遊市場上占有一席之地，但是各地區仍是要小心不能將對古村落地區的開發演化成類似主題公園開發般一窩蜂的湧潮，很多自然的、歷史的資源不是金錢和高科技可以挽回的，我們要對我們的祖先還有我們的後代負責任。

思考問題

1‧西遞與宏村的開發模式各有何利弊？

2‧在古村落地區開發面臨的問題中，實質問題是什麼？

3‧除了本文所給出的古村落旅遊開發的建議外，你覺得還應有何補充？

流坑村

——「千古第一村」的保護與發展並行

流坑，又名流溪，或稱瑤石，位於江西省撫州地區樂安縣西南部，北距縣城三十八公里，西去所屬牛田鎮八公里，正處在樂安東南山區向西部中低丘陵的過渡帶上，占地面積 3.61 平方公里，耕地 3,572 畝，山地 53,400 畝。它始建於五代南唐升元年間（937～942 年），興起於宋代，衰微於元代，繁榮於明代，敗落於晚清、民國，至今仍居住著 914 戶人家，近 5000 人口，真可謂「百代不漸，千年不散」，被國內文物、史學界盛讚為「千古第一村」，是「中國封建社會沿革變遷活化石」、「中國耕讀文明的博物館」、「長江流域歷史文化帶的活標本」；一位著名的文史專家用四個字表達了自己的心情：「相見恨晚！」流坑，何以有如此魅力？還是讓我們走進這座千年古村，親身體味一下吧！

第一節　概況

流坑是一個文化累積非常豐厚，古建築群的規模非常宏大，同時，保存非常完整、真實，整個人文環境比較濃厚的一個古村落。於五代南唐升元年間建村，始屬吉州之永豐縣，南宋時割隸撫州樂安縣，至今已有一千多年的歷史。這個村子大都姓董，是一個董氏單姓聚族而居的血緣村落。在中國繁若群星的農業居民村落中，幾千村民都是一個姓的大家族聚居村落已經不多見，而

413

經歷千年的歲月沖洗仍然以強有力的家族宗法制度族居的村落實屬罕見。董氏尊西漢大儒董仲舒為始祖，又認唐代宰相董晉是他們的先祖。據族譜記載，董晉的孫子董清然在唐末戰亂時，由安徽遷入江西撫州的宜黃縣，他的孫子董合再遷至流坑定居，成為流坑的開基祖。宋代是流坑歷史上最輝煌的時期之一，董氏崇文重教，以科第而勃興，成為江右大家族聚居的典型。時有「一門五進士、兩朝四尚書、文武兩狀元、秀才若繁星」和「歐（歐陽修）董（流坑董氏）名鄉）」之美稱。元代，遇兵燹，村子遭毀。明、清時代，村中有識之士，招繼祖業，興教辦學，修譜建祠，對村子加以改建治理，使流坑規範整飭，井然有序，奠定了我們今天看到的規模。明代中期以後，科舉趨微，流坑董氏便利用烏江水路運輸之優勢轉向竹木貿易，並很快得到發展，逐漸在烏江上游占居壟斷地位。商人在經濟上獲利後，又在政治上謀求發展，捐錢買爵，流坑古村逐漸發展成為仕、農、商三位一體的大村落，使流坑村又一次繁榮興盛。從宋初到清末，村中書塾學館歷朝不斷，明代萬曆時有 26 所，清代道光時達 28 所。全村曾出文武狀元各 1 名，進士 34 人，舉人 78 人，進入仕途者，上至參知政事、尚書，下至主簿、教諭，超過百人。江西省有 30 名以上進士的村子僅有 4 個，流坑村是其中唯一一個文物遺址保存如此完好的古村落，實在難得。

1840 年鴉片戰爭以後，國運的衰落，也給流坑帶來了不幸。經過太平天國革命、北伐戰爭、紅軍戰爭和文化大革命的血與火的考驗，這座古典的村落竟比較完整的保存下來。中國共產黨的第十一屆三中全會以後，流坑煥發了青春，各項事業日新月異，

蓬勃發展，它必將超越前人的業績，比歷史上任何時代更加燦爛輝煌。

回顧流坑村一千餘年的經歷，在前五百年，走的是亦耕亦讀的道路；在後五百年走的是亦耕亦讀，又亦工亦商的道路。自給自足的小農經濟的堅韌性和由宗法制度所鞏固、強化的血緣關係，以及儒家理學的傳統思想，是它能夠千年不散、長期繁榮昌盛的關鍵。在董氏家族世世代代堅持不懈的努力經營下，使流坑科舉之盛、仕宦之眾、爵位之崇、經商之富、建築之全、藝術之美、家族之大、延續之久，在吉、撫二州，以至江西全省，都是獨一無二的，在全國也是罕見的，可以說是江西古代文明的代表，中國古代農村文明的典型。在這樣的窮鄉僻壤之中，在不發達的中世紀的生產方式之下，居然能創造如此豐富的物質文明和燦爛的精神文明，這是歷史的奇蹟，人類的驕傲。

第二節　旅遊環境分析

一、資源特色與價值

流坑是中國經歷時間進步最長、古建築群數量最多、民俗民風保留的最久遠、宗法制度維護的最有力、古代耕讀文化最具典型的千年古村落。由於地處偏遠山區，受現代文明衝擊很少，故歷史遺留保存的相當完好。流坑以及其千年來形成的流坑文化，是其他古村落所不可比擬和無法替代的。與其他村落相比，流坑古村落的特色與價值主要表現在如下六個方面：

1．流坑古建築數量眾多，類型齊全，規模宏大

流坑的建築規模宏大、氣勢恢宏，其數量之多、種類之全、規模之大、特色之顯、內涵之深，堪稱全國之冠。現存的 500 餘棟建築中，有明、清建築 260 棟（其中明代建設、遺址 19 棟），類型齊全分別為望樓、宗祠、居民、店舖、寺觀、書院、戲臺、街道、亭閣、牌坊、橋梁、碼頭、水井、古墓、古塔遺址等，可以說，中國古代建築中的各種類型都能夠看到。

流坑古村不僅本身是一個規模宏大的建築群落，而且村內還有頗多的由於數代同堂或以血緣關係聚族而居所形成的建築群組，如「大賓第建築群組」、「星第門建築群組」、「思義堂建築群組」和「處仁門建築群組」，他們規模較大，院內有院，門裡套門，俗稱「村中村」，走進這些建築組群彷彿置身於迷宮之中，其規模氣魄之大，構思之巧妙令人歎為觀止。

流坑村古建築及遺址面積 7 萬平方米，古建築基本保存完好，組群完整，街巷仍為傳統風貌，國內罕見，因此有很高的歷史價值、旅遊觀賞價值、人文科學價值及環境與建築藝術價值。

2．居民建築具有深厚的地方特色，代表了江西本域傳統居民的典型類型和風格

流坑古村的居民建築均為磚木結構式的半樓層樓房，布局簡潔，樸實素雅。

外看，一般為長方形平面，用磚牆圍合，清一色的青磚灰瓦，高峻的馬頭牆，半掩半露的雙披屋頂隱在重重疊疊的馬頭牆後面，馬頭牆造型豐富多樣，有階梯形、弓形、雲形，翹首長空，既可防火，又可防風，還能擋盜防賊。

入內，其格局多為二進三開間，一堂一廳，或前廳後堂，或前堂後廳，面闊三間，明間廳堂，次間臥室，左右對稱。木構穿斗式梁架依使用目的而不同，用木質裝修的「寶壁」、屏門、隔扇將廳堂內部自由分隔，下堂前檐部常做成各式的軒，形制秀美且富於變化。臥室樓高一層半，下層居住，上半層放置東西，廳堂沒有分層，顯得高大寬敞，氣勢極為堂皇。室內地面，以長條青磚橫向錯縫鋪砌。神龕設在廳堂寶壁兩邊側門的上方，左邊神龕內擺有先祖牌位，旁有香燭插座、長明燈、鐵鈴，下有短梯，供農曆初一、十五上燈祭祖之用。堂前均有較為狹小的天井，既供採光通風之用，又取四水歸堂之意，無形中把人與天銜接起來，體現了「天人合一」的情境。

綜合說來，流坑建築，既不同於以官階等級為象徵的宮廷官府建築，也不同於商賈富豪炫耀自己的宏大群體建築，而是植根於江西省歷史上經濟發達，文化昌盛的贛中撫州、吉州土地上，土生土長，自成一格，具有深厚的地方特色的贛派居民建築，代表了江西本域傳統居民的典型類型和風格。

3．流坑古村的整體布局在中國古代的村居規劃思想中獨樹一幟

流坑現存的整體布局是經明代中葉的董燧規劃整治而成的，雖經歷了千餘年歲月的風雨，也屢遭兵匪的破壞，但經細心整治修復後，至今仍基本保存了明嘉靖，萬曆年間的格局，村落被人工挖掘的龍湖劃分為東西兩大部分。東部為主，以「七橫一豎」的巷道為主體框架，間以無數小巷相連通。這七條橫巷均為東西走向，平行排列，從南至北依序為：上巷，閭家巷，明經巷，墟上巷，賢伯巷，中巷，隆巷。南北走向的豎巷稱為沙上巷，與七條橫巷的西端相連接，互為貫通。在巷頭，巷尾的主要進出處，均建有具有關啟，防禦功能的望樓。七條橫巷的東口又直對江岸，與碼頭相呼應，河風能順暢地入巷進村，使村口空氣清新。村西建有朝朝街，村民在此進行商品交易，全族大宗祠則建在村北之陌蘭洲，其它宮觀廟宇均建在村外，以符合古禮的要求。同時，在村莊的主體布局之下，依照地形物貌建宗祠，造書院，修街道，築戲廟，立樓閣，樹牌坊，圍村牆，植樹木，是流坑村儼如一座城池，一方都會，整個村落的布局仿照唐宋時期的城邑的里坊規制，完全不同於江南古村落「以宗祠為中心，由內向外自然生長」的布局，這種布局結構方式，為研究中國古代的村落規劃思想提供了一種全新的例證，具有十分重要的科學價值。這種幾百年前道路與排水系統設計的科學性，為研究中國古代的村落規劃思想提供了一種全新的例證，具有十分重要的科學價值。

4．融科學性和實用性為一體的排水系統

流坑在明代中期重新建村時，在全村範圍內修建了精巧、完備、良好的排水系統，使天然雨水和生活用水通過條條排水管道

匯入龍湖，再排入烏江流坑段的下游，從而避免了汙水對沿村江水的汙染。如今流坑村排水系統依然完好如初，整個排水系統和細部設施，既具有實用性，又將保護生態環境的科學思想融入布局之中，高度體現了中國南方村落在建築規劃上的科學性與實用性。

5．農村宗族活動遺存積厚流廣

在一千多年的漫長歲月裡，流坑村一直是一個以董氏單姓聚居的血緣村落（早期還有少量的雜姓，如「何」「曾」等姓），他們依靠嚴密的封建宗族制度來凝聚族眾、維繫秩序、穩定發展，因此村中封建宗族活動的遺存隨處可見：版本眾多的族譜，遍布村巷的宗族祠堂，轉型之中的宗族活動，豐富多彩的宗族文化⋯⋯。

最典型的要屬其中的家譜和祠堂了。流坑董氏，南宋初年開始修譜，至明萬曆，先後經五修，成四譜，曰：「原譜」、「舊譜」、「新譜」、「重修新譜」，以後逐改為由各房派修房譜。至今，村中仍保存明萬曆族譜 3 本，各房譜牒 20 多個版本，最為珍貴的是一部明萬曆年間修的譜牒，除了族系分支記錄，還繪有當時流坑村的平面圖、建築布局圖、鄉紳錄、鄉賢表、墓誌，以及名人書法等共 400 多頁，厚達 2 吋許，堪稱一部流的小百科全書。其刻製之美，印刷之精，保存之完整，令兩位全國著名的文物專家在看到它時，異口同聲說了兩個字：「一級！」（即國家一級文物）。

流坑村內宗廟祠堂星羅棋布，房房有祠，巷巷有祠，房巷對應；大宗祠、小宗祠、總祠、分祠、家廟，系統支派嚴整，源流譜系清晰。明萬曆年間村內共有 26 座祠堂，到清道光年間增至 83 座，現在仍保存有祠堂 58 座，最具特色的應屬祀奉開基祖宋贈大司徒董合的祠堂—大宗祠。該祠位於流坑村口，座北向南略偏東，北有烏江環繞，南面正對全村，東為林巒，西有龍湖，環境十分優雅。據考據考，大宗祠始建於元，明嘉靖重新修建，明萬曆、清嘉慶重修，是一個三祠一體的建築組群，左為桂林祠，右為桂祠、即文館，中為大宗祠祠堂。中祠堂是一個三進式重檐建築，祠內設有育賢樓、惇睦堂、孝敬堂、彰義堂、報功堂、宗原堂、道原堂，占地 7000 平方米的大型建築群，被稱為流坑建築之「最」。可惜於 1927 年被軍閥孫傳芳部下焚燬，遺下惇睦堂中五根高 8 公尺，直徑為 70 公分的花崗岩石柱，依舊傲視蒼穹，被視為流坑的圓明園。

6・流坑文化兼備廬陵文化與臨川文化之長，是贛文化的一朵奇葩

流坑地處江西中部腹心地帶，位於贛江支流——烏江的上游，從歷史沿革來看，流坑文化是廬陵文化（以歐陽修故里—吉水為中心而形成的）和臨川文化（以王安石、曾鞏、晏殊、湯顯祖為代表）相互交融的結晶，是贛文化的集中體現。

流坑建村之時，正值贛文化形成、發展的重要時期。流坑世人在贛文化的滋潤下，透過近千年耕讀傳家的生活與傳統，形成、

養育、發展了豐富多彩的流坑鄉土文化。農耕文化、宗法文化、德性文化是流坑文化的主體，發達的書院文化、鼎盛的科舉文化是流坑文化的主要內容及鮮明特點，流坑世人用自己的勤勞和智慧，不僅創造了詩書、繪畫、雕刻、建築等許多極為精美的主流文化，而且創造了儺文化、酒文化、飲食文化及寺廟燈會、龍舟競渡、舞龍、紙紮、賽詩、武術、輕樂吹奏等諸多極為豐富的民間文化。流坑文化既有吉州廬陵文化的傳統，又受撫州臨川文化的熏陶，兼備兩州文化之長，形成疊加之勢。吉撫兩州的廬陵文化與臨川文化都是贛文化的重要組成部分，又集中表現於流坑文化之中，說流坑文化是贛文化中的一朵奇葩，是當之無愧的。

二、發展背景分析

流坑村為樂安縣首屈一指的大村莊，全村為一個村委會，下轄 30 個村民小組。流坑村共有水田 3422 畝，旱地 500 畝，山地 57700 畝，其中有林地占 85%，村落總面積 3.61 平方千米。

流坑村產業體系以傳統種養殖業為主體。近年，通心白蓮種植規模已擴大至 1100 畝左右，另外，蔬菜生產、柑桔種植、竹木生產、桑蠶養殖也有一定規模。由於人多地少，耕地緊張，故眾多勞動力季節性出外務工，2000 年統計達 1428 人。原村辦竹木加工廠等村辦企業，由於經營管理不善已倒閉，現全村無一家村辦企業。流坑村自 1997 年下半年開始發展旅遊業，現已有 20 餘戶居民轉而經營餐飲店、古玩店、小百貨店，並有 20 餘輛三輪摩托車跑運輸。2000 年流坑村民人均收入僅為 980 元，低於全省農

村平均水平。近幾年，村幹部薪資補貼、民辦教師薪資、部分景點的維修、村委會正常運轉等開支皆來自於旅遊業的門票收入。因此，大力發展旅遊業，推動流坑村脫貧致富是村民共同的迫切願望。

第三節　旅遊業的發展簡史

一、旅遊開發的起步

流坑古村引起外界注目，始於 1985 年同濟大學土木建築工程系古建築專家吳光祖教授的考察，聲勢浩大的對外宣傳則緣起 1989 年以後周鑾書先生多次組織專家學者對流坑進行的深入細緻的研究。

1990 年 8 月，江西省省委宣傳部部長，歷史學家周鑾書私訪流坑村，認為「流坑的文化累積很深厚，可以說是古代吉、撫兩州文明的代表，江西古代文化的縮影。」於是，周鑾書撰文〈私訪流坑村〉，發表在《江西畫報》、《宣傳與學習》、《江西通訊》等各種雜誌報刊上，將這個被遺忘的古典村落公之於眾，並組織專家、學者到流坑村考察、調查研究，撰寫了《千古第一村——流坑歷史文化考察》等著作。

1996 年 11 月，國家著名文物、古建築專家羅哲文等考察流坑村，見面的第一句話就是「相見恨晚」，認為流坑村「是中國文物保護、歷史文化地區保護的一個重要發現」。同年 11 月 19 日，

《光明日報》頭版頭條發表了〈江西千年古村流坑，中國古代文明縮影〉一文，引起全國轟動。

時任中共中央政治局委員，國務委員的李鐵映當即做出重要批示，使流坑村的保護工作得到國家文物局、江西省人民政府和省文物局的高度重視與支持。1997 年 2 月，省文化廳先後兩次派出文物鑑定專家組赴流坑，對其現存傳統建築和家藏文物進行了全面考察、鑑定與評估，寫出了《流坑村傳統建築及文物考察評估報告》。

1997 年 8 月初，原國家文物局局長張文彬專程考察流坑村，對流坑古村給予了高度評價，他說：「流坑村的歷史從五代一直延續到清代，延續時間之久，歷史價值、學術價值、藝術價值之高，建築藝術之精美，保存之完整，文化內涵之豐富，恐怕是國內其他地區的古村落所不能比擬的。」「完全可以申報國家重點文物保護單位，將來也可以申報到世界文化遺產名錄」。並揮筆為流坑題詞「千古第一村」，同年 8 月 22 日，江西省人民政府特批流坑村為江西省歷史文化保護區，其中核定 21 處古建築為重點文物保護單位。1997 年由江西省有關部門撥款修建的樂安縣城至牛田鎮的柏油馬路通車。翌年，牛田鎮至流坑村 8 公里的水泥馬路通車，流坑村的旅遊事業從此興旺。

二、旅遊發展探索

流坑古村由於所處的地理位置偏僻，因此比起國內的其他古村來說發現的比較晚，真正把它公之於眾，還是 1996 年到 1997 年的時候，因此針對它的保護、開發等工作，應該說是在這幾年的事。在流坑的旅遊開發過程中，始終貫徹的旅遊與文物保護齊頭並進的方針。在發展流坑旅遊的同時按照 1998 年清華大學建築歷史與文物保護研究所編制的《江西省樂安縣流坑古村落保護規劃》積極進行村中古文化、古建築搶救保護工作，由於各級政府的重視，流坑的旅遊接待步上了正規。

（一）成立機構

從 1996 年以來，縣委、縣政府就將流坑古村的保護、開發利用工作列入議事日程，先後成立了「樂安縣流坑古文化保護利用工作委員會」、「樂安縣流坑文物管理局」，全面負責流坑古村的保護、開發、利用和管理工作，與此同時，流坑村委會成立了「文物保護民間理事會」。1998 年成立「樂安縣流坑古文化保護利用工作委員會」，主要具體負責流坑文物保護、修繕工作，指導流坑旅遊開發經營，培訓旅遊從業人員，規劃、開發旅遊景點，做好各項申報、宣傳工作；流坑村委員會負責組織旅遊接待工作、開發旅遊商品、管理導遊、出售門票等項工作；2004 成立了流坑管理局，對流坑的旅遊開發保護全面管理。

（二）健全制度

根據《文物法》和有關法律、法規，結合流坑村的實際，制訂了《樂安縣流坑文物保護管理條例》、《村規民約》，翻印了撫州行署頒發的《關於加強保護樂安縣牛田鎮流坑村省級歷史文化保護區的公告》、《保護流坑古村歌》，編印文物法規摘要數百份，在流坑村主要街巷、住宅、公共場所張貼。同時聘請警察進行文物法規知識講座；展開「文物保護宣傳週」活動，組織宣傳車深入流坑，充分利用電影、標語等宣傳形式進行文物法規的宣傳；特別是與村民簽訂協議書，落實文物保護的相關責任和獎罰措施，使廣大群眾受到深刻的法制教育。1998 年請來清華大學建築學院的專家對古村進行整體規劃，大力宣傳流坑古文化的重大價值，編制流坑古村保護規劃，制訂流坑文物管理條例，提高村民文物保護意識。

（三）整治環境，加強基礎設施建設

從實際出發，認真做好旅遊基礎設施的建設。在省有關廳局的大力支持下，流坑落實各項項目經費 200 餘萬元，修通了縣城到流坑長達 26 公里的升級路面公路，解決了進村難問題；開通了村中的程控電話和移動電話，解決了通訊差問題；修補並鋪設流坑村主要巷道及龍湖沿岸的鵝卵石路面，疏通暗溝，鼓勵村民興辦餐飲住宿業，治理村中的龍湖，做好村內、村外綠化，維修廁所，新建垃圾場，派專人打掃環境衛生，村中生態環境和衛生面貌有了較大改善。

2004 年發布由清華大學建設學院建築歷史與文物建築保護研究所暨北京清華安地建築設計顧問有限公司承擔設計的《流坑大宗祠遺址及文館保護區的整治規劃與設計方案》，同時，投資120 萬元對文館、祕閣校書祠、繩武祠進行了維修，村中百戶農家退出核心保護建築區，使千年古村重現昔日風采。

（四）開發旅遊產品，加強旅遊服務品質

1 · 開闢了以村中十二個景點為主要遊覽內容的半日遊路線；因陋就簡，興辦了流坑文物陳列館；推出了儺舞藝術表演、烏江漂流等旅遊項目。

2 · 熱情展開旅遊服務。開通了南昌—流坑的旅遊專線客車並搭建了一支基本能勝任目前工作的導遊隊伍；組織了旅遊紀念品、竹編工藝品、流坑字畫拓片，豆腐、魚、茶、菇等旅遊商品的生產與銷售。

三、旅遊發展現狀

在旅遊業大發展的趨勢下，流坑旅遊業依託良好的資源條件，得到了初步發展，旅遊成為流坑村的主要經濟來源，在一定程度上起著主導和支柱產業的作用。流坑旅遊產品成為樂安縣、撫州市的標準性旅遊品牌，也是江西省「十五」期間旅遊重點建設項目之一，並在全國形成了較高的知名度，具備了申報世界文化遺產的潛力，完全有可能進入國家級旅遊精品的行列。

（一）良好的社會效益

迅速發展的旅遊業，對古村文物保護工作造成了積極的推動作用。透過旅遊，使古村文物發揮出應有的教育、認識、啟迪作用；使社會各界人士對流坑的文物和古建築越來越關心，文物保護意識越來越增強；使古村文物潛在的經濟價值得到實現，促進了全村經濟的發展，為文物保護事業建構了經濟基礎；打破了古村原來的封閉落後的社會文化氛圍，改變著村民的社會心態和文化觀念，使村民更加關心和支持古村的文物保護事業。

2001 年 6 月 25 日，中國國務院正式通過了第五批全國重點文物保護單位名單；國家文物局在答覆全國政協喻長林委員盡快將流坑申請列入《世界遺產名錄》建議的 2001 年 506 號覆函中，對流坑村具備申報世界遺產的潛力作了充分的肯定並明確指出：「擬經 1－2 年在相關工作落實後，將該村列人正式申報計劃」。

2003 年流坑村被國家教育部和國家文物局聯合評選為全國首批歷史文化名鎮名村，被專家譽為「古代文明的縮影」。流坑村公布為全國重點文物保護單位及國家首批歷史文化名村，意味著流坑村重大的歷史價值、科學價值、藝術價值得到國家的肯定，得到全國人民的認同，她不僅推動古村的依法保護、管理工作將進入一個新的高標準的發展階段，而且對帶動當地旅遊業及相關產業的繁榮，也將造成積極的作用。

（二）可喜的經濟效益

90 年代中期以來，流坑逐漸為學術界所矚目，社會影響日益擴大，到流坑考察、觀光的遊客從無到有，日益增多。1997 年下半年流坑開始向一般遊客出售門票，遊客約 5000 餘人次，當年收入過萬。此後門票收入年年翻番，據統計，自 1999 年以來，每年遊客量逐年上升（除 2003 年受「非典」影響外），門票收入逐年增長。2004 年，流坑村共計接待旅客次 10 萬人次，門票收入突破 40 萬元，創旅遊總收入 210 萬元。透過旅遊開發，提高了村民素質，改善了環境品質，增強了與外界訊息的交流，旅遊經濟在流坑村占有日益重要的地位。

附：流坑近年接待遊客人次及旅遊收入統計表

統計項目	1997年	1998年	1999年	2000年	2001年	2002年	2003年	2004年
人次	5000	10000	20000	30000	42000	55000	16000	100000
直接收入（元）	10662	49900	77344	166618	3632575	350000	150000	300000
旅遊總收入（萬元）	—	—	—	117	250	200	80	210

（三）樂安縣對流坑旅遊的發展規劃

為充分運用流坑品牌，樂安縣著眼於旅遊資源的拓展，挖掘新優勢，以壯大旅遊產業。縣裡加大了旅遊景區的規劃力度，推出了「流坑至金竹風景名勝區」，精心打造金竹瀑布群等 124 個景點，並成功申報為省級風景區；推出了流坑河畔的古樟林，並進行了掛牌保護；還推出了老虎腦省級自然保護區。本著科學保

428

護開發的原則，該縣已制訂了《樂安縣老虎腦自然保護區發展規劃》、《千古一村流坑古樟林保護、監測實施方案》、《樂安縣縣城森林公園建設規劃》。同時縣裡還投資 800 萬元對金竹 26 處飛瀑、大華山道教景區、石橋寺等進行綜合開發，積極打造旅遊精品和名牌景區，形成縣內大旅遊格局。在投資 600 萬元修通景區公路的同時，還利用 1800 萬元國債資金改造省道豐洛線（豐城至寧都洛口），並規劃做好臨吉路（臨川至吉安）的接軌，構建區域旅遊道路。

樂安縣還採取措施進一步豐富旅遊產品，提升景區品味。他們推出了具有地方特色的竹編工藝品、狀元紅豆腐、麒麟觀日工藝品等系列產品，把獨具樂安特色的儺舞、民間絲竹音樂、祭祀、畬族歌舞等民藝民俗和諧地融於各景點旅遊文化中，使流坑旅遊品牌更具魅力。香港培僑中學、北京電影學院等部門和單位在樂安景區設立長期的聯絡點，全國各地旅遊者也日趨增多，2004 年該縣遊客比去年增長了一倍。

第四節　旅遊資源的開發與保護

一、旅遊資源的開發與管理

流坑村現公布為第五批國家重點文物保護單位。村內還有 21 處江西省重點文物保護單位，12 處樂安縣重點文物保護單位。其文物資源密度之大，國內罕見，據權威專家認為，流坑已經具備了申報世界文化遺產的潛力。大批保存較好的古建、文物以及民

俗風情和秀麗的烏江景觀帶，共同構成了流坑旅遊業發展的資源
基礎。

　　1997 年樂安縣成立了流坑古文化保護利用工作委員會，設立
辦公室，簡稱「工委辦」並與其後成立的流坑文物管理局一套人
馬，合署辦公。「工委辦」無行政管理權，主要具體負責流坑文
物保護、修繕工作，指導流坑旅遊開發經營，培訓旅遊從業人員，
規劃、開發旅遊景點，做好各項申報、宣傳工作；流坑村委會負
責組織旅遊接待工作，開發旅遊產品，管理導遊、出售門票等項
工作。現「工委辦」共有常駐人員 4 名，村旅遊經營管理人員 27
名（內含導遊 11 人，票務、保全、文物陳列館人員 16 人），另
有民間舞團 25 人，清掃人員 8 人。這種政府主導下發展旅遊業的
經營管理體制，在流坑村發展旅遊業的初期，有其歷史必然性、
必要性與合理性，但按市場經濟規律辦事，理順管理體制也是今
後發展的當務之急。

　　興辦旅遊業以來，縣政府先後發布一系列政策文件，制訂了
《流坑文物保護管理條例》等法規，委託清華大學編制了《江西
省樂安縣流坑村古村落保護規劃》，經江西省人民政府頒布實施。
各級政府先後撥出資金對流坑古建、文物進行部分修繕，使文物
資源得到較好的保護。大規模的文物保護工作也正在啟動。但是，
目前文物資源的旅遊產品開發工作相當滯後，尚侷限於單一的參
觀活動項目中。旅遊接待設施條件較差，全村僅有幾家村民自辦
的農家旅社和餐飲店，簡易床位 70 個左右，從業人員素質、服務
意識和業務水平有待進一步提高。

二、發展旅遊業採取的措施

（一）制訂《保護規劃》，認真按照《保護規劃》做好各項工作

根據國家文物局和省文化廳領導的意見，1997 年冬，流坑聘請清華大學建築學院編制《江西省樂安縣流坑村古村落保護規劃》。《保護規劃》初稿完成後，又先後在南昌、北京召開了《保護規劃》評審論證會，邀請了在昌、在京的知名專家參加審定論證，並根據專家提出的意見作了修改，1999 年 1 月形成了《保護規劃》正式文本。1999 年 7 月，《保護規劃》報經人民政府批准，在當地對外公布，現已付諸實施。

按照《保護規劃》的要求，流坑對古村實行分區分級保護，在古村中劃定了重點保護區、一般保護區、建築控制地帶、並對這些區域的建設活動做出嚴格的規定。在專家考察、鑑定、評估的基礎上，對流坑數百棟建築進行了登記造冊，確定其保護級別，並按目前的要求劃分為省級重點文物保護單位、縣級重點文物保護單位和一般保護建築。按照「全面保護老村，逐步建設新村，一邊搶救保護，一邊開發利用」的原則，規劃在村落西南部荒坡地上建設新居住區，要求新建住宅造型應與老建築相協調，與傳統風貌相協調，做到既改善村居民住條件，又不影響古村的整體形態，保持好村落內部道路系統以及村落和外部山水環境的和諧關係。

按照《保護規劃》的要求，流坑村擬定了文物保護維修工作的具體方案，有計劃、有步驟、有重點地做好村中古建築、古文物的修繕工作，整個工作分四個階段進行，目前正在進行第一階段的工作，主要內容是：（1）做好文館、大宗祠遺址的重點修繕和展示（2）完成以狀元樓為主體的進村口周圍相關建築的修繕和局部復原（3）治理龍湖，完成龍湖東岸建築的修繕和局部復原（4）做好中巷的整治。這四項建設工程完成後，流坑村的文物保護工作將取得階段性成果，並可初步形成流坑村的較高品質的旅遊環境。

（二）做好「四有」建檔，嚴格村中文物保護工作的管理

根據上級文物部門要求，流坑管理局按規範完成了 21 處省級文物保護單位和 12 處縣級文物保護單位的「四有」建檔工作。總計文字 6 萬餘字，繪圖 120 多張，照片 150 餘。做到了有保護機構、保護人員，樹立了保護標誌，劃定了保護範圍和建設控制地帶，存有保護檔案。

在認真做好「四有」建檔工作的基礎上，流坑也採取得力措施，加強了對文物保護工作的管理。

一是制訂管理條例，實行規範管理。樂安縣人民政府根據《中華人民共和國文物保護法》和有關法律、法規，結合流坑村實際，制訂了《樂安縣流坑村文物保護管理條例》，共五章三十二條。《條例》對文物保護、文物管理、獎勵與處罰等做出了明確的規定，

在流坑村施行後，已由縣人民政府公布實施。村民對此反映很好，認為有了《條例》，自己就知道按照保護文物的規定哪些行為是可行的，哪些行為是不可行的，進而規範自己的行為，做好文物保護工作。

二是各部門通力合作，認真治理文物保護環境，嚴格管理工作。管理局與村委會，村民簽訂了文物保護合約，雙方定下責任狀，合約一式兩份，一份交村民，一份存檔，並定期檢查合約責任的履行情況；對家藏文物實行登記備案，經常抽查，加強管理；對保護區、建設控制地帶範圍內的違規建築進行檢查，處理。同時，積極配合縣消防部門，每年在村中展開二至三次消防安全教育活動，增強村民文物安全防火意識，組建了流坑村義務消防小分隊，消除火災隱患，確保文物、古建築的防火安全，這些年來從未發生過火災事故。積極配合警方、工商等有關部門，嚴厲打擊盜賣、走私文物的犯罪活動，近幾年來連續偵破兩起盜賣文物大案，追繳了流失多年文物珍品銅香爐和瓷版畫，查獲了一批盜賣文物的不法分子。

（三）抓重點、難處、紮紮實實做好村中文物修繕保護工作

流坑村一直將做好村中文物和古建築維修保護工作定為其工作的重要。

在維修保護任務繁重、資金緊缺的情況下，流坑村管理局注意抓重點，首先做好搶救瀕危文物和瀕臨倒塌古建築的工作。幾

年來，透過多種管道，籌集資金百萬餘元，按照「保護為主，搶救第一」的文物工作方針，認真做好搶救文物古建的工作。

一是對村中保存的明萬曆十年的族譜進行了修繕。按照專家的意見，請有豐富經驗的省圖書館古籍部進行修繕，遵照「修舊如舊」的原則，採用除蟲、去汙、蒸洗、補缺、襯紙等多種方法將其修補復原。修繕後又複製了 20 本，既搶救了文物，又保證了展示、研究各方面工作使用的需要。

二是組織本地工程維修隊展開了搶救危房和經常性的古建維修。先後對文官、藏殊閣、鳳凰廳、應宿第、鎮江樓、送贈屯田董公祠、祕閣校書祠、明齋繩武先生祠等 40 餘棟瀕危房屋，進行了檢漏、加撐、疏通下水道等搶救性工作，做到了不漏水，既保證了房屋的安全，又保持了古建築的原貌，為今後的重點修繕工作打下了基礎。特別是 98 年特大洪水期間，暴雨如注，江水上漲，對歷經數百年的古建築是一嚴峻考驗，各級幹部奔赴流坑村，20多個日日夜夜守護在村內，頂風冒雨，逐條街巷逐棟房屋檢查，發現情況，及時做出處理，確保了古建築的安全。為此，流坑文物管理局受到上級表彰，榮獲全區「抗洪搶險生產自救」。

三是在專家指導下，組織當地房屋修繕的能工巧匠，對照族譜中留下的圖樣，購買明代的磚瓦，對「高明廣大」坊進行了全面的修繕，取得了較好的效果。

四是認真展開了經常性的古建築維修保養工作，修補好了村中主巷道及龍湖沿岸的鵝卵石路面，疏通了暗溝，對保護區範圍的名木古樹設圈培土，編號掛牌，使名木古樹納入保護範圍。五是文館修繕工程已完成技術設計，如資金到位，可立即組織施工。

（四）做好村民思想工作，樹立全面保護文物觀念

由於村中居民大多有村居民住，給文物保護工作帶來較大困難，流坑抓住這一難點，從提高村民文物保護意識入手，採取思想教育、村民自治管理、利益驅動等多種方法，充分調動村民自覺保護文物的積極性，做好文物維修保護工作。

幾年來，縣委、縣政府圍繞中心工作，多次組織精神文明工作組，深入流坑村展開教育、治理活動。翻印了周鑾書所作《保護流坑古村歌》1000餘份，編印了文物法規摘要數百份，印發了《樂安縣流坑村文物保護管理條例》數百份，在流坑村主要街巷及村民家中張貼，對村民進行廣泛的文物保護宣傳教育。同時，透過電視、張貼標語、宣傳車及展覽等形式，大張旗鼓地展開「5/18國際博物館日」和「文物保護宣傳週」活動，大力宣傳《文物法》、地方法規，並在流坑村裡開闢了「流坑村文物保護宣傳欄」，經常召集村民代表會，黨員、幹部工作會，宣傳、研究古村的文物保護工作，激發村民愛國愛鄉的熱情，增強村民文物保護意識，動員廣大群眾自覺參與文物保護工作。這樣，極大地調動了廣大幹部群眾的積極性，使絕大多數村民都能自覺地做好文物保護工作。同時，流坑村堅持村民自治管理，展開評選「文明衛生戶」、

「文物保護先進戶」活動，並從旅遊門票收入中拿出一定經費，補助重點文物保護戶和文物保護工作。

三、堅持創新意識，不斷探索新方法

毫無疑問，作為古村落的群體居民建築和一般古建築，在文物保護工作方面有著很大不同。如何做好古村落的文物保護工作，就目前來說，成功的經驗和例證尚不多，更何況各個村子之間還存在千差萬別。因此流坑管理當局在工作中始終堅持創新意識，從實際出發，認真研究、探索古村文物保護的方法。

（一）在解決居民產權私有和文物保護中國家投資的矛盾方面，認為：一是對列為國家、省、縣三級重點文物保護單位的一類建築要採取收買產權的做法，以確保重點文物的保護落到實處。二是對一類建築之外的建築，採取文物管理部門與住戶簽訂合約的方式，實行合約責任管理。三是動員全社會力量，展開對文物保護單位、古建築的「認保」活動。

（二）在解決古村文物保護與當地群眾生產、生活需要的矛盾方面，認為：一是透過文物保護推動當地經濟的發展，提高群眾生活水平，讓群眾得到實實在在的利益，從而得到群眾對文物保護工作的支持；二是選擇若干有代表性的單體居民建築進行改造試點，透過示範，引導群眾科學合理地對所住居民建築進行改造，達到既保護文物，又滿足群眾生活現代化的要求；三是從產業結構調整上下功夫，合理安排古村農業生產，大力發展旅遊服

務等非農生產，使當地群眾生產方式、產業結構適應古村文物保護和開發旅遊的需要。

（三）在解決古村保護與發展的矛盾方面，認為：一是要堅持古村必鬚發展的觀念，古村不是死村，而應該是活村，活村就必須有發展；二是要合理規劃古村新區建設；三是要適當搬遷部分村民到新區，以強化古村聚居環境，促進古村發展。

<h2 style="text-align:center">四、旅遊資源保護過程中仍存在問題</h2>

流坑村的文物保護工作有成績、有發展，但離上級文物部門對我們的要求還相差甚遠，仍存在一些問題，突出的是：

1．保護資金、建設資金嚴重短缺，使一些按要求應進行的保護項目無法展開，致使文物保護工作未能落到實處。

2．文物保護工作中的安全問題較為嚴重，特別是防火安全尤為突出。

3．村民在保護範圍內亂建新房的情況未能得到完全遏制，給古村文物保護工作造成不良影響。

4．村中環境治理工作不盡人意，給利用文物發展旅遊業帶來很多困難。這些問題值得我們高度重視，並在今後的工作中加以改正。

第五節　旅遊未來發展走向

一、「十五」期間流坑村工作的思路和打算

（一）工作思路

堅持社會主義先進文化的前進方向，繼續按照「保護為主，搶救第一」的方針和「有效保護，合理利用，加強管理」的原則，全面落實文物保護「五納入」的要求，多管道籌集文物保護資金，進一步改善文物執法環境，認真落實《流坑村古村落保護規劃》，採取村落整體保護和單體建築保護相結合的方式，重點抓好「四區」、「六館」的整治和建設，做好流坑村文物古蹟的保護工作。要不斷探索新時期古村落文物保護事業發展的新舉動、新方法，正確處理文物保護和旅遊開發利用的關係，加強文物古蹟利用，確保流坑村文物古蹟的可持續發展。

（二）主要工作文物保護方面——

重點抓好「四區」的整治和建設：

（1）做好文館、大宗祠遺祠歷史文化區的建設，重點是完成文館修繕和大宗祠遺址的展示。

（2）做好以狀元樓為主體的進村口景點區的建設，重點是完成狀元樓、思經堂、世德堂、五桂坊、村溪谷系統的修繕和局部復原。

（３）做好龍湖景點區的整治和建治，重點是完成龍湖東岸建築樂善公祠、西屋下 13 號西側房屋、叢櫃門門樓、守齋公祠、光祿觀察梁先生祠和龍湖縣建築雙壽坊、蕃昌公祠、董蕃昌夫婦合葬墓、老朝朝街店面的修繕和局部復原。

（４）做好中巷歷史文化區的整治和建設，重點是完成大賓第建築組群等十六幢古建築的修繕和局部復原，對臨巷其它建築的門面和牆面而進行修補復原，對巷道路面及排水系統進行整治、修補。

同時，要做好祕閣校書祠、明齋繩武先生祠，宋贈屯田董公祠、懷德堂、永享堂、敬吉堂、應宿第等瀕臨倒塌古建築的修繕搶救工作。

文物展示方面——

重點抓好「六館」建設

（１）在文館建設「流坑書院文化陳列館」
（２）在宋贈屯田董公祠建設「流坑宗族文化陳列館」
（３）在祕閣校書祠、明齋繩武先生祠建設「流坑民俗文化陳列館」
（４）在振卿公祠建設「流坑書法藝術陳列館」
（５）在蓉山亦山兩先生祠建設「流坑重要人物陳列館」
（６）在環中公祠建設「革命傳統教育陳列館」

文物安全工作方面——重點完成防火安全設施建設，包括自來水工程和重點保護區內「三線」（電線、電訊線、有線電視線）的埋設入地工程。

文物合理利用方面——

力爭 2005 年把流坑村建設成國內有一定知名度的旅遊區，年遊客量達 10 萬人次，旅遊門票收入達 400 萬元，旅遊總收入達到 2000 萬元。

古村環境整治方面——

1．堅決拆除所有與古村環境不協調的新建築和違規建築、對近代建築中的不協調部分進行改造。

2．進一步完善道路配套建設。

（1）修建好村西外環路（包括村口小停車場）
（2）做好烏江西岸沿河路的整治與建設
（3）鋪設好「玉皇閣」至「大樟樹」公路的條石路面
（4）做好進出文館、大宗祠遺址展示區的道路建設

3．治理好村西龍溪水溝。

4．做好村內外綠化工作。

（1）做好沿河路的綠化工作
（2）恢復村西北口的風水林，做好植樹造林工作
（3）做好東華山、西華山的綠化工作

5．改造村內廁所，建造一批適合遊客使用的沖水小型廁所。

6．改造村內豬、牛欄。能拆除外遷的儘量拆除外遷，確實一時難予拆遷的，要進行改造，加強管理。

7．建造與環境相協調的垃圾箱（桶），加強廢棄物的管理。

8．做好新區規劃與建設。

二、做好申請世界文化遺產的基礎性工作

2001 年 8 月 22 日，撫州市人民政府以撫州【2001】58 號文件正式向省人民政府提交了流坑村申報世界文化遺產的請示。

2003 年 6—7 月，按照上級文物部門的要求，流坑認真展開了流坑古村落申報世界文化遺產預備名單的工作。高品質地完成了流坑古村落申報世界文化遺產預備名單文本的起草工作，整個文本為正、副卷各 1 本，約二十餘萬字，數十張圖紙，並譯成英文版，製作了 CD 光碟，呈送國家文物局。

目前，國務院尚未公布中國下一階段的世界文化遺產預備名單。如果流坑古村落被列入世界文化遺產預備名單，流坑村申報世界文化遺產的工作將進入關鍵的工作階段。流坑對此充滿信心。

第六節　案例評析

隨著流坑村知名度的不斷提高擴大；隨著流坑村文物古蹟的逐步維修和復原，各種展館的創辦；隨著流坑村龍湖治理，進村石板路的鋪設，進村水泥路的修通，牌坊和觀景亭的興建，古村的綠化等旅遊基礎設施的完善；隨著旅遊服務人員管理水平和業務素質的提高，流坑村的旅遊業正呈現欣欣向榮的景象。

縱觀流坑旅遊發展全過程，我們可以清楚的看到流坑在短短的幾年時間內之所以取得如此大的發展，應歸功於以下四點：

一、科學的定位

從旅遊起步之初，流坑人就把自己定位於古文化、古建築等歷史資源之旅，並在發展旅遊業的同時加以大力保護，不僅積極的同本地旅遊及相關部門配合求發展而且求助於國內權威學者制訂科學的發展規劃，使流坑村從一開始就沿著合理有序的道路發展，這也是值得中國其他鄉村旅遊發展借鑑的寶貴經驗。

二、保護與開發並重，協調發展

1．保護性開發

流坑古村按照經省人民政府批准公布的《江西省樂安縣流坑村古村落保護規劃）的要求，遵循全面保護老村、逐步建設新村，一邊搶救保護、一邊開發利用的原則，做好村內環境的治理。逐步減少村內保護區和建設地帶的居住人口，改善居民的居住條件和品質；逐漸完備村內的道路系統和給排水系統，實施電線、廣播、電視線、電話線埋設入地工程，完善防火安全措施，做好村中的整體環境衛生；逐步改變流坑村民的生產方式，達到以旅遊服務業、商貿業為主的格局；修建村內完備的上、下水系統，實施電線、廣播、電視線、電話線埋設入地工程，完善防火安全措施，做好環境衛生和綠化工作、做好家家戶戶的文明建設，為遊客提供最優、最美的旅遊環境。進一步做好新村的規劃和建設，安置保護區過剩人口，新村的建設在地理位置和布局安排以及建築風格上與古村保持一致，同時古村內的旅遊設施布局與各類戶外宣傳的形象設計力圖和古村落保持協調，並造成美化和強化各景點的作用；保證資源環境的利用保持在流坑村的綜合承載能力範圍之內，必要時採取限制遊客量等措施，把旅遊對資源環境的破壞降低到最小的限度，結合文物維修、保護工作，逐步建設好流坑文化博物館、歷史名人博物館、封建宗族制度展覽館、書法藝術館和民俗風情館，不斷充實流坑文化的內涵，在古村外圍要切實做好古樟樹的保護和全村及周邊的綠化工作，確保流坑古建築、古文物的可持續開發與利用。

2・互補性開發

保護和開發過程中，既重關聯性又重互補性。流坑村有多個景點，多個文化側面，開發某一個景點，開發某一種功能時，力圖關注整體效果，系統效果，達到乘數效應。如其開發以古建築文化景觀為主，周邊農業景觀為輔文化韻味甚濃的鄉村旅遊產品。

三、堅持可持續發展原則

流坑根據《中華人民共和國文物保護法》和各級政府頒布的管理條例規則積極保護村內文物，遵循「保護為主，搶救第一」的方針和「有效保護・合理利用・加強管理」的原則，採取分區、分級保護的措施展開。對文物重點保護區儘量少的改變古建設、古文物的原始狀態，一般保護區和建設控制區儘量控制住新的建築物的建設，如因特殊情況需要，所建新建築物也應在布局、高度、體量、造型和色彩諸方面與周圍景觀、環境相協調。對村中縣級以上的文物保護單位更是分級重點保護，並逐步將個人產權收歸國家，以便利維修、管理和利用。對其它古建築，在不改變外形、風貌的原則下，可以允許村民按現代生活要求對內部進行改造，但要認真給予指導・嚴格審批程序。對瀕危重點建築要採取有效措施，先行搶救保護。

四、積極展開區域旅遊合作

　　流坑位於江西省的西南部，其旅遊區位處於井岡山、瑞盎這兩條黃金、精品路線的陰影區，與它們擦肩而過，失之交臂，無法搭上黃金路線的順風車。但流坑積極利用其周邊如樂安縣內豐富而獨特的旅遊資源，化劣勢為轉機，積極展開與周邊地區的區域旅遊合作，與其它景區、景點聯結成線，形成縣內的旅遊網絡，實現縣域旅遊資源的協調配置和開發。目前，「流坑—金竹」風景名勝區已成為省級風景名勝區。

　　目前，流坑旅遊雖已取得豐碩成果，但就整體而言，在中國仍未邁入旅遊發達之列，我們既要看到流坑古村文化旅遊的資源優勢，也要看到古代文化資源對國內一般遊客並不具有強烈深厚的吸引力，特別是在流坑古代建築、藝術尚在維護修復時期，其觀賞性對受眾範圍而言，就有一定的侷限，因此必須充分認識資源導向在一定階段必將成為旅遊發展的制約因素，若要使旅遊獲得新的發展動力，就必須在確立流坑旅遊規劃的旅遊產業定位不動搖的前提下，堅持市場導向的原則，以產品為中心，開發出適銷對路的旅遊產品，即，既要符合古村原貌的文化生態風格，又能適應當今大眾旅遊需求的旅遊產品。

　　（後注：本文在寫作過程中，得到了流坑管理局詹鴻飛局長、鄧曉瑛組長的熱情幫助，並提供重要相關資料，在此表示衷心感謝！）

思考題

1‧流坑古村從旅遊發展中獲得了哪些收益？

2‧流坑人應如何面對、解決旅遊對當地正常工作生活的影響？

3‧怎樣協調流坑旅遊發展與文物保護的關係？

4‧流坑未來的旅遊開發、保護之路應怎樣走？

王村

王村鎮在酉水的北岸，秦漢時稱酉陽，五代十國時名溪州。因土家族的彭氏土司王朝建立於此，所以得名王村。如今之所以被人稱為芙蓉鎮，是因為電影《芙蓉鎮》曾在這裡拍攝外景，也正是這部電影，使土王古都聲名鵲起。

第一節　概況

土家族苗族自治州永順縣的王村，原來是秦漢時土王的王都，古稱酉陽，五代十國時稱溪州。位酉水北面，是酉水的重要碼頭，通川黔、達鄂瀘，舟楫之便，得天獨厚。王村位於永順縣南端，水陸交通便利，素有「楚蜀通津」之美譽，酉水河貫穿境內，距猛洞河火車站12公里，距張家界荷花機場84公里，省道1828線、張羅二級公路穿鎮而過。

王村是一座有土家族民族特色和兩千多年歷史文化的古鎮，是猛洞河水道旅遊的門戶，猛洞河風景區的南大門。鎮中風光風情獨特，五里青石板長街，兩傍板門店舖，土家吊角樓順坡而建，純樸的土家民族風情十分迷人。

曾幾何時，王村似乎被人遺忘了。隨著歲月流逝，逐漸荒涼、沉寂下來。不過王村古樸、典雅的魅力，仍吸引不少有識之士。當年謝晉踏遍千山萬水難尋理想的《芙蓉鎮》拍攝外景地。當他踏上王村這片古老的土地，即被這裡的山水、古鎮、民俗所吸引。

於是《芙蓉鎮》攝影製作組駐紮王村達半年之久，電影明星劉曉慶在這裡成為家喻戶曉的人物。《芙蓉鎮》電影拍成後芙蓉鎮的名聲也隨之不脛而走，觀光者、獵奇者紛至沓來，山村古鎮又開始熱鬧起來。但人們到此已不再稱它為王村鎮，而以富有詩意的「芙蓉鎮」之名取而代之。

其實，正是由於王村的紅火的獨特的厚重的歷史和文化，才被謝晉導演選中。電影《芙蓉鎮》的成功，為王村做了一次不大不小的戶外廣告。「深居閨閣人未識」的王村，重新被人們從地圖上覓蹤歸來。尤其是近幾年來，王村旅遊業發展迅速，旅遊業已經成為牽引當地經濟發展的重要力量。王村鎮所在的永順縣，依託得天獨厚的資源優勢，大力實施旅遊帶動經濟戰略，加快旅遊產業開發，改革旅遊經營體制，變資源優勢為產業優勢，促進了旅遊經濟的發展。王村作為永順的主要旅遊景點在永順縣的旅遊發展中造成重要作用。

2001 年，全縣實現接待遊客 41.6 萬人次，旅遊行業收入 4934 萬元。

2002 年，全縣接待遊客 42.6 萬人，行業收入 6230 萬元。旅遊總收入占全縣 GDP 的 6%。

2004 年，隨著景區公路、遊道的全面開通，宣傳的進一步到位，永順縣的旅遊形勢來勢較好，元至五月份，全縣共接待遊客 28.8 萬人次，實現旅遊行業總收入 4767 萬元。

第二節　旅遊產品介紹

　　對於旅遊者來說，景區產品是一種體驗。無論是有形的景觀、設施還是無形的服務，都是旅遊者無法帶走的、旅遊者所能得到的是只是一次旅遊的經歷和在景區所獲得的體驗。（鄒統釬，2004）在王村這種觀點體現的更為明顯，王村的旅遊產品更多的是整體文化氛圍，與傳統意義上的景區產品有很大區別，作為整體的古鎮並沒有門票，應該說王村是開放的。

　　王村為一有 2000 多年歷史的古鎮。王村較好地保存著千年古鎮的風貌，鎮內，用青石板嵌成的街道，從西水碼頭一直延伸到城頂，全長約 2 公里。鎮外，有青磚砌成的古城牆，街道兩旁和西水兩岸的吊腳樓，鱗次櫛比，與古鎮南面的河流、西面的群山、北面的石林相映成趣，有如一幅古樸典雅的山水畫。

　　在古鎮旅遊中，從總體上看，人們關注的是古鎮總體的文化氛圍，這是古鎮的精髓。無論是建築，還是閒散的居民，抑或歲月在古石板路留下的痕跡都是令人興奮的旅遊資源，王村業是這樣。王村可以從整體上稱為一個整體，但中間總有一些閃光點，會給「觀光」旅遊者們留下深刻印象。

　　溪州銅柱原位於永順縣太坪鄉酉水河畔的會溪坪，1971 年修建鳳灘水電站時遷至王村鎮東側的花果山上，並建有保護亭，後移至王村鎮溪州民俗風光館內，為湘西千古名勝。銅柱是中國古代常作劃分疆界的標誌。溪州銅柱為五代晉天福五年（西元

940）楚王馬希範與溪州刺史彭士愁一次戰後罷兵所立的劃分疆界的界柱。銅柱高 4 米，上半截呈八方形，下半截呈圓形，直徑 39 公分，中間空心，重約 2.5 噸，柱上銘刻《復溪州銅柱記》，共 41 行，2300 餘字。另外還有誓詞，銜名，皆楷書，字體秀麗。是研究湘西少數民族歷史的寶貴資料。1968 年被國務院列為第一批全國重點文物保護單位。

此外的王村瀑布、先居臺、石壁畫廊、觀瀑吊腳樓──楊崇振私人收藏館都值得一看。

一、原生態土家風情

2004 年「原生態」演出被炒的是沸沸揚揚，從陝西鄉土歌王歌后的北京一展歌喉，到最近《美麗壯錦》天橋劇場的亮相，都引起了很大的轟動，觀眾發應強烈。從中可以看出民族傳統的音樂藝術越來越受到人們的青睞，從原生態演出的火爆也可以看出當前古鎮旅遊火熱的原因。

所有的原始舞蹈，所有的原始音樂，所有的原始宗教儀式都和它原始的生活形態一樣，是很簡單的，其實它的價值恰恰在這個地方。它首先告訴我們，我們今天這種精細樣態的最原始的面貌是怎麼回事，告訴你我們是怎麼過來的；第二它是所有現在文明的一個源點，現在文明中間很多衍生發展的一些東西，其實最後的根在這個地方。回到這種原始文化形態時候，感到一種特別大的震憾力，這種震憾力恰恰是現在的一種文明形態的東西沒有

的。因為我們的文明形態，很多東西修飾得過於精細，過於裝飾了，而這種原始形態的藝術，它往往是以最簡單、最直接的、最質樸的語言，把最根本的東西展示在你面前。土家風情就能給人以最原始的震撼。

土家族是大山的民族，在與大自然與社會進行搏鬥的漫長歲月裡，創造了極其燦爛的文化。雖然沒有自己的文字，但透過原始舞蹈、古老歌謠及各類文化藝術形式把這筆寶貴文化遺產包括這支民族保存下來了。土家歌舞類型豐富，像梯瑪神歌、八寶銅鈴舞、大庸陽戲、儺願戲、毛古斯舞、擺手舞等都極具感染力。目前，提煉包裝的《茅古斯》、《梯瑪祭祖》、《打溜子》等民族民間文藝節目，為發展旅遊注入了新的活力。

王村鎮居民 80% 為土家族，除了土家歌舞外，土家的民俗風情對旅遊者來說有著巨大的吸引力，土家族的哭嫁和土家的傳統節日也是土家民俗風情中醇厚的美酒。土家族過的節日很多，凡屬中華民族的傳統節日都要同歡共樂，而自己的主要節日還有社巴節、過趕年、四月八、六月六、七月半等等。

二、特色旅遊商品

旅遊商品對提高旅遊經濟效益有極其重要的作用，同時也是一個國家或地區對外交流與宣傳的重要媒介。一直以來，旅遊產品中既包含有形產品，也包含無形產品的觀點普遍為人接受。旅遊商品是整個旅遊產品中的有形部分。遊客的旅遊行為同樣也是

有形同無形的結合。旅遊品質的高低同產品有直接關係，大部分遊客更注重有形產品的體驗是事實，從景區留下的「某某到此一遊」可見一斑。因此，旅遊商品是把無形的旅遊體驗轉化或者物化的最好對象。

王村古鎮上那青石板嵌成的曲曲折折的五里長街兩側，經歷了幾百年風雨剝蝕的板壁木屋，座座倚岩而立的吊腳樓現在大部分都開發成商店，餐廳，旅館。王村街上的店舖擺滿了當地的土家織棉等琳瑯滿目的當地特產，很是吸引人。

在開發旅遊商品方面，王村所在永順縣制訂了《永順縣旅遊商品五年發展規劃》，整合包裝了 60 多個具有民族特色、地域特點和標誌性、收藏性的文化旅遊商品和當地特產品，土家織錦、土家蠟染、木石雕刻等民族工藝品生產。

土家織錦是完全用手工織成的手工藝術品。現在已發展到 100 多個，有壁掛、香袋、服飾、沙發套、坐墊、地毯、室內裝飾等多種工藝美術品。土家織錦的藝術特色，主要是重表現，重創造，妙在神似，它色彩鮮明，跳躍，對比強烈，線條對稱，產品耐用，是使用與欣賞的手工藝珍品。土家蠟染印花注重配色純淨，講究立意構圖，成形的布料呈花異彩流布，幅面藝術風格特異純美，工藝特點為熱色。土家根雕、石雕、土家竹編也是旅遊者收藏佳品。

同時積極開發土家族傳統飲食，推出了酸菜、土家臘肉、王村米豆腐等一系列特色風味食品和土家牛頭宴、神仙豆腐、土家社巴飯等特色餐飲。土家著名的土菜有：石耳燉雞鴨、泥鰍豆腐、苦瓜燉鮮魚、嫩北瓜燉乾牛肉、沅古坪臘肉、酢魚、酢肉等等，土家的「三下鍋」也令人大飽口福。特別值得一提的是王村米豆腐。芙蓉鎮的餐廳中都少不了米豆腐，米豆腐同樣因芙蓉鎮成名，劉曉慶在電影中就是 113 號米豆腐店的老闆娘。最正宗的據說在一家在牌坊附近，就是電影中的那家米豆腐店。現在店中擺有《芙蓉鎮》的劇照，陳設同電影中也沒太大變化。

三、旅遊產品

在王村努力保護旅遊資源，開拓新的旅遊產品的同時，同周邊景點一起，形成品牌。要想真正打造出自己的品牌，就必須要集本區範圍內各類旅遊資源於一體，構建成一體化的旅遊體系，這是雙贏的策略。下面就是一條精品旅遊環遊路線：

自張家界進入後，遊座龍溪、紅石林、宿棲風湖、棲風湖遊、高望界、湘泉酒城、鳳凰古城、南長城、黃絲橋、宿花垣、遊花垣古苗河、碗米坡乘船往上游至裏耶戰國古城遺址，遊不二門公園，猛洞河漂流、遊宿王村為終點站，然後離境。反之，也可以以王村為起點，沿上述路線倒遊，將古丈棲風湖為終點，最後一部分遊客往張家界，一部分從吉首離境。

第三節　旅遊發展中產生的問題

　　旅遊業的發展應該是可持續的發展，關於旅遊中的可持續發展世界旅遊組織是這麼定義的：在維持文化完整、保持生態環境的同時，滿足人們對經濟、社會和審美的要求。它能為今天的主人和客人們提供生機，又能保護和增進後代人的利益並為其提供同樣的機會。王村旅遊在發展了這些年後，帶來了什麼樣的影響？鳳凰衛視系列叢書《尋找遠去的家園》中有關於這方面的描述，下面就是根據書中採訪實錄總結的。

一、不同的聲音

　　旅遊給當地人帶來的改變是巨大的。鎮上居民切實感到這一點，以前沒有旅遊業，生活主要就是靠在外面離家打工。旅遊發展後，賣菜做生意同樣可以賺錢。一些手工藝，本地產的這些衣服，也可以銷售給他們，可以賺錢。總的來說生活比以前肯定好了。

　　導遊對芙蓉鎮近幾年的轉變持肯定的態度：有變化，剛開始來的時候，這種木頭很新的房子，以前都是很舊的，現在改得很新。街道，特別是今年過來，我感覺最深，就是芙蓉鎮的街道、環境衛生乾淨了。以前來了都很髒，這條街道，當地人都把髒水隨便亂潑，所以有好多客人說，這地方這麼有名，卻弄得這麼髒。現在感覺好多了。

專業攝影師對王村的改變感到痛惜。李玉祥，叢書《老房子》的攝影，曾在王村拍攝過大量作品，而這一次他卻很少按下快門。在形容重遊故地的感覺時他用了「慘不忍睹」這個詞。在他的眼中最主要的變化是現在的新舊參雜，原來是到處可以拍的，現在根本無法拍了。他覺得十年間的變化太大了，完全不是一回事了。旅遊給這裡帶來的商業化，已經沖淡了小鎮古樸的氣息，喧囂，吵鬧，已經沒有寧靜的小城、小鎮那種感覺了。但同時，李玉祥也認為旅遊發展，從當地老百姓的角度來說，肯定是得到了很多實惠，他們肯定希望這樣。利與弊的衝突需要假以時日，才能真正地得出結論。

　　在旅遊發展的初期，保護的意識不強，負面影響就會隨之而至。保存與生存，保護與發展可能始終是兩難的命題。王村也不例外，王村古鎮本來以「古」取勝，但古風古味正在一天天消失，石板街縮短了，出現了許多不協調的水泥塊；吊腳樓不見了，取而代之的是現代建築，是鋁合金門窗，是瓷磚外牆。木製吊角樓的消失不是沒有理由的，火災的威脅就是其中原因之一。

二、火燒芙蓉鎮

　　王村土家吊腳樓是木製建築，火是古鎮保護的大敵。2001 年年初的一場火災，燒燬了王村古鎮 17 間居民。火大後，沒有消防設備。人們用了最原始的方式，人們都跑去，包括遊客，排成一條龍，拿盆子從下面河打水，排成兩條長龍，往上傳水。火災發生的原因，是電線老化、短路造成的。火災後，線路雖經改裝，但對木結構房屋來說，這種隱患仍然存在。

旅遊安全必須重視的大事，尤以火災為甚。王村又以木建築為主。同時火災給當地居民的生活產生很大隱患。對於這點當地居民也很矛盾。旅遊者是來看吊腳樓的，要建成現代的風格，肯定遊客都不來了。像老木質建築，一來是政府要求不能夠改變，他自己也不希望改變。因為要發展旅遊業，必須保持原樣，旅遊的人才來，才能有經濟收入，為了利益著想，當地居民仍然願意保留。

從根本上來說因為吊腳樓這種形式，是適合過去人的生活，但是現在生活完全都改變了。改變了以後，吊腳樓這種形式，不一定適合現代人的居住需要了。當古老的東西，和現在這種節奏生活的改變，相發生衝突的時候，又該如何呢？一種折衷的形式出現了——保留著臨街的老鋪面，而後面住人的木製吊腳樓，翻修成磚房子。王村鎮臨河的木製吊腳樓，多數就是這樣消失的。在政府切實解決了當地居民面臨的一些具體問題後，保護就能真正有了社區參與，才會有真正的可持續發展。

第四節　旅遊發展的經驗

一、政府主導發展旅遊業

旅遊資源具有共享性、排他性、跨地域性等公共物品屬性，只有政府主導才能充分發揮政府在規劃控制、訊息服務、政策保障的職能優勢，實現旅遊產品開發的順利進行。政府主導不是「政府主包」、「政府主投」、也不是「政府主辦」，要逐步形成適

合縣情的政府主導，企業主體，市場運作」旅遊發展模式。政府主導的著力點應體現在組織領導、規劃編制、營造環境、形象宣傳等方面。加強組織領導，就是要樹立「突顯大產品，營造大產業，聯合大區域，培育大市場，創新產業優勢，創新特色品牌，創新發展機制」的旅遊產業發展觀，加強政府宏觀調整的力度，強化部門相互配合，要求各部門把發展旅遊業作為自己的職責，在過程中達成「旅遊就是經濟」的共識，形成加快發展旅遊產業的合力。

政府主導下的旅遊行業管理在旅遊發展中就像足球場上的臨門一腳。只有務實、切實的抓好了行業管理工作，才能真正實現旅遊的可持續發展，良性循環。在行業管理方面政府針對出現的問題作出以下決策並堅決予以實施。一抓環境管理，成立綜合執法隊伍，抓好景區綜合整治，從重從嚴打擊資源破壞，環境汙染，強買強賣，欺宰遊客等行為，維護正常經營秩序。二是抓從業人員素質提高。嚴格培訓，突出導遊及船工素質培訓重點，強化土家族歷史，民俗文化知識及職業道德培訓。三抓星級掛牌管理，對交通，餐飲，住宿，購物。娛樂行業實行明碼標價，定點掛牌管理。

旅遊的帶動效應非常明顯，透過發展旅遊可以大大促進旅遊相關產業的發展。永順縣政府在發展王村旅遊時以「圍繞旅遊業發展，調整第一產業，振興第二產業，發展第三產業」為原則，充分發揮了王村旅遊的帶動功能。一是發展土家標識工藝品。鼓勵扶持銅柱模型、土家服飾、織錦、臘染等具有鮮明特色的土家

標識工藝品生產。二是發展土家特色產業。開發三葉蟲化石、土家臘肉、酸菜等當地特產品，發展山野菜等綠色食品加工，引導個體生產者透過股份合作等形式，逐步擴大生產規模，提高工藝水平。三是發展土家山寨和特色農業。在王村開發區和路線附近，選擇一些風景秀麗、居民建築有土家特色的村寨，大力發展旅遊農業，展開農家接待遊客，使其體驗原汁原味的土家族生活，帶動農產品銷售，增加農民收入。四是發展多層次的旅遊服務業。根據不同層次的遊客需求，餐飲、娛樂、交通等服務業，興建旅遊商品市場，帶動各相關產業發展。

二、王村古鎮風貌維護

王村古鎮本來以「古」取勝，但古風古味卻在一天天消失。針對旅遊帶來的負面影響，當地政府已經把做好王村保護，切實增強古鎮民族文化內涵作為一件大事來抓。在具體措施中突出做好王村古鎮風貌的保護。其中，針對建築隨旅遊發展，居民生活水平的提高，王村鎮新式房建築日益增多，破壞了王村古建築風格，影響了「古鎮」特色的問題，政府了實施古鎮保護工程：

首先做好核心區的保護。重點做好古石板街及 30 戶具有土家族特色古居民的掛牌保護，投資 510 萬元完成了五里石板街整修、公路的升級。按照「青瓦屋面、飛檐翹角、棕色柱窗、仿木結構、白色牆面、禁貼瓷磚」的風格，投資 320 萬元對核心區 203 棟房屋實行改造，恢復古鎮風貌，力求古風古韻。對已有破壞整體環境的房屋按要求進行整治，剷除現有外牆瓷磚，把鐵閘門改造成

鋪臺型，合金窗採取外套木質花格進行改造，在屋頂增設飛檐翹角和馬頭牆體。2003 年實施了具體措施，要求房屋必須在 3 月 30 日前整改完畢，私人房屋先由群眾限期自行整改，對少數釘子戶強行整改，年內全部整改完成。

　　二是集中賣點。銅柱館、古石板街、古居民和民俗文化表演等旅遊賣點的布局要適度集中。考慮在王村鎮政府前面建設民俗文化表演展示中心，以增加古鎮旅遊的新賣點。

　　三是是建設「土家民俗文化生態風光帶」。在張羅路沿線規劃新建一批土家特色居民，按每棟 2000 元標準予以補助。目前王村古鎮周圍已完成 11 棟特色居民建設。做好古鎮生態建設，要規劃啟動「萬畝青山靚古鎮」工程，抓好古鎮四周山頭綠化保護，現有林木全部劃入公益林範圍，周圍坡耕地全部進行退耕還林。同時保護性開發千年國寶溪州銅柱，擬投資 700 多萬元用於溪州銅柱搬遷和銅柱公園建設。還有打造標誌性景觀，投資 130 萬元啟動「芙蓉鎮」城門樓和石板街牌坊建設。

　　王村的建築為木製，已經發生了幾次火災，這是由王村具體的實際情況決定了的，在發展中對木製建築的保護便成為保護中的重點。針對木質建築的防火保護，政府採取了諸多措施：在每棟房屋之間都砌有一道防火牆，路邊每相隔不遠便有一個消防栓，鎮上每家每戶都配備有滅火器，組建了一支由 150 人組成的義務消防隊，由縣消防大隊進行專門滅火救援培訓。同時發布的《永順縣農村房屋火災保險實施方案》，該方案規定：全縣所有農民

的住房為保險標的，保險額為每年每戶 2000 元，農民住房的繳費標準為每年 3 元，農戶和縣財政各負擔 3 元。凡參加農村火災保險的農民住房發生火災的，縣財產保險公司在接到報案後要立即派專人調查核實，如屬實，保險公司要按照損失程度在 10 日內向受災戶作出理賠。

另外，隨著古鎮王村旅遊業的迅速崛起、發展、壯大，常用的照明線、電話線、電纜線、閉路線等配套的服務設施也隨之而建，以致各種線路滿天飛，密密麻麻如「天網」，一則給古鎮的安全帶來了隱患，二則嚴重影響了古鎮風貌。針對這種問題，2004 年 7 月永順縣政府責成有關部門對「天網」進行一次徹底的整治，統統將其埋設地下。現在古鎮王村展現給遊客是開闊的視野和古樸的吊腳樓群。

三、旅遊促銷

在旅遊景區日益增多、競爭日趨激烈、消費者更加成熟和理性的市場環境中，在如何充分體現和強化鮮明的景區形象、增強景區競爭能力、提高景區價值中，引入營銷的概念就具有十分重要的意義。王村在營銷中有不少的嘗試。現代社會是訊息爆炸的社會，必要的新聞運作在旅遊發展中是必不可少的重要一環，王村旅遊的發展合理的運用了這一點。

2002 年永順縣大力實施旅遊帶動戰略，加強旅遊宣傳促銷，成功舉辦了北京土家族社巴節、《芙蓉鎮》劇組重返王村、中國

湖南永順土家族社巴節等大型節慶活動，為王村和永順旅遊造勢。

2002 年 5 月，著名導演謝晉率當年《芙蓉鎮》主要演員姜文重返王村。

2002 年 5 月，湘西自治州永順縣在剛剛落成的中華民族園土家山寨裡，成功地舉辦了土家社巴節。

旅遊促銷中關於市場開拓一塊，總體上按照「立足本省（張家界，吉首，長沙），鞏固華東（南京），開拓華北（北京），搶占華南（廣東）市場」的思路，採取培植旅行社，召開旅行社老總座談會，靠國內知名旅行社等形式抓好市場，抓好廣告促銷，透過刊登優惠電視報刊廣告，景區文章，買斷列車冠名權等措施，強化產品促銷，迅速擴大市場份額。從歷年來王村乃至永順旅遊的發展速度來看，旅遊促銷的成果是顯著的。

四、高標準旅遊規劃

規劃是旅遊產業發展的龍頭。如何使潛在的資源轉化為優勢，必須有科學合理、特色鮮明的旅遊發展規劃。要按照「定位準、方向明、起點高、效益顯、能踐行」的標準，邀請專家學者現場指導，在規劃思想、內容和方法上突出創新精神，使規劃具有科學性、前瞻性和指導性，真正成為旅遊業發展的行動綱領。透過規劃的形式，高屋建瓦地把握旅遊市場的需求變化，確定旅遊開發的戰略思路、戰略重點、戰略步驟和戰略布局。配合省、州做

好「大湘西旅遊一體化」規劃、旅遊相關產業發展規劃等相應的專項規劃，為旅遊產業發展提供方向保障。

2002 年在實施旅遊帶動戰略中，永順縣高標準規劃和建設景區景點，聘請湖南大學、省林勘院等單位編制了《猛洞河風景名勝區總體規劃》和猛洞河旅遊經濟開發區、王村景區、小溪自然保護區開發詳規，全力打造精品景區景點。到目前為止，共投入資金 5100 萬元，對王村的規劃已經完成了王村古石板街整修、荷花池民俗表演廣場、王村古居民改造的建設工程。

2004 年又有新的規劃設計正在進行。由北京大學旅遊研究與規劃中心和北京大地風景設計院編制的《永順縣旅遊發展規劃》，提出了永順縣旅遊業發展的近遠期戰略和目標，對優先發展項目「中國土家源・湘西王村」和重大節慶活動──中國湘西土家社巴節和標誌景觀地標、中國民族自治進行了方案設計，同時對王村、小溪、老司城 3 個重點景區進行了概念性規劃並進行了投融資分析。專家分析認為，隨著規劃的實施，「中國土家源・湘西王村」將會成為神祕湘西遊的核心景區。

規劃組認為，王村從水路上看，有衝擊力，有參差錯落之美，要把景觀規劃好，做出一個從陸路上就要給人震撼的方案。王村大地景觀做為晚間表演，吸引遊客在晚間看表演，讓他們在王村住下來。把土家文化展演、全縣的旅遊訊息及土家相關解說全放在這裡，大手筆對王村進行打造。對王村建設，突出形象，強調主題，拓寬空間，製造亮點。具體貫徹「削高適低」「前不擋後」

「變背水為面水、改旱街為水街」的改造目標，運用「收舊修舊」的操作，遵循「大動作，慢動作」的原則完成精品建設。

2004 年 8 月，專家已經一致通過《湖南省永順縣旅遊發展總體規劃及三個重點景區的概念性規劃》，規劃的具體實施正在進行中。

景點項目被認為是高風險的投資，外部資金的進入比較謹慎，而且消費者愛好的快速變化造成景點產品的生命週期縮短。因此如何吸引外部資金是王村目前面臨的重要任務。吸引外部資金政府應起主導作用，透過政府的行政手段營造良好的投資環境，包括基礎設施的建設，經濟政策的優惠等方面。這時，高標準的旅遊發展規劃就顯得尤為重要。透過高品質、可行性的規劃吸引外部資金的注入，由資金的注入引入先進的管理體制和管理經驗，完成景點市場化的轉變。

發布單位：	湖南省湘西猛洞河旅遊產業發展有限責任公司		
類別：	旅遊項目	所屬行業：	其它
發布日期：	2003/8/19	項目總金額：	7500萬元
效益預測：	項目建成後，預計年接待國內外遊客28.5萬人次，可實現旅遊綜合收入2200萬元，利潤780萬元，投資回收期9.6年。	合作方式：	合資或獨資
項目進度：	已批准立項並完成了可研報告和完成商業計劃書。		
內容簡介：	王村景區北距張家界國家森林公園70公里，南距湘西州首府吉首66公里，是一個具有兩千多年歷史的古鎮，極具開發潛力。建設內容：擬恢復建設古鎮溯源、民俗文化、自然風光、古寺深宅、水上樂園等五大主題遊覽區共30多個景點，全面展現王村古樸風貌，使之真正成為「中國西南第一鎮」。總投資：900萬美元（折合人民幣7500萬元），擬引資540萬美元。建設條件：王村（芙蓉鎮）在國內外具有很強的吸引力，被列為湖南14個專項產品之一，現年接待國內外遊客28萬人次，與張家界鳳凰國際旅遊精品線融為一體。		

第五節　案例評析

王村旅遊發展因一部《芙蓉鎮》而起，旅遊發展經歷了初期的摸索，經歷了旅遊帶來的負面影響，現在是王村旅遊發展的重要發展時期。對未來旅遊的發展有兩個「當務之急」，吸引資金和旅遊業管理。

一、建立創新投資體系

在現在的旅遊景區開發與管理中，政府應該作為行業環境創建和保護的領路人和監督者，真正的資本營運和經營管理需要有專業的公司進行。換句話說，王村作為統一的景區並沒有實現真正意義上的資本市場化營運，像張家界和鳳凰或是猛洞河的一些成功經驗在王村沒有得到推廣。這就需要當地政府在招商引資方面加快動作。在這之前，一些基礎設施的建設是必須的。王村沒有規範的停車場，如何規劃設計，在合適位置，建設同周圍環境相適的停車場的工作應盡快解決。透過招商引資，進行景區市場化運作，提高景區的產品化程度。

旅遊經濟的大發展，必須解放思想，更新觀念，創新體制，激活機制。逐步建立起內外並舉、上下齊抓、廣開財源的社會化、市場化「三為主」（景區基礎設施建設以國家資金投入為主，景區景點建設以招商、爭取金融資金投入為主，服務設施建設以企業資金、民間資金投入為主）的投資體系。大膽採用合資、獨資、租賃、出讓經營權等方式，將景區的開發經營權從資產中剝離出

來，使國家財政資金、金融資金、企業資金、民間資金以更多的數量、更快的速度、更短時間、更便捷的方式進入旅遊產業。

一是要樹立經營旅遊項目的理念，變「有多少錢就開發多少資源，建設多少項目」的思維方式為「先定項目再設法籌措建設資金」。立足資源狀況，按市場現實需要和未來預測，依據旅遊產業發展規劃篩選一批旅遊基礎設施項目、旅遊服務項目、旅遊娛樂項目，按市場經濟規則，透過招商引資、銀行貸款、吸引社會資金等多種管道籌措資金，加速項目的開發建設。

二是要發揮財政資金的導向作用。積極爭取上級政府對旅遊的投入，努力增加財政預算，按照適度超前的原則，加快旅遊城鎮和景區景點的水、電、路、通信等到基礎設施建設。設立旅遊發展基金，提供融資上的財政擔保或貼息。透過財政投入的引導，調動各方面投資旅遊的積極性，促使多元化投資體系的形成。在政府主導下運作好旅遊產業總公司，做好「王村古鎮遊」這樣的特色旅遊項目的策劃、論證、包裝和推介，按投向、分層面、有比例地爭取銀行、外商及境內民間資金投入，開創「資源—資產—資本—資金」良性循環，滾動發展的新局面。

三是要積極爭取民間資本的投入。制訂實施一系列優惠政策，製造誘人的商機，吸引內資、外資以及民間資本投放開發縣的旅遊資源和發展相關產業。按照「圍繞旅遊業，調整第一產業，振興第二產業，激活第三產業」的要求，鼓勵民間資本創辦旅行社、旅遊公司飯店、車船隊、餐飲、娛樂等經營項目；扶持加工民間

工藝品、當地特產品、綠色食品等旅遊商品開發；支持發展旅遊觀光農業、農家樂、土家民俗風情等鄉村旅遊項目。透過相關產業的發展，充分延長旅遊產業鏈，增加旅遊行業的總收入。

二、高品質管理旅遊產業

品質是旅遊的生命線，管理是旅遊業永恆的主題。要提高旅遊的品質和效益，必須構建政策體系和支持體系，創造優美環境，給遊客以舒適感；創造優良秩序，給遊客以安全感；創造良好管理，以遊客以信任感創優質服務，給遊客以親切感。

一是建立高效的運轉機制。進一步理順景區管理體制，成立旅遊綜合執法大隊，組建小溪國家級自然保護區管理局。加快旅遊法制建設，健全旅遊執法體系，加大景區綜合治理力度，營造良好的旅遊發展環境。展開全民旅遊教育，強化旅遊服務意識，營造「人人都是旅遊環境，個個都是旅遊形象」的氛圍。建立嚴密的管理網絡，加強資源保護，規範景區開發建設行為。嚴厲打擊破壞資源、敗壞旅遊形象、侵犯旅遊產權的違法行為。

二是建立規範的服務機制。建立對旅行社、導遊員、飯店、景區（點）等相關旅遊行業管理制度，規範和強化行業管理。設立旅遊投訴中心、理賠中心以及 185 客戶服務中心，依法保護遊客的合法權益。加強對旅客才和從業人員的教育培訓，加強對旅遊從業人員進行規範管理，牢固樹立遊客至上的思想觀念，努力提高服務品質。嚴格推行培訓和持證制度，抓好星級旅館和旅行

社經理資格認證，展開導遊年審培訓和日常培訓，培養和引進具有開拓創新意識的高素質旅遊專業人才，不斷提高猛洞河旅遊產業的整體水平。

另外，在保護古鎮建築的統一性上，當地政府做了大量工作，同居民之間的溝通仍需加強，一些方法有待改進，一些財政的補貼是應該，這方面已經有了不錯的嘗試。日本的古川町同樣也是木質建築為傳統，為了保持傳統，在建築上政府對居民的建築做補貼，如給戶外的空調加蓋木箱的費用中政府承擔一半等。經濟在其中造成一定作用，更重要的是當地居民對旅遊的參與，對古建築旅遊價值的肯定。

王村生活的閒適，是作為良好的休閒渡假目的地的優勢，可以作為一個休閒渡假的重要目的地。透過提供優質的住宿，餐飲，娛樂活動將王村建成永順旅遊的中心，或是旅遊住宿的中心。在新的規劃中也提到了這一點，透過一些夜間大地景觀的設計，將遊客留在王村。這就勢必要求王村在住宿條件包括旅遊安全，相關旅遊商品產業，晚間娛樂活動有更好的發展。重要是發展過程中對王村整體氛圍的保護性開發。

思考題

1·對居民的社區教育應包括哪些？

2·當年一部《芙蓉鎮》讓王村聲名鵲起，可謂無意插柳。現在又如何透過有意的新聞運作發展藏在深閨的旅遊資源呢？

3·生活方式的改變同保持傳統木質建築的矛盾如何調和？

大旗頭村

第一節　概況

在佛山市三水區樂平鎮普通的居民中間，佇立著一個有著100多年歷史的清代古建築群，這就是一直都充滿著神祕色彩的「大旗頭村」。大旗頭村，又稱鄭村，始建於清代光緒年間，為當時的廣東水師提督鄭金（鄭紹忠）所建。整個村占地約52000平方米，建築面積約14000平方米，是粵中地區較有代表性的清代村落。

一、資源狀況

（一）基本狀況：梳式布局心思細密

大旗頭村古建築群密集整齊，小巷縱橫，梳式的建築布局既便利交通，又兼具防火通道的作用。每小巷建有閘門樓，山牆立面開窗少且小，鄭紹忠之子所居房屋牆內原有鋼筋及鐵板為防盜設施。大旗頭村每棟住宅的牆裙至少有40公分高，且為大石板牆裙，可加強防潮效果。

大旗頭的梳式布局精巧：大旗頭村集居民、祠堂、家廟、府第、文塔、池塘於一體，布局協調，風格統一，是一個祠堂、家廟兼備，聚族而居的建築群。內部布局採用廣東居民典型的「三間兩廊」式。大建築群從西向東，群體布局整齊密集，小巷縱橫，東

有池塘、麻石廣場，西有廣場及池塘，南北兩側均為其他姓氏家庭的舊居民。大旗頭村古建築群的房堂全部建成經歷了一個相當長的分房過程，這體現了粵中居民的家庭繁衍的歷史，隨著一房一房分下去每分一房人建一幢房屋，建了房屋又建神祠堂、家廟，久而久之，形成了一片整齊、密集的村落建築群組。村前的老榕樹、文塔、硯形石、過去稱為「風水塘」的池塘構成珠江三角洲最典型的農業聚落文化景觀。整個村莊座西向東，建築縱橫貫通，排列非常嚴整，其布局專門針對南方氣候特點，這種以池塘為背景的總體布局，南面開放，北面封閉，前低後高，加上池塘調節，促進空氣流通，冬暖夏涼，具有充分的科學依據，是三江匯流農業文明的微縮景區。這樣的格局稱為嶺南的「梳式布局」。

古村內居住冬暖夏涼，足以抵禦濕潤氣候，且具有最環保科學的排水及汙水處理系統。古建築群下水道排水系統非常合理，結合本村地形，全部雨水由天井、小巷和「滲井」入暗渠，經暗渠全部排入水塘。村內天井、小巷全部以條石鋪砌，方便清理暗渠和下水道。過去稱為「風水塘」的池塘，有汙水處理、氧化的作用，透過日照、發酵，達到淨化汙水的目的。這一排水系統在 100 多年前的農村是最先進和最環保的。

（二）主要價值

歷史價值：該建築群是清代光緒年間所建，其建築布局和建築特色是研究中國古代農業聚落文化和廣東文化地理的實例。

建築價值：大旗頭村採用梳式布局方式，民落、祠堂、家廟、府第、文塔、村落坐西向東，格局整齊劃一，體現出注重整體規劃布局的建築理念。而且在這其中，該建築群又體現出防潮、防盜、防洪、防火、防禦等建築問題的巧妙構思。比如在防洪上，村落建築大部分建於人工抬高的地坪之上，其設立暗渠排水，排水眼都統一鑿成錢眼的模樣，排水孔下連「滲井」，匯入暗渠，流進池塘，始建時地下排水系統合理，至今仍可正常使用。

人文價值：人文價值體現也是多方面的，比較典型的有大旗頭村的村口部分的整體環境遵循中國傳統文化中的「文房四寶」格局。整個建築群前有一個象徵「墨池」的魚塘，塘邊有一筆形古塔——文塔。塔下的兩塊石頭，大的像一塊硯臺，小的像個印章。此外，池塘邊還有象徵「紙張」的晒坪。它們共同組成一個明顯的「筆、墨、紙、硯」齊全的人文景觀，寄希望於後代「讀書做官」之意。「人文昌盛」具有深刻寓意，也有美化環境、兼具教化的作用。

二、市場狀況

（一）需求情況

隨著旅遊消費的日益成熟，市場需求也在不斷變化。就中國而言，從 1970、1980 年代的觀光旅遊一統天下，到 90 年代渡假、休閒、生態旅遊的異軍突起，再到現在的個性化旅遊漸成時尚，旅遊市場需求正隨著人們生活水平的提高和旅遊經歷的豐富而向

多樣化的方向發展。由於「中國歷史文化名村、名鎮」的評選活動以後都不再舉行，大旗頭村的「中國歷史文化名村」的封號也顯得彌足珍貴。「名村」是大旗頭村的一個獨特品牌，對於廣東來說，能在自然資源方面獲得國家首批的榮譽稱號還是不多見的。隨著城市的發展，很多古村落都消失了，目前全國遺留下來的古村落點很多都成了旅遊的熱點。大旗頭村這種保存完整的古村落代表了廣東文化以及嶺南文化的特點，它的旅遊潛力還是巨大的。

（二）競爭情況

由於「中國歷史文化名村、名鎮」的評選活動以後都不再舉行，而獲得歷史文化名村的古村僅僅有為數極少的幾個，而且各個名村之間的資源狀況也存在著差異性，因此，「名村」是大旗頭村的一個獨特品牌。所以，在這樣一個差異性競爭的市場上，只要把握住自己發展的理念，做好對古村資源的規劃、營銷、保護工作，必然存在經營的競爭優勢，尤其是對那些想體驗古代閩南居民生活的旅遊者來說是一個巨大的誘惑。在開發和保護方案中，大旗頭村將出現民俗手工藝作坊、泥塑、剪紙工藝和民間說唱藝術館等，此外，還有村民們開設的家庭旅館等。所有這些民俗都構成了巨大的民俗旅遊的吸引物，使旅遊者有一種返古的感受，從而產生一種遊古村感受古民風的理想效果，也是對旅遊者的又一吸引物。

第二節　古村的開發規劃

一、規劃概況

　　三水區區政府高度重視大旗頭村的保護和利用，針對大旗頭村的修復、保護以及大旗頭村的歷史文化價值專門立項招標，著實推動了大旗頭村文物的保護工作。2003 年 11 月 28 日，中國首批歷史文化名鎮、名村公布，佛山市三水區樂平鎮大旗頭村名列其中，這使養在深閨的大旗頭村變成了眾所注目的焦點。三水區政府也已充分認識到這一名號蘊藏的巨大價值，從 12 月 2 日起，就開始對大旗頭古村進行一系列的現場考察，打算制訂一個合理的開發規劃。

　　三水區文化局把大旗頭村列入文物工作的重點，本著「保護第一、搶救為主」的方針，多次深入大旗頭村調查研究，制訂系列保護利用的工作計劃，積極推進大旗頭村保護利用工作的有序、有效、有力展開。經過招標，研究技術力量雄厚的華南理工大學建築設計院得到由省考古研究所、佛山市文化局等專家的一致認可，承攬了大旗頭村文物修繕勘察設計工程。

　　前往大旗頭村的華南理工大學建築設計院一行人，全部為古建築研究專業的博士生、碩士生和本科生，具有豐富的古建築群測量繪畫經驗。在大旗頭村文物測量繪畫與修繕勘察設計工程項目方面，華南理工大學建築設計院中標後，經過四個月的研究和設計，提交了大旗頭村文物保護規劃評審稿，由廣東省各部門的

專家進行評審。三水區文化局舉行了國家級文物保護單位，大旗頭村利用民間資本開發方案專項評審會議，來自省文化廳、建設廳、國土廳的專家教授們就華南理工大學提交的關於大旗頭村開發利用與保護方案進行評審。對於佛山市將文物保護單位交付民間資本進行開發的項目，專家一致認為：在保護文物與發展經濟之間必須取得平衡，在保護開發好大旗頭村的基礎上，應大力挖掘其文化內涵，增加各類附屬設施，做到開發與保護並重，尤其要重視當地居民在開發利用大旗頭村的參與機會。

另外，為了能夠在保護的前提下充分利用大旗頭村的文物價值，三水也積極就「大旗頭村的保護和利用」招商，經過一段時間的努力，在首屆深圳國際文化產業博覽會上，佛山市三水區文化局終於與廣東活力環球旅行社有限責任公司就「三水大旗頭村保護和利用」正式簽約。廣東活力環球旅行社有限責任公司將投入 2000 萬元對大旗頭村景點進行整體的保護、利用和開發。簽約儀式上，廣東活力環球旅行社有限責任公司董事總經理李渭江表示，選擇大旗頭村作為投資對象，主要是看中了大旗頭村——中國歷史文化名村的內涵價值，他們希望把大旗頭村打造成「廣東第一村」。

二、開發宗旨：打造成嶺南文化代表景點

在首屆深圳國際文化產業博覽會上，三水區文化局與廣東省活力旅行社有限公司正式簽約——大旗頭村利用民間資本進行開發、保護和產業化發展的項目正式啟動。按照合約約定，投資方

將首期投入 480 萬元對大旗頭村進行有效的保護和開發利用，在以後的開發中，按照計劃大旗頭村將陸續吸收 2000 多萬元進一步打造這個佛山市知名的文化產業項目。

三水區在保護開發大旗頭村的基礎上，將大力挖掘文化內涵，增加各類附屬設施、成立專門的景點開發公司，宗旨是「將大旗頭打造成為嶺南居住文化和建築文化的代表景點」，同時作為佛山市的文化產業和接待基地。

三、開發方案：保護歷史遺產利用文化資源

在如何利用民間資本進行有效開發的問題上，2004 年 7 月，三水區對大旗頭村的保護開發和利用進行社會招標，實行政府、社會共同開發。華南理工大學提交的開發和保護方案分為現狀、專項評估、規劃評估、專項規劃、規劃實施與管理等幾個方面，認為大旗頭村是珠三角地區有代表性的傳統村落，整體保留了建築風格與村落環境，在方案中將其分為絕對保護區和建設控制區兩個層級，實現對大旗頭村歷史遺產的有效保護和歷史文化資源的有效利用，推動本地的文化建設和社會綜合發展，從而促進大旗頭村成為嶺南文化特色鮮明的文化名村。

在開發利用上，提出「有序、有理、有節」的原則：以大旗頭村古建築群歷史文化資源為中心主題，突出特色，做到「有理」；做好歷史文化資源的保護和適度開發，作為旅遊業發展的有力支

撐，做到「有節」；針對大旗頭村古建築群的現狀，分清主次、緩急，採用分期開發、滾動發展的方式，做到「有序」。

四、規劃制訂的發展目標

（一）以大旗頭村古建築群的保護為中心，將其周邊村落及自然環境納入到規劃範圍，著眼於自然、人文景觀和遊覽觀光、旅遊產業相結合，從而帶動整個地區的發展。

（二）在不改變大旗頭村的村落整體風貌和建築風格的基礎上，對其入口、遊覽路線、周圍空地和周邊環境進行整治和規劃，結合其周邊的田野風光和村內的傳統風貌建築群，以大旗頭村古建築群為中心建立完整的規劃體系，充實其旅遊內涵。

（三）在重現歷史建築文化特質和保護原有風貌的基礎上，對一些歷史建築遺存進行合理的整治和利用，造就良好的居住景觀，提升居住品質，為居民和觀光者提供良好的休閒環境。

（四）研究大旗頭村的村落狀態，保存其周邊的自然環境和村落的街巷系統，保持原有古居民建築的格局，恢復良好的原聚落空間狀態，強調歷史文化名村作為歷史文化載體的記憶功能。

第三節　案例評析

一、基本情況及問題

　　旅遊資源開發的主體可分成三類：一是完全以企業為主體進行開發；二是政府與企業進行壟斷性開發；像威尼斯一樣，將白藤湖水鄉內的道路、橋梁由企業為主體興建。小遊船的經營權則由政府壟斷，拍賣給企業經營。三是完全由政府為主體開發；如城區中的古村落的改造、水體的保護等。重要的旅遊資源應取後兩種開發模式。顯而易見，大旗頭村的開發與保護的模式的選擇是第二種，即政府與企業進行壟斷性開發：經營權由政府壟斷，拍賣給企業經營。在如何利用民間資本進行有效開發的問題上，三水區對大旗頭村的保護開發和利用進行社會招標，實行政府、社會共同開發。並在首屆深圳國際文化產業博覽會上，三水區文化局與廣東省活力旅行社有限公司正式簽約——大旗頭村利用民間資本進行開發、保護和產業化發展的項目啟動。依靠三水政府、旅遊局等部門和村民的努力，原有的產權不明晰問題也得到解決，牽涉到 100 多家的產權問題，在 20 年的租賃時間裡，會收到 480 萬元的租金。但是現在規劃及保護方面仍然存在一些問題。

　　問題一：大旗頭村缺乏有效管理

　　據規劃方案負責人華南理工大學東方建築文化研究所所長吳慶洲博士介紹，大旗頭村是珠三角地區有代表性的傳統村落，整體地保留了建築風格與村落環境、連續真實地保存了歷史發展的

痕跡，蘊涵了豐富的傳統文化遺產。但因年久失修，部分居民、祠堂、府邸等都有了結構上的破損，有的甚至出現了破壞性的改建和重修。同時，由於大旗頭村的管理和保護主要以居民的自發管理為主，政府介入和干預不夠充分，因此，大旗頭的保護力度偏弱，保護範圍不夠明確，缺少一定的強制性措施。因為缺乏有效、統一的管理，當地居民隨意向遊客收取門票。

問題二：如何在開發利用和保護兩方面取得平衡

將文物保護單位作為文化產業交付民間資本進行開發與利用，大旗頭村項目是廣東省首次嘗試，如何在開發利用和保護兩方面取得平衡，是專家們另一個關注的重點。保護與開發是旅遊發展的一對矛盾統一體。保護是開發的前提，開發是保護的目的，兩者不可分割。只講開發，不講保護，是涸澤而漁，飲鴆止渴，保護最終將無從談起；只講保護，保護就失去了一個極為重要的目的：開發利用。在開發和保護模式選擇上為保護而保護是消極的，已是被實踐所否認的；為保護而保護，這是文物部門的職責，而不是地方政府目的，特別不是旅遊業的目的；為開發而開發是盲目的，是小農意識。就像農民在水鄉養豬、河裡養點魚一樣，養大了賣出去，取得個人利益，而對水體造成的汙染則全都不管。還有的地方把非常好的景觀地帶搞成墓地，能賣出去收點錢就行，根本不考慮環境效益和可持續發展，實際上是毀了聚寶盆去討飯；如果這個景觀是唯一的、獨特的、不可再生的，必須是透過保護來開發的；為開發而保護可以選擇在政府嚴格規劃的前提下，以企業為主體進行開發，如果能夠做到合理開發，也是對資源的最大的保護。

問題三：商業活動與文物保護的協調統一

在華南理工大學提交的開發和保護方案中，大旗頭村將出現民俗手工藝作坊、泥塑、剪紙工藝和民間說唱藝術館等，此外，還有村民們開設的家庭旅館等。這樣雖然有利於旅遊的發展，能夠產生一定的旅遊吸引物，但是對於如何才能夠在發展商業活動項目同時不影響整個文物保護單位的協調性和統一性這一問題，應該引起足夠的重視。在經營中，投資者不能為了急於回收資金而作出急功近利的舉動，在這方面必須要制訂嚴格開發和保護計劃，以制度的形式來獲取長遠的社會效益和穩固的經濟效益。

隨著週休和「黃金週」帶來的旅遊熱，不少地方把開發旅遊資源作為經濟的增長點，遺產旅遊更成為熱中之熱。遺產地在今天特殊的社會經濟條件下，自然需要一些適於其環境和文化要求的社會、經濟活動，無疑旅遊和商業在其中占有重要地位。但是如果一味地以經濟效益第一，把遺產地視為「搖錢樹」，那麼本來有益於遺產保護和發展的旅遊和商業等活動就會變利為弊。主要表現在旅遊業的發展，特別是在主要路線上各類商店的開設及現代裝修材料的採用，導致了建築用途的改變和傳統風貌的消退。同時，近年來不斷膨脹的旅遊業正在排擠著大量的有地方特色的小本生意，致使受保護街區的風貌日趨千篇一律，旅遊設施的充斥、無特色旅遊商品的氾濫以及「人人皆商」的濃重的商業氣息都在不知不覺中侵蝕著古鎮的自然環境和人文氛圍。

二、走可持續發展的旅遊發展之路

（一）走可持續發展的旅遊發展之路基本理論

1．分發揮市場機制作用，推動旅遊業再上新臺階

加快旅遊業發展，關鍵在於各種旅遊生產要素，整合和強化配置各類旅遊資源，根本途徑是充分發揮市場配置資源的基礎性作用，大力推進以下幾個轉變：

（1）推進旅遊資源向旅遊資本轉變，這是加快旅遊業發展的重要基礎。實現旅遊資源向旅遊資本轉變，就是要充分發揮市場機制的作用，將各種有形資源和無形資源進行有效整合和強化配置，使之更好地滿足遊客的多種需要。實踐證明，推進旅遊資源向旅遊資本轉變，是加快旅遊業發展的重要基礎和前提。與此同時，旅遊業的發展又為實現旅遊資源向旅遊資本轉變搭建了平臺，提供了契機。

（2）推進民間資金向民間資本轉變，這是加快旅遊業發展的有力保障。資金短缺是發展旅遊業面臨的最大瓶頸。解決資金問題的途徑是創新投融資體制，建立投資主體多元化、融資方式多樣化、運作方式市場化的新體制。民間資本是發展旅遊產業的重要資金來源，蓬勃發展的民營企業是發展旅遊業重要的投資經營主體。旅遊業的發展，為民間資金轉變為民間資本、參與旅遊業的開發和經營開闢了新天地，為民營企業的發展打開了新的通道。

（３）促進人力資源向人才資本轉變，這是加快旅遊業發展的關鍵因素。要實現旅遊業持續快速協調健康發展，必須把握人力資源這個關鍵，抓住人才資本這個根本，實現旅客力資源市場化配置和向人才資本轉化，為推進旅遊業的跨越式發展提供強有力的人力資源保障和人才支撐。

2．拓寬發展思路，實現旅遊業發展新跨越

以科學發展觀為指導，實現旅遊業發展的新跨越，必須拓寬發展思路，堅持以政府為主導、企業為主體、市場化運作的原則，深化改革，擴大開放，走可持續發展之路；圍繞自然生態和歷史文化兩條主線，加強基礎服務設施建設，打造旅遊精品，發展綜合型旅遊和特色旅遊，實現國內遊與入境遊並重和旅遊經濟增長方式的轉變，強化旅遊產業結構和旅遊發展環境，促進旅遊業持續快速協調健康發展。

在旅遊業發展的理念上大膽創新，充分認識旅遊業在促進經濟社會發展中的地位和作用。一是樹立全局的理念，部門分割，實現各地區、各行業、各相關部門之間的密切配合與合作，形成全社會發展大旅遊的良好局面。二是樹立開放的理念。放開市場，大力推進旅遊投資開發體制和經營管理機制的創新，為旅遊業持續快速協調健康發展提供不竭的動力。三是樹立優質高效的服務理念。在推行規範化服務、個性化服務、感情化服務上下功夫、見實際功效。四是樹立建設精品的理念。著眼世界旅遊的發展趨勢，在基礎設施配套建設、景區建設、管理模式和服務品質上與

國際接軌，按國際標準打造國際一流的旅遊精品。五是樹立可持續發展的理念。堅持旅遊資源合理開發與生態環境有效保護並重，實現經濟效益、社會效益和生態環境效益的有機結合。

在充分發揮市場配置資源的基礎性作用上大膽創新，構建整合旅遊資源的新機制。加快旅遊市場開放步伐，在嚴格執行國家有關規定的前提下，採取多種方式，出讓開發權、經營權、使用權，鼓勵支持海內外大企業、大財團特別是國內民營企業投資開發旅遊業，合資興辦旅行社，整合旅遊資源，形成市場配置旅遊資源的新機制。

在旅遊宣傳促銷的內容和手段上大膽創新，建設統一、開放、競爭、有序的旅遊產品市場。一是全面創新市場營銷模式和手段。制訂科學的營銷計劃和市場拓展戰略，加快旅遊訊息化建設步伐，運用現代訊息手段進行宣傳促銷。二是大力開拓客源市場。採取靈活多樣的形式，「走出去、請進來」，在穩定和挖掘省內客源的基礎上，大力開發省外國外客源市場。三是推進「依法治旅」。把加強執法監督與建立健全旅遊法規體系結合起來，實現對旅遊市場從部門分頭管理向行政聯合執法轉變，建立健全綜合治理的長效機制。

在培育旅遊市場主體上大膽創新，形成多元主體辦旅遊的新格局。一是鼓勵民間資金和外資投資開發旅遊業，支持民營旅遊企業做大做強，成為推動旅遊業發展的生力軍。二是按照「政府引導、企業自願、優勢互補、效益優先」的原則，大力推進國有

旅遊企業改革，透過聯合、兼併、收購和股份制改造，促進國有旅遊企業向市場化、規模化、品牌化和國際化方向發展，成為推動旅遊業發展的主力軍。三是按照所有權、管理權、經營權「三權分離」的原則，大膽創新投融資體制，以項目為載體，以企業為平臺，以資本為紐帶，建立全方位的旅遊開放體系。

（二）幾點建議

對於大旗頭村的旅遊資源開發筆者有幾點建議：

1．注重環境容量的控制

環境容量是一個突出的問題。高客流量，即使古村保護工作做得很好，也毋庸置疑會對古村整個環境氛圍造成破壞。因此，在旅遊旺季時，政府和旅遊企事業單位聯合做好遊客的分流工作，是保護水鄉古村的有效手段。

對於垃圾問題，首先需要制訂古村環境保護條例，對綜合開發的小村要將吃、住、娛，停車場等設施放置在古村的核心保護區之外，對保護區以內的經營者要規範其行為，嚴禁汙染源的出現；其次是配備必要的排汙系統，做好垃圾處理工作，並且增設符合古村格調的垃圾箱。例如，國外就出現了造型滑稽的青蛙垃圾箱，垃圾投入青蛙口後，會自動發出「真好吃，再給些」的優美聲音，這樣好奇的遊客，尤其是孩子會受到鼓勵，很高興將果皮等垃圾扔進箱內。再次，改變古村傳統的能源結構，逐步摒棄不利於環保的生活方式，改柴、木材、煤等燃料為少汙染的清潔型能源。

2・古建築保護

古建築確因年久失修，需要修復時，也要修舊如舊，動作儘量慢，改一些，修一些，補一些，古建築維修是使其延年益壽，而不是返老還童，要採用原材料、原工藝、原式樣，要注意自然、歷史、人文的和諧，還古鎮以「古氣」，萬不可煥然一新，富麗堂皇。

3・社區參與

使旅遊目的地的居民受益是可持續發展旅遊觀的核心內容之一。在古村旅遊中，通常只有很少一部分居民能從旅遊開發中得到實惠，大部分的居民只會覺得旅遊開發給自己帶來諸多不便，長此以往，必然會引起當地居民對遊客的反感和對旅遊的厭惡情緒。所以社區參與是影響旅遊業能否長期穩定發展的重要因素之一。

4・大力挖掘民俗風情，提高古村的文化品味

我們展開古村旅遊，需要大力開發的，就是這些創造於民間，傳承於社會，並世代延續承襲的民俗風情，因為它們是反映古村歷史、體現古村生活和傳統文化最形象最直觀的窗口。與國內遊客相比，海外遊客對東方的歷史文化、民俗風情更感興趣，大多數海外遊客都不是建築學家，他們對中國民風的興趣遠勝於那些搬空了的建築。因此，民俗風情的市場需求量是頗大的，應大力

挖掘和開發。除了挖掘古村的文化遺存外，還可利用古村現有的文化傳統優勢，注重其文化品味，引進或邀請一批藝術家、作家駐足古村，或定居，或暫住，使古村的文化氣息躁動起來，從而使古村在文化意義上重新走向充實。

此外，旅遊商品銷售是旅遊業收入的重要組成部分，旅遊商品銷售與古村旅遊的開發和保護不存在本質上的衝突，其關鍵就在於如何在商品銷售中融入古鎮所特有的文化氣息。

（三）結束語

古村旅遊開發與古村保護是相互依存的，沒有古村保護就沒有旅遊吸引物而言，不進行旅遊開發，古村保護又缺少物質保證，實際上資源的合理開發是一種最好的保護。我們既不能脫離國家和地方的現有條件、水平和需要，離開經濟建設和旅遊業發展，單純強調古村資源的保護；又不能片面追求經濟利益，忽視對古村資源的保護；更不能以犧牲文物和環境為代價，去換取一時的經濟效益。

遺產地可以帶來巨大的經濟效益，但如果只追求效益而將保護置之不理，一旦遺產地旅遊資源遭到破壞，就會直接威脅到旅遊業的發展。因此，只有從長遠利益出發，把對遺產地的有效保護放在第一位，進行科學合理的開發，旅遊業才有可能持續發展。同時，對遺產地的旅遊資源進行評估，確定合理的旅遊容量，尋找歷史保護與旅遊開發之間的平衡，仍是現今的當務之急。

思考問題

1、大旗頭村的競爭優勢是什麼？
2、大旗頭村開發的模式是什麼？
3、大旗頭村的開發中存在哪些問題？
4、大旗頭村給我們的啟示是什麼？

古城、古鎮與古村
旅遊開發經典案例

作者：鄒統釺

發行人：黃振庭

出版者：崧博出版事業有限公司

發行者：崧燁文化事業有限公司

E-mail：sonbookservice@gmail.com

粉絲頁　[QR code]　　　網址 [QR code]

地址：台北市中正區重慶南路一段六十一號八樓 815 室

8F.-815, No.61, Sec. 1, Chongqing S. Rd., Zhongzheng Dist., Taipei City 100, Taiwan (R.O.C.)

電　話：(02)2370-3310 傳　真：(02) 2370-3210

總經銷：紅螞蟻圖書有限公司　　網址：[QR code]

地址：台北市內湖區舊宗路二段 121 巷 19 號

電話 :02-2795-3656　　傳真 :02-2795-4100

印　刷：京峯彩色印刷有限公司（京峰數位）

定價：750 元

發行日期：2018 年 6 月第一版

◎ 本書以POD印製發行